Cultus Art

梵谷檔案

肯·威基　著
黃詩芬　譯

高談文化藝術館

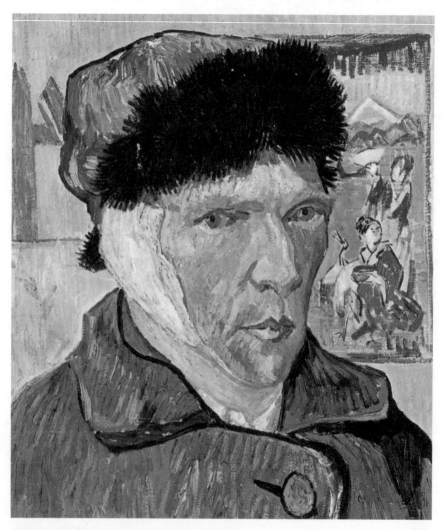

割耳事件後，梵谷畫下2幅耳朵綁上繃帶的自畫像。

《耳朵綁上繃帶的自畫像》　梵谷　1889年　畫布、油彩　60 × 49公分　倫敦，考陶爾德
藝術館

梵谷檔案

畫家與他的祕密

「一顆發芽中的種子不該暴露在寒風中,但那就是我的生命初始的情況。」

梵谷寫給西奧的信
1883年11月,德倫特

國家圖書館出版品預行編目資料

梵谷檔案/肯‧威基 著. 黃詩芬 譯 -- 初版.--台北市： 高談文化，
2005【民94】
面；公分--（Cultus art）
譯自：The Van Gogh File
ISBN：986-7542-73-8（平裝）
1.梵谷（Van Gogh, Vincent, 1853-1890）-傳記
2.畫家 - 荷蘭 - 傳記

940.99472 94002718

梵谷檔案

發 行 人：賴任辰
總 編 輯：許麗雯
主　　編：劉綺文
責任編輯：鄒湘齡
美　　編：陳玉芳
企　　劃：張燕宜
發　　行：楊伯江
出　　版：高談文化事業有限公司
地　　址：台北市信義路六段76巷2弄24號1樓
電　　話：（02）2726-0677
傳　　眞：（02）2759-4681
http://www.cultuspeak.com.tw
E-Mail：cultuspeak@cultuspeak.com.tw
郵撥帳號：19884182 高咏文化行銷事業有限公司
製　　版：荵展製版　（02）2246-1372
印　　刷：松霖印刷　（02）2240-5000
圖書總經銷：凌域國際股份有限公司
　　　　　　電話：（02）2298-3838
　　　　　　傳眞：（02）2298-1498

獻給蘿拉

這是梵谷美術館，四樓主要陳列梵谷的弟弟西奧的收藏品，從中可知梵谷的交友情況。

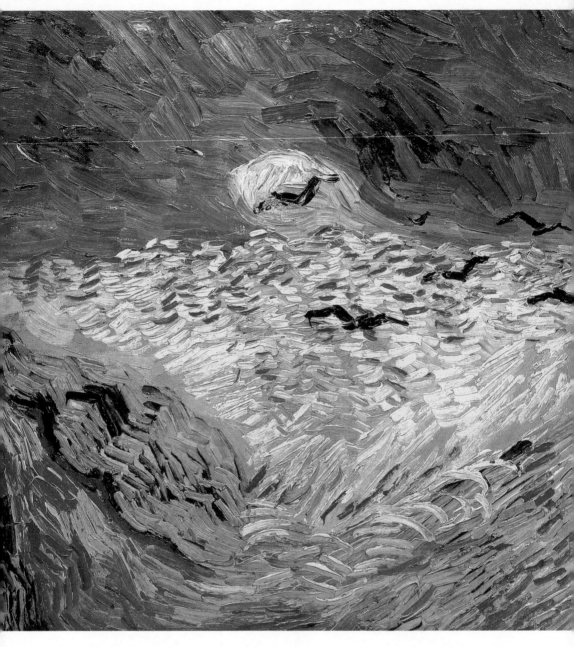

畫面上的鴉群，倉皇地驚飛過這片狂風撼動的麥田，瀰漫著一股不安的寧靜氛圍。兩個星期後，梵谷走進畫中的那片麥田，以絕望結束了生命。

《有烏鴉的麥田》　梵谷　1890年　畫布、油彩　50.5 × 100.5公分　阿姆斯特丹，梵谷美術館

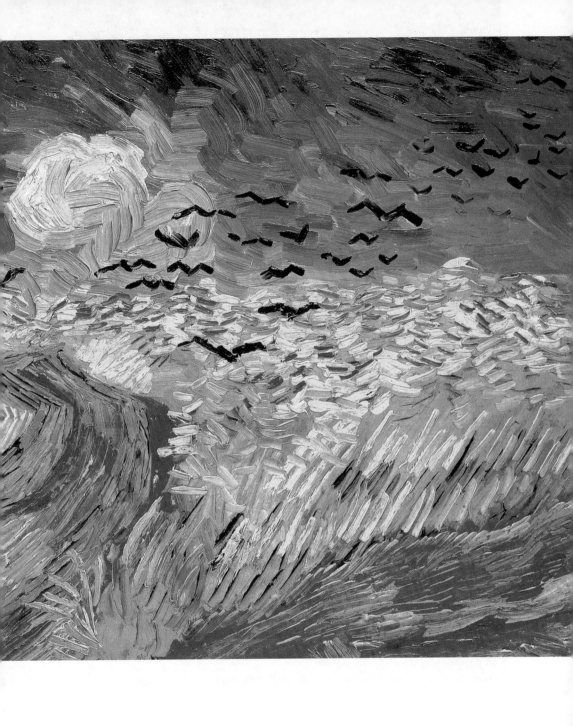

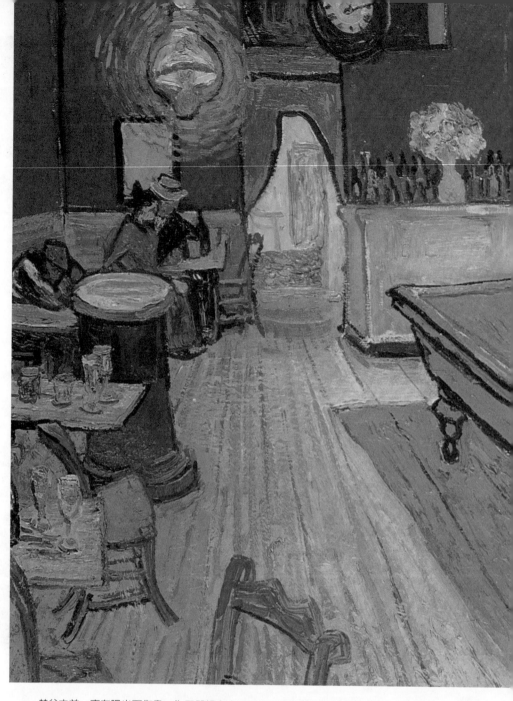

梵谷之前一直在陽光下作畫,為了習慣在人工燈光下畫這幅《夜晚的咖啡館——室內景》,他整整四天,白天睡覺,晚上再回到咖啡館裡。

《夜晚的咖啡館——室內景》 梵谷 1888年9月 81 × 65.5公分 奧特盧,克羅勒 – 穆勒美術館

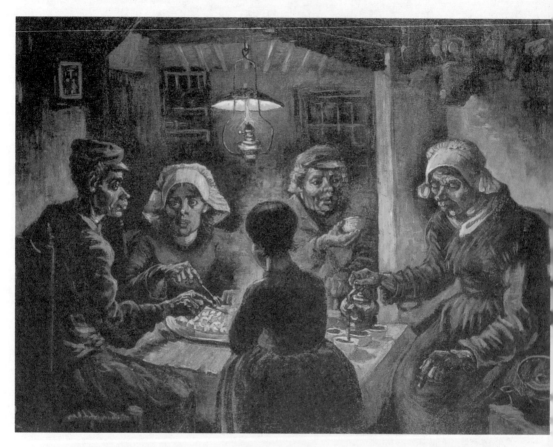

畫中農人的女兒歌蒂娜懷孕，而文生成為頭號嫌疑犯。文生否認這項指控，卻不被當地人理解，只好收拾行囊離開荷蘭。

《吃馬鈴薯的人》　梵谷　1885年　畫布、油彩　82 × 114公分　阿姆斯特丹，梵谷美術館

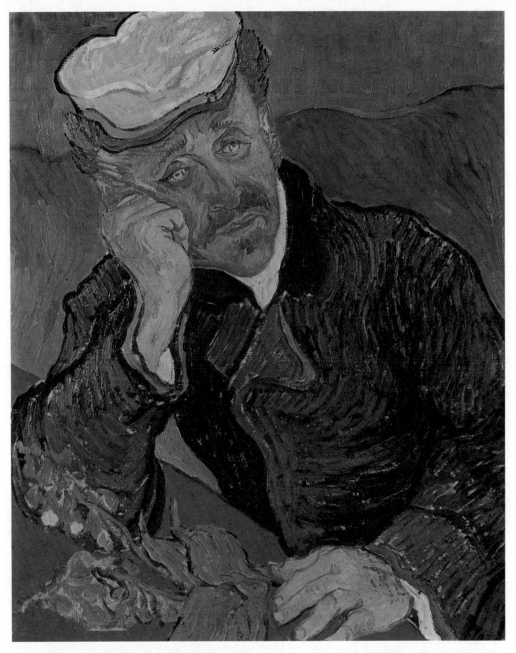

加賽醫生鼓勵梵谷畫畫，以平撫劇烈的情緒波動，他們的友誼因藝術而更加緊密。這幅藍色基調的畫作，散發一股悲傷氛圍，似乎預告著畫家生命的結束。

《加賽醫生肖像》　梵谷　1890年6月　畫布、油彩　68 × 57公分　巴黎，奧賽美術館

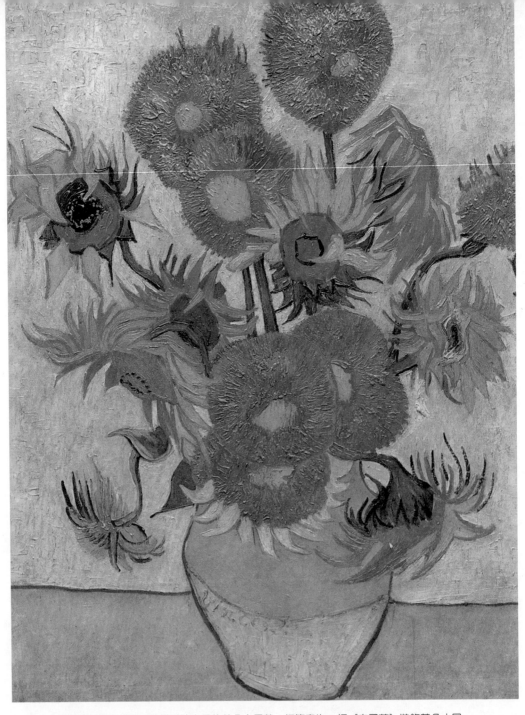

梵谷居住阿爾期間，迷戀遍地生長的黃色向日葵，打算寫生12幅《向日葵》裝飾黃色小屋。
《向日葵》　梵谷　1889年1月　畫布，油彩　95×73公分　阿姆斯特丹，梵谷美術館

目錄

圖片目錄

封面

梵谷於聖雷米時期所畫《穿西裝自畫像》。

前扉頁

梵谷1889年畫的《耳朵綁上繃帶的自畫像》。

封底

梵谷1889年的作品《星夜》。

致 謝

　　大部分曾為此書提供協助的人，他們慷慨的行為，我已具體描述在本書的情節裡。但我最大的謝忱，則致予尤琴妮・羅耶爾（Eugénie Loyer）在英國的後代子孫以及卡文奈爾（Cavenaile）醫師，他們曾賦予我最大的信任，將珍貴的照片及藝術品交給我託管。

　　我也要特別謝謝菲力克・巴布斯特（Fieke Pabst），阿姆斯特丹的梵谷美術館圖書部主任；約翰・萊頓（John Leighton），梵谷美術館館長，當然還有梵谷基金會。他們給予我接近這許多未出版的材料的機會。

　　我也感激烏特列支的威倫・安亨茲之屋精神病學研究中心的院長W.J.哈德曼（W.J. Hardeman）博士、巴黎醫藥大學圖書館的班乃迪托・莫里多（Bernadette Molitor），以及倫敦的維爾康醫史研究所的茱迪斯・巴克（Judith Barker），他們讓我有機會研讀與梵谷的疾病相關的醫療檔案及文獻。

　　在此，並感謝已故的維農・李奧納德（Vernon Leonard），他在最初派遣我為雜誌出這一趟任務，因而有了往後的因緣；而迪克・艾黎胥（Dick Ehrlich）、萊亞・胥爾根（Lia Schelkens）、泰莎・哈洛（Tessa Harrow）、亞弗烈達・包威爾（Elfreda Powell）和安琪拉・紐斯塔特（Angela Neustatter）在過程中曾給我無盡的鼓勵，恩斯特・赫希特（Ernest Hecht）則不時為我提供清晰的洞見。我也

感激我的朋友羅德列克・萊特（Roderic Leigh）和基斯・凡・庫登
（Kees van Kooten）的協助，他們在我收集、研究資料的關鍵時
刻，不只提供精神支援，也以實際的行動幫助我。吉姆（Jim）和妮
爾・梅勒（Nel Mailer）提供我在倫敦的住宿及交通；德科・布華達
（Dirk Buwalda）為我掃瞄照片。

　　我對文生・梵谷內在生命的理解，乃是經由與查理・派克
（Charlie Parker）和史派克・密利根（Spike Milligan）的討論，並
且綜合我自己的生命經驗而來。但是有五本關於文生的著作，基於
不同的理由，給過我許多思想的養分：它們是馬克・艾鐸・楚波特
（Marc Edo Tralbaut）博士的《文生・梵谷》（*Vincent van Gogh*）、
尤貝托・納吉拉（Humberto Nagera）的《文生・梵谷的精神病學研
究》（*Vincent van Gogh , a Psychological Study*）、亞伯特・J・魯賓
（Albert J. Lubin）的《地球上的陌生人》（*Stranger on the Earth*）、
布魯斯・貝納（Bruce Bernard）的《文生》（*Vincent*），以及顏・胥
斯科（Jan Hulsker）的《受苦的同伴－－文生和西奧・梵谷》
（*Letgenoten, the lives of Vincent and Theo van Gogh*）。我也想感謝
紐約的GRAPHIC SOCIETY BOOKS和波士頓的LITTLE，BROWN
AND COMPANY，他們同意讓我在書中引用《梵谷書簡全集》（*The
complete Letters of Vincent van Gogh*）的部分文字。

　　最後，我感謝彼得・德・科耐孚（Peter de Knijff）博士，他是
人類基因臨床研究中心的主任，以及服務於列登大學醫學研究中心
的特爾莎・凱恩布林克（Thirsa Kraayenbrink），他們曾不吝指導我
所需的醫學專業知識。

K.W.

2004年2月

前　言

　　旅行與藝術家的生活，一直是我寫作生涯的中心。我早期所做的藝術家側寫檔案，包括林布蘭（註1）蒙德里安（註2）M.C.埃舍爾（註3）和威廉・德・庫寧（註4）而花在實地採訪的時間，一般來說都不遜於資料的摘錄和研究。

　　1970年，我被指派的一個任務，讓我以前所未有的強度及深度，同時探索我的主題和我自己。這件事發生時，當時我正浸淫在以下大師及名作家的寫作技巧中：湯姆・沃爾夫（註5）蓋伊・塔利茲（註6）杭特・湯普森（註7）楚門・卡波特（註8）查爾斯・狄更斯（註9）以及其他以寫實為基礎的作家，不管寫的是不是小說，他們寫出最具有影響力的文字。

　　同時，我也欣賞幽默作家如史蒂芬・李科克（註10）羅伯特・班奇勒（註11）迪倫・湯瑪斯（註12）史派克・密利根（註13）和亞倫・柯倫（註14）。

　　《荷航機上》雜誌的編輯要求我為畫家文生・梵谷寫一篇與眾不同的文章。文章的出版時間，則緊扣阿姆斯特丹梵谷美術館的開館時程。促成梵谷美術館的靈魂人物是工程師梵谷博士，畫家的姪子，文生的弟弟西奧的兒子。1890年，文生曾為這個鍾愛的小嬰兒，畫下藍色天空中杏花滿枝的油畫。1970年代，他將數百幅文生的油畫及素描悉數賣給荷蘭政府，為收藏這一大批的作品，美術館於焉誕生。

　　我追隨旅程的引導，並且在無意之中，數度撞進文生・梵谷祕密的源頭。追尋的旅程無限延伸，遠超過原本雜誌的文章所需。我

踏遍整個歐洲，追蹤和文生有過關係或聯繫過的人——從荷蘭南部的老磨坊主、安特衛普的醫生，一直到文生在倫敦初戀情人的後代。我付出的代價，包括無數小時冗長的電話、長途汽車與火車旅行，以及許多不眠的夜。而我的收穫，則是找出許多不知道自己的人生與文生相關的人，奇妙地瞥見他們的生活。我參與不同的訪問，談論關於文生和西奧的資訊被刻意隱瞞的情況；找到可能引起爭議的梵谷家私生子；甚至為了一張重現真實的照片，我曾闖空門混入一個精神病院。

　　我完全沉浸在這個男人的生命裡，頑強地追隨著他的人生。他與女人建立關係的努力終告徒勞，但他卻成功地將一再失敗所導致的沮喪，先是轉化成宗教的力量，而後投身藝術，提煉出最超卓的文字與影像。在他的信件及作品之中，文生的性格躍然紙面；他以高度象徵的方式，表現了自然及人道主義。

　　本書的寫作型式純粹出於直覺，我實在無法定義這本書。不論是跟隨文生的腳步到倫敦、追蹤達爾文的腳步至加拉巴戈群島，或由法布爾領遊埃及，我一路信任自己的直覺——旅程因此變成探險，不斷領我走上岔路，為我的調查引入新穎且預期之外的側光。

　　而這趟追尋文生・梵谷的旅程，也成為一個看不到終點的追索。請容我稍微改名演員魯丘・馬克斯（註15）的話：無論如何，我永不會成為為接納我的組織的成員（我永不願受既定形式及規則所束縛）。

　　我以我的方式寫我的故事。希望我在過程中曾體驗到的某些熱情與興奮，能傳達到讀者心中。

肯・威基

2003年10月

（註1）　Rembrandt Van Ryn，1606-1669年。荷蘭最負盛名的畫家，有「光的畫家」之稱。

（註2）　Mondrian，1872-1944年，荷蘭畫家。他是風格派運動的主要藝術家之一，也是抽象畫派的創始者之一。作品以正方形、正方體和長方形為畫的基本元素，用以象徵構成自然的力量和自然本身。

（註3）　M.C.Escher，1898-1972年，荷蘭著名的版畫大師，也有人尊稱他為錯覺圖形大師。他有一幅版畫，內容是一隻蜥蝪從圖面中爬出，然後又爬回圖面的畫，為大家所熟知。

（註4）　Willem de Kooning，l904-1997年，表現主義派畫家，許多評論家認為他是20世紀五○年代最重要的藝術家。他的畫面有很強的形式感和飽滿的感情色彩，具有梵谷式精力充沛的風格。

（註5）　Tom Wolfe，1931年-，曾獲得美國國家圖書獎，屢因言辭激烈而引起巨大爭議。

（註6）　Gay Talese，美國當代著名作家和普利茲獎評審委員。

（註7）　Hunter S. Thompson，1937年-，美國當代小說家，對嗑藥及流行文化多所描述。

（註8）　Truman Capote，1924-1984年，美國小說家，曾寫《第凡內早餐》等作品。

（註9）　Charles Dickens，1812-1870年，英國小說家，著有《雙城記》等。

（註10）Stephen Leacock，1869-1944年，加拿大幽默作家。

（註11）Robert Benchley，1889-1945年，美國幽默作家、劇評家、演員，作品多描述小人物無力面對複雜的現代生活，左支右絀的窘境。

（註12）Dylan Thomas，1914-1953年，英國詩人。

（註13）Spike Milligan，1918-2002年，英國喜劇演員。

（註14）Alan Coren，1939年-，英國諷刺報紙《笨拙》（*Punch*）前主編，本身也是作家。

（註15）Groucho Marx，1890-1977年，默劇時代馬克斯五兄弟的一員。

1

出 發

　　1972年一個結冰的早晨，我發現自己臉朝上，躺在運河邊一條狹窄的小路正中央，被卡在我的腳踏車輪與一個美國觀光客的腳邊。那天早上，我睡眼惺忪地騎車去上班，而他從一棵樹後面突然衝出來。

　　「抱歉。」我們兩人同時衝口而出，並在心裡偷偷地咒罵對方。然後我說了一個彆腳的笑話，試著緩和這個鬧劇般的情境。待我們稍微定下神來——那是一個緩慢而且困難的過程——對方開口說話了：「我在找凡構（VAN GO）美術館。你知道它是否在附近嗎？」

　　「什麼美術館？」我還在頭暈，腦裡像跑馬燈般輪流閃過「前進（GO）……停止……綠燈……紅燈……紅燈區……紅色……血！」等字眼，是了，順著他的鼻子下面，我看到一條血柱細細地往下淌，停留在他的八字鬍上，變成一條紅色冰柱。他的頭不會是被我撞壞了吧？他是不是想說交通博物館？

　　他又重覆了一次：「你知道，凡構——那個割掉自己耳朵的人，那個畫家。」他的聲音裡透出不耐煩。我了解了，問題出在發音上。

　　「噢，抱歉，你是說文生‧梵谷吧？」

　　「對，就是他。你說對了。」那個美國人渾然忘了先前的意外

事件，當他微笑的時候，看起來居然還很友善可親。畢竟現在還是清早，大部分的人精神緊繃，許多人恐怕會在被一個毛茸茸的蘇格蘭人以全速蹬踏的腳踏車撞翻時，感覺大為光火。

「你確定你沒事嗎？」我問。我覺得也該是有人說這句話的時候了。「你的頭上有腫塊。」

「我沒事。腫塊嗎？噢，是我的鼻子……」汽車喇叭聲劃破清晨的空氣，我們卻一齊笑了起來。我們沉浸在一種勞萊與哈台式的懷舊鬧劇氣氛中，沒意識到自己阻礙了交通。

「你呢？」我們拖著步子閃到路邊的時候，他問我。

「這可讓我清醒多了。」我回答。「我已經學會要住在阿姆斯特丹，就得隨時迎接意外衝出來的人。幾乎每個街角都有這種事，沒有這些意外，就不算是清晨了。」

我們一起站在空曠的路邊，我第一次好好地打量這個男子。他又高又瘦，穿了一件乾淨的藍色牛仔褲和翻領毛衣。除了鬍子上的紅色「鐘乳石」，以及眼中一抹奇異的光芒之外，看起來一切正常。當我們談話時，我才了解那光芒是什麼：當他提到梵谷，他的臉上出現一種溫和的著魔表情。他告訴我他主修精神病學，並利用閒暇時畫畫。而他到阿姆斯特丹的主要目的，就是要參觀梵谷美術館。

雖然不想讓他失望，但我仍得實話實說：目前他所能見到的梵谷美術館，就只有美術館地基而已。梵谷的畫作目前仍收藏在阿姆斯特丹市立美術館，緊臨著美術館廣場。這沒關係，他說，只要能看到一些作品就滿足了。他想看的只有作品。

既然我上班的路得穿越美術館廣場，我提議用腳踏車送他一程。他的眼中閃過壓抑的恐懼，連說他喜歡早上走點路。我指點他方向後，我們便道別了。

　　我從沒忘記他談起梵谷時，眼中閃現的著迷。往後我也將在那些與這位畫家有某種連結的人臉上，一再看到相同的光芒；而同樣的表情，也經常閃耀在梵谷的臉上。我繼續騎著車，一邊思忖著這位畫家的感染力。這個意外，點燃了我的好奇心。

　　當春天的鵝黃色點亮了博物館廣場，梵谷美術館才開始成形。主要的混凝土結構在樹間升起，這是蓋希特・希特維德（註1）去世前不久的設計，屬於風格派建築（註2），這個堅定的多角建築物，與其用來收藏超過600幅後期印象派畫家熱情洋溢的作品，它更令我聯想到蒙德里安的紀念館。

　　春移夏至，「文生・梵谷」的名字開始以大型的白色字體，出現在美術館立面的牆上，我也逐漸習慣看到他的名字出現在混凝土上。它不斷提醒著我：我對梵谷的了解，真是少得可憐。

　　幾年前，我曾住在蘇格蘭高地的一個別墅裡，當時一位朋友送給我一本書，那是梵谷寫給弟弟西奧的書信集。我記得自己曾為信中的洞見、文字所表達的清晰意念以及描述感受的強度，心中大受震撼。稍遲，我在普羅旺斯騎車漫遊，梵谷在信中關於當地風景的描述，一直迴盪在我的心裡——但也僅止於此了。而我現在就住在他的國度，每天騎車經過以他命名的建築物下方。

　　美術館預定在隔年的三月正式開幕。配合美術館的營運，一個關於梵谷的故事，似乎相當適合《荷航機上》（*Holland Herald*）雜

（註1）Gerrit Thomas Rietveld，1888-1964年，頗受國際佳評的荷蘭設計師，自二〇年代至六〇年代初，致力於建立現代設計準則。

（註2）原文為「De Stijl」，英文為「The style」，1917-1931年。為期14年的荷蘭風格派，以三位藝術家為核心所創立：畫家蒙德里安和戴思伯格Theo van Doesburg，以及藝術木匠師兼建築師蓋希特・希特維德。

誌的專題。我向我的編輯維農・李奧納德提出這個構想，他批准了。我們討論到這篇文章應以何種形式呈現，他建議我嘗試追尋梵谷的足跡－－重遊他曾經住過的地方，看看我能找到什麼。這個切入的方式似乎不錯，基本上和幾個月前我寫蒙德里安的方式相仿。有關寫藝術家題材的文章，我並非一個新手，我研究蒙德里安的時候，還曾在阿姆斯特丹發現一位他的舊情人－－我的房東太太。

　　維農撥給我1500基爾德荷幣（約375英鎊）以及三週的時間，進行這個案子的研究及採訪工作。這個數字，基本上是以火車票的票價為基準算出來的：阿姆斯特丹—愛因霍芬（Eindhoven）—努能（Nuenen）—愛因霍芬—蒂爾堡（Tilburg）—安特衛普—布魯塞爾—奧斯坦德（Ostend）—杜維（Dover）—卡萊（Calais）—芒斯（Mons，比利時境內）—巴黎—阿爾—巴黎—阿姆斯特丹，共450基爾德，再加上一天75基爾德的生活開銷。沒有明確的目標，沒有更詳細的計畫書，只有筆記本和相機。

　　即使火車總是準時出發與抵達，我很快算了一下：這麼一來，我將在火車及車站花上大約兩週的時間。梵谷只活了37年，一生卻住過橫跨荷蘭、英國、比利時、法國等22個地方。我很快理解自己不可能在三週內走過每個地方，我必須小心安排時間。我仔細鑽研歐洲地圖，認定火車旅行太沒彈性，我應該開我的車。但即使如此，我還是到不了梵谷住過的每個地方。

　　首先，我想見見那些參與美術館創設工作的人。1972年開館前，梵谷的家族檔案暫時存放在亨德特街（Honthorststraat）上的一個小辦公室裡，就在博物館廣場側邊的一條街上。我在一個早晨到達那裡，做了自我介紹，並且得到辦公室內工作人員熱誠的接待：莉莉・庫貝・尚波勒（Lily Couvee Jampoller）、李歐吉・凡・李文

（Loedje van Leeuwen），以及美術館館長愛彌兒・梅哲（Emile Meijer）。他們的夢想，是希望將梵谷美術館建設及經營成一個完整的、活的概念，那裡將不僅只是展示全世界最多的梵谷作品收藏，以及成為學生及學者主要的研究中心，而且要讓人們可以在週邊隨意拿起畫筆，開始作畫的地方。

在那裡與我談話的每個人，都對我的任務興致盎然，好幾個人還特別停下工作來幫助我。

莉莉・庫貝・尚波勒借我一份關於梵谷生平及作品的完整研究，這份文件的作者是馬克・艾鐸・楚波特博士（Dr. Marc Edo Trabaut）。「楚波特博士在南法住了很長一段時間。」她說，「他在莫桑有一棟房子，離阿爾不遠。我會給你地址。至於如果你到倫敦，你也許會想和保羅・查克羅夫特（Paul Chalcroft）聯絡。他是一個郵務人員，去年曾來找過我們。他在閒暇時作畫，完全從梵谷的作品得到靈感及啟發。他也做一些梵谷在倫敦生活的研究。」我記下查克羅夫特的名字。

然後，莉莉給我看檔案，我得花很多時間去細讀這些基本資料。我面前有好幾個堆滿了關於梵谷研究的書架：精神病學的研究、一大排藝評家的評論，以及簡略的傳記。我當下感到一陣混亂與暈眩——我可以坐在這裡花上三週讀這些東西，根本不用離開阿姆斯特丹。而且，顯然已經有那麼多人做過梵谷生平的研究，我絕對找不到什麼有趣及原創的發現。但當我翻過一個又一個的檔案夾，我了解到：還有比我預期中更多的事，等著有人去發掘。這位畫家許多時期的生活，似乎只有極浮面的描述。他在巴黎、倫敦及比利時的日子，全被掩蓋在後來阿爾時期的光芒之下。

我快速做摘記：誰是倫敦房東太太的女兒？拒絕他。讓他轉向

宗教。後代？照片？巴黎——信件很少。多找一些梵谷和西奧、安德烈·邦杰（Andries Bonger）同住的資料。

　　當資料室的門被推開的時候，我剛灌下第四杯咖啡，正凝視著梵谷的自畫像。我應聲抬頭，含糊地招呼了一聲。站在門口的是一位頭髮初白的男士，他穿著一件清潔的黑色外套，結了一條條紋蝴蝶領結。他看起來很惹人注目，就像我眼前書頁上的這些臉孔一樣。

　　「梵谷。」他朝我的方向伸出手。這算什麼？通關密語嗎？我心裡直犯嘀咕。然後我想起來，荷蘭人自我介紹時，除了握手之外，還會自己報上名字。我握住他的手，衝口說出：「威基。」

　　莉莉就站在附近，她注意到我臉上那種迷惑的表情，急忙上前為我介紹——那個人就是繼承了梵谷名字的侄子，文生·威倫·梵谷博士（Dr Vicent Willem van Gogh）。他的高額頭以及典型羅馬人的鼻子，讓梵谷博士——或像美術館裡每個人談到他時暱稱的「工程師」——看起來更像他的伯伯文生，而不像爸爸西奧（文生忠實的弟弟，他在文生死後，繼承了大量的畫作與素描。）這位工程師只有一歲大時，文生曾將他抱在懷中，那是大約在1890年5月，畫家死於槍傷前兩個月。

　　工程師時年83歲，就站在我旁邊，看起來似乎有話要說。我把握機會，問他在伯伯的200幅畫作與400張素描的環繞中成長，究竟感受如何。我們相對而坐，他以一種公事公辦的口吻回答：「我們的房子堆滿了這些畫——床下、衣櫃上、澡盆下，當然，還有掛在

西奧的兒子，工程師文生・梵谷博士攝於1973年。（作者攝）

牆上。我的父親將它們全部保留下來。雖然文生在世時，他一張畫也沒能賣出去(註3)，但他相信，有一天他的哥哥在藝術界的地位，將會像貝多芬之於樂壇一樣重要。當我的父親死時（在文生死後的6個月），所有的收藏由我的母親喬安娜・梵谷-邦杰（Johanna van Gogh- Bonger）接手，然後又到了我手上。」

　　邦杰……我剛剛在哪裡讀到這個名字。我在記事本寫下這個名字，並且打了一個圈。

　　一直到1962年為止，這批收藏都是文生・梵谷博士的私人財產。後來，在荷蘭政府的建議下，梵谷基金會在阿姆斯特丹成立，以文生・梵谷博士為董事長。國家補助基金會550萬美元，向文生・

（註3）事實上，在文生生前時，西奧即以400法郎賣掉文生的一幅油畫《紅色葡萄園》。

梵谷博士買下這批收藏,並且成立信託基金,照料工程師的後代。
同時,政府承諾將在阿姆斯特丹的博物館廣場上,建造一座特別的
建築物,專門安置這些收藏──這就是梵谷美術館的由來。

　　1966年,文生・梵谷博士從顧問工程師的職位退休。他住在拉
倫(Laren)一個茅草頂的大屋子,就在阿姆斯特丹以西約15哩的地
方。我問他,身為文生的侄子,是否會對他的私人生活造成影響。

　　「一點也不。我在工作場合打交道的人大部分是工業家,他們
通常對繪畫沒什麼興趣。但你知道,文生的生命中所經歷的事,也
發生在我們身上,只是程度較輕微而已。他今日受到如此的認可,
部分原因即來自於人們理解到自己的身上,也有與梵谷共通的東
西。在讀過他的信件之後,你將不會再是同一個人了。他是如此地
多面。」

　　稍遲,隨著我的研究持續進行,我將數度與文生・梵谷博士會
談,詢問關於他的家族從未向世界公開的往事。但目前我只找到
「邦杰」這個名字。工程師的母親大名是喬安娜・梵谷-邦杰,而邦
杰正是與文生和西奧一起住在巴黎的那個男人的姓。我詢問工程師
關於這段仍待釐清的插曲。

　　「文生在巴黎的生活………據我所知,目前人們所知不多?」

　　「是的。」工程師回答。「你知道,他當時大部分時間和西奧
住在一起,因此沒留下那麼多信件。」

　　「你談到一個姓氏──邦杰,那是你的母親娘家的姓,是嗎?」

　　「是的。」

　　「她和1886年與文生和西奧同住巴黎的安德烈・邦杰有任何關
係嗎?」

　　「有。我的母親是安德烈・邦杰的妹妹。」

「邦杰也過世了嗎？」

「是的。」

「他結過婚嗎？」

「是的，兩次。」

「其中有哪一任妻子仍在人世？」

「他的第二任妻子，法蘭絲瓦絲。」

「你知道她住哪裡嗎？你想她會願意見我嗎？」

「她住在東部的亞曼（Almen），我很肯定她會願意和你聊一聊的。不過，我懷疑她對那段巴黎時期知道多少，那是她遇到安德烈之前的事了。」

我決定立刻打電話給她。即使繞了遠路，至少這是一個開始。而且，邦杰一定多少向他的妻子描述過他的巴黎生活。

莉莉帶我去一個小房間，我可以在裡面找到電話號碼簿，並且私下交談。亞曼的電話簿上列出法蘭絲瓦絲・邦杰，范・德・波希・范・維若德男爵夫人（Francoise Bonger, Baroness van der Borch van Verwolde）——可真是個又長又拗口的名字。

我撥了號，一個柔軟的聲音回話，自稱是男爵夫人。我解釋了自己的目的。

「噢，你也許會，也許不會對我的記憶有興趣。」她回答。但她邀我隔天到她家拜訪。

當我放下電話，我的心中充滿期待。我找到一個女人，她的丈夫曾經認識梵谷，還與他住在一起。而幾分鐘前，我還與一位幼年時曾經被畫家抱在懷中的男人說話。我本來沒期望能遇到這些生命曾與梵谷有接觸（即使是以極邊緣的方式）的人。這些人各自以不同的方式，與他分享了活生生的連繫，讓梵谷不再顯得那麼遙遠。

想到其他角落還有這一類人可能仍然在世，我決定停止挖掘那堆文件山，將焦點放在人物上。我感謝梵谷美術籌備處每一個人的友善與協助。

「我會一路上拍些照片。」我告訴館長愛彌兒‧梅哲：「但我是否也可以借你的檔案照，使用在我的文章裡？」

「當然。」他回答。「不過，你也不知道自己會帶什麼東西回來，是吧？」

「那倒是。」我說，我期待自己除了眼角起皺如公路地圖般的紋路外，真能帶回一些其他東西。

在門外，我停下來看工程人員正在組合一道樓梯。我很仰慕他們工作時所使用的直線式邏輯，能夠一段接一段、一片連一片，有條不紊地將材料組合起來。我希望自己可以從他們的示範中學點東西。我試著整理思路：我仍然缺乏明確的目標，不過，至少已經有了一個開始。文生最後一次離開荷蘭是1884年，所以，他生前認識的人如果至今仍活著，當時一定只是個小孩子，但在1972年，他們幾乎都是百歲人瑞了。這是一個迂迴的長射，但值得一試。我的想法背後，有一個極有力的邏輯在支持我。

文生最後的荷蘭歲月，住在南部的努能，當時，那是一個靠編織維生的小村，他的父親是當地牧師。我記得在楚波特的書中讀到，有一些小男孩會收集鳥巢給文生，並且看他畫畫。在1930年，他們的其中一人，彼埃特‧凡‧霍恩，一個住在努能附近歐布維登（Opwetten）的磨坊主人，曾向一位記者描述這段往事。凡‧霍恩可能還活著嗎？如果是，他應該年近九十，甚至更老了。

一回到《荷航機上》雜誌的辦公室，我又去翻電話號碼簿，這次找的是努能那一區。名單上有一位凡‧霍恩，編輯助理羅拉‧科

爾德替我撥了電話。羅拉向接電話的女人解釋我的目的，然後轉向我：「肯，她說她是霍恩的姪女。霍恩還活著，現在已經98歲了。」

「問他是否記得文生・梵谷。」我說。

「是的，」羅拉說。「她說，他雖然很老了，但還是精力旺盛，記憶力很好。」

「他明天是否願意見我呢？」是的。我們約了一個時間。

隔天是9月13日，我在拂曉前離開阿姆斯特丹。當旭日東昇，我已經在郊外。天空一片晴朗，一朵雲在帶露的田野上投下一長片的陰影。

我計畫在南向的途中，先繞道到松丹特村（Zundert）去看看，那是文生出生的地方。我花不到兩小時就到了松丹特，那是阿姆斯特丹以南的一個小教區，位於距離比利時邊界約五哩的北布拉班特省。文生出生的荒涼小屋，就位在村裡的廣場上，正對著當地的鎮公所。我從牧師宅就近散步到教堂的墓地去——當文生還是個小孩子的時候，他每個星期天一定走過這條路線。

距離墓地的大門附近，我失足絆到一塊比其他墓碑都要小得多的石頭。上面寫的，正是文生・梵谷的名字。這是梵谷家的長子，他在1852年3月30日出世，但卻是個死胎。牧師家的第二個孩子，家人也叫他文生，在一年後的同一天出生了。

我來了，站在我旅程的起點上，一個被遺忘的墓碑旁，已經凝視過生與死。對文生而言，當他每個星期天走過這塊刻著自己名字的墓碑，那想必造成多麼深刻的影響啊？那是一個與死亡持續照面

與文生同名，文生大哥的墓。他在文生出生前一年的同一天出生時就死了。
在一封最近被找到的信件裡，文生·梵谷第一次談到他的大哥。（文生·梵
谷基金會／梵谷美術館收藏，阿姆斯特丹）

的過程。

在一封1983年發自德倫特（Drenthe），文生寫給西奧的信上的
陳述，不斷縈迴在我的心中。他說：

> 一顆發芽中的種子不該暴露在寒風中，但那就是我的生命
> 初始的情況。

來自快樂的母親愛的照拂，所能帶來的溫暖與親密，似乎在文
生的童年缺席了。他被描述為一個內向、頑固、聰明、不易相處、
憂鬱的小孩，和其他孩子們都不一樣。被剝奪了媽媽不能給他的
愛，他成長後的憂鬱傾向，在當時可能已經種下基調。

簡單地說，「死亡」成為被珍愛與被呵護的同義詞，而「生存」

被視為一種拒絕。在他的藝術裡，兩種截然對立的主旋律——憂愁與歡愉，孤寂與親密，死亡與新生，黑暗與光明，塵世與天堂——是否早已在他埋葬了的童年記憶中扎了根？

在任何現存的信件紀錄裡，文生從來沒有直接談到與他同名的大哥。但在2004年1月一封新近公開的信中，他談到這個主題。這封信在2003年交給梵谷美術館，被美術館館長約翰・萊頓（John Leighton）稱為「研究文生・梵谷的重要新發現」。這是文生寫於阿姆斯特丹，寄給他在海牙的前雇主的一封弔唁信，收件人是畫廊的主人赫爾曼・泰斯提格（Herman Tersteeg），他的孩子死於襁褓之中。

這是梵谷與泰斯提格之間往來的書信中，唯一倖存下來的一封，其他信件後來都被泰斯提格燒掉了。寫信的日期是1877年8月3日星期五，這是一封長信，裡面有許多摘自《聖經》的句子，那是梵谷在這個時期的特色。在信中，文生將泰斯提格失去兒子的悲傷，與25年前他的父親失去第一個文生的痛苦劃上等號。

他寫道：

> 最近的一個清晨，我站在松丹特的墓園中，面對一個小小的墳墓，墓碑上寫著：讓受苦的孩子來到我的身邊，這裡是上帝的國度。

似乎大多數梵谷專家都認為，在這封信中，文生・梵谷對此事表現出理性的態度，讓所謂他在潛意識裡把自己當成大哥的替代品，因而沉浸在憂苦中的理論，顯得只是一種謬誤——我不同意這個觀點。對我而言，這的確是一封寫給前雇主、內容平靜的弔唁

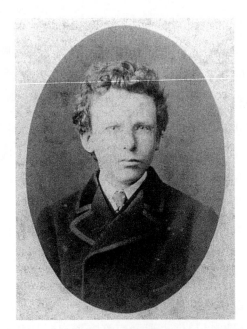

1865年，13歲的文生。畢卡索說這張照片：「多麼像年輕的韓波（Rimbaud，1854-1891年，19世紀法國象徵詩派名詩人。）特別是那一對強烈而穿透的灼熱眼神。」（文生·梵谷基金會／梵谷美術館收藏，阿姆斯特丹）

信，並且在面對這件悲劇的時候，文生表現出一種利他主義的行為，這在19世紀看來，是相當不尋常的事。他想要安慰泰斯提格。

　　但是，除了將他自己與他同名的哥哥保持距離之外，他也透露了：他最近曾經站在文生一世位於松丹特的墳墓邊。

　　關於這一趟到松丹特墓園的旅程，寫在他於稍早的1877年4月3日致西奧的信中。當時，文生在多德列支（Dordrecht）的一家書店工作。令文生的父親大為驚訝的是，他的兒子決定去松丹特，拜訪一位朋友生病的父親。但這不是一趟普通的旅程，就像文生對西奧

的描述：

> 星期六晚上，我搭了從多德列支最晚一班的火車出發到奧
> 登布希（Oudenbosch），然後，從那裡步行到松丹特。（
> 雖然不致於像藍斯蓋特（Ramsgate）到倫敦的距離，但也
> 有二十公里）荒原的風光如此美妙，雖然天色仍暗，但我
> 仍可以辨認出石南與松林，苔蘚遍野蔓生——它讓我想起
> 父親書房裡掛的那一幅波特梅（Karl Bodmer，1809-189
> 3年，瑞士藝術家）的畫。天空烏雲密佈，但星星就在雲朵
> 之間閃爍，並且不時有更多的星星加入。我到達松丹特的
> 教堂墓園時，時間仍早，週遭是如此寧靜。我經過那些記
> 憶中熟悉而親密的地方，穿過那條走過千百回的小徑，坐
> 下來等待太陽昇起。你知道關於「復活」的故事，當天早
> 上那個安靜的教堂墓園，每一件事都讓我想到這個故事…
> …

　　正如亞伯特及芭芭拉・肯在一篇相關文章中所指出的[註4]，被
當成是死去孩子的替代品而撫養長大的人，他們就像文生一樣，通
常傾向於為死亡、疾病及自我傷害的念頭所苦惱。他們相信，自己
將在年輕的時候就會面臨死亡，並且對於埋葬亡者的場域，有一種著
了魔似的興趣。墓園是文生散步時經常造訪的地方，從他的信裡，
我們看到他經常選擇墓地，做為與人會面的地點。他似乎不把墓地
視為收留腐朽屍體的貯藏處，而是當作一個活物從泥地長出來的美

（註4）文章標題為〈代替的孩子〉，發表於《美國兒童精神治療學術期刊》。

麗之地。

　　文生與女人之間不快樂的聯繫持續了一生，而且，通常都有個災難性的結局。而導致他抑鬱的種子，此刻是否正在我的眼前，就在這個同名死產兒的墳墓裡？我懷疑誰是他的初戀？這一定對他有決定性的影響。他是否曾在女人身上體驗過人類的溫情與關心？從孩提時代開始，他是否即被一種無法逆轉的孤立所控制？

　　當我走過墓地的垂柳，一陣憂傷的浪潮，混入我在旅程初始的期待之中。除了這一段不尋常的冒險旅程，往後在我越來越靠近命運引導我跟隨的那個人之際，這種憂傷將逐日加深。

　　「與生俱來的憂傷」，在那個認識他的男孩眼中，文生是一個憂鬱的人嗎？我朝努能上路，自己去找答案。

　　從松丹特到努能的路上，兩旁種了成排的白楊木，偶爾也被農莊成排的圍籬所取代。我看到一個戴著「波佛」（poffer）的女人站在一家農舍的門口，那是北布拉班特地區傳統的白帽，就像梵谷那幅《吃馬鈴薯的人》畫中人的打扮。努能附近的那一片田野，曾是文生帶著畫布和顏料浪遊的地方，我偶爾會看見農人在犁溝上前進或俯身，就像一百年前梵谷所觀察的那些農人一樣的動作。

　　一進入努能，我就認出在梵谷的某一幅畫裡曾出現過的，環繞在樹叢中的六角形小教堂，那是他父親佈道的地方。沿著道路的那一端，則是梵谷的家人曾經住過的牧師宅，一間相當大的獨棟房屋，外牆爬滿了長春藤，籠罩在一層神秘的寧靜氛圍之中。我在門前停佇，想起這就是文生的父親在一次的鄉村散步後，爆發致命心

臟病的地點。

　　我敲了門，應門的是一個年近四十、氣色極好的男子。我先自我介紹，他則告訴我他是新任的教區牧師，巴特馬牧師（Reverend Bartlema）。他帶我去看屋後的洗衣房，那裡曾是文生離家前畫畫的地方。他曾素描與勾勒過的後院已經變小了，但是有些樹都還在。

　　巴特瑪指點我如何到歐布維登的水磨，就在努能的郊外。這個舊水磨的外貌，幾乎完全就是1884年文生畫下來的樣子。水磨旁是一排平頂的樹，後面就是磨坊主人的房子。那是一棟18世紀的建築物，長春藤爬滿了表面的磚牆。

　　彼埃特的姪女是一個五十多歲強壯的鄉下女人，她替我開了門。

　　「彼埃特到水磨那裡去了。雖然我們不再用它來劈材或磨玉米，彼埃特還是喜歡讓它維持在可以使用的狀態。他說，誰也不知道什麼時候會停電什麼的。」

　　我們走向水閘，遠遠看見一個老人倚在柵欄上，正深思地看著下面的磨池。那天是星期二，但他穿著星期天上教堂最好的衣服－－一件深色的條紋西裝外套、黑色的平頭釘靴、衣領、領帶和無邊帽。一條金錶鏈從他外套胸前的口袋垂下來。看到我們接近，他拿出手錶看時間，臉上掛著微笑。

　　「遲到五分鐘。不過到了我的年紀，五分鐘也算不了什麼。」在他衰老卻仍銳利的眼睛裡，閃過一抹光芒。「只是我的一個習慣而已。」

　　他告訴我，再過兩個月，他就99歲了。眼前的一切，實在很難以置信：就在我上路的第一天，我面前的這個人，可能是曾與梵谷談過話、目前仍在世的最後一個人。而現在，他就在相同的村落，

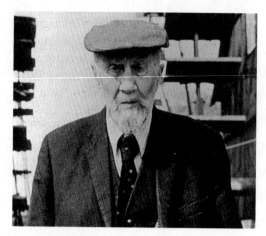

彼埃特‧凡‧霍恩攝於1972年，98歲高齡。他仍住在出生地，就
是在歐布維登曾經被梵谷畫過的磨坊。（作者攝）

正與我談著話，只是時間相隔將近90年。我探問關於他的生活。

「這一生，我從未遠離過歐布維登這個地方，」他說：「大約
17年前，我不再進磨坊工作，那時，我還是個82歲的年輕小伙子，
所以我有大把的時間，來回憶我生命中的舊識。」

「你第一次遇到梵谷，大約是什麼時候？」

「噢，是，我的老朋友梵谷，沒人能夠忘記他。我當時只有10
歲，但我記得所有的事，歷歷如昨，那個紅鬍子的男人和他的畫。
我第一次看到他的時候，他就坐在那條路上。那是一個陽光普照的
下午，就像今天一樣。」

「他看起來如何？」

「他的身材短小結實，我們都叫他『小畫家』。他戴著一頂草
帽，身上是一件農人穿的罩衫，藍色的，嘴巴裡總是叨著根煙斗。

以前，我從沒見過像他這樣的人。我的同學和我常聚在一起問他問題，但他總是心不在焉地短短回答幾句。」

彼埃特在努能附近田野的回家路上，通常會遇到文生。

「我常常看到他跪著，雙手舉到眼睛的高度。」彼埃特蹲下，模仿起畫家的姿態。「然後，他會左右擺動，將他的頭從一側偏向另一側。有些人覺得他瘋了，其實這也難怪。」

他帶我去看水磨，向我詳細解釋以前玉米是如何以水力碾磨成粉。我拍了一些照片之後，我們走回房子，坐在一個光線黯淡的典型荷蘭大廚房中。在一面貼了瓷磚的牆上，掛了一個老祖父時代的舊時鐘。在這渾然不覺時間存在的氛圍裡，它緩慢的滴答聲成了唯一的聲音。彼埃特坐在爐邊一把農家的椅子上，每隔一段時間，他便掏出錶，核對指針是否與老掛鐘相符。然後，他望向窗外的玉米田，用手指著遠方。

「有一天，我在那邊的田裡遇到文生。他問我是否可以幫他找到金鶯的鳥巢，並且把它帶到他在努能的住處。」金鶯不是常見的鳥類，但是彼埃特知道牠們築巢的地方，而且在一棵橡樹上找到了一個鳥巢。

「那個巢楔入兩個枝枒的中間，所以，我把樹枝一道摘下來，送到文生的畫室。他告訴我，他住在薩夫拉特（Schafrath）的房子，他是努能那棟羅馬基督教堂的管理人。當我到達的時候，門是開著的，所以我自己走了進去。那時，文生正在畫畫，沒注意到我。『我找到你要的鳥巢了，梵谷先生。』我說。但是，他沒聽到我的話，或者即使他聽到了，他也完全不在意。那間畫室，就像你可能想像的那樣：火爐附近堆滿了灰，櫃子及碗櫥裡滿是鳥巢，以及一些可能是他閒逛時順手摘回來的植物。我記得，也有一個紡輪

和各式各樣的農具，桌上還有一塊乾掉的麵包和乳酪。」

「文生的樣子，看起來很怪異：他身上只穿了件亞麻長內衣，但還是戴著草帽，抽著煙斗，當時他正在畫一棵樹。他朝一個方向走三步，又轉一個方向再走三步，我從沒看過像他那樣的人。『梵谷先生，』我稍微大聲地叫了他，但他還是沒聽見。他遠遠地站在畫架前面，雙手抱胸－－他常這麼做－－很長一段時間瞪著他的畫。然後，他會突然跳起來，好像要去攻擊帆布一樣，迅速地在畫布上畫個二三筆，然後跌回到他的椅子上，瞇著眼睛，擦拭他的額頭，揉搓他的手。直到他似乎對結果感到心滿意足了，他看看週遭，這才發現我站在那裡。當他一看到鳥巢和樹枝，馬上睜大了眼睛，放下他的調色板，把煙斗從嘴上拿下來，大聲說：『幹得好，小伙子！』」

彼埃特將他的煙斗填滿煙絲，然後，開始表演文生如何從各個角度觀察那個鳥巢。「一個鳥巢他只付我50分錢，不過在那個年代，對一個10歲的小孩子來說，那已是很多錢了。」

「你覺得，梵谷是個怎樣的人？」

「噢，村裡的人都說他瘋了，但他並不給我這種印象。他只是看起來怪而已，因為他的生活方式和別人不一樣。」

彼埃特又把煙斗填滿，然後告訴我在努能發生的一連串事件，包括文生那位企圖自殺的鄰居瑪歌‧貝傑曼（Margot Begemann，她是少數似乎曾與畫家墜入情網的女孩之一）、他的父親之死，以及未經證實的謠言，指的是歌蒂娜‧德‧格羅渥忒（Gordina De Groot）的孩子，父親正是文生。那個女孩曾出現在《吃馬鈴薯的人》的畫中，據說，這個事件是讓文生離開努能的導火線。關於這項私生子的指控，文生曾在寫給妹妹維荷明的信中加以否認，而歌蒂

娜‧德‧格羅渥戉死於1927年，她聲稱孩子柯芮莉斯（Cornelis）
的父親，是她的一個侄兒。

在文生離開努能之前，他曾告訴薩夫拉特（Schafrath，將畫室
租給他的教堂司儀），他將要離開兩個禮拜。但他從沒有回來過，除
了稍早他曾寄給西奧的幾幅畫外，他把所有東西都留下來了。

文生那位疏遠的母親命令別人燒了一部分兒子的畫，另外捆了
一大捆作品，送到布列達（Breda）一位名叫庫佛勒（Couvreur）的
木匠那裡。結果，大量的油畫和習作被送進造紙廠，數百張素描及
速寫被疊上庫佛勒的小推車，在市場上以一張五到十分錢賣掉了。

「可憐的文生，」彼埃特歎息。「我記得，當我聽說他不再回
來以後，心裡難過極了。」

這位老先生開始覺得累了，語句之間的停頓變得很長，而且他
的聲音聽起來有一點嘶啞。但我坐在那裡，在接待室下沉的光線
中，為眼前這個男人正在回憶著近90年前的一段人生經驗，感覺不
可思議。離開時，我突然想到，我在時候還未太遲之前，透過仍在
世上的人的記憶之窗，瞥見梵谷的生活點滴。

在那之後，我未再見過彼埃特。

1974年11月25日，彼埃特過世了，就在他101歲生日的前一個
禮拜。

我穿過田野，走向一片樹叢。彼埃特說，樹叢裡隱藏了一個佈
滿苔蘚和長春藤的墓園，文生的父親就葬在那兒。太陽正落入雲層
之中，在隨著暖風搖曳的成熟玉米垂穗上，投下一道金色的光輝。

在墓園裡，我清理了泥土和落葉，好拍下文生的父親的蝕刻墓
碑———一段被遺忘的生命與死亡。這趟旅程似乎開始形成一個固定
的模式：是否每一個梵谷家的墓碑，都將帶我走向一個與畫家活生

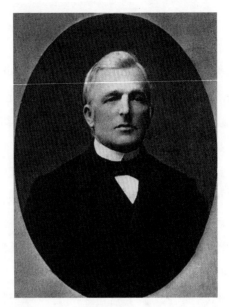

文生的父親帕斯特·西奧多勒斯·梵谷（1822-1855年），
荷蘭新教牧師。（文生·梵谷基金會／梵谷美術館收藏，
阿姆斯特丹）

生的真實聯繫？我希望不是－－有太多已死亡的梵谷家人，但我卻
有截稿期限。

　　這是一個溫暖而宜人的夜晚，我在羽絨睡袋裡露天而眠。拂曉
前，我被鳥兒的鳴聲喚醒；迎著朝陽，我出發前往亞曼。

　　亞曼在海德舍·阿特希格（Gelderse Achterhoek）省，尼德蘭
東部的一塊「飛地」(註5)。相較於這個國家西部堅定的填海人工平

（註5）行政上隸屬於甲地，而所在地卻在乙地。

地，這一帶保留了更多自然荒林及原始景觀。

　　男爵夫人曾在電話裡說過，每個村人都可以告訴我怎麼去她家。我聽從她的建議，就找我第一個遇到的人問路。

　　「請問，您是否可以告訴我，法蘭絲瓦絲・邦杰，范・德・波希・范・維若德男爵夫人的家該怎麼走？」

　　「誰？」那個女人用懷疑的眼神上下打量我。我重覆了一次我的問題。

　　「沒聽過這個人。不過，這條街尾有一個肉販的名字就叫邦杰，你自己去問問看。」

　　肉販邦杰並不是邦杰男爵夫人的親戚，不過他告訴我哪裡可以找到她。

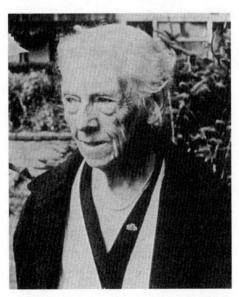

法蘭絲瓦絲・邦杰・范・德・波希・范・維若德
男爵夫人，81歲。（作者攝）

　　男爵夫人住在一棟優雅的18世紀莊園宅第裡，就在一條有圍籬及樹木的小路盡頭。綿羊放牧在她的草坪前面，整片草皮呈錐形向前延伸，盡頭是一處蘋果園，屋後有一條河流流過谷底。男爵夫人站在門廊上，她是一位纖細、優雅的女士，穿著黑白的織裳。她正在餵珠雞，但牠們似乎比較喜歡啄食屋外的向日葵。向日葵，讓我再次想起梵谷，他是如此熱愛著向日葵。

　　她一派貴族地伸出她的手，讓我不知道該行握手禮，還是吻她的手背，最後決定採用後者。她帶我進入客廳，她的女僕已經在裡面備好茶點。牆上掛滿了藝術家如魯東（註6）和愛彌兒‧貝納（註7）等人的作品，貝納則是文生在巴黎相當親近的一個朋友。男爵夫人此時留意到我的目光。

　　「是的，這裡有一些非常美麗的畫。」她說，「我的丈夫安德烈，在巴黎時認識很多的畫家，大部分都是他們送給他的。」

　　「他也認識梵谷嗎？」我問道，希望她能更詳盡地解釋。

　　「噢，他對文生比其他畫家更加熟悉。」她說，「你知道，他們曾住在一起一段時光。文生送給安德烈那張灰色帽子的自畫像，我確定你看過那幅畫。它現在是梵谷美術館館藏的一部分。事實上，安德烈告訴我那是西奧的帽子，不是文生的，顯然文生習慣穿他弟弟的衣服。」

　　沒多久，我就發現，關於她丈夫曾經描述過的巴黎生活（於彼埃特在荷蘭認識梵谷的兩年後），86歲的男爵夫人擁有如彼埃特‧

（註6）Odilon Redon, 1840-1916年，19世紀末法國象徵主義派的重要畫家，常以幻想及神話人物入畫。

（註7）Emile Bernard，1868-1941年，法國印象派畫家。

凡‧霍恩那樣鮮明的記憶。

　　文生的巴黎時期，正如梵谷博士所言，只留下一大片空白。

　　主要原因是當時西奧與文生同住，所以他們沒有寫那些後來成為研究梵谷生平資料來源的信。即使當時文生完成了200幅畫和50張素描，在他停留在法國首都的這兩年之間，只有7封信被保留下來。但是，安德烈‧邦杰究竟告訴他的妻子多少呢？

　　坐在靠窗的維多利亞式扶手椅上，邦杰男爵夫人需要一點提示，才能順利喚回她已故丈夫曾經描述過的往事——他與梵谷兄弟在巴黎度過的那個奇異的夏天。

　　「當時，安德烈是保險經紀人，他先在努能遇到文生，就是你剛才開車來的地方。安德烈說，文生完全無法融入在努能牧師公館的家庭生活，而且為他全然怪異的行徑大感驚訝。他覺得文生的表情緊張，相較之下，西奧的表情卻很平靜。」

　　「兩年後，他們在巴黎再度相遇。那是1886年的夏天，我想，文生當時正在蒙馬特的柯蒙畫室學畫。文生住進西奧在勒皮街的公寓，而西奧－－他和文生相處得糟透了－－所以，請安德烈搬過去一起住。他後來同意了。」

　　「文生和安德烈都沒什麼錢，所以他們會合買一些想看的書。這是其中一本，」男爵夫人說，指著書架上的一本書。「那是左拉的《作品》（*L'oeuvre*），描述一個失敗的印象派畫家發瘋自殺的故事。安德烈說，他和文生一起讀過這部小說。」

　　「你的丈夫向你描述過勒皮街那棟公寓的情形嗎？」

　　「噢，是的。我記得他說過，以巴黎的水準而言，那棟公寓算是相當大的。但是，就在文生住進去以後，它開始變得看起來像間顏料店，根本不太像公寓了。安德烈說，他不只一次在早晨起床

安德烈·邦杰，西奧的妻舅，曾與梵谷兄弟同住巴黎。
（文生·梵谷基金會／梵谷美術館收藏，阿姆斯特丹）

後，一腳踩在一團顏料上，那是文生前一晚留在地上的。當時一起
同住的還有一個女人。」

「文生和西奧相處得好嗎？」

「西奧病了，安德烈說文生對他弟弟的病情漠不關心。他們兩
個人都為神經性的沮喪症狀所苦，但西奧的狀況更糟。文生可能在
外面的鈴鼓咖啡館（Tambourin Café），和土魯茲-羅特列克[註8]以及
其他一干人喝了一整晚後，回家還把西奧吵醒，固執地和他吵個不
停。根據安德烈的說法，他有時可說是非常討人厭的。有一次在鈴
鼓咖啡館，有人用一張他的靜物畫敲他的頭。」

「你知道他們兩兄弟究竟為哪一種疾病所苦嗎？」

（註8）Toulouse-Lautrec，1864-1901年，重要的法國印象派畫家，作品多以
　　　　酒館、妓院及康康舞女郎為題材。

「我不知道，安德烈從來沒說過。不過，他說，他常常期待文生帶著畫架去鄉下漫遊的日子，讓他可以有幾天的清靜。」

「顯然文生也有一種幽默感。他總在入夜後才從鄉下回來，安德烈說他會講一些很滑稽的事，有關那些鄉下人以為他是瘋子的經歷。當文生模仿他們的反應時，安德烈和西奧還會笑到在地上打滾。」

「但是，這些快樂的時光並不長久。才短短幾分鐘，安德烈和文生之間的氣氛，又會變得劍拔弩張。文生眼中絕對容不下別人不同的觀點。」她說。

「西奧呢？」我問。

「『可憐的西奧。』安德烈常常這麼說。他在畫廊裡，幾乎沒什麼像樣的衣服可以穿。文生穿過西奧的衣服之後，就隨便把衣服跟油彩和畫筆丟在一起。有一次，他還用西奧乾淨的襪子去擦乾他的畫筆。你可以想像，當西奧帶著客戶回家，看到文生的那些舊內衣時，可能會造成什麼後果。」

我再問男爵夫人，關於梵谷兄弟和西奧的情婦之間的關係。

「安德烈很少跟我聊到這個部分，除了有一次，他說西奧和一個女人之間有很多的問題。但在安德烈過世後，我在整理他的信件時發現，他在信中只簡單地用『Ｓ』來代表這個女人。我不知道為何他們要隱藏她的身分。西奧在寫給安德烈和文生的信中，也只用『Ｓ』代稱那個女人。不管她是誰，安德烈在信中描述她是一個精神高度緊繃、心智不穩定，並且身體也有病的人。但是，她是本來就如此，還是在搬進勒皮街和他們同住之後才變成這樣，我就真的不清楚了。」

我問男爵夫人，是否知道任何關於「Ｓ」與梵谷兄弟的關係。她又倒了一杯茶，然後繼續說下去：

「這聽起來有點怪，『S』本來是西奧的女人，我想，1986年夏天，當文生到巴黎投靠弟弟，來敲西奧家的門之前，他們就住在一起了。我相信，這也是為什麼那時候西奧要試圖勸阻文生到巴黎來的主因。文生住進來後，究竟發生了什麼事，我從沒找到答案。但不論是什麼，它最終讓西奧離開了那棟房子。從信中可得知，西奧明確地要求文生或那個女孩離開那棟公寓。」

「顯而易見地，文生並不認同西奧的伴侶。文生說過，如果西奧威脅要趕她出去，他很怕『S』會自殺。但他並不因此提議自己搬出去，他建議西奧，讓他來處理這個女人的事，如果有必要的話，就和她結婚吧。安德烈告訴文生和西奧，他絕不認為這是一個最好的解決之道。」

「結果呢？」我追問男爵夫人。

「我從來沒找到答案。那個女人從未再度出現在任何已出版的信件中。西奧最終回到巴黎，而安德烈也離開勒皮街。他曾說，當他後來向兩兄弟詢問關於那個女孩的事時，他們兩人都對此避而不談。」

我記下筆記：巴黎，找到鈴鼓咖啡館。誰是「S」？文生和西奧生什麼病？

男爵夫人帶我去看她的花園，我在那裡為她拍了一些照片。她說和我談話很愉快，不過，她不習慣停留住在過去之中。關於這些事，她以前從來沒有告訴過任何人，主要是因為沒有人問過她。就像彼埃特，時間之流幾乎將她遺忘了。

透過這兩個人，我跨越了文生生命中的兩年時光。在這段期間裡，他的性格似乎有了很大的轉變。彼埃特看到的文生，是一個仁慈而且慷慨的人，邦杰則看到喜怒無常與冷漠不體貼的文生。這種

轉變的意義，加深這個秘密的謎樣色彩。透過彼埃特和男爵夫人，我看到他兩種不同的生命座標。我一路朝向西行，質疑這些轉變是如何發生？又是何時發生的？雖然我強烈的好奇心，亟欲得到一個答案，但我知道我必須等待。首先，我想調查文生早期的生命階段－－他在倫敦的那兩年，他發生初戀的地點。

　人們對他的倫敦生活，所知不多。我希望一趟實際的旅程，可以獲得更多的發現－－如果我能找到與他相關的人。我懷疑：在北海的對岸，是否仍有任何存活的連繫？黑暗中，我駛向比利時的塞布律格（Zeebrugge），搭船上火車到倫敦附近的哈維奇（Harwich）。一百年前，文生也曾走上這段相同的旅程。

2
羅耶爾家的初戀

當他第一次越過北海到倫敦，文生正當20歲盛年。那是1873年，他當畫商的學徒剛滿四年，在海牙與布魯塞爾的古皮公司任職。他展現出如此的天分(「每個人都喜歡和文生相處。」他的老闆泰斯提格如是表示)，因此被派到位於倫敦的公司去工作。

文生同意這項調動，但對於必須離家如此遙遠，暗暗展現出一種憂傷。

伊莉莎白・尤貝塔（Elisabeth Huberta），畫家的妹妹之一，描述過這個時期的他。他「矮小健壯，有一點駝背，因此養成一種讓整個頭懸吊在胸口的壞習慣。他一頭的金紅短髮藏在草帽裡；一張奇特的臉，看起來並不年輕。前額已經佈滿了皺紋，思考時兩道粗眉會擰結成一道。他那一雙眼睛，細小而深陷，瞳孔忽藍忽綠，端視每個時刻的表情而定……。」

在一封給西奧書信的附筆裡（當時西奧也是一位畫商學徒），文生建議他開始抽雪茄：「對於我最近經歷的沮喪，這是一帖好的治療劑。」

在倫敦，文生給人的印象，是一個體面的中產階級。他的薪水每年90英鎊，比起他的父親在尼德蘭當牧師的收入要高得多，因此，有時候他會寄錢回家。他在倫敦南區與一個姓羅耶爾的家庭同住，每個清晨，文生走過西敏橋，經過議會，來到南安普敦街的古

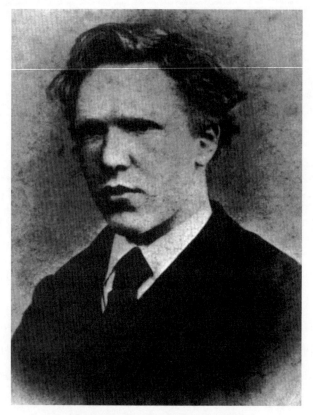

18歲的文生‧梵谷，到倫敦的前兩年。
（文生‧梵谷基金會／梵谷美術館收藏，阿姆斯特丹）

皮畫廊，就在史坦區的外圍。直到1875年，這個地方都是古皮的產
業，然後他們搬到科芬花園轉角處貝特福街（Bedford）的摩斯兄弟
大樓，這棟樓後來在1989年被拆除了。

文生頭戴一頂大禮帽（「住在倫敦不能沒有這種帽子」，他
說），漿得很硬挺的衣領，手裡拿了一把收摺好的雨傘。上班的這條
路程，花了他三刻鐘，有時，他也會停下來，為他看到的某個東西

速寫。他的母親寫道:「有些時候,文生會寄一些他的房子、街道和房間內部的素描回來,讓我們因此可以想像當地的風光。他畫得真好。」西奧的太太喬安娜,後來描述文生住在羅耶爾家的日子:「可能是他一生中最快樂的時光。」

遠離故鄉的孤獨感,導致文生和房東太太的女兒墜入情網。寡居的羅耶爾太太與她女兒的那份親密關係,似乎加深了他的感情濃度。「我從來沒有如此快樂過,」他寫信給一個妹妹提到,「我從沒看過或夢想過,存在於她與她的母親之間的那種愛,竟然真的存在。」

最後的那兩句話,讓我覺得文生所理解的「愛的形式」,是一種家庭式的親密感,同時存在於他的房東太太莎拉·烏蘇拉·羅耶爾(Sarah Ursula Loyer)與她的女兒尤琴妮(Eugénie)的身上。在他內心熱切的期盼中,他希望她們對他的愛,就像他的家庭原本應該提供的。正如文生的妹妹伊莉莎白曾注意到的,「他在家裡是個陌生人。」文生寫道:「我的青春期陰鬱、寒冷、了無生氣……。」

在文生所有的書信中,我找不到有任何一個段落,傳達出他對母親的一份自然溫情。早年時期,他就被無情地剝奪所有母愛的元素。缺乏母愛,對他造成一種傷害,阻礙了這個男孩發展出一種穩定的性格。事實上,他感覺自己地位低下、孤單、不被人愛的,並且極端地敏感。不被人愛的威脅,帶給他巨大的焦慮感,而被人拒絕則導致抑鬱沮喪,一直持續到他的成年期;再者,正如亞伯特·魯賓(Albert Lubin)在探討梵谷人格最具洞察力的論述之一《地球上的陌生人》(*Stranger on the Earth*)中所指出的:「低自尊與高度期待的組合,最容易創造出易受沮喪狀態所影響的成年人。」

文生成年後的素描或畫作，沒有一張簽署他的家族姓氏。他在作品上簽上「文生」，他表示，那是因為外國人發不了「梵谷」的音。但他傾向於將他的姓氏與偽善、心胸狹窄、冷漠和貪婪等價值觀連結起來。「你也是姓梵谷嗎？」他有一次問他的弟弟：「我一直把你當成是西奧。」

純粹是因為西奧的財務支持，文生才能夠將他的生命完全奉獻給繪畫事業。但事實上，西奧不只是文生的良師益友而已，他還扮演了父親、母親、鏡中倒影、家人、觀眾、病人、精神治療師等各種角色，可以說，他成為文生與人類世界的一種連繫。

對我而言，這些瞭解似乎是必要的基礎，引領我去調查文生第一個真正愛人的背景。那個女孩，之前的傳記作家稱她為烏蘇拉（Ursula），她斷然拒絕了文生的追求與求婚，讓他因此轉向於宗教的狂熱，而這份狂熱的心，之後又把他全然地帶向投入藝術創作之中。然而，即使在被她拒絕的七年之後，文生仍然無法抹去她所帶給他的痛苦。

我下定決心要去挖出有關這段關係的更多資料。我也想知道，他曾住過的房子，是否還在原來的地方？現任屋主知不知道梵谷曾經住過那棟房子？在倫敦，我有一大堆事要做。

我唯一的嚮導是保羅·查克羅夫特，梵谷美術館的莉莉·庫貝·尚波勒曾給過我名字的那位郵差。她告訴我，保羅研究過文生在倫敦時期的生活。

在六〇年代，我自己也曾在倫敦住了五年，對這個城市知之甚詳。我將投宿在我的老友吉姆和妮爾·梅勒位於佩丁頓的家。

我在9月17日抵達倫敦，馬上打電話給查克羅夫特。那是一段又長又出奇熱烈的對話，在電話中，這個男人展現了所有的熱情、

活力與精力。他說的事情中，有一部分是我已經知道的，但有一些其他的事讓我想要更進一步地深入調查。我們約好在他從維多利亞郵件分揀處下班後碰面。

　　我提早到維多利亞，因此必須等個幾分鐘。當保羅出現在一堆郵務包後面時，我看到一個臉孔和善的男人，目光銳利，擁有多愁善感的嘴唇、高聳的額頭、緊貼的短髮與山羊鬍。他是一個英國的亨利・盧梭 (註1)，擁有相同的天真與率直。就坐在一捆郵務包上，我們開始談了起來－－或者更準確地說，他開始談了起來。短短10分鐘之內，我就速記了20頁的筆記。

　　保羅的職業生涯，就和其他的英國郵差一樣，從早上六點到下午兩點值班，下班後，他沿著泰晤士河騎腳踏車，回到河岸南邊位於坎伯威爾的家；但一段時間之後，他變成一個敏感而多產的畫家，深深為梵谷著迷。他開始每天把廚房的餐桌當成畫架，一畫就是好幾個小時。

　　「我一年大約畫200幅油畫，」他說，「大部分是臨摹明信片上的梵谷作品。」他的畫大部分都送給朋友，有些作品則可以賣上幾英鎊。在1971年那次漫長的郵局大罷工時期，他決定利用這多出來的閒暇時間，盡可能去尋找羅耶爾家的資料－－文生停留倫敦期間，就住在她們家。

　　就像我的發現一樣，查克羅夫特也注意到市面上沒有一本書，提到文生在倫敦的地址。他決定首先要找到地址，然後他才可以進行關於所謂的「烏蘇拉・羅耶爾」的研究。

（註1）亨利・盧梭，Henri Rousseau，1884-1910年，法國「素樸派」的代表畫家，個性天真單純，他的畫作主題神秘，帶有兒童畫的稚拙感，散發一股反璞歸真的感性境界。

　　既然在1873年文生才20歲，他認為那個女孩的年齡，也應該在17到28歲之間。推算回去的話，她應該是生於1845至1857年間。有一段時間，查克羅夫特每天到位於索美塞郡議院（Somerset House）的國家檔案室去，翻閱1845年起的每一張出生證明。他的搜尋，是一個漫長而費盡苦心的過程：日復一日，他整天專心閱讀一卷又一卷的微縮膠片。直到他翻到1854年的檔案，這才找到出生於英格蘭唯一的羅耶爾－－1954年4月10日，一位名喚尤琴妮‧羅耶爾（Eugénie Loyer）的女孩，出生地是史托克威爾，索美塞郡廣場2號，父親是尚-巴提斯特‧羅耶爾，根據記載，他是一位語言教師。母親是莎拉‧烏蘇拉‧羅耶爾。

　　「我確定這應該就是那個女孩了，但即使年紀沒錯（在1873年，她應該是19歲。）她的名字是尤琴妮，而非烏蘇拉，但所有有關梵谷的書，說的都是烏蘇拉。」

　　不過，尤琴妮母親的中名（註2），的確是烏蘇拉。是歷史學者將母親與女兒的名字搞混了嗎？還是文生的母親把名字也弄錯了？又或者，文生愛上的，其實是母親而非女兒？

　　查克羅夫特知道，當文生在1874年向尤琴妮求婚時，尤琴妮曾說，她已經秘密訂婚了；但查克羅夫特不知道她是否曾結過婚。因此，他回到索美塞郡議院去找答案。

　　這一次，他花了好幾個月的時間看那些微縮膠片。尤琴妮的婚期是1878年4月10日，正是她生日那一天，也是在她拒絕文生的四年後；至於她嫁的那個男人－－山謬‧普曼（Samuel Plowman），

（註2）指歐美人第一個名字（教名）與姓之間的名字。大致是取自家中父執輩的名字以為紀念，通常只寫在正式法律文件上。

一個26歲的工程師。這對新人在蘭貝斯（Lambeth）教區的教堂成婚，而他們登記的住址是「哈克福路，蘭貝斯，倫敦南區。」查克羅夫特給我看那張結婚證書的影本，同時，他還出示一張出生證明書：在尤琴妮和山謬‧普曼結婚後6個月，她生了一個兒子法蘭克‧尤金，出生日期是1878年10月18日。看來，他們的結婚原因，可能是因為尤琴妮懷孕了。這大概曾讓許多蘭貝斯的當地婦女參加婚禮時，在蕾絲面紗下大皺眉頭。

查克羅夫特找到這張出生證明書，可以說是淘到金砂了。因為現在房子的地址也和街名一起出現了。父親的地址寫的是哈克福（Hackford）路17號，而小寶寶出生於87號。

「我起初覺得奇怪。」保羅說，「後來我想到，尤琴妮的母親可能住在87號，所以，尤琴妮回娘家暫住一些日子，以便生下孩子。」

如果這個推測正確，羅耶爾太太於1873年真的住在哈克福路87號，那麼，查克羅夫特可能真的找到他要的地址了；但是，除非他能確定她在1873年的確住在上述的地址，否則，文生住在她家的這整件事，將只是淪於一種猜測。

保羅必須等到1972年1月2日，最後一片拼圖才能到位。在這一天，當年那份1871年人口普查百年檔案，才能對外公開細節－－那是文生‧梵谷搬到倫敦的兩年前。這個紀錄將昭告世人，究竟是誰住在哈克福路87號。

「我在1月1日進去官方資料室，詢問哈克福路87號的普查結果。」他說。「你可以想像當時的我，感到有點焦慮……，這些資料以微縮膠片的方式保存，當相關畫面進入我的眼簾，我發現那裡只有三個住戶：戶長是莎拉‧烏蘇拉‧羅耶爾太太，一個46歲的寡

婦;尤琴妮·羅耶爾,16歲;以及一個寄住者,名叫伊里亞納·塔波。」

　　至此,保羅覺得他的追尋已經劃下休止符。他已經滿足了他的好奇心,這就夠了。除了少數幾個朋友之外,他甚至沒有將他的發現告訴別人。但這對我還不夠,我想繼續追查下去。帶著保羅的祝福,我接續這份他停下來的工作。

　　保羅告訴我,那棟座落在哈克福路87號的建築物還在,他曾經過幾次,但從沒想過要上前敲門。我提議我們一起去找現任住戶談一談。

　　「什麼,現在嗎?」

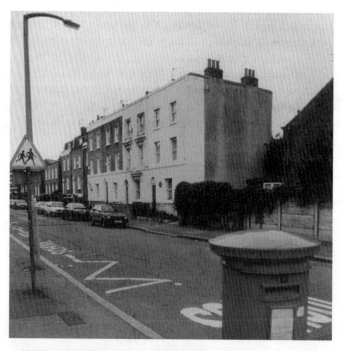

倫敦的哈克福路87號,文生曾與羅耶爾家人同住於此。(作者攝)

「不是現在，那該是什麼時候？」我的唐突作法嚇到了他，但他準備要和我一起去。

哈克福路87號的房子外觀，就像位於倫敦南區其他三層樓附陽台的喬治亞式房子一樣，毫無個性。它就聳立在一排房子的最後，看似是極僥倖才免於1960年的那次大破壞－－當時，許多老房子的一側都被住宅發展計畫給拆除了。門上的名字寫著「史密斯」，但沒有人應門。

我走到對街，拍攝這棟房子的照片，同時可以看到鄰居從窗簾後偷偷窺視著我們。我忍不住攔住一個路過的行人，問他是否聽說過一位叫文生‧梵谷的畫家，曾經住在這條街的事情。

「凡……都？」

「梵谷。」我重覆。

「梵高夫？梵高夫，讓我想想。一個荷蘭人，啊？沒有，老兄。沒有梵什麼的住在這裡。你確定他是荷蘭人嗎？不是巴基斯坦人？」

「不是。那是一百年前的事了。」我說，「他是荷蘭人。」

「我沒那麼他媽的老。你是警察還是什麼？」

「不，我是新聞記者。」我回答。

「噢，是你們啊。」他點頭，「祝你好運嘍，老兄。希望你找到他啊！拜拜。」

我和保羅一邊沿著哈克福路走，一邊討論梵谷走過的路，那條從距離海岸70英哩藍斯蓋特開始延伸的路，就終止在這條街上。在那次她對文生造成嚴重傷害的拒絕之後，他還曾到哈克福路87號去看尤琴妮。我們試圖去辨認就在一百年前，當文生走在這裡時，可能看到的樹和房子。

　　我們第二次按電鈴時，史密斯先生來開了門，他是一位四十多歲的中年人。一番自我介紹之後，保羅很快表明我們來訪的目的。

　　「畫家文生・梵谷曾住過這棟房子！？」

　　在短暫的歇口氣之後，然後史密斯先生說：「哇，我要喘不過氣了！」他興奮得幾乎要發抖，好一段時間後，他才請我們進去他家裡。他把我們介紹給他的太太瑪裘莉和兒子馬克，然後馬上告訴他們這個消息。

　　「哇，我從沒有………」瑪裘莉說，「文生・梵高夫（Vincent van Goff）。我在猜他睡哪一個房間。我們的兒子馬克也是藝術家，他正在研究占星學，你知道的。他還把所有的畫放在他樓上的房間裡。我們剛搬來的時候，就聽說那是間出租的房間。一想到他住過那裡，我的天哪！想像一下，他曾經走下這個樓梯來吃早餐，並且就坐在這片屋頂下，看著窗外……。」

　　雖然哈克福路87號的內部陳設已經現代化了，但可以看出這棟房子的結構，從1824年蓋好之後並沒有明顯的改變。陳舊的黃銅燈開關，被打磨得很乾淨，還在使用中。但是，史密斯家人向我保證，那裡找不到文生或其他前住戶的遺物。史密斯太太提到，原來使用的維多利亞式戶外馬桶，還收存在花園的櫥子裡。在去花園一窺究竟的路上，我一腳踩翻了放在廚房地上的貓砂盆。「別擔心，」史密斯先生說，「我是蘭貝斯自治市鎮委員會的公共衛生技師。我已經習慣了。」

　　史密斯家的貓，顯然把這個老馬桶座的蓋子當成牠的領地，當我去抓馬桶蓋時，牠才心不甘情不願地跳走了。就是它了，一個文生・梵谷曾經親手碰觸使用過的東西。瓷器上有一排字寫著「Sirex系列，改良出水口設計」。

　　現階段，對哈克福路87號的這項發現，我仍試著保密，因此我請他們也不要對外發表。他們樂於合作，也很喜歡成為秘密的一部分這個想法，即使只是暫時性的。

　　我拍了房子的照片，也拍了史密斯家人在門外和保羅‧查克羅夫特的合照，然後，我和保羅一起走回附近他的家裡。一杯茶之後，他讓我看另一份文件：法蘭克‧普曼（Frank Plowman）的死亡證明書，他是尤琴妮的兒子。這張死亡證明，是找到尤琴妮後代最好的嚮導。

　　死亡證明書上記載，法蘭克‧普曼死於1966年12月，時年87歲，葬於倫敦南部的比金丘墓園。但最令人感興趣的，卻是右下角的簽名：「卡特琳‧E‧梅納」（Kathleen E. Maynard），我判斷她應該是法蘭克最親的家屬－－也許是已婚的女兒。那個「E」字，是否代表「尤琴妮」呢？比金丘（Biggin Hill），1966年。也許卡特琳‧梅納就住在那裡？只有一個方法可以找到答案。

　　但現在已是午後六點半了，我還在保羅的家裡。我決定把下一個任務－－打電話給倫敦南部的每一戶梅納家，留到明天再辦。

　　我開車到位於狄恩街的「法國屋」，六〇年代，當我住在蘇活區時，那裡是我的地盤。在房東加士東‧貝勒門（Gaston Berlemont）請喝一杯香檳下肚後，我開始向我的朋友吉姆和妮爾敘說當天預計的行動。當我提及，我打算打電話給倫敦南部所有姓梅納的家庭時，他們有點怪異地看著我。他們溫和地指出，那可能有數百位，但我不這麼認為，反正我心意已定。

　　晚餐後，我翻遍倫敦的電話簿找尋梅納時，才發現比金丘在大倫敦地區之外。接線生幫我調查，告訴我比金丘登記了二十位梅納，但並沒有一位卡特琳・E。這個結果並沒有讓我太擔心，我想過，她很可能會用丈夫的名字登記。與其請一位已經備感困擾的接線生給我那二十個名字和號碼，我第二天跑了一趟郵局，自己把號碼抄下來。

　　我整晚都在法國屋樓上忙著打電話，向不同的梅納家自我介紹，並設法盡可能簡化我的故事。

　　名單上的第一個梅納，是亞伯特。亞伯特太太接的電話，我的介紹詞很簡略：「晚安，梅納太太，對不起打擾妳了。我的名字是肯・威基，我為一本叫《荷航機上》的雜誌工作，現在正在倫敦為一篇有關畫家梵谷的生平故事搜集資料。在相關的情況下，我正試著找一位卡特琳・梅納的蹤跡，我認為在1966年的時候，她可能住在比金丘⋯⋯。」

　　我只能講到這裡。

　　「噢，我的老天！你認為她可能住在這裡！不，她不住這裡。我的名字是潔明娜，我的丈夫是亞伯特。我認為我的家族裡也沒有人叫卡特琳，不過，我會問問。你可以等一下嗎？」

　　雖然潔明娜用手遮住話筒，我還是聽到大部分她與丈夫的對話－－混合了一點街上的市聲。

　　「亞伯特！」她大喊。

　　「又怎麼了？」他吼回來。

　　「有一個男人打電話來，一個叫亨利・荷蘭或什麼的畫家，他在找卡特琳・梅納⋯⋯」

　　「我不認識卡特琳・梅納。叫他滾⋯⋯」

「嗯，哈囉……這位……荷蘭先生，對吧？」

「威基。」

「當然，威基先生。我記名字真的記不住。沒有，亞伯特說我們家族絕對沒有卡特琳‧梅納。我很抱歉，我希望你能找到她。」

不是每一位梅納都是如此熱心助人，有時，甚至表面的禮貌都談不上。我的部分詢問，只得到如下的回答：「你在浪費時間，老兄。晚安。」

在劃掉名單上的十個梅納後，我感覺到多數與我對話的梅納們的聲音，普遍都有一種神經質。輪到第十一位梅納，諾曼‧B太太接電話時，我終於知道原因了。

在我簡短的聲明過後，她請我稍等一下，然後，我聽到她以發抖的聲音告訴丈夫：「諾曼，電話裡有一個男人在找一個叫卡特琳的女孩。你不覺得那可能是前幾天報紙上寫的那個『比金丘之狼』嗎？據說，他總是在下手前先打電話……，他猥褻家庭主婦，而且幾天前才從拘留所逃跑了……噢，親愛的……」

諾曼‧梅納從太太手中接過電話，說：「你給我聽好了：我不管你說你是誰，我們以前就接過這一類的電話了。現在－－在我打電話報警前，給我滾！」電話掛掉了。

這一類的經歷，說明有些事情明顯地不對頭：我還以為，我的語氣流露的是好奇和天真。我立即做了一些修正，試著讓我的話語盡可能顯得不具威脅性，但運氣還是沒跟上。

梅納第十二號：「……你講蘇格蘭口音。你不是荷蘭人，你別想騙我。我大戰的時候在荷蘭待過。」

梅納第十三號：「我聽起來像卡特琳‧梅納嗎？」那個聲音低沉粗嘎，不可能被認錯成女人。

　　另一個梅納，一個老處女，我想。她回答：「很抱歉我不能幫你，不過，你在做的事聽起來好刺激。你想不想過來喝杯茶，多告訴我一些細節？……」

　　在打了15通沒有用的電話後，我開始感受到處境的嘲弄。我在試著找尋那位拒絕文生的女人的後代，所以我得有心理準備自己也會吃些閉門羹。我開始變得有些沮喪，我的心底深處有個聲音在提醒我－－我在英格蘭還有其他地方得去－－更別提法國、比利時和荷蘭了。我的耐心還沒用完，不過時間對我不利。我的三週計畫，已經用掉一週了。

　　晚上十點半，我的兩隻耳朵響著電話叮叮的耳鳴聲。我跑下樓，快速喝了點東西，又奔回去打電話。我一直試圖說服自己：我走在正確的路上。我覺得自己得追這條線索，一直到任何符合邏輯的結論出現為止－－即使證明我走在死胡同上，我也要看到胡同的盡頭。我一直在想這整件事的各種可能性：如果卡特琳‧梅納，不管她是誰，和尤琴妮‧羅耶爾有關（也許是她的孫女），她有可能，只是有可能，擁有祖母的照片。如果真是這樣，文生初戀情人的模樣將首度在世人面前曝光。

　　另一方面，就只因為卡特琳‧梅納在比金丘上簽署了死亡證明書，不代表她真的住在那裡。她有可能住在英國的任何一個角落－－或是澳洲。絕望威脅著要征服我，我硬是把這種可能性的念頭從腦海裡趕走，繼續埋頭苦幹。終於，就在梅納檔案即將結束、法國屋打烊前之際，我所等待的事情發生了－－露出一線曙光。

　　梅納第十九號，桃樂絲太太。電話的另一頭，是一位聲音聽起來和悅的女人。我依慣例地自我介紹，到了這個時刻，我的聲音不但不像變態，幾乎可以說是像牧師在呼喚他教區內「迷失的羊群」了。

「卡特琳‧梅納？不，她不住這兒。」她禮貌地說。

「妳的家族有任何叫卡特琳的親戚嗎？」我問。

「事實上，有的。」桃樂絲說：「我有一個遠房表妹，凱斯（Kath）。她住在比金丘許多年了，一直到她的父親去世後才搬走。那大概是幾年前的事了。」

「妳知道她父親的名字嗎？」我問。

「不，我記不得了。」

「妳知道她搬到哪裡了嗎？」我又問，緊張地咬著牙關。我已經準備好聽到她說紐西蘭或巴哈馬了。

「是的，我想應該是在德汶郡。在德汶南部的某一個村子。」不像我擔心的那麼遠嘛。

「妳有她的地址嗎？」

「沒有，恐怕沒有。」

「她結婚了嗎？」

「是啊，結婚好些年了。」

「那妳知道她先生的名字嗎？」

「是的，他叫莫特。莫提瑪的簡稱。」

「他們有其他家人嗎？」

「有，一個結婚的女兒安。」

「妳有安的地址嗎？」

「噢，我不確定。我可能還留著吧。你可以稍等一下嗎？」

桃樂絲‧梅納去翻找舊地址簿的那短短幾分鐘，對我就像度過好幾個小時般漫長。冷汗從我的額頭往下淌，而且我的手心發黏。

「哈囉，你還在嗎？」

「在！在！」

「安和她的丈夫搬到德汶，住在母親家附近。我還有地址。」她給我名字－－安·蕭(Anne Shaw)，和一個靠近托列斯（Totnes）的地址。

「她的電話呢？」我開始偷懶了。

她唸給我抄。

我從沒和桃樂絲·梅納見面，不過，當時我已經打算好要給她一團熱情的擁抱。雖然，我還不確定自己找到的是不是就是那個卡特琳·梅納，但當我聽到卡特琳的父親幾年前在比金丘過世時，我覺得情況相當樂觀。

當我打電話到安·蕭位於德汶郡南部的家時，已經過了打烊時間。不過，她還醒著。在為自己深夜的叨擾致歉後，我向她解釋我的身分，並說明打這通電話的緣由。起初，她似乎有點懷疑，在贏得她的一點點信任感之後，我開始探問她一些私人的問題。「妳的母親是卡特琳·E·梅納嗎？」

「是啊。」她回答。

「那個E.是尤琴妮的縮寫嗎？」

「是的，你怎麼會曉得？」

「你的祖父的名字是法蘭克·普曼，並且於1966年在比金丘過世嗎？」

「是的。你到底是怎麼知道我們家族這些私事的？」

我解釋我有確鑿的證據，可以證明她的祖先與文生·梵谷之間存在某種聯繫。但我將詳情細節留給梅納太太。

在一陣沉默之後，她再度開口：「如果你願意等一下，我可以去把壁爐架上的銀製小鼻煙盒拿過來。那是我曾曾祖父的遺物，上面有刻字。」

她把盒子帶到電話邊，開始慢慢地讀出文字。

「給尚……」

「巴提斯特・羅耶爾？」我接口。

「是的，你也知道這個……，『1859年7月，送給他當作從史托克威爾文法學校畢業的紀念品。』」

我現在已經完全沒有疑問，我找對地方了。我告訴安，我急切期待可以和她的母親說話。但梅納太太家沒有電話，我準備隔天一大早，就打電話到她女兒安的家。第二天早上九點鐘，我和卡特琳・梅納——尤琴妮・羅耶爾的孫女說話。她聽起來有一點緊張，但更好奇。我盡量壓抑自己的好奇心，向她保證我的這通電話不涉及任何不正當的目的或醜聞，而且，我也不屬於那種嗜血的新聞記者。她親口證實，她的名字是卡特琳・尤琴妮・梅納，的確曾在1966年為父親舉行比金丘的葬禮。而她祖母的名字，正是尤琴妮・羅耶爾。我深吸了一口氣，問道：

「那妳知道畫家文生・梵谷，1887年寄住在妳的曾祖母莎拉・烏蘇拉・羅耶爾的家嗎？地址是倫敦南區的哈克福路87號？」

我聽到她摒住呼吸。

「不，不，我對此一無所知。我的上帝啊。」卡特琳・梅納回答。

「妳知道文生愛上妳的祖母嗎？當時她年近二十？」

「你一定是在開玩笑……」

「而她拒絕了他，因為這個拒絕，刺激他就此走上宗教狂熱之路。」

她沒辦法呼吸了：「這太過分了。我一點都不知道。我看過寇克・道格拉斯演的那部梵谷的電影，我還記得那一段關於那個倫敦

女孩的情節。但是，一想到她竟然就是我的祖母………噢，這真的有點太難以接受了……你是怎麼知道這些事的？」

「說來話長，梅納太太，但我很樂於告訴妳。我在想，妳會不會剛好有妳祖母尤琴妮的照片呢？」

「事實上，我想，我真的可能會有照片。我父親的嗜好是攝影，在世紀之交，他拍了很多家人的照片。我想，閣樓裡應該還有好一些，不過我得去翻翻，當然，那裡有太多垃圾了……。」

我已經興奮到笨嘴拙舌，言不及義了。我問梅納太太，可不可以當天就去看她，看看她保存的那些照片。

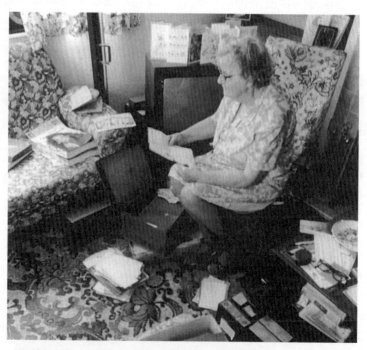

卡特琳‧梅納太太攝於1989年，正在整理家族的祖傳遺物。（作者攝）

「你知道，從倫敦來要花很長時間呢。」她說，「我在英國的另一頭。不過，歡迎你自己來瞧瞧。」

我已經迫不及待要出發了。但梅納太太問我，是否可以給她一天的時間，好篩揀她那堆「垃圾」。她問我，是否方便晚上再打電話到她女兒家，屆時，她會比較清楚閣樓裡到底有些什麼東西。我同意了，但我知道自己的這一天，將在懸疑的氣氛中度過；同時，我將無法控制自己的心，不懸在梅納太太的閣樓裡。

在我的計畫中，我還有別的地方要去。而且去拜訪別人，也有助於讓我別再整天想著德汶。我選擇了位於倫敦以北30英哩的威靈（Welwyn），文生的妹妹在那裡當過老師。文生曾經從倫敦走路去拜訪她。

安娜住在一個叫做「玫瑰學舍」（Rose Cottage）的房子，時至今日，那棟建築物仍然保存著。現任住戶是一位年長的女士，名叫芙烈達‧戴維斯（Freda Davis），一個人獨居在此，對房子的歷史有濃厚的興趣。她常在晚間看到文生的鬼魂，並說他「總是擺出一種安慰的手勢，好像是自己給自己安慰－－在他妹妹安娜的這個屋簷下，當他為了尤琴妮而痛苦的時候。每個人都來這裡尋求安慰。」

我坐在陰暗的客廳，試著專注於戴維斯太太古怪的情節裡，我的思緒卻不斷飄到德汶去。戴維斯太太給我看一個小奶油碟，她說，那是文生的妹妹收到從荷蘭寄來的生日禮物。在拍攝過她和玫瑰學舍的照片之後，我禮貌地告辭了，沿著泰晤士河開到艾爾華斯（Isleworth），在那個地方，文生以類似助理牧師的身分，和湯瑪斯‧史拉德-瓊斯（Thomas Slade-Jones）牧師共事。我拍攝他住的房子和佈道的教堂。全部任務完成，但我完全心不在焉。

到了晚上，我在預定的時間打給梅納太太。

「噢，我檢查了閣樓，找到一些祖母的照片，有一張是她年輕時拍的，也有很多是爹地拍她和其他家人的合照。不過，我不認為你可能對它們有興趣，有很多都是老式的玻璃負片。」

我告訴梅納太太，只要是和尤琴妮、她的家人，以及哈克福路有關的照片，我都很有興趣。我安排明天去拜訪她。我無法描述自己究竟有多興奮，我明天竟然可以看到前人沒有發現的、那位改變了文生一生的女孩的照片。

那天晚上，我電話給我的編輯維農‧李奧納德位於西柔佛斯特（Chislehurst）的家。我解釋了關於查克羅夫特、哈克福路、梅納太太，以及我預定拜訪德汶郡的事，希望有人分享我的興奮之情，誰知道他的反應讓我吃了一驚。他說，考慮到所剩時間有限，而我在歐洲大陸還有很多地方要走，我計畫去德汶的行程真是太瘋狂了。他建議我，請梅納太太直接寄她自己和一張她祖母的照片，到編輯部辦公室即可。

我告訴他，梅納太太可能不了解她所擁有的東西的重大意義，我深信大老遠跑這一趟絕對是值得的，那是這一趟英國之行最符合邏輯的終點。他提醒我，找資料的期限已定，可是我還有很多地方要跑，更何況，大家都預期我在預定的10月2日星期一早晨，就得出現在辦公室。不過到最後，這項任務的條件，既然是我在指定的時間內隨意運用，李奧納德勉強同意隨我的意去辦。

第二天一早，我開車從倫敦出發，駛向南德汶。我沿著主要道路向西，經過罕布夏州和索美塞郡，在埃舍特（Exeter）轉南，開

往紐登‧阿波特（Newton Abbot）。在通過多德莫爾（Dartmoor）後，我沿著南德汶的鄉間小路走。一路上，那一片樹林和灌木叢都已熟成斑斕的秋天色調，我的興奮之情，似乎連帶提高了我對風景的感受度。

在一條狹路轉入史托克‧加布列村後，映入眼簾的是由一堆農舍圍繞著靜止的磨坊貯水池所形成的小村落。我沿著教堂附近一條曲折的斜坡小路往上開，經過一個爬滿長春藤的電話亭。梅納家住在村莊外圍的一棟木造房屋中，屋前有狹長的前草坪和一個蔬菜園。「一個不太像追蹤梵谷足跡時會出現的地方。」當走上由三色堇舖排成的花園小徑時，我心裡不禁想著。卡特琳‧梅納和她的丈夫莫特在門口向我打招呼。

「開了這麼長的路途後，你一定餓了。」梅納太太說。吃過三明治和茶後，我告訴她更多有關這次任務的細節，以及那些引導我走向她的起居室的事件……關於她的祖母尤琴妮和文生的關係。我告訴他們這個女人對文生影響之深，據說，文生從他教書的藍斯蓋特走了70哩的路，只為了到倫敦去看她一眼；而當初，如果她接受了文生的求婚，他很可能就會成為倫敦中產階級社會的一分子，而不是埋首於《聖經》之中，先是將自己獻身給同胞，而後專注在畫畫上。

正當我們談話的時候，我的眼角所及，可以看到兩個木盒就放在餐具櫃上，很像老圖書館裡擺的舊式檔案箱。從盒中突出來的，是小片的防油紙，那是用來保護玻璃負片的。除了木箱之外，還有一個舊瓦楞紙箱。

「好吧，你一定很好奇想見見尤琴妮。」梅納太太說。她走向餐具櫃，把木盒拿過來放在桌上。

「昨天，我在閣樓上花了一整天的時間，」她說，「把上面所有的照片都搬下來了。木盒裡都是玻璃負片。大部分是爹地拍的，有一部分我想是祖父拍的。當爹地過世的時候，我真不知道拿它們怎麼辦。他是那種會保留每樣東西的人，我想，這也是我從他身上遺傳到的個性……。」

梅納太太首先去挖瓦楞紙盒，紙盒的上面有花體字寫著：「COOKEEN－－適用於輕食和酥皮點心，可使用於煎炒與任何烹調用途。」

她拿出一張稍稍褪色的賽璐璐照片。「這是祖母結婚前拍的。她經營一間學校。」就是她了。一張尤琴妮‧羅耶爾的人像沙龍照，站在一張矮几邊，手裡拿著一封信。「尤琴妮有一頭濃密的紅髮。」梅納太太說。「梵谷不也是紅髮嗎？」

在同一個盒子裡，有一張尤琴妮的母親烏蘇拉‧羅耶爾的人像攝影。她的長捲髮垂懸在一件英國刺繡的衣領與格紋女裝上。照片拍攝於1840年代後期，她大約30出頭。

接著，梅納太太又去翻放玻璃負片的箱子，好讓我看看尤琴妮之後的生活、她和丈夫及家人的照片。我們得把負片拿起來透著光看。出現在照片上的尤琴妮，與丈夫及家人一起在花園裡啜著茶，與家人在海邊，還有和學生的合照。這些脆弱的負片，大部分由梅納太太的父親法蘭克‧普曼拍攝，尤琴妮的女兒卡特琳、尤琴妮（小名桃莉）、艾琳和艾妮德都在照片裡。「艾妮德姑媽目前住在溫布頓。」梅納太太說。「我有兩個堂姐妹，茉莉和喬安，她們住在萊斯（Leigh-on-sea）和沃西斯特（Worcester）公園。」（我心想：下一站就是安‧艾妮德了。我希望她能說一些她媽媽的事。）

我們一張一張地翻出負片來檢查，我把那些我特別感興趣的片

尤琴妮・羅耶爾，房東太太的女兒。她在倫敦拒絕梵谷的求婚，這是畫家生命中一個重要的轉折。（卡特琳・梅納太太的收藏／作者提供）

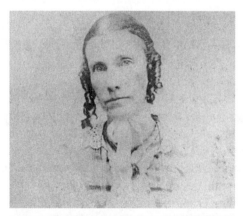

烏蘇拉・羅耶爾年輕時的照片。她是尤琴妮的母親與文生的房東太太。（卡特琳・梅納太太的收藏／作者提供）

子放在一邊－－主要是尤琴妮和她家人的照片。

　　梅納太太事先已經檢閱過瓦楞盒內的片子，並且將尤琴妮從一堆大雜膾的片子裡挑了出來。當我問她，可不可以看看盒子裡的其他東西時，她正要將它搬走。既然都已經開了這麼長的路，我渴望看看每樣東西。

　　「請便。」她說。「但我不認為你會看到什麼特別有趣的東西。裡面大部分都是快照。」

　　的確都是快照，有一大堆－－家人一起去度假；梅納太太還是小女孩時，在比金丘的草地上摘雛菊。

　　還有尤琴妮的丈夫山謬‧普曼的舊名片，他是一個室內設計師、電路與瓦斯工程師，屋頂／水管／公共衛生維修人員，並且依客人的指定組裝車子。就像他的父親，法蘭克也是一個電匠、技師與工程師，同時是攝影師與發明家。在餐具櫃那個盒子裡，有一些他自製電力站的照片，裝了堅固的石製中央配電盤，他使用在比金丘自建的發電屋下層。梅納太太是她父親電力站的左右手，她表示，這個系統一直運轉順利，直到第二次世界大戰的不列顛戰役，一顆德國流彈，本來要轟炸比金丘的空軍基地，卻把法蘭克的發電小屋給炸掉了。

　　但我看到的下一個東西，就在盒底，讓我目瞪口呆。

　　那是一小幅素描，上面沒有簽名，角落有個看似茶或咖啡的漬印。紙張因歲月而腐蝕，頁邊略有磨損。

　　當我明白我看到的可能是什麼時，我感到有一隊毛毛蟲爬上我的背脊。畫面上是一排房子，其中包括了哈克福路87號－－這幅素描取景的角度，和我兩天前拍的照片一模一樣。

　　「妳知道這是什麼嗎？」我問梅納太太。

布里斯敦地區，哈克福路87號出租的房間。攝於文生居留大約同一時期。
（卡特琳·梅納太太的收藏／作者提供）

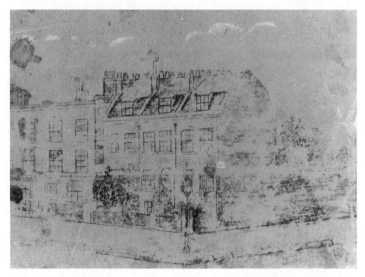

文生筆下的哈克福路87號。由作者在梅納太太位於德汶家的一個瓦楞盒中發
現。他筆下那棟三面臨街的房子後來被拆除了。（卡特琳·梅納太太的收
藏，出借給文生·梵谷基金會／梵谷美術館收藏，阿姆斯特丹）

「那張素描嗎？不，我不知道那是什麼地方。它已經放在閣樓很久了。爹地80多歲時曾翻出好多舊紙張、文件什麼的。我記得他說，那是祖母的一個房客畫的。他把素描放在書桌上，把茶或咖啡壓住紙角，印漬大概就是這麼來的。」

「那是哈克福路87號。」我說。我面對的是一陣漫長的沉默。我看著素描，但沒說什麼。我不需要是專家，就可以看出這張素描可能有百年之久。從他母親的信中，我知道文生習慣素描他所住的房子，他也曾寫信給西奧說他重拾畫筆，「但數量不多。」對為愛所苦的文生而言，還有什麼比畫下他們共同居住的哈克福路87號，送給心愛的尤琴妮，還來得獨特的表現方式呢？

「我想文生可能畫了這張畫，送給妳的祖母尤琴妮。」我盡可能若無其事地說，希望梅納太太別昏倒了。在我們之間，漫延著另一陣漫長的沉默，我覺得自己也可能會昏倒。

「我……，我想他的確有可能這麼做。」她說，她的手伸向茶壺。

我們就像一群圍在金魚缸邊的貓，目不轉睛地盯住中間的那張小畫。「我們最好小心點－－它不習慣這些關注。」我說。我們神經質地笑了起來。

有一件事讓我覺得怪異。今日的哈克福路87號位於轉角，但在畫中，它卻是轉角邊的第四間房子；然後我想起來，現在它的鄰近也有了新房子。藉由法蘭克‧普曼一隻舊膠木框放大鏡之助，我看見創作這幅畫的藝術家，還寫上哈克福路的名字。「老天，他甚至寫了街名。」我說。

另一塊路牌寫的是羅素街。參照我車內的那張倫敦地圖，我看到羅素街已經不存在了。但是，不尋常的是，盒裡就有一張非常老舊的倫敦南區地圖。這張地圖上顯示，羅素街的確原本接連哈克福路。

雖然我知道以20歲的年齡，他還沒開始發展出任何特有的風格，我仍急切地在畫面上找尋梵谷的蹤跡。畫素描的硬紙板似乎經過特別準備，有些地方以白色加高了。

我請問梅納太太是否可以把素描帶回阿姆斯特丹，我想請藝術專家檢查一下。她同意了，還借給我其他所需的照片和負片。

在啜飲了一杯雪莉酒後，我們沉浸在小小的思索之中。梅納太太翻撿她的記憶，想找出任何與這幅素描相關的事，卻徒勞無功。整件事看起來太不可思議，不可能是真的。我們試著不要太快下結論。梅納太太同意除了女兒安之外，不和其他人討論這件事。

外面的光線已經轉暗，我們走到花園，拍了梅納太太和銀製煙盒的照片。那是1859年送給她的曾祖父尚-巴提斯特‧羅耶爾的禮物。

當我開車從史托克‧加布列村出發回倫敦時，時間已是下午七點。那一幅小素描、照片以及玻璃負片都藏在車裡。在既狂熱又興奮的情緒下，梅納太太和我都沒想到要寫個正式文件或收據。我們彼此信任，它的意義比一張紙還要重大。

七個小時的回程，就在陣陣襲掩來的興奮浪潮中渡過了。不管我如何努力試著懷疑，都無法抹去那種征服我的直覺：文生畫了這張畫。有時我停下車，又把畫拿出來看，幾乎不相信我自己找到它的過程是真的。我是否找到文生為他度過一生中最快樂的生活的房子（根據他妹妹安娜的說法）所畫的素描？但是，在個人確認和專家鑑定之間，仍有一段相當大的差距。

這條追尋梵谷的足跡之旅，我自己也有好長的路要走完。我不能讓這些發現佔去我更多的時間了。目前，讓我恐懼是在這段期間內，我可能遺失這張畫。帶著這種東西，我想有些人一定會直接到銀行去租保險箱，但我不是那種人。當然，我得帶它去給楚波特博

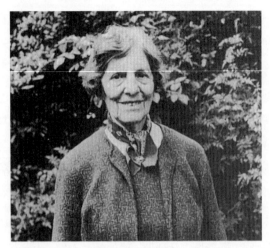

尤琴妮的女兒艾妮德‧多佛-梅鐸，84歲。攝於她在溫布頓的家中。（作者攝）

士看看，如果我在普羅旺斯和他聯絡上的話。但其實真相是：我只是不想和這張畫分離，這個我認為可能是真蹟的小寶貝。它看起來不像是屬於銀行的東西，我自己曾一度在銀行工作過⋯⋯。

在我離開英格蘭之前，有一個人我得見一見－－尤琴妮唯一在世的女兒艾妮德‧多佛-梅鐸（Enid Dove-Meadows）。我在半夜三點抵達倫敦，第二天，我起床後的第一件事，就是上路前往溫布頓。

幸運的是，艾妮德恰好在家。她是一位活潑的84歲老太太，擁有率直的態度和愉快的幽默感。當我告訴她整個故事時，她幾乎無法相信。我給她看她母親的照片，她說：「噢，是的，那是她沒錯。誰能忘記這樣的臉呢？我不覺得歲月改變了她，你看呢？」

「對於母親和梵谷的事，我完全一無所知。天哪，真是好難想像。母親絕不是那種會公開祕密的人，更不會向她的家人談這些

事。」我問艾妮德，她母親的個性如何。雖然她沒有照片或畫像，但她有鮮活的記憶力和敏銳的機智。

「即使是以維多利亞時代女校長的標準來說，媽媽都算一個嚴厲的女人。」她說：「她非常嚴格－－但你不能說她不仁慈。面對她，你絕對沒有開玩笑和裝瘋賣傻的空間，雖然有可能文生看到的是另外一面。她很少表達自己的感受，所以通常很難猜測她心裡到底在想些什麼。但是，當她的心房真的不設防時，她也會相當釋放自己的情緒。」

「祖母（莎拉・烏蘇拉・羅耶爾太太，文生的房東）比較溫和。她是一個仁慈的老太太，整體性格比母親溫暖。我可以想像，她對文生來說，一定曾是一個周到的房東太太。」

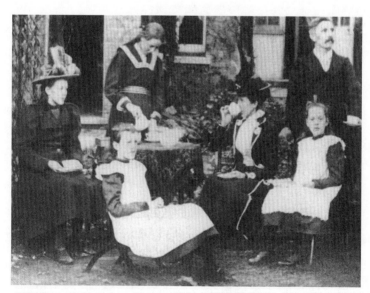

尤琴妮與家人共享下午茶，女兒艾妮德坐在右邊看著鏡頭。（凱特琳・梅納太太的收藏／作者提供）

艾妮德還記得,在星期天的夜晚,當她的父母親一起去劇院之後,羅耶爾祖母和她的孫子會圍聚在火爐邊,互相為對方講故事。「祖母總是堅持要女佣人也在場。」艾妮德回憶著:「她是一個威爾斯小姑娘。當母親從劇院回來,逮到我們全部都沒上床的時候,她會從房間命令女佣,罵我們不聽話。此時,祖母為我們說話提出抗議,但臥房歸尤琴妮管。而且,從早到晚,她對父親碎碎唸個沒完,而我父親是個比較順從被動的人。我的天!我想知道,母親對我現在生活最大的興趣——賽狗,究竟會有什麼想法。我在單數日的晚上去附近的賽場工作。我越想就越覺得,對文生而言,也許她不肯嫁給他,其實是件好事。你不覺得嗎?」

實在很難想像,那熱情的文生・梵谷和看似高傲的尤琴妮(根據她女兒的說法),兩人共組家庭的情形。但文生20歲時所愛的尤琴妮,也許還沒變成後來那麼嚴屬的高道德標準。

尤琴妮拒絕文生,讓文生深植於童年時期的憂鬱氣氛,以及得不到女性(母親)愛情的痛苦,如今越加強烈地困擾著他,深陷沮喪的狀態之中,有四個月的時間,他中止了與西奧的通信往來。據信,他在這段期間曾寫信,但為了某些原因,這些信件沒有曝光。

這段尤琴妮事件的人生經歷,後來他在信上提到,導致他「好幾年的屈辱」。這使他對別人的痛苦境遇變得極度敏感,而且無法忍受世俗的價值觀。他將對尤琴妮的怒氣,發洩在畫廊的生意上。那位一度殷勤的年輕人,開始對古皮畫廊的客人發表他對某些畫的真正想法,而不在乎客人買不買畫。管理階層將他調到巴黎的部門,但他的心無法離開尤琴妮。兩個月後,他回到倫敦,租了羅耶爾家附近的另一個房間(那個房子位於肯靈頓新路395號,目前已被拆除)。似乎在尤琴妮最後一次的拒絕後,他回到雙親身邊,當時他們

已經搬到荷蘭南部的艾登。他被古皮開除了。

　　但他還是沒辦法忘記尤琴妮，很快地，他又回到英格蘭，住在藍斯蓋特地區的史賓塞廣場11號，在肯特角附近。他在廣場對面的皇家路6號找到一個不支薪的教師工作。幾個月後，無法定下來的文生，離開他在藍斯蓋特的工作，來到艾爾華斯，那個我拜訪過的小村子。

　　從艾爾華斯寫給西奧的信中，文生寫著：「上個週日，你的兄弟第一次在上帝的住宅－－那個寫著『在這個地方，我將給你平靜』的地方－－正式佈道。」這場佈道於1876年11月5日，在李奇蒙教堂舉行。文生然後為西奧寫下3500字的講詞全文。它以讚美詩119：19「我是塵世間的一個陌生人」為基礎，包括了以下獨特的段落：「憂傷優於歡樂——即使在歡笑時，心仍是憂苦的。比起慶典的房子，哀悼的房子更佳，因為憂傷的面容讓心更加慈悲。」

　　這封信接著揭露，在這個階段，文生視覺神經的覺醒及高度敏感，伴隨著他對傳道者這個新角色的狂熱情緒而來：

　　　　這是一個晴朗的秋日，我沿著泰晤士河走向李奇蒙。河中倒影映出栗樹的黃葉，以及清澈的藍空。透過樹木的葉尖，人們可以看到座落在山丘上的李奇蒙的一部分風光：紅屋頂的房子、沒有窗簾的窗戶、蒼綠的花園，以及最頂端的尖塔。在山下，藍色的長橋兩頭都生長著白楊樹，人們像黑影般地走過去。
　　　　當我站在講道壇上，我覺得自己像是從地底的黑洞裡出現，終於回到友善的白晝日光之中。

　　除了講道和教書，他的工作也包括要向倫敦西部貧民區的學生家長收取學費。在此，文生與人類的苦難正面相對，增強了他只想幫助他的同胞，而不願收取分文的念頭。他最後一次漫遊到哈克福路87號，是在羅耶爾太太生日的隔天。不知道他是否見到尤琴妮，但他最終還是離開了英格蘭，1876年12月這一天，他最後一次渡過北海。

　　我再次漫遊到哈克福路87號，是在1987年一個悶熱的夏夜。我把房子又攝入我的鏡頭之中，就像我在1972年第一次做的一樣。我的拍攝角度，和文生在1874年為尤琴妮所畫的素描一樣。屋前的郵筒還在，「兒童優先通行」的標誌，也立在對街的學校外面。

　　屋子的外觀剛粉刷上新漆不久，屋外加掛上了一個藍色牌子。附近四週的地區，似乎也經歷了無聲無息的變化。從火車站到哈克福路，我沿著曼德拉街走，穿過馬克思羅區公園，根據哈克福路正在發生的遞變來看，這條街似乎因為雅痞的遷入而提升了價值。

　　經過這些年，史密斯家仍住在這裡嗎？我按下電鈴，史密斯太太開了前門。

　　「只是例行訪視，太太。」我說。她疑惑地瞪著我好一會兒。

　　「肯！」她驚呼：「進來！」

　　屋裡掛了新的畫，黃銅燈的開關也仍在使用，擦得閃閃發亮，當我走過可以從上面的反射看到自己扭曲的影像。亞瑟‧史密斯靠在他舒適的躺椅上，就像我第一次看到他時的模樣。我們一起喝了一杯茶之後，開始討論起文生和尤琴妮兩人發生在這棟房子裡的不幸事

件。我問起，屋外牆上的那塊藍色牌子（上面寫著「文生‧梵谷曾居住於此」），對他們的生活是否造成任何影響。亞瑟諷刺地笑了。

「蘭貝斯自治委員會很熱心地將我們的房子標示為當地的著名景點，卻一點也不補助我們進行保存工作。」他說。「我已經68歲了，就靠著相當少的津貼過下半輩子。瑪裘莉仍得一週兩次到對面的學校去做清潔工作。」

「攝影師總要求我移開停在前門的車子，好讓他們可以拍照。新聞記者來訪問我們，卻從沒寄過一份出版的刊物給我們留做紀念。也曾經有來自美國和日本的電影工作人員進駐我們的屋子拍片，但美國人的那種態度，好像這裡是他們家的產業，只有來自泰國的拍攝小組真正有禮貌。而我們得到什麼呢，肯？什麼都沒有。我現在真正想做的，就是到蘇富比去把那塊藍色牌子拍賣掉。當然，房子也是，只要能賣到好價錢的話。」

在史密斯家的牆上，有三幅保羅‧查克羅夫特的畫，都是他在廚房的桌子上臨摹明信片的作品。有一張是文生的自畫像，查克羅夫特把他畫成鬥雞眼。

我看著窗外狹長的後院，時近薄暮，泛著一層藍光。我的視線越過「文生‧梵谷曾經用過的」戶外廁所，看到一串香豌豆。這使我想起他在1874年4月寫給西奧的一封信，當時梵谷對尤琴妮的熱情正熾：「我忙著園藝，在小花園裡播下了芙蓉、香豌豆和木樨草。現在，我們必須等待，看看會有什麼東西長出來。」

我向史密斯一家人解釋說，兩天前，我在阿姆斯特丹的梵谷美術館檔案室中找到一份文件，日期是1956年11月11日，而這份文件足以證明他們的房子，正是文生在倫敦的住所。現在每個人──包括我自己，都可以確定郵差保羅‧查克羅夫特，是第一個追查到羅

耶爾家族在哈克福路87號的地址的人。

　　事實上，這個地址一直沉睡在梵谷的倫敦檔案中長達33年，等著有人發現。

　　這份文件以荷蘭文書寫，附上的工商名冊上指出，在1882年的「私立學校」項次下，有一個莎拉‧烏蘇拉‧羅耶爾太太和布里斯頓地區哈克福路87號的地址（目前實際地址是在史托克威爾／南蘭貝斯區，離克拉奔路Clapham不遠）。這份匿名的研究，也追查到羅耶爾太太的丈夫的父親尚-巴提斯特。從1860年的工商名錄顯示，他（或她）找到「羅耶爾，Geo., Esq.,，布朗斯威克（Brunswick）廣場2號，布里斯頓丘，倫敦西南。」這位研究者指出，這個Esq， 暗示了這位紳士應該相當富有；同時，還明確指出，古皮公司及畫廊在1873～75年間的明確位址，當時，畫廊曾從南安普敦街搬遷到貝特福街25號。

　　在梵谷美術館裡，沒有人知道這位研究者究竟是誰。

　　我猜，可能是電影《梵谷傳》（*Lust for Life*）的研究人員。雖然這些發現值得讚許，但他（或她）的發現無法抹滅保羅‧查克羅夫特檔案工作的價值，他在1972年就單槍匹馬查到哈克福路87號，為我進一步追查尤琴妮‧羅耶爾舖路；在另一方面，這兩個案例都顯示出，純粹的檔案工作有時候並沒有實質用處，除非有人在真實的世界裡為這份工作加入人的要素。畢竟，梵谷的素描，是在找尋尤琴妮照片過程中的意外之喜，並非透過冷冰冰的檔案發現的。

　　在我這一趟追尋之旅中，勞資爭議也扮演了重要的角色。就是因為發生郵務罷工，才容許查克羅夫特有時間去追查到哈克福路87號；而我自己，則在1989年夏最炎熱的三伏天，盡可能在間歇性鐵路罷工潮的空檔，交叉穿越了英格蘭：倫敦—德汶—倫敦—艾爾華

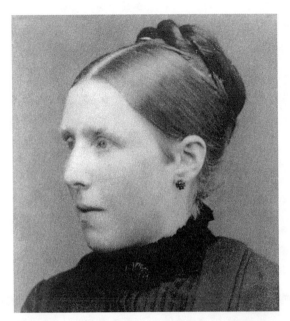

安娜・梵谷（1855-1930年），文生的妹妹。在威靈的寄宿
學校教法文。（文生・梵谷基金會／梵谷美術館收藏，阿
姆斯特丹）

斯－倫敦─藍斯蓋特，倫敦─沃西斯特公園─倫敦─萊斯－倫敦。
這幾天內，我必須利用鐵路營運的日子安排長途旅行，短程就靠我
的兩條腿及公車（如果我夠幸運的話），借用車子和腳踏車。有時，
我覺得，即使在1873年，這趟旅程都不致於如此艱難。

　　我終於發現自己再度從佩丁頓向西南方出發。火車上坐滿了年
輕人，舉目是一簇簇銀色的頭髮及怪異的紫色挑染，他們一邊閒
聊，一邊大咬乳酪醃青瓜三明治。

　　我的膝蓋上躺了一疊關於梵谷家族郵件的專家筆記。在1978年
工程師過世後數年，其他信件才由梵谷家族的人公諸於世。即使這
些信幾乎無法改變藝術史的任何細節，但至少可以從中找到一些深

入文生和尤琴妮之間關係的線索，並進一步接近尤琴妮為何被誤認
為烏蘇拉的謎團。

　　這個部份的相關線索，可以在文生的妹妹安娜和弟弟西奧之間
的來往書信中找到。1874年1月6日，安娜從荷蘭北部弗萊斯蘭省
（Friesland）的盧爾登（Leeuwarden），用英文寫了一封信給西奧：

> 星期一早上吃早餐的時候，我發現一封來自倫敦的信，裡
> 面裝了來自文生和烏蘇拉‧羅耶爾寫的信，兩封信都非常
> 親切友善。她請我寫信給她，文生則非常希望我可以和她
> 變成朋友。
>
> 以下是他如何描述這個女孩：「烏蘇拉‧羅耶爾同意與我
> 擁有兄妹關係，你也應該把她當成姐妹，寫信給她，我想
> 你很快會發現她的優點。我不再多說了……」
>
> 接著，在一段關於聖誕節及新年的敘述之後，然後又是一
> 段：「……老妹呀！妳不應該認為在我們的關係背後，隱
> 藏了任何我沒在信中提起的祕密；但請不要向家人提起，
> 這件事我得自己處理。我只想再說一次，看在我的份上，
> 愛這個女孩……」
>
> 我猜想，他們兩人應該是相愛的，就像安娜伊斯和大衛‧
> 考伯菲爾[註3]之間的那種愛。縱然我必須說，我相信他們之
> 間有超過兄妹的情誼。我在此附寄烏蘇拉的信給你，你可
> 以自己下判斷。我希望你很快把信寄還給我，並附上你自
> 己的回信。

（註3）這兩個是查爾斯‧狄更斯著名的自傳體小說《塊肉餘生錄》（*David
　　　Copperfield）中的人物。

　　安娜轉述文生一再請求她保守祕密的文字，到此結束。然後，安娜向西奧致歉，因為她正在練習英文寫作，所以沒有以荷文寫這封信。最後，她要求西奧多打聽一些他們在海牙的表妹安涅特‧哈諾畢克（Annet Haanebeek）的近況，然後她才可以轉告文生。雖然文生從未在他的信裡談起安涅特，安娜猜想，他其實對這位在海牙見過幾次面的表妹相當感興趣；不過，這也可能和安涅特的健康狀況有關，因為她在一年後即過世了。文生的妹妹安娜似乎是一個喜歡談論八卦的人。

　　這封信最奇怪的地方是，根據安娜的說法，文生暗示尤琴妮是「烏蘇拉」，但「烏蘇拉」其實是尤琴妮母親的中名。尤琴妮的孫女不記得祖母曾被稱烏蘇拉，或甚至有任何中名。（稍遲，我將親眼看到尤琴妮的出生證明及死亡宣告，終於讓此疑問劃上休止符。）

　　無論如何，安娜寫給西奧的下一封信，似乎修正了文生或她自己的錯誤：

> 我收到尤琴妮給我的一封很親切的信，她似乎是一位友善而不做作的女孩。文生在信中說，她已經和一位溫厚的年輕人訂婚了，他會懂得如何珍惜、疼愛她。我很好奇想知道文生和安涅特的事。我們兩人就像老人家一樣，總想知道別人戀愛的細節……，他似乎總是心情甚佳。在上一封信，他寫著：「我擔心我在此所享受的陽光，可能很快就要變成雨水——但我將盡可能享受陽光，並且把雨傘帶在身上，預防即時可能的一場雨……。」

　　就我們所知，文生對尤琴妮的感情日益加深。當她拒絕他，他

又無法說服對方接受他的愛，或是改變她的想法時，一場絕望的風
暴向他狂捲而來。

　　但為什麼女主角尤琴妮會被指向烏蘇拉？有可能是安娜造成的
錯誤。

　　這個理論，是建立在我個人的經驗上：我也曾在尤琴妮相關事
件上，犯過一個錯。1972年，當我試圖在梅納太太收藏的一堆家族
照片裡找出尤琴妮時，我將一張莎拉·烏蘇拉·羅耶爾太太年輕時
的照片，誤以為是她的女兒尤琴妮。感謝凡妲·佛斯特（Vanda
Forst），曼徹斯特的英國服裝畫廊的主持人，她發表於《時報週日
版》的一封信，將我的注意力指向正確的路。在那封信中，她指出
英國蕾絲衣領、格紋女裝，以及頭髮上的長捲髮，都是1840年代至
50年代初期婦女裝扮的流行。當我再一次和尤琴妮的後代子孫討論
這張照片，我們得到的結論是：這張照片中的人是莎拉·烏蘇拉·
羅耶爾，她生於1816年。

　　當我到達梅納太太在史托克·加布列的家，我發現他們還找出
其他我沒看過的玻璃負片，由梅納太太的父親法蘭克·普曼所拍
攝。很快地，起居室的桌子、椅子及地板上，便堆滿了家族相本、
信封、結婚及死亡證明。那隻舊瓦楞COOKEEN紙箱和大部分原先
放在裡面的東西，也都被翻出來透氣。那張素描已經不在了，它被
永久出借給梵谷美術館展示及收藏。

　　「這我最近找到的一本書」，梅納太太說。「書名是《小船與商
隊——一段穿越埃及和敘利亞的旅程》。1868年8月，尤琴妮的母親把
她送給尤琴妮，以做為她在學校成績優良的獎勵，那年她14歲。」
梅納太太又去翻另一個盒子。「這一張是兩隻雄鹿的素描，日期是
1874年8月，你可以看到簽名是山謬·普曼，我的祖父。他是個工

程師，不過也畫得很好。很難說在這時候他是否已經認識尤琴妮了。1874年，她告訴文生她已經和別的男人訂婚，不過不曉得那人是否就是祖父，她也有可能訂婚很多次。他們直到1878年才結婚，那可是一段漫長的訂婚期。」

在室外，蜜蜂繞著羽扇豆嗡嗡飛行，鴨子在後院呱呱叫著走向菜園的門。

從最近解祕的梵谷家族通信內容中，我能告訴梅納太太一些文生與羅耶爾家的新發現。

從文生在哈克福路寫給西奧的信，我們知道他在1874年6月底回到荷蘭哈勒維特（Helvoir）的家，並在7月中旬帶著妹妹安娜同回倫敦。雖然文生在8月10日寫給西奧的信中說，他每晚和安娜在一起散步，但並未指出他們兩人是否都投宿在羅耶爾家。但是，一封由梵谷家的大家長在1874年8月15日寫給西奧的信，讓我們可以確定從7月中旬到8月中旬，文生和安娜的確同住在哈克福路。他們的父親西奧多勒斯先交待安娜及文生的新住所是長春藤別院，肯靈頓新路395號（Ivy Cottage, 395 Kennington New Road），然後又補了一句：「看起來，羅耶爾家似乎不甚理想，而我非常贊同他們的新決定。因為我並不特別信任那個地方。」

這封信裡也有梵谷母親寫的一段附信：

> 親愛的西奧，我們一如往常地很高興收到你的信。你找到好的住宿家庭，這是很令人安慰的事。我總是擔心文生不能好好照顧自己，特別是現在安娜又離開了。他太瘦了，他們信上總不提如何照料自己的飲食，只說他們美味的早餐桌上有煎培根，至於是誰的手藝，我們也一無所知。把

這兩件事分開，是多麼奇怪的事啊……。文生在羅耶爾家，日子將不會好過，我很高興他不住那裡了。那裡有太多祕密，不是一個普通家庭。但是，當然他很失望，他的幻想並未成真，但真實生活和想像是不同的……。

　　梅納太太繼承了一張梵谷的素描，因為他的父親，尤琴妮的獨子，是一個惜物、喜歡囤積的人。

　　與尤琴妮同名的女兒（稱她桃莉，以免和她的母親混淆），有一個兒子艾文，目前住在紐西蘭；以及兩個女兒喬安・修梅特-羅傑斯和茉莉・伍茲。

　　在她位於沃西斯特公園的家，75歲的羅傑斯太太語帶悔恨地談起大戰前不斷搬遷的過程，她的母親將包括洋娃娃、復活節彩蛋、蝴蝶標本和照片等家庭收藏都弄丟了。「我們把所有東西都留在那個房子裡了。那是一棟稱為『聖德瑞莎』的獨立小屋，靠近車站，位於比樂瑞凱（Billericay）區的諾西路上。我常在回想，我們還留了什麼東西在那裡。」

　　無論如何，羅傑斯太太繼承了一張已過世母親有趣的半身照，拍攝日期在世紀之交。那是一張人工著色的相片，可以看出她的紅髮。桃莉是子孫輩中唯一遺傳了尤琴妮那一頭紅髮的人。在照過這張半身相片後，當天，我起身前往我的第二個探訪：羅傑斯太太的妹妹——莫莉・伍茲，她住在萊斯，我得盡量挑鐵路上工的日子行動。

　　我拜訪伍茲太太，主要目的是要再看看兩張畫與一個她繼承自母親的黃金鏈墜盒。鏈墜盒裡的一半裝著一張尤琴妮的半身像，就和我在梅納太太家找到那張一模一樣。但無論如何，這張照片有上色，顯示出她的一頭紅髮；另一半是尤琴妮所嫁的男人山謬・普曼

的照片。照片外圈是精心寫上的花體字E，L，和P，可以判斷那應該代表了尤琴妮‧羅耶爾‧普曼。1973年，我們在《荷航機上》上刊登了這些照片，同時登出來的，還有伍茲太太擁有的兩件傳家寶，那是尤琴妮的父親尚-巴提斯特‧羅耶爾的肖像油畫，以及一張有缺損並且被煙燻過的莎拉‧烏蘇拉‧羅耶爾太太年紀更長後的畫像。「那幅畫長年掛在母親的爐灶上方。」伍茲太太說。很不幸地，它被煤煙燻得很嚴重。

我拍下所有東西，同時還拍下山謬‧普曼畫的一張馬的素描。

伍茲太太告訴我，幾年前在匯編家族宗譜時，她收到一張蘭貝斯地區人口普查的資料，登載著文生‧梵谷以「學生房客」的身分，登記在羅耶爾的戶籍裡。「不幸的是，我找不到這份文件了。當時，它的確讓我留下很有趣的印象。」

但伍茲太太對家族宗譜的追索，最終的確證明了一件事：尤琴妮‧羅耶爾沒有烏蘇拉這個中名。除了尤琴妮，她沒有任何名字，她的出生及死亡證明上都寫得清清楚楚。而這意謂著在第一封信中，文生或安娜錯把尤琴妮稱為烏蘇拉了。

我覺得這件事不大可能發生。更可信的理論來自艾爾弗烈達‧鮑威爾（Elfredea Powell）的觀點，他覺得尤琴妮可能在青春期使用過烏蘇拉這個名字。青少女常給自己另起一個名字，而且羅耶爾太太的教名是莎拉，不是烏蘇拉，尤琴妮可能在青春期借用烏蘇拉這個名字，不致造成混淆。

除非，就如我先前的疑問，尤琴妮的拒絕，可能點燃文生對那位57歲孀居母親的深深愛戀之情。這個爭議，可追溯回文生在1874年7月31日，從倫敦寫給西奧的信。在信中，他告訴西奧自己正在讀朱爾‧米希烈（Jules Michelet）的《情人》。他說：

我很高興你也讀了米希烈,並且能夠如此深刻地理解他。
這樣的一本書,教導我們世上有這麼多種的愛,遠比人們
想像的還要更豐富。那本書對我的啟發,就像福音書說的
:「女人不會衰老」(這並不意謂著世上沒有老女人,但只
要當她去愛人與被愛的時候,她將永不老。)……

　　尼古拉‧萊特接受了這個觀點,並且在他得獎的劇作《文生在
布里斯頓》中,將之發揚光大。這部戲由理察‧艾爾導演,背景是
哈克福路87號。魅力無限的克萊兒‧席根扮烏蘇拉,賈紳‧譚‧霍
夫是演文生的完美人選。這部戲假設文生是在哈克福路才開始啟動
對兩性之祕的好奇,並間接由此進入藝術世界。這部戲不重歷史的
寫真,卻在完美的寫實主義形式裡,探討了一個發生在英國清教徒
守舊氛圍、掩飾的家族文化之下,一段不合禮儀的愛;以及在自由
派的維多利亞不可知論者,和壓抑保守的荷蘭喀爾文教派信徒之
間,所發生的衝突。

　　14年後,文生在巴黎,又一次為母性的表現而激動著迷,那即
是存在於波希耶伯爵夫人(Countess de la Boissière)和女兒之間的
溫情。她們收到他送的四幅畫。除了在巴黎和倫敦這兩對母親和女
兒的經驗外,來自女性的認同和關懷,對他似乎付之闕如。

　　不論在倫敦羅耶爾家出現的愛是哪一種形式,對文生的生命而
言,都是一個決定性的轉捩點,讓他因此離開梵谷家庭為他安排好
的當一個畫商中產階級生涯的傳統,進入一個熱情的與不確定的牧
師、傳道人,乃至藝術家的人生。

3

礦坑裡的基督

1972年9月23日，我已經用掉超過一半的採訪時限，而我在回阿姆斯丹之前，還有很多地方要拜訪，沒時間進一步探索文生的倫敦生活。比利時和法國的行程迫在眉睫，我得開始和時間的賽跑。我決定利用晚上的行程，盡可能節省一些時間。

開車到海岬後，我搭夜間渡船到比利時。剛發現的材料封在一個瓦楞紙信封裡，我一直貼身帶著。

破曉前，船停靠在塞布律格，我在黑夜中直駛向比利時南部的「黑鄉」，同時心裡不斷地懷疑著：在礦坑裡，是否有人可以為文生帶來光明？

在開往比利時的船上，我已經研究過文生在沮喪的情況下，離開英格蘭後的行程。在成為比利時貧窮礦工的傳道人之前，有一段時間，他在多德列支擔任圖書銷售的辦事員，也曾在阿姆斯特丹的神學院當起了學生。兩段期間都很短暫，不過他的朋友有留下詳細的記載。

在多德列支，他和一位年輕教師高里茲（Gorlitz）同住一個房間，他記下文生已經開始顯得古怪的反常行為：「文生每天念著冗長的禱告詞，像一個悔罪的修士般吃得很少。到了晚上，他換穿藍色的農夫罩衫，整晚用來將《聖經》譯成四種語言的版本——法文、德文、英文和荷蘭文。同時，他也寫佈道詞。到了週日的時

候，他參加三或四種宗教儀式。」他也記得，文生即使身上沒有足夠的錢給自己買半盎斯的煙絲，他也會將最後的幾枚銅錢買麵包餵飢餓的狗。

文生決心成為一位像他父親一樣的牧師，於是，他離開多德列支到阿姆斯特丹去，在一位年輕的古典文學教授曼德士‧達‧寇斯塔（Mendes Da Costa）的門下學習神學，他們後來還成了朋友。達‧寇斯塔以一個希臘文及拉丁文學者的身分，留下關於文生的生動描述：

> 我眼前仍可以看到他從新紳士運河橋緩步走過廣場，身上刻意不穿大衣，作為他自我懲罰的一部分。他的書夾在右臂下，牢牢地攢在身側。而他的左手靠胸緊環著一束雪花蓮，他的頭向右前方微微垂下來，而他的臉……，有一種難以形容的憂傷和絕望，瀰漫在他的表情裡……，當他來到樓上，整個空間又會迴盪著那個孤單而且深深憂鬱的低沉聲音：「不要生我的氣，曼德士。我又給你帶來一些花，因為你對我是那麼好……。」

文生很難跟上正規的學習課程。「曼德士，」他會說，「你真的認為像希臘文和拉丁文這種嚇人的東西，對於一個想和我做一樣的事－－給予可憐的生命平安，使他們滿足於塵世的生活－－的人而言，真的是不可或缺的嗎？」

老師心裡明白文生是對的，因此當1878年7月文生放棄學業，參加一個為期三個月的傳道速成課程，以通過派遣到比利時的傳道人員訓練時，老師並不驚訝；但文生古怪的行為，讓他連後者的課

程，都未能通過資格鑑定。不過，最後他還是以一個福音傳教者的身分，被派到比利時法語區著名的黑鄉——波里納日（Borinage），名為「小瓦斯梅（Petit Wasmes）」的貧窮小村落進行試用。那裡的人在惡魔般的礦坑內工作，礦坑外是一色濁灰的天空，永遠瀰漫著一層煙霧與煤灰。

　　就在這個悲慘的煤礦區，文生為人群極端地自我奉獻。考慮到時間限制的因素，我判斷在如小瓦斯梅這種小型的社會組織裡，我有更多機會可以找到他與當地人曾有的連繫。比起大城市如阿姆斯特丹或多德列支，這裡的生活模式更有代代相傳的延續性。也許這位特別的傳道人的行為，並未完全從人們的記憶之中消失。

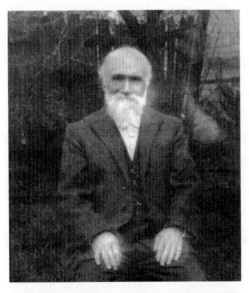

麵包師傅尚‧巴提斯特‧丹尼斯，文生在比利時的
小瓦斯梅傳教時，就住在他家。（作者攝）

　　我手中已掌握幾條簡單的線索可以追查。文生曾與一位麵包師傅尚・巴提斯特・丹尼斯（Jean-Baptiste Denis）及他的妻子艾斯塔（Esther），同住在威爾森街22號（22 rue de Wilson）。文生曾從這裡往下進入那惡名昭彰的馬卡斯礦坑兩千英尺深的礦井，用礦工們（其中包括女人與小孩）聽得懂的字句，向他們傳佈上帝的福音。

　　雖然我在船上睡得很少，疲憊萬分，但當我在清澈透亮的晨光中向南駛去，我仍覺得興高采烈。旅程中所發生的事，遠遠超過我的預期之外：記憶、照片、素描……，我之前在去見男爵夫人⁽註1⁾的路上，所感受到的那種志得意滿、意氣風發，現在又恢復了。即使我不把它看得太認真，我也並未努力對抗這種感受－－至少它讓我從塞布律格到小瓦斯梅幾小時的路程，都能保持清醒。

　　波里納日在梵谷的筆下活靈活現，這裡的地景陰鬱、貧瘠，令人望而生畏。

　　枯萎死亡的樹，被煤煙薰黑，像地表永遠的傷痕般矗立著。唯一能存活的植物，似乎只有荊棘。礦渣堆積滿地，景觀顯得髒亂不堪。整個鄉間到處都被廢礦坑劃出一一道道的傷口。即使是友善的陽光，也無法改變它所給人的「黑鄉」印象。

　　當我到達村裡，街上已經有人開始活動。人們穿著打了釘的長靴，在地面的卵石上發出嘩嘩的聲音，上工的路上偶有的交談聲，都被淹沒在這種聲浪之中。這裡的人體形矮壯，但他們的臉看起來

（註1）男爵夫人的丈夫安德烈・邦杰，曾和文生、西奧同住在巴黎勒皮街的公寓。

卻瘦削而不健康。尤其是女人們，看來特別憔悴早衰。他們讓我想起布勒哲爾(註2)筆下，那些身體多瘤，骨骼粗大的人物。在地底之下長期艱辛的勞動，使他們的骨架扭曲。這些比利時人講的法文，是一種腔調沉重的方言，每個字聽起來，都像喉嚨裡堵塞了煤渣。

我進了一家麵包店，買了兩個可頌。我請教較年長的店員是否聽過一位老麵包師傅，名叫尚・巴提斯特・丹尼斯，他多年前曾住在威爾森街22號。

在回答之前，她思索了幾分鐘。「丹尼斯……丹尼斯……，噢，是了，我小時候常到他開的麵包店買麵包。他是一位小個兒的老先生，留著白鬍子，常在禮拜六多送我一塊蛋糕。他很久前就過世了。我的父親還是大男孩的時候，曾為他工作過，但爸爸也過世好多年了。」

至於那位在1870年代曾住過小瓦斯梅的傳教士，她則一無所知。不過，她指點了我威爾森街的方向。

「你看到那邊的那個礦坑，外面還堆了一些礦渣嗎？威爾森街就在那座山丘上。」她的聲音變小了：「那個礦坑的名字是馬卡斯，現在已經關閉停採了－－這是好事。那裡發生過太多災難，我有兩個叔叔就死在那裡面。我相信，幾乎沒有任何一個住在小瓦斯梅的人家，家裡沒有親戚在此喪生。」

威爾森街22號在一排兩層樓房子的最後一間，這排房子的外觀幾乎完全相同。它看來一塵不染，玻璃窗在晨曦中閃動著微光，彷彿裡面的住戶以嚴苛的潔淨，來對抗這個礦坑煤灰的玷污。

（註2）彼得・布勒哲爾，Pieter Bruegel，1525-1569年，擅於忠實呈現農人生活、鄉村風景，喜愛以聖經故事為題材的法蘭德斯畫家，世稱「農夫布勒哲爾」。

　　我敲了兩下，門突然打開來。一個下巴線條堅定高傲、銀色直髮的高個子男人站在門口。我解釋我的任務（這次用的是法文，畢竟，卡特琳‧梅納已經屬於北海另一岸的記憶。），告訴那個男人我在找尚‧巴提斯特‧丹尼斯的後代，他是曾住過這裡的一個麵包師傅。

　　「你不需要再找了，我就在你眼前。」那個男人以濃重的腔調回答。「我的名字是尚‧希卻（Jean Richez），是尚‧巴提斯特‧丹尼斯的侄子。我繼承了他的名字。請進。你大老遠從英國來，請坐。」

　　多好運啊！我心裡暗想。門開向著一間寬闊的磚房，那是廚房兼起居室，看起來和文生住在這裡的時候，並沒有太大的改變。房子正中央有一個久經擦洗的木頭桌，上面還有一些麵包和乳酪。一張木製搖椅放在開放式的壁爐邊。

　　希卻請我喝一杯比利時黑啤酒，然後我們在桌邊坐下。啜了幾口酒之後，他開始敘說有關他那位麵包師傅叔叔的事。

　　「尚叔叔死於1934年，當時他84歲。一直到他死的當天，他仍做出全波里納日最好吃的法國麵包。在我的印象中，我的童年一直都在這個屋子裡，和尚叔叔及艾斯塔嬸嬸一起度過我的假日。」

　　「他們是否曾談起畫家文生‧梵谷的事？」

　　「噢，是的。他們常常說到那位奇怪的房客梵谷先生，他似乎是一個非常不尋常的人。他們告訴我，梵谷堅持要像野獸一樣，獨居在外面的簡陋小屋子裡－－就像你看到屋外的那一個。」

　　我望向窗外，在向著後方荒蕪礦地逐漸變成椎形的狹窄花園末端，座落著一間倒塌的破舊小屋，不遠處即是堆成黑色金字塔形的矸石山，延伸向文生非常熟悉的馬卡斯礦脈7號坑口。

　　「艾斯塔嬸嬸問梵谷先生，為什麼堅持不要樓上的房間，卻要去住外面的小棚屋，他回答：『艾斯塔，一個人應該做上帝的事。

有時候，人應該住在屬於祂所有的東西上。』艾斯塔嬸嬸曾經斥責
梵谷先生，早上沒有花時間盥洗或繫鞋帶，就急著衝出去探望窮
人。對此，梵谷先生的回答是：『艾斯塔，別煩惱這些問題。在天
堂裡，這些都不重要……。』」

　　他曾窮到沒襯衫及襪子可穿，據說，文生曾以麻布袋縫製襯衫
來穿。

　　「梵谷先生經常為礦工進行臨時的儀式，地點可能是小屋裡、
在街上，或甚至就在礦坑中，而他身上只穿著一件舊布袋。艾斯塔
嬸嬸常說，她希望這裡能有更多像梵谷先生這樣的人。她告訴我，
他常幫助一些當地的女人做洗滌工作。我的太太很確定在波里納
日，除了梵谷先生之外，從沒有男人做過這些事。」

　　我問希卻，文生是否曾留下任何關於波里納日當地生活的畫
作。「尚叔叔告訴我，當他在烤隔天要賣的麵包時，梵谷先生會坐
下來，靜靜地畫他工作時的情景。不幸的是，我不知道這些畫跑到
哪裡去了。就我對艾斯塔嬸嬸的認識，她大概把畫扔了。她是一個
非常愛乾淨的女人，從來不讓多餘的東西堆在屋子裡，恐怕連清晨
的太陽要照進屋裡之前，都得先擦乾淨它的鞋底才行哩。不，這裡
沒有閣樓，而且房子裡也絕對沒有素描或油畫……，如果這就是你
一直看著牆壁的原因的話！」我的確在盯著牆壁看，我自己甚至沒
有察覺到這一點。但這裡唯一的一件藝術品，卻是聖母瑪利亞的一
尊木頭小塑像，掛在廚房的一角。希卻也有一張尚・巴提斯特・丹
尼斯和他的妻子的照片，我在室外用我自己的相機翻拍了一張。

　　隨著希卻的追想，當時的情況變得清晰可見：在這段黑暗的宗
教生涯裡，文生博愛的對象，並不僅僅限於人類。

　　「艾斯塔嬸嬸說，她看到梵谷先生曾經撿起毛毛蟲，將牠們放

丹尼斯的侄子希卻和廢棄的馬卡斯礦坑（第7號坑道）。（作者攝）

回樹枝上。他甚至會把乳酪和牛奶留在屋外，就為了給老鼠吃。那時候，他自己也窮到只靠麵包和白開水過活。村裡的人當他是瘋子，但是他們一樣愛他。我的嬸嬸常常這麼說。」

文生在波里納日期間，這裡曾發生一連串沼氣爆炸事件。希卻記得他的叔叔告訴他：那位傳教士日夜不停地瘋狂工作，以幫助那些受傷的人。他將僅存的亞麻布襯衫撕開當繃帶，泡在橄欖油和蠟裡，好去治療礦工的燒傷。

「艾斯塔嬸嬸還說，她常聽到梵谷先生整夜在外面的小屋裡哭泣，讓她留下極深刻的印象。所有認識他的礦工，沒有一個人會忘了梵谷先生。他們叫他『礦坑裡的基督』。」

希卻先生留意到我一直注視著窗外馬卡斯礦脈的坑頭，他說：「你看起來對礦坑有興趣，那我就帶你去看看。」喝完啤酒，我們走到外面，從鋪著碎石的陰鬱街道一直向礦坑走去。天色已然變得灰暗無光，顯然連太陽都放棄了這塊土地，它是否也覺得自己與這個地方不相稱？

希卻走得很急，雙手扣在背後。他一路上沒有笑，也很少改變他那僵硬與嚴峻的表情。

「在1960年的那場礦災之後，馬卡斯礦坑就被封閉了。」他說，一邊用手指著礦道。「你看到它被水泥堵死了。如果採礦公司沒有關閉它，我相信礦工自己也會這麼做。它是一個殺人凶手。」

希卻深思地看著地表。他告訴我，他家有兩個人即是死在馬卡斯礦坑中，而他自己也曾差點因為瓦斯中毒死在裡面。

在腐朽的大樑下，還有塞了麥桿的馬廄，等待著入礦坑工作的小馬。在瓦礫堆上，躺著一頂半埋在黑土裡的朽爛礦工頭盔。那是一個令人毛骨聳然的紀念物，向活人提示著：那些從沒有再上來過的男人、女人與小孩，的確曾經存在過。「馬卡斯」這個字在當地，依舊讓每個人的臉上出現不安的表情。「這個礦坑是關閉了，」希卻說：「但關於這段傷痛的記憶，將一直留在小瓦斯梅人的心中。」

希卻在馬卡斯礦坑的坑道口沒有多說什麼。沒有那個必要。那一陣漫長沉重的靜默，已說明了一切。

我感覺到文生的生命，曾如此強烈地被黑暗所主宰。事實上，是他下到礦坑裡，特意去找尋這份黑暗。他試著透過宗教，為這群可憐的礦工帶來些許光明；但事實的情況是，他卻因此讓自己陷入一個更深不見底的幻滅黑暗之中。在波里納日唯一照亮他的光明，是礦工在馬卡斯礦坑的地下迷宮內汗流浹背地工作時，臉上那一抹陰慘蒼白的反光。那道光再現於數年後的一幅畫，他畢生第一幅傑作：《吃馬鈴薯的人》。

從坑道口出來後，希卻和我都沈默不語。我想像著，當文生在這方險惡的大地上親見種種苦難時，心中究竟作何感想。我們走回

希卻的家，我向希卻和他的妻子告辭。當我開車離開時，他們一起站在門口目送我。在他們站立的姿態中，有些什麼東西讓我感到一股不屈的驕傲，拒絕向他們建立家園的這片惡地屈服。

　　我直接開車到鄰近的村落庫斯美（Cuesmes），文生在離開小瓦斯梅後定居於此。他極端饑餒地步行到這裡，與一位名叫德庫克（Decrucq）的礦工及他的家人同住。就像在小瓦斯梅一樣，文生發現這裡的男人、女人和小孩，像奴隸般工作長達12個小時。而在他發現礦主的管理方式時，他感到十分憤怒。在100法郎的淨收入中，他們只付60.9法郎給工人當薪水，卻留下39.1法郎給股東。

　　文生一個人單槍匹馬挑戰資本主義的機制。他去見礦場老闆，為工人要求一個較公平的待遇；回報他的，卻是羞辱以及將他關進精神病院的威脅。

　　如今，文生放棄所有透過宗教追隨父親腳步的希望，來到追隨母親的轉折點－－投身於藝術。即使如波里納日這般最不可能畫畫的情境下，他仍會找時間畫下礦工緩慢而疲憊的步伐，與進出礦坑的身影。他曾在此時寫信給西奧，說他對林布蘭的投入，就像對基督的奉獻一樣虔誠。他說，繪畫使他重獲自由與解放，他也開始臨摹法國勞動者畫家米勒的畫。

　　我在庫斯美的運氣，並沒有比文生好到哪裡去。一位坐在台階上的老礦工，指點我德庫克住過的小屋：那是一棟沒有屋頂的廢墟，一側已經傾斜沉入軟泥地裡。我在這個唯一能找到的，可能只有鬼魂。

　　庫斯美鎮上沒有半間旅館，我一點也不驚訝。我決定把車停在這個文生曾住過幾宿的廢墟附近，晚上就睡睡袋。他下一站會去哪裡？當黑幕逐漸聚攏之際，我在心中追蹤他的足跡。從波里納日，他接著去布魯塞爾的藝術學院，但他很快發現學費實在太貴，因此又轉回父母居住的艾登去。

　　那是1881年4月的事。

　　那個春天寧靜平和，直到他的表姐凱‧沃絲（Kee Vos）帶著她的小兒子來到梵谷家度夏天。凱‧沃絲的丈夫剛剛過世，文生對她先是寄予同情，然後這份同情轉變為熾烈的熱情－－自從在倫敦與尤琴妮‧羅耶爾那一場挫敗的戀情後，這種感情一直深埋在他的體內。

　　直到現在，他才終於向西奧透露，尤琴妮的拒絕讓他一直活在感情的守靈狀態。而他的表姐凱，似乎撩起了他的情慾需求及人類憐憫的複雜感受。但當他向凱示愛，凱也堅決地拒絕了文生。她仍在服喪期間，並為此立刻離開艾登，回到阿姆斯特丹去。文生痛苦異常，寫了許多封信給她，而她顯然拒看這些信件。西奧甚至拿錢讓文生到阿姆斯特丹去，但她卻拒絕見他。

　　「凱一聽見你來到前門，她就從後門離開了。」他的舅舅在國王運河街（Keizersgracht）8號的門階上說。

　　文生被允許進入起居室，他相信凱仍在屋裡，因此隨後出現駭人的一幕：他從慕塔都利(註3)的小說得到靈感，文生將手放在一盞

（註3）Multatuli，1820-1887年，法蘭德斯作家。

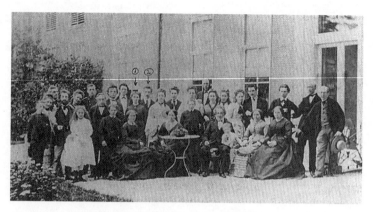

1872年，J.A.史崔克80歲生日的照片，在本書首度曝光。照片裡的文生19
歲，西奧和他們的表姐凱，史崔克都在其中。凱後來拒絕了文生的求愛。
（文生．梵谷基金會／梵谷美術館收藏，阿姆斯特丹）

油燈的火焰上方，堅持只要他見不到凱的人，他就不把手拿下來。
但帕拉斯特・史崔克（Plastor Stricker）將燈吹滅，並要求他那位激
動的外甥離開他的房子。

　　1881年的聖誕節，文生和他的父親起了一場激烈的爭執，使事
態進入緊要關頭。爭執起因主要是因為文生當天拒絕上教堂，牧師
為此要求他的兒子在一個小時內馬上離開艾登。文生搭火車到海
牙，跟著畫家安東・莫弗（Anton Mauve）學畫畫。在海牙，他的
想法終於遠離宗教。他寫信給西奧：「我是男人，一個熱情的男
人。我必須去找女人，否則我將凍餒，或是變成石像……」

　　他找到的那個女人，是一位名叫克拉西娜・瑪麗亞・霍恩尼克
（Clasina Maria Hoornik）的妓女。遇到她不久，他便與克拉西娜和
她的女兒瑪麗亞一起建立家庭。他在醫院待了幾週，治療他的淋
病，同時克拉西娜分娩產下另一個孩子威倫（Willem），就在他們
同居的幾個月後。當文生開始談到想和她結婚的念頭，他的父親的

回覆，則是考慮要把兒子隔離在精神病院裡。最後，文生的家庭威脅文生，除非他離開她，否則便將中止他的津貼。他被迫面對是要失去克拉西娜，還是失去唯一經濟來源的兩難問題。在不情願的情勢下，他仍選擇了前者。

我有一個模糊的感受，覺得文生的海牙時期，還有一些事情未被釐清。我記得自己曾在阿姆斯丹的梵谷美術館檔案室中寫摘要，記下這個時期部分信件的遺佚情況，其他一些梵谷家人的來往信件，則刪掉了這部分的紀錄未公開。

是否有人特意不讓這些信公開？如果是，為什麼？有什麼可能的動機，必須要審查畫家的信？政府文件當然有其保密的必要－－但是，針對一位過世已久的藝術家？似乎不合理，除非⋯⋯克拉西娜當然已經過世多年，但她的孩子威倫呢？我計算過如果他仍在世，現在應該有90歲了－－不會比在努能為文生採鳥巢的彼埃特・凡・霍恩更老。他知道自己的背景嗎？我想找到這些問題的答案。

要找答案，我需要時間－－在檔案堆中尋寶的時間，在天曉得數量有多少的暗巷裡尋找的時間。我把地圖和手電筒拿出車外，評估自己的處境：我坐在比利時南部的一塊濕泥地上，一週內，我必須帶著筆記本內的故事雛形，回到阿姆斯特丹。在這期間，我必須拜訪阿爾、聖雷米、巴黎和奧維。我也想和人在法國南部的楚波特博士會面。這段行程，總共涵蓋800英哩的地面，其間不容許有任何的分心或岔路。

我離開睡袋，像一頭獸檻裡的狼來回踱步。「我他媽的該怎麼做？」我大聲咕噥著抱怨。我的腦袋裡塞滿了地圖、素描、照片，全部一起快速轉動著。幾分鐘後，旋轉停止了，有一件事突然變得很清楚：我不能再一步一步地跟隨文生的腳步，甚至不可能一年跟

著一年。我必須決定看某些地方，而跳過其他的地方。這個想法讓我感到憤怒，但我已經沒有選擇。每一次我計算採訪截止日，它看來都似乎更近了。

所以，接下來呢？文生從海牙到荒涼的德倫特（Drenthe）省，荷蘭東北部。文生在此度過幾個月孤獨的時光。然後，他又回到父母的身邊，他們當時已經搬到南部的努能。

老彼埃特・凡・霍恩，這位認識文生的人瑞，已經向我描述過他在努能的日子。當然，他對於文生的那些敘述，在我如此貼近探訪他的生活後，現在都有更深層的含意了。

在努能發生了一系列不幸的事件：瑪歌・貝傑曼（Margot Begemann），梵谷家的鄰居，她比梵谷年長十歲，是少數深深愛上文生的女人之一。但她的父親和姐姐試著將她從文生的身邊拉開，這造成了她神經崩潰。文生直到瑪歌試圖以番木鱉鹼服毒自殺，才終於考慮與她結婚。文生緊急將她送到醫院，她得救後，被送到烏特列支的療養院去。

1885年初，文生常待在一個農人德・顧魯特（De Groots）的家，他們為《吃馬鈴薯的人》及其他許多習作當模特兒。不幸的是，德・顧魯特未婚的女兒歌蒂娜在那段時間懷孕了，而文生當然成為頭號嫌疑犯。當地的基督教士甚至發布一條戒律，禁止教徒讓他畫像，這中斷了他主要的模特兒來源。

文生強烈地否認這項指控，歌蒂娜也聲稱孩子的父親是她的一個姪子，但這發生的一切，讓他更加確信自己在當地不被人理解，甚至被迫害。因此，他收拾行囊，永遠地離開了荷蘭。他先到鄰近的安特衛普（比利時），並在那裡成為一位短期的藝術學院學生。他的老師認為他的素描技巧不足，因此將他轉到一個預備班去了。他

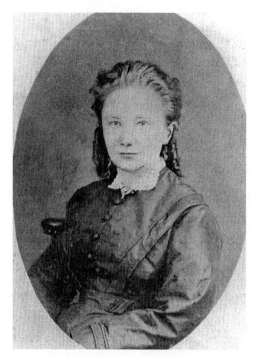

瑪歌‧貝傑曼，極少數幾位真正愛上文生的女人之
一。（文生‧梵谷基金會／梵谷美術館收藏，阿姆
斯特丹）

研究魯本斯（註4），並學習加亮自己的調色盤。

　　即使從文生藝術發展的眼光來看，這些都是有趣的經歷，但我
不認為在安特衛普的短暫居留，會有太多私人的材料。至於巴黎時
期，我已經從邦杰男爵夫人那裡得到資料。也許我應該直接前往阿

―――――――――――――――――――――――――――――――――――

（註4）彼得‧保羅‧魯本斯，Peter Paul Rubens，1577-1640年。這位法蘭德
　　　斯畫家，是一位受到歐洲皇室青睞的巴洛克巨匠，為法國及西班牙宮廷
　　　製作肖像畫，作品華麗。

爾。我翻出楚波特博士給我的信，讀到他說將只在普羅旺斯短暫停留。如果我耽誤或拖延到時間，可能會與他錯過。既然如此，那麼事情就此定案了。

我在畢生最短的一夜睡眠後，草草收拾行李，開車上路。我在遠離波里納日那條黑暗的狹路上加速行駛，朝南開往法國邊界，然後再上往阿爾的高速公路。我理解到一件事：在這項任務裡，有某些東西牢牢地攫住了我，它已經不再只是一個任務。我不知道那到底是什麼，但我知道，我自己對採訪截稿日所帶來的局限，將無法感到滿足。有一天我會再回來，回到這些我不得不略過的地方，重新掀開其中的秘密。

4
苦艾酒伴

　　我在昏黑闃寂的碎石路上向前奔馳，這條路連向公路，可以一路領我往南，直達法國邊界。我早就懷疑，親自開車上路是否為明智之舉，更何況是在夜裡－－我的眼前橫亙著500哩的路，直到普羅旺斯。雖然前晚嚴重缺乏睡眠，但我還是硬撐著上路。通過曼城（Marne）和高曼城（Haut Marne），開過蘭斯（Reims），進入勃艮地（Burgundy）。通過第戎（Dijon），我接上高速公路。這讓我的行程加速，卻更加單調乏味。當我的眼瞼垂垂欲墜時，只好開到路旁小憩片刻。

　　只要是清醒時刻，我的思緒總是在一連串梵谷的生命斷片、我過去幾天遭遇、我的採訪截止日，以及後續幾天的行程計畫之間來回擺盪。此時，所有的一切都混在一起，成為一團混亂。我曾經透過書籍、實地拜訪他住過的地方，以及和別人的討論之中，追隨文生的足跡。但我做過什麼？我讀過什麼？我和誰訪談過？現在正前往普羅旺斯的人是誰？是我？還是文生？

　　在巴黎短暫停留之後，他逃到這裡來。在一封寄給西奧的信中，他寫道：

　　　　我必須逃離，到南部的某個地方去。我不願再見到那些畫
　　　　家，他們讓我覺得噁心。

　　我在路上一回想起他的這番話，不禁大聲地笑了。其他畫家對文生的看法呢？但是至少支持文生南行的是信念；而我所有的，不過是一個截稿日、一本潦草的筆記本，和一幅小小的素描。我一再翻看素描，有時候即使在開車，也將它放在我的膝上。它似乎讓我更靠近文生，並且更貼近這項任務的真實性。那是梵谷的真蹟嗎？此刻，這個問題似乎已不再重要了。

　　經過亞威農，我開始通過亞庇（Alpilles）山區。極緩慢地，黑暗讓路給籠罩住普羅旺斯茂盛玉米田的一線柔柔紫光。彷彿在波里納日的陰鬱後，我的眼睛終於為之一亮。

　　最後，我在塔拉斯貢（Tarascon）下公路，再度走上鄉間小路，對我是一種解脫。我停下車，走上一個小丘，伸展雙腿，呼吸清晨鮮甜的空氣。

　　我已經好幾個小時幾乎沒有動動身體了。我的眼睛痠痛，雙腿僵硬緊繃，喉嚨乾渴無比，腹中飢腸轆轆。但至少我可以摘一串多汁的黑葡萄解渴，並且用朝露洗把臉。

　　我坐下來看日出，臉上仍沾著露珠。相同的露珠也如同眼淚般掛在絲柏樹突出的枝葉上，那枝幹從田野裡平伸而出，刺入空曠的天空。死亡的象徵，文生這麼叫它。在眩目的紅、青銅與金色的彩輝中，我可以理解文生的想法：它們的美，令人幾乎無法忍受。我突然發現，好幾滴真正的眼淚，從我的眼角滑落。

　　這已超過我的忍耐極限。我突然站立起來，彷彿是要把自己的理性搖醒。「別這樣，你只是累了。」我大聲對自己說。太陽已經升上亞庇山的山脊，一天開始了。我的手中拿著珍愛的信封，臉上還有殘餘未乾的露珠，凝結在我的鬍鬚上，就這麼匆匆忙忙地下山坡，走向我的車子。我想盡快找到楚波特博士。

這位作者的地址莫桑（Mausanne），是距離阿爾（Arles）不遠處的一個小村落。這一路上，風景優美壯麗，視線不受任何干擾。每一個轉彎後，迎面而來的都是另一大片田野，另一排絲柏樹。我的視野被這片風光所蠱惑，眼前交疊著文生筆下對此情此景強烈的表達方式。有時，我迷惑於哪些事情是他所見，哪些才是我親見的。

花了約一個半小時，我來到一個迷你的小村莊，由散佈在一大片斜坡上的小屋所構成。一個村人向我指點楚波特博士房子的位置，就在山丘其中一側。要到那裡，我得開車爬上狹仄的山路，那條路比車子的寬度大不了多少。

我到達屋外時，早晨才過一半。沒有人在家。我朝山丘上走，直到整個庫洛（Crau）山谷盡收眼底，那是文生在毒辣炎日下長時間辛勤作畫的地方。太陽光轉成檸檬黃，緩慢地往天空的中央爬升，在空氣裡遍撒眩目刺眼的強光。發光的玉米田，被阿爾人稱為「密斯脫拉風（Mistral）」的強風（註1）陣陣抽打。我想起文生對風中作畫的描述－－關於避免密斯脫拉風颳走他的帆布和畫架，是多麼費力的事。我遠遠看到離一叢橄欖樹不遠處，有一個彎腰、戴草帽的人影，正在走上楚波特博士家所在的坡路。我急急往回走，認出他就是我曾在梵谷美術館裡看到的照片中人：梵谷傳記的作者本人。

我們接近對方，楚波特博士叫我：「你一定是肯‧威基。我有預感你今天會來。」他熱情地招呼我，我們一起走向屋裡。

楚波特博士的房子空間寬闊，裝飾簡單。令人驚訝的是，身為

（註1）吹向法國地中海沿岸乾寒的西北風。

一個藝術史學家，牆上居然沒有掛任何畫作。這個客廳的主要特色是塞滿的書架，我從沒在一個房子裡見過那麼多的書。

他開了一瓶普羅旺斯特產的紅酒，開始聊起我的旅程和發現。他被那張素描迷住了。

「大部分學者花了一輩子的時間，期待自己能找到一張重要藝術家未曾被發現的作品。當然，我不是在說你手中的這幅畫是梵谷的真蹟，那得做細部分析，才能確定答案。但對我來說，即使排除發現這張畫的背景條件，純粹就風格而言，它看起來仍然很像梵谷的作品－－看看那些獨立的點描成的樹葉，真希望可以看看這些樹葉更細部的放大圖，我就會有確定的答案。」

「即使這張素描證明不是梵谷的畫，但尤琴妮的照片這可是重大的發現。你的郵差朋友查克羅夫特先生，將會因他的發現而得到表揚。很奇怪，是吧，人們如此投入想了解梵谷這個人⋯⋯。」

楚波特博士告訴我，他也覺得自己命定要成為一個梵谷的研究者。1902年，他在一艘名為「西奧」的船上出生，那是一艘通過文生在奧維住處的船。他談到自己研究文生的生活與工作的年代－－那些磨鍊與壓力，那些歡愉與滿足。

現在楚波特處在半退休狀態，住在文生曾經如此醉心的土地上。即使已經70高齡了，他還是無法完全離開文生：他目前正在著手寫一本書，主題是日本浮世繪及版畫對文生作品影響之分析。他大部分的時間被其他梵谷學者及愛好者佔去，他們大老遠來普羅旺斯拜訪他。一個由瑞典導演梅‧杰特林（Mai Zetterling）所領導的拍攝小組，目前正在阿爾拍一部關於文生的片子，他們也才剛來拜訪過他。

「上個禮拜，」楚波特說，「有一個名叫亞爾佛烈德‧史考穆

利（Alfred Schermuly）的英國人來看過我。史考穆利因為戰爭受傷，住在精神病院裡。他在醫院裡看了我的書，開始對文生的生活入迷，也因此提筆作畫。目前，他已經出院，是一位全職畫家，再度和他的妻子與家人住在一起。他有時會來普羅旺斯朝聖，吸收這裡的感染氛圍。就像你的情況一樣。」

這個午後時光如同瓶裡的酒一樣，慢慢地流逝。我感覺到楚波特想要小憩一下，因此決定起身告辭。當然，首先，我希望先從他那裡得到任何可能的線索指引。我向他解釋，自己在找那些與文生生活有獨特連結的人，並問他在普羅旺斯是否有這樣的人。

楚波特博士認真思考這個問題後，明確地回答我，答案是否定的。「就如你所知的，梵谷在此接觸的人很少，鎮上大部分的人都認為他精神不正常。郵差魯蘭先生（Roulin）是文生在阿爾唯一的朋友，但他的女兒幾年前在馬賽過世了。但如果你到聖雷米（Saint-Rémy）的療養院去，我可以給你鎮上一家咖啡館的店名，有一位老先生普雷（Poulet）以前常在那裡，他的祖父是文生在療養院的看守。我不確定他是否還活著，但如果你能找到他，也許他能告訴些你什麼。」

楚波特博士還提到，如果我去奧維（Auvers-sur-Oise）——文生過世的地方，我應該試著追蹤一位「莉伯吉（Liberge）太太」的後代，談一談文生和他的醫生的女兒瑪格麗特·加賽（Marguerite Gachet）的關係。我將這些名字一一記下來。

楚波特博士陪我走進午後灼人的豔陽下：「一定要和我保持連絡，我知道你會找到新的東西。你的全心投入和敏銳觸覺，正是面對像梵谷這樣的題材時最需要的特質。梵谷的偉大，啟發了其他人不凡的內在特質。祝你好運。」握手言別後，我開始走下山，一點

都不覺得自己有何不凡。我的眼睛似乎被一灘陽光所盛滿了。

　　「現在呢？」漫步在塵土飛揚的小徑上，我心裡默默想著。關於阿爾時期的研究，已出現太多資料－－他的精神病在創作高峰期發作，這是最富戲劇性的發燒題材－－幾乎沒剩什麼處女地可以開發。我嘲笑自己心中即興想像的一幅畫，畫面上，有幾十位帶著筆記本和放大鏡的梵谷研究者，密密麻麻地塞爆普羅旺斯的每一吋土地。「而且，他們大概都走過相同的山丘。」是的，我所能做的，就是保持一顆開放的心和耳朵，不要為任何事氣餒。而且，一如往常地，牢記我的時限，就在一週之內。我硬是吞下已經湧升到喉頭的焦慮。

　　我決定先去探訪楚波特博士提到的電影拍攝小組。向村人打聽了一下後，我直接前往他們所在的庫洛山谷的老舊農舍，向他們的領隊梅‧杰特林自我介紹。她向我介紹攝影師約翰‧布默和演員米榭‧高吉。他們租下農舍五個月，目的就是為了要探索梵谷在阿爾時期迸發的創造力，以及內心所遭受的煎熬。米榭‧高吉將重現文生。為了確實抓住文生的精神樣貌，他將自己餓到極限。

　　「我曾經三天不和任何人說話，只靠咖啡和白蘭地維生，然後走入戶外沸騰的熱氣中開工，試驗這種生活在我身上的效果－－影響相當驚人，足夠讓任何人發瘋了……。」

　　高吉承認他漸漸愛上文生。「從某一個角度來看，這不只是一部關於梵谷的片子，而是關於創造本身的行為、社會對這位藝術家的態度，以及這位藝術家對社會的影響層面。我越深入凝視梵谷的瘋狂，就越覺得這個世界對待梵谷這一類人－－那些行為不穩定、不符常規的人－－的方式，似乎有一點像在折磨一頭公牛。人們折磨牠，直到牠四處瘋狂衝撞，然後人們說：『殺了牠！』」

聆聽著高吉的話，我察覺到他的臉上也流露出一種溫和的著迷表情。我第一次看到那種表情，是在今年春天被我的腳踏車撞倒的那個美國人的臉上，後來則是郵差保羅。我開始懷疑自己的臉上是否也浮現出那種神情。

他們準備要繼續投入拍攝工作，因此我先離開了。他們和文生的生活幾乎沒有任何實質的交集，但在米榭·高吉身上，我找到另一種交集：文生對現今人們擁有深刻影響的證據。有多少藝術家（不論他們是否優秀），曾有過相同的影響力？

離開拍攝小組後，我進入阿爾，那是一個環繞著圓形露天羅馬劇場，依傍隆河而建的小城，城裡有許多錯綜複雜、狹窄蜿蜒的碎石小道。我先去拉馬丁（Lamartine）廣場，文生曾在此租了一棟黃色房子，和高更同住了一段時間。黃屋，他是這麼稱這棟房子的，現在已經消失了，但是它後面的房子，「梵谷的終點站旅館」（Hotel Terminus van Gogh），依然矗立在原地。在文生所畫的黃屋背後，也可以看到這棟建築物。

我已經好幾晚沒在床上睡覺了，所以我決定投宿那間旅館。一路走上樓梯，我注意到牆上有一張上框的照片，拍的是一棟建築物坍塌、一個女人從房子裡跑出來的情景。我認出那正是黃屋，再仔細一瞧，旅館也被拍進照片裡。

我回到樓下，詢問關於那張照片的事。旅館經理表示，這張照片是一位戰地記者在1944年納粹炸毀黃屋後拍的。在五〇年代早期，這位記者舊地重遊，還送他這張照片。我將照片取下，拿到拉

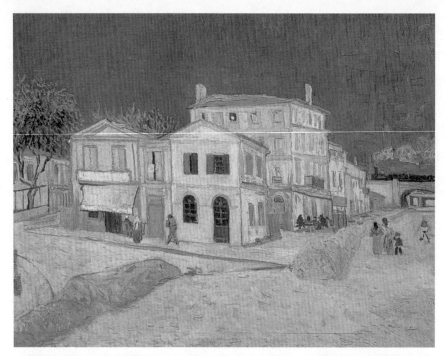

這間黃屋，寄託著梵谷打造南方畫室的夢想。梵谷去世多年後，改為酒吧的黃屋在第二次世界大戰中被炸毀。

《黃屋》　梵谷　1888年5月　畫布、油彩　76.5 × 94公分　阿姆斯特丹，梵谷美術館

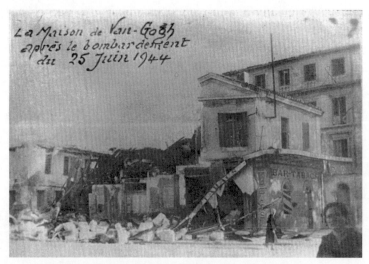

1944年6月25日，黃屋剛被炸毀的情景。（作者收藏）

馬丁廣場上翻拍。

　　當晚，吃過簡餐之後，我在廣場附近一帶閒逛。隔著拉馬丁廣場與旅館相對的，是一個可以遠望隆河的廣場，阿爾人白天會在那裡的栗樹樹蔭下玩滾球－－那就是文生畫第一張《隆河星夜》的背景。我停在附近一家小咖啡館，喝了幾杯佩諾茴香酒（Pernod），那是最接近文生在此常喝的苦艾酒（Absinthe）的飲料。苦艾酒目前被禁，它以苦艾草為原料釀造，已證實會影響人類的視覺神經，並造成大腦的瘋狂錯亂。由於盲眼的精神病患激增，法國政府於三○年代禁止這種飲料。我細想報導中指出文生所喝下的量，這苦艾酒對文生大概產生了一些影響。當我喝到第四杯遠比它還淡的飲料時，我已經開始覺得不舒服了。

　　我整個人搖搖擺擺地想辦法讓自己站直，穿越廣場而去。廣場另一側，就是阿卡扎咖啡館（Café Alcazar）的位置，那是《夜晚的咖啡館》的場景。此畫中，文生試圖表現「一個人可能會發狂、犯罪的地方」。附近是一家妓院，他和保羅・高更常去那裡「進行夜間散步，以幫助消化」。但現在這裡並沒有太多的東西可以看：阿卡扎咖啡館和妓院都已變成一家超市。我試著去回想文生的畫，想像它們看起來可能是什麼樣子。

　　我的腳有點痠，所以走到隆河岸的一面牆上休息。我從那裡回望拉馬丁廣場邊的黃屋，就在這個不幸的房子裡，文生夢想著成立一個「公社」，一個「畫家共同體」，讓畫家可以合用收入，分攤費用，在同一個屋簷下一起生活與工作。以愛或伙伴情誼形成一張保護網，以對抗外在世界冷漠和敵意的侵擾。

　　終其一生，他似乎都在尋找這樣的天堂。在阿爾，他為他的藝術家庭之夢，找到一個似乎是理想的實踐地點－－黃屋。對文生而

言，這屋子的顏色，正是友誼的色彩。但他的夢想，最終以一場災難落幕。他唯一能說動到阿爾來的畫家只有高更一個人，而他們的關係不歡而散。

我坐在河邊，想著他們短暫的同居時光。高更原本是一位收入甚豐的股票經紀人，他將妻子和孩子送回丹麥娘家，選擇將生命奉獻給繪畫。一個擁有克里奧血統的法國人，他精於世故、頭腦清晰、冷漠，並且機智過人；文生則剛好相反－－熱情、暴躁，不擅於用語言表達想法，並且他將高更理想化了。兩人在白晝眩目的熱氣中一起作畫，晚上則陶醉於苦艾酒與煙草的刺激中。

過沒多久，他們倆的神經和脾氣開始瀕臨一觸即發的戰火邊緣。

高更並不贊同文生四海一家的想法，而且認為他的畫幼稚。他常嘲笑文生，兩人經常爆發口角之爭。1888年秋，這種處於緊繃狀態的關係，終於在一連串悲劇性的嚴重衝突後告終。

在文生死後15年，高更寫下他的記憶：有一晚，兩人一起在人行道上的一家咖啡館喝酒，突然間，文生拿起一只苦艾酒杯，狠狠地對準高更的頭砸過去。

這個事件的續集，根據高更的說法，發生在聖誕夜的拉馬丁廣場上。「……那天晚上，我吃了一些點心當晚餐，之後，我感覺有需要獨自到外面透氣，呼吸夾竹桃開花的鮮香空氣。我幾乎已經穿越整個廣場，才聽到後面有一陣細碎的腳步聲，那是我很熟悉急切又魯莽的腳步聲。我一轉身，就看到文生手裡拿著一把剃刀向我走來。當時，我一定曾經用十分嚴厲的斥責目光瞪著他，因為他停下腳步，低下頭，然後轉身跑回黃屋。」

這樁聳人聽聞的事件的第三幕，甚至更加離奇。這次，警察也

捲入其中，當地報紙也報導了這個事件，指出就在同一晚，文生出現在黃屋附近的妓院，將一個裝了他的耳朵下半部（下耳垂）的小包裏，送給一個名叫哈榭兒（Rachel）的女人，他說：「小心保管這包東西。」當她看到裡面包的竟是一塊耳垂時。嚇得昏了過去。根據當地記者的說法，第二天早晨，警察發現文生回到他的床上，失去意識。由他的朋友魯蘭（Roulin）陪在文生的身邊，被送到阿爾的醫院。

　　我在腦海中複習這個事件，站起身來，再度繞著廣場逡巡，盡可能追隨文生躡手躡腳拿著剃刀跟蹤高更的路線。我的頭揚起，眼睛盯著地面，手中拿著假想的剃刀。當文生踩著靜靜的步伐，究竟閃過那些念頭？我幾乎走到廣場的另一頭，那是高更所說的：當他轉身，發現文生正在跟蹤他的現場－－就在這一刻，我聽到身後一

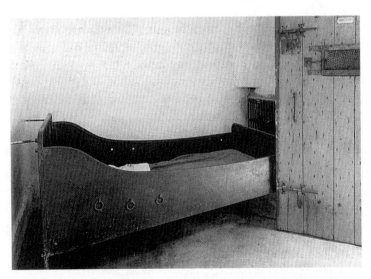

文生在阿爾醫院所使用的病床。（文生‧梵谷基金會／梵谷美術館收藏，阿姆斯特丹）

陣模糊拖著腳步的聲響。我突然回頭一看，發現一個披著披肩的老女人正瞪視著我，我不知道我們兩人誰受的驚嚇比較大。我用法文咕噥了幾句，走回我的旅館。當晚，我睡得十分香甜。

　　第二天早上，我參觀阿爾的醫院，以和文生畫面一模一樣的取鏡角度，拍下方院一景。

　　醫院的內部陳設改變不少，已無法追尋往日的蹤跡。在一個棄置的房間裡（它已經列入醫院預定的翻修計畫中），我找到一張醫院昔日使用的舊病床，一個固在牆上及地板上的奇怪裝置，想必是針對怪異的床舖收藏家或與病床發展出不自然依戀關係的病人，以遏止他們產生偷竊的邪念。

　　菲力克斯‧雷伊（Félix Rey）是在阿爾治療文生那隻傷殘耳朵的醫生。為了回報他的醫治，文生在1889年1月畫了醫生的肖像。文生割掉了自己左耳四分之一的耳垂，說也奇怪，在雷伊醫師的肖像畫中，他將醫生左耳上半四分之三都畫成鮮紅色，而下半四分之一才是正常的皮膚顏色。這是我在文生的藝術中，唯一看到的幽默表現。

　　雷伊醫生允許文生回到黃屋之後，他開始長期為失眠所苦。他告訴西奧，為了治療失眠症，他在枕頭及床墊上放了藥效強烈的樟腦丸；他也描述，在生病期間，他的心神回到了出生地松丹特，他如何再次見到「每一條小徑、花園中的每一棵植物、野外的田園景致、鄰人、墓地（與他同名哥哥的埋骨之處）、教堂，以及母親廚房後面的花園。就在墓園裡一棵高大的刺槐樹上，有一隻喜鵲築巢……，除了母親和我，沒有人記得這一切。」最後的那一句話，是為了與母親產生獨特的連繫，所抱持的一種清晰的幻想。

　　我問幾個路人是否知道任何親人、朋友或郵差，他們的祖先認

菲力克斯‧雷伊醫生，他在阿爾治療文生的殘耳。（文生‧梵谷基金會／梵谷美術館收藏，阿姆斯特丹）

識文生或與他有任何關係。但他們看我的眼光，彷彿我也是某一種怪人。詢問一個切下左耳垂、並且住進精神病院的藝術家？還是已經死了80年？或許前一晚我在廣場上遇到的那個老女人，已經把我的事告訴全村的人。我覺得被孤立了。

　　我獨自坐在咖啡館，吃著一份煎蛋捲和紅酒的午餐。我戰慄地想到維農‧李奧納德，他大概正在阿姆斯特丹的辦公室看著日曆，等著看我是否能趕上採訪期限。關於我在阿爾花了兩天的時間，卻連一幅梵谷的畫都沒找到，他會怎麼說？我自己都不知道該說些什麼。我在浪費時間嗎？我快發瘋了嗎？有某種東西壓倒我體內的記者本能，我正在找一個比「故事」更強烈且深層的東西。

　　下午，我花了很長的時間走過圍繞在鎮外的田野。我吸收太陽的能量，飽飲藍色的晴空、綠色的田野、花朵狂歡暴動交織成的瘋狂色調。我發現自己透過相機凝視著向日葵的花心，跪下來靠近玉米、葡萄藤，以及扭曲的橄欖樹。陰沉的絲柏樹似乎無所不在，使我聯想到文生如何留意到它們。在普羅旺斯的地平線上，從我的眼中看來它們是如此不協調，一如文生在阿爾這個地區必定曾有過的感受。

　　當黑夜降臨，我的思緒又回到下一步該往哪走的問題。這是第一次，我的眼前沒有出現太多選擇－－文生的下一站，只有20哩遠。

　　在他的耳朵痊癒後，他又開始狂熱地作畫。他找回曾感受到的自然韻律，一連畫了37幅油畫，未曾有絲毫停歇。在他精神一度崩潰後，他和阿爾人之間產生許多摩擦。他們持續地糾纏他，奚落他，嘲笑他，甚至還召集了一個請願團，請求市政府監禁、隔離文生－－最後，警察關閉了黃屋。在今日的阿爾觀光手冊中，旅遊辦公室為市政府過去對待梵谷的方式致歉：「我們希望對您加倍熱誠的招待，可以補償那段歷史。」

　　文生發現自己沒有朋友。高更離開了，魯蘭搬到馬賽去。在1889年3月，他理解到自己在四個月之內經驗了三次精神危機，文生安排自己住進聖保羅·德·莫索療養院（Saint-Paul-de-Mausole），就在丘陵地上的聖雷米村。

　　很明顯地，我也應該到那裡去。楚波特博士告訴過我，或許那裡的某個人可以告訴我一些內幕。而且，我也想看看那個文生住了一年，和他的瘋狂掙扎角力的地方。我決定睡在阿爾附近的丘陵地，隔天一早再開往聖雷米。我在一家咖啡館停下來喝一杯茴香酒，在天空幽暗之際，開往鄉村道路。

　　當晚的星星閃爍，照亮了整座穹蒼。我睡在睡袋裡，信封袋就枕在頭下。我想到文生在聖雷米畫的《星夜》，畫布上房舍寂寂，黃色星雲的漩渦扭轉，一輪橘光皓月放射光芒，而絲柏樹則糾纏成黑色火焰，一路翻騰狂湧向上竄入深藍色的夜空中。這張畫似乎有意要釋放自己，從征服他的狂暴情緒中掙脫而出。在孤獨的深淵中，他以強烈狂暴的形態繪製天堂。

　　我躡手躡腳地回到車裡，拿出一隻手電筒和楚波特博士的書，然後爬回睡袋裡。我想重讀書中摘自某一封信的引文。那是文生寫給西奧的信，他說：

> 凝望星星，總是燃起我的夢。我總是將地圖上的小點，幻想成城鎮和鄉村；因此，我問自己，為何天上閃亮的圓點，不能像法國地圖上的圓點那般可以親近？就像我們搭火車可以到卡爾卡森或盧昂，如果我們乘著死亡，便可以去到那些星群裡……。

　　我躺回睡袋，想到文生的孤獨，想到他對自己身上疾病的恐懼感。在他寫給一位評論家的信裡，他說只是看著絲柏樹所喚起的情緒，就足夠他癱瘓好幾個星期。他所能感應到自然的強度，他說，讓他變成一個懦夫。

　　獨自躺在星空下，我懷疑自己是否能夠完全同理感受文生的精神狀態。我理性的那一面說我不想－－誰想要體驗他所受的苦難？但心裡另一個聲音告訴我：文生那位工程師侄子是對的，每個人體內都潛藏著某部分文生的影子。躺在這片他在畫布上奮力捕捉的夜空下，我感受到他常常提到的那份孤獨。它令我顫慄。我必須進行

一場搏鬥，去對抗某種比我自身更強勁的勢力，某種奪走意志的力量，就像文生說他也曾被席捲其中。我說服自己，我只是太疲倦了——自從上路以來，我一直睡得不多，而且我需要一頓熱騰騰的食物。到了早上，我又會恢復正常。終於，我的腦中塞滿了承諾和保證，睡眠來訪。當時剛過子夜。

　　大約三個小時後，我再度清醒。滿月凝視著我的臉，星子在深藍的天空中跳舞，我聽見一陣陣嗥叫聲從遠方傳來，只是一隻狗罷了，我想，沒什麼好擔心的。但我沒有再入睡，我感到被夜空中的居民們監看著，而且無法將他們從我的心中驅離。我終於放棄一夜安眠的渴望，起來重讀楚波特博士的書、在附近踱步、在記事本上塗鴉，好好折騰過這個無眠的長夜。當第一道曙光終於出現，我像重見老朋友般滿心歡喜。我用露水洗把臉，看著清晨的靄氣緩慢地離開葡萄藤，被太陽蒸散成一層紫色薄霧。

　　我坐著欣賞光線在玉米田上的壯觀表演，然後打包回到車裡。下一站，精神療養院。

5

療養院

　　普羅旺斯聖雷米健康中心前身，是奧古斯丁式的男子修道院，在1880年代變更為目前的用途。當我帶著相機、筆記本和一個夾在腋下的信封走近時，它看起來似乎是一個友善的地方－－無論如何，以一座19世紀監獄的水準來看，它夠友善可親了。我仍記得文生有關同房病友尖叫狂喊的那段敘述，我希望自己不至於聽到太多這種聲音。

　　療養院的建築外圍起一道高牆，只留一道鐵門出入，我很驚訝地發現鐵門沒有上鎖。我順著一條隱蔽在林蔭中的道路前行，這條路將引我走到建築物的入口。一路上，我一直往後看（我一向沒有這種習慣），結果撞上一扇厚重的金屬門。我按了電鈴，大約一分鐘後，生鏽的舊窺視窗的金屬窗閂打開了。其後的幾秒，我有一種很不舒服的感覺，因為對方可以看見我，但我卻看不到裡面的人。我微笑，試著看起來盡可能神智正常，而且對人無害的樣子。

　　門嘎吱一聲地打開了，一位嬌小的修女站在門後。她看似柔弱，但一雙眼睛卻像黃鼠狼般，閃著精明狡猾的光芒。她自我介紹，說她是瑪麗‧佛倫汀修女（Marie-Florentine）。

　　「早安，我的孩子。你是來加入我們的嗎？」她珠子般的眼睛，暗示我給她肯定的回覆。

　　「噢，還不到時候。」我回答，她問問題的方式帶著某種不祥

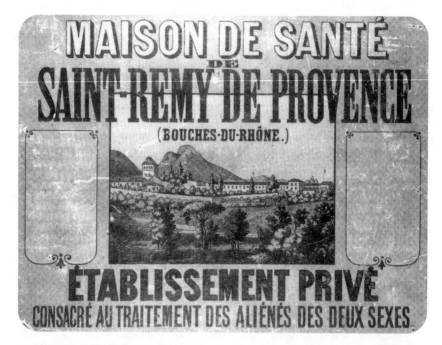

療養院的廣告，從亞庇山俯瞰療養院全景。（文生‧梵谷基金會／梵谷美術館收藏，阿姆斯特丹）

的意味：「我是為了不同的目的而來。我在寫一篇關於文生‧梵谷的文章，我相信在1889年時，他的確是住在這裡的。」

「是的，我的孩子。」我不喜歡她叫我「孩子」的方式。

「如果那間病房還保留著的話，我是否可以從他房間的窗戶拍幾張照片？」

「當然，我的孩子。我帶你去參觀他的房間，請往這邊走。」她說話的方式，就好像文生仍住在裡面，正等著我的探訪。「醫院的這一區已經好幾年沒有使用了。」

　　我們走上一道幽暗的石壁迴廊，瑪麗‧佛倫汀修女兩次問我知不知道諾斯特拉達姆斯(註1)就出生在聖雷米這個地方。我也兩次回答她：我並不知道，不過我會將這件事放在心中。「還有薩德伯爵(註2)也住在聖雷米。」她說的時候，臉上掛著一抹幽靈般的笑容。這位修女是一個喜歡用名人自抬身價的人。「你別說出去。」也許她是薩德伯爵的親戚，我惡意地想著。

　　接近迴廊的最底端，我們停在一扇門的前面。瑪麗‧佛倫汀修女揮動一大串沉重的鑰匙（看起來不比我的體重輕），門突然被推開了。

　　我不知道1889年文生住在這裡的時候，房間內部的陳設長什麼樣子，不過，我肯定它們絕不像今日開放給遊客參觀的那麼舒適。我想，這是可以預料得到的事，你總不希望人們以為你經營的是一個恐怖的地方。但當我走近窗戶要拍照時，我甚至更驚訝了－－窗外的風景，絕對與文生筆下的風景不符。在咕嚕了一陣，並試過各種角度之後，我向瑪麗‧佛倫汀修女提出這個發現。她的笑容馬上變得警戒而敵對。

　　「不，不，先生！」我突然從她的「孩子」變成「先生」了。「文生‧梵谷睡在這裡。這裡有他所有需要的東西，他住得舒舒服服的。」她顯然被命令要如此告知所有來訪的訪客。我給她看楚波特博士書中一張梵谷的畫，指出梵谷從窗外看到的風景，與這裡顯然不符。但她選擇冥頑不靈，繼續對此視而不見。

（註1）Nostradamus，法國著名預言家，曾預言幾次歷史上的大事件，包括1999年是世界末日的預言。

（註2）Marquis de Sade，1740-1814年，因放蕩的性行為而惡名昭彰的法國貴族，他是性虐待文學的建立者，「施虐狂」（sadism）一詞即由其名而來，當時被視為不入流的色情作家，後來成為法國文學史上最偉大的作家之一。

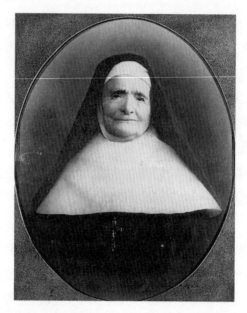

埃皮范尼修女（德斯恰內太太，Madame Deschanel），在文生的
治療幽禁期間，她是修道院的院長。（文生·梵谷基金會／梵谷
美術館收藏，阿姆斯特丹）

「你誤會了，先生。梵谷先生就住這個房間。」

好吧，爭執也沒有用，我想。我應付式地拍了幾張照片，然後
改變話題。

依西奧的要求，文生被允許到療養院的庭園畫畫。他在這裡所
做的一幅畫中臨摹德拉克洛瓦的《悲憐聖母像（聖母慟子圖）》，文
生給予基督他自己的五官特徵，而瑪利亞則是有張埃皮范尼修女
（Epiphany）的臉，她曾是這個修道院的院長。我在文生的信中曾讀
到他對埃皮范尼修女的描述，懷疑其他人是否還記得她。

顯然是的。當我將她的照片拿給修女看，她緊緊扣住雙手，微

微地顫抖，並且開始喃喃自語。停止咕噥之後，我問她關於埃皮范尼修女的事。

「她是一位活聖人。」瑪麗·佛倫汀修女說。「她是那麼虔誠，那麼仁慈，每個人都愛她，至今都還珍藏著關於她的記憶。」

「文生對她似乎也評價甚高。」我說。

「是的。在埃皮范尼修女的心中，也保留了一個特別的位置給畫家梵谷。她曾多次阻止文生吃顏料。當梵谷先生離開這裡的時候，她非常憂傷。」

「我以為她會很高興看到文生痊癒，可以出院離開。」我說。

「噢，是的。」修女回答，眼中閃過一抹光。「但他是一個很特別的例子，你必須同意。這裡的人尊敬他，讓他獨自工作，他在這裡找到寧靜。我們聖保羅·德·莫索療養院的全體工作人員，都以他曾是我們的一份子為傲。你看到這些花盆嗎？」她說，自滿地

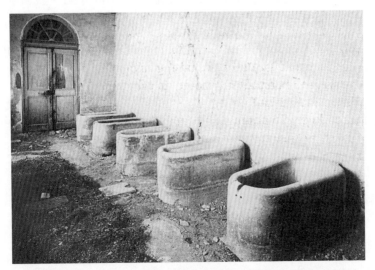

療養院的浴缸。（文生·梵谷基金會／梵谷美術館收藏，阿姆斯特丹）

指著迴廊上一個裝滿泥土的大浴缸。「在這個浴缸裡，文生花了很長的時間進行水療。」

「裡面是注水而不是泥土吧？」我乾笑了一下，在這個病房裡，這個笑聲顯得很不搭調。

「當然是水啊！」修女回答。她瞇起眼睛，一臉狐疑。這裡不准開玩笑，我想。

「他的診斷報告怎麼說？」

「癲癇或是精神分裂症。他原來被診斷為癲癇症患者，但人們現在對這部分不太確定。」

依據我閱讀過的資料，我知道這可能是事實。我記下摘要，做為未來進一步鑽研文生的病情時可以使用的參考。

我們一邊談話，我繼續思索文生究竟是住在哪一間房。我假裝隨意瀏覽窗外，利用院子裡種植的樹為座標，心中暗暗測量距離。最後，我認定那應該是比這裡高一層的樓上房間才對。我再次向瑪麗‧佛倫汀修女提起這個話題。

「你知道，我覺得梵谷住的房間，可能在樓上。如果我可以看一下的話……。」

「先生，你錯了。」她插嘴。「如果你不相信這裡就是梵谷的房間，那是你的問題。每個人都可以有自己的想法，不過，這代表你已經沒有什麼理由想留在這個地方了。」她搖一搖手上的那串鑰匙。

「只是瞥一眼？」我說，一邊抬起眉毛，像一個小男孩試著說服母親帶她到玩具店去。

「不！不！不！」

「你知道，我大老遠從……。」

「不行！我帶你出去。」瑪麗‧佛倫汀修女攢著我的手臂，陪

我走過整條迴廊,在門口停了下來。

「再見,我的孩子。」她說,臉上掛著的微笑,猶如剃刀般甜蜜。

真是見鬼了,我心裡納悶著慢慢走向車道。我回頭看,可以看見窺視孔後面有一道光,那是太陽照在修女眼鏡上的反光。我懷疑就算換作是我,我又能在那裡面保持多久正常。

我來到療養院後牆外的橄欖樹叢,近距離拍攝庭院裡的樹。文生經常畫這些樹,似乎在它們扭曲的形體中,找到自己內在折磨的反射。

早晨已過一半,如今太陽來到一片廣袤藍空的頂端,空氣變得燠熱。我躓上一個小丘,看著療養院的後院,消沉地躺在草地上。太陽讓我滲出汗珠,但瑪麗·佛倫汀修女的頑固,才真正令我七竅生煙。她知道些什麼?她又在擔心些什麼?我生氣地瞪視著天空。

然後我突然發現,在我正下方的庭院,正是文生從他的窗戶望見並多次描繪的那座院子。喀答一聲,一個瘋狂的鬼主意從我的腦海裡閃過……,瑪麗·佛倫汀修女不願讓我看療養院的二樓,大不了我自己去看。就算有她和她那串鑰匙的阻擋,我還是可以拍到我要的照片。

我研究文生畫面所採取的角度,推論他的房間可能在瑪麗·佛倫汀修女的聖龕的上一層樓,我甚至已推測出他的房間可能是哪一間。現在我要做的,就是想辦法進去了。

我發現,如果我爬上療養院牆邊的電線桿,就可以順著牆頂的動線,通過一個未加裝木條的破窗子,進到文生住過的那個邊房。而

作者攀爬的那道療養院牆。（作者提供）

且只要那不是瑪麗‧佛倫汀修女的私人廁所，我就不會被發現，包準一路平安。所以，我帶著素描、記事本和相機，開始爬起電線桿。

就在大約離地面六呎高的時候，一隻日耳曼獵犬和一頭凶猛的雜種狗，猙牙利齒地來到我幾分鐘前站立的地面。我的眼睛不敢相信地凸睜，當然，牠們可以看出我試著想進去，而不是出來；當然，牠們不會認為我是裡面的人；當然……，我沒等到找出牠們真正的想法，就盡可能用最快的速度往上爬，終於來到牆頭平坦的地方。牠們還圍在下方，邊吠叫邊用爪子刨著電線桿。

我像一隻無畏的老貓般，沿著牆頭爬行，突然覺得一切實在荒謬可笑極了。也許阿爾的太陽真的開始影響我的腦子了。我是說，在她一頓「熱誠」的招呼後，有哪個腦子正常的人，會願意冒險再次和那位像女巫的瑪麗‧佛倫汀修女打照面？如果我告訴別人我的行為－－手裡拿著我假設是梵谷真蹟的畫，設法要闖空門偷偷跑進

他的舊房間，又有誰會相信我？如果他們真把我當瘋子關起來，我能怪他們嗎？

　　無論如何，我已經無路可退。不管我的心裡有千百個疑問，我的身體不可能在狹窄的牆頭上轉身調頭。爬了十分鐘後，我來到破損的窗口往內一看，那個房間是空的。我將手伸過窗戶，拉開腐朽的窗閂，慢慢爬了進去。

　　房內的牆面已經潮濕剝落，整個地方聞起來像發霉的芥菜。這裡的窗戶沒有加裝木條，我猜它之前可能是看守人住的房間。我小心地推開房門，躡著腳走上潮濕的迴廊，通過一尊童貞瑪利亞的美麗木雕，她似乎垂著眼睛責難地看著我。此時，一隻老鼠急速竄到我右側的一個小房間，我開始希望自己從沒做出這麼瘋狂的舉動。

　　這間老舊的邊房已經崩塌毀損，但無庸置疑的，這正是文生畫過並且在信中描述過的地方。我微弱的腳步，喚醒那些昔時曾在此跺步的不快樂靈魂的腳步聲。文生在某一封信中寫到：一個人在這裡待得越久，越不會認為這些人是瘋子。我逐一探頭查看那些空曠的小房間，每一間看起來都一模一樣，唯一不同的只有窗外景致。當然，那才是我感興趣的地方。

　　終於，我找到文生筆下的那張風景，可以看到窗外的院子（目前植物過度茂盛了），以及以亞庇山為背景的斜坡。就像獵人抓到獵物、漁夫捕到魚的關係，那正是我在找的地方。但是……，我卻未曾感受到那股應有的興奮顫慄感。之前，我曾像一個站在玩具店前面的小孩子，現在我真的站在店裡了，卻發現玩具並不像它們的表相那麼有趣好玩。不過，至少我可以將自己這個了不起的發現記載在軟片上。我多拍了好幾張照片，以確定自己沒有遺漏任何地方，我的任務就這麼結束了。

這個房間只有一個床和一張椅子，比起開放給觀光客參觀的那一間，陳設要簡單多了。我感受到這裡的潮氣，緩緩滲入我的骨頭裡。這個地方足以讓任何人感到沮喪，我現在只想做一件事：馬上離開。我躡手躡腳地沿著迴廊走下階梯，希望這次可以從大門出去。媽的！門被鎖上了。我只好再從牆頭爬回去。我墊著腳尖走回樓上，就在我朝向那個開了破窗、通往自由之路的房間前進時，我聽到令人毛骨悚然的鑰匙叮噹聲。

我不需要多想，就知道是誰來了。我試著打開一扇房門，鎖上了。另一個，也鎖上了。再試兩個，情況一模一樣。天哪！叮噹聲越來越近，任何一刻，我都可能看見她出現在轉角。放眼望去，我只有一個藏身處：巨大的聖母瑪利亞雕像，就矗立在我和鑰匙聲響接近的方向。我蜷在雕像後面，安靜地等著。

她出現了，正緩緩穿越長廊。突然腳步聲停止，她停在雕像正前方，我以為我完蛋了。我該做什麼？祈禱嗎？然後我聽到她自己低低的祈禱聲。是了。在未表達她的虔敬之前，她不能就這麼經過瑪利亞的面前。祈禱持續下去，始終不停……，我覺得自己把身體折成兩半，縮在聖母瑪利亞的身後，已有半個小時之久。但我不能永遠這麼下去。我祈禱她能停止祈禱。我的禱告總算應驗了：瑪麗‧佛倫汀修女起身，繼續往前走。我壓下一陣噴出的笑意，一待她離開我的視線，馬上飛奔回破窗所在的房間，沿著牆頭開始往回爬。一路順利，直到我來到電線桿前。兩隻狗還在電線桿下，萬分期待地磨著牠們的牙。

現在該怎麼辦？實在太高，我無法往下跳。我能做的，只有坐著等了；再說，也只有神經病真會拿自己的肉去餵這兩隻吃人的野獸。我等了又等。我一向喜歡狗，所以先試著和牠們溝通溝通，但

牠們完全不買我的帳。十分鐘過去，十五分鐘過去，半個小時了。牆頭又窄又不舒服，各種可能的坐姿我都試過了，最後乾脆趴下。這是瑪麗‧佛倫汀修女給我的懲罰嗎？她是否早就發現我的行為，故意讓我一步步踏入這個陷阱？我想像文生可能會怎麼畫她，然後又將她融入波希[註3]畫中扭曲的場景裡。

　　終於有一個駝背男人經過－－我已經困在上面四十分鐘了。他看著我，揮揮他的手杖。

　　「你在上面做什麼？」

　　我試著解釋，但當事情變得複雜，他插嘴了：

　　「我是這個療養院的門更。」他說，「在未經修道院長或主治醫師許可的情況下，誰都不許離開這個醫院。下來，跟我走。」

　　「如果不是這兩隻狗，我早就這麼做了。」

　　「是啊，我賭你一定會。我們就是為了像你這種人，才把狗養在這裡的。」他向狗吹口哨，牠們終於放棄自己的職責，搖著尾巴走到門更的腳邊。我把素描和相機抱在身側，慢慢滑下電線桿。再度踏到地面的感覺真不賴。

　　不幸的是，我在不經意中做了一個快速的動作，狗因此開始猙獰吠叫，並且朝我靠近了幾步。在門更喝止牠們前，我已經準備好再竄上電線桿了。

　　「波里斯！文生！」

　　我不相信自己聽到了什麼。「我是否聽到你說文生？」其中一隻狗豎起頭看著我。

　　（註3）赫羅尼姆斯‧波希，Hieronymus Bosch，1453-1516年，文藝復興時期的尼德蘭畫家，具卓越的奇幻創作才能，超現實主義畫家視他為始祖。

「是的，文生。」門更氣憤地回答。「走吧，別一直讓我乾等著。」

我不知道該哭還是該笑。也許笑看起來還是比較不啟人疑竇。

我們走向一座接鄰舊療養院的新式建築物。一路上我試著解釋，但他只是對一切事情點頭贊同，不置一詞。他顯然認為我是精神病患，覺得自己必須迎合我。最後，我疲於一再地重覆解釋，只好閉嘴落入沉默中。我們進了醫院，站在接待處前面。

「我找到這個人，他正要從圍牆偷溜出去。」門更驕傲地說。

「那是謊言。」我反駁：「我是觀光客，我不用偷溜。我闖進去……我是說……我只是想拍文生‧梵谷的房間。你了解吧！我……」有時，當你最需要解釋的時候，語言會背叛你。一位醫生被召來，我向他自我介紹。

「現在，威基先生，」他以一種令人作嘔的假同情音調，說：「告訴我發生什麼事了。你可以告訴我任何事，不用擔心……。」

我請他調查醫院的登記本，就可以證明我不是裡面的病患了。有人依言進行，事情終於水落石出。但是這位醫師似乎覺得對我有某種理解。

「如果你覺得你需要來這裡，」他說，「不管是什麼原因，我都希望你可以透過正式的管道與我們接洽。你會發現：梵谷先生也是透過他的弟弟，正式申請進來的。」

多麼官僚和愚蠢的行為，我想著。我平靜地告訴醫生，我還不準備住進他們那個寫意的小房間，近期內也不打算這麼做。我只是一個認真的新聞記者，對他暗指我發瘋的言詞感到非常憤慨。我請他注意自己把什麼東西送入那些狗的口裡，因為牠們對醫院管理的貢獻，絕對不是溫柔與慈愛的照顧。在我的演講接近尾聲之際，我

的音調微微上揚。該走了。先離開這座杜鵑窩再說。

我道別，向著聖雷米的方向前進。我仍在氣頭上，雙手微微發顫。究竟發生了什麼事？也許普羅旺斯的氣氛，會影響人類的大腦和判斷力？我需要喝點東西。

我到楚波特博士建議的咖啡館去，他說過，那裡可能可以找到老普雷先生（Poulet），他的祖父是文生在療養院時的看守。我點了一杯茴香酒，同時請問老闆普雷先生是否常來這裡？

「老普雷？是的，先生，他可能隨時會出現。」

我選了吧台附近的一張桌子坐下。幾分鐘後，老闆向我點頭示意，我看到一位白髮老先生，臉頰像紅透的蘋果，拖著腳走近吧台。他點了常點的聖拉斐爾葡萄酒。我上前解釋我的目的，問他是否願意和我談一談，他愉悅地答應了。我直接切入重點。

「你的祖父和梵谷是否有任何接觸呢？」

「噢，是的。」老人說：「我的祖父是療養院的看守，他常帶梵谷出去，到聖雷米附近的鄉下去。他們散很遠的步，梵谷會帶著他的顏料和帆布一起出去。」

我問普雷：文生是否告訴過他祖父任何關於他自己的事。

「噢，先生。」他回答，「可惜沒有。我的祖父說梵谷不會和他說一句話，不管是在療養院裡還是到外面。但他會安靜地畫畫。他說，梵谷先生住在自己的世界裡，不過似乎還知道其他人在做什麼。」

「偶爾他會變得暴力，有一次，在沒有任何原因之下，他踢了我祖父的背，當時他們正在爬療養院的樓梯。我的祖父沒有多告訴我什麼，除了一個和梵谷畫作有關的故事，也許你會感興趣。」

「請繼續。」

　　「梵谷先生在療養院留下一箱油畫，而我的祖父親眼看到它們的下場。」普雷說：「梵谷先生由培宏（Peyron）醫生診治，他的兒子發現了箱子，把油畫拿給他的朋友看，一個叫亨利·凡尼爾（Henri Vanel）的小男孩。男孩們決定用這些畫當他們練習弓箭的鏢靶。他們把畫掛在療養院樓梯的欄杆上，在上面射出許多洞，直到紙張破碎不堪。許久以後，當畫家梵谷變如此知名，他們可了解自己摧毀了什麼……。」

6

蘇格蘭人在巴黎

在和老普雷共飲了幾杯之後，我離開咖啡館，去外面散個步，慢慢從與瑪麗‧佛倫汀修女、醫生與療養院惡犬不愉快的接觸經驗中恢復過來。我仍舊有能力考慮自己身在何方和未來的方向。

我的前景並非一切樂觀。現在是星期四下午，我卻還在阿姆斯特丹的900哩外。我必須在星期一上午九點準時出現在辦公室，而在這其間，我想拜訪文生度過生命最後三個月的奧維（Auvers-sur-Oise）。楚波特博士曾說那裡有某人值得探訪，而且那也是我應該結束旅程的地方。最糟的是，我仍想探訪文生和西奧在巴黎的公寓。我構思這份文章的呈現方式，心裡明白若能有張公寓的照片，再配上邦杰男爵夫人對文生巴黎生活的描述，無疑將收畫龍眼睛之效。

但我該如何進行呢？我那些睡眠不足的夜，現在開始向我索取代價了。但我還有幾百哩的路要趕，而且我的錢已經快花光了。此刻，我渴望置身於阿姆斯特丹，更甚於生命中的任何事－－我想回我的公寓，享受一個熱水澡，一頓好酒好飯，然後再好好睡上十五或二十個小時，但這些渴望都必須押後。我上車，開始筆直朝北開。除了巴黎之外，我試著不去想別的事。

我在清晨到達巴黎，掉頭直往蒙馬特去，那是位於巴黎北部的一個小丘陵，文生和西奧曾住在那裡。我希望可以在勒皮街附近找到投宿的旅館，那曾是他們的街。

1986年，文生和朋友愛彌兒‧貝納於阿尼埃爾（Asnieres）談話的背影。這是文生19歲以後，唯一被拍到的一張照片。他輕視攝影，認為它缺乏深度。本照片為自動快門照片，原為愛彌兒‧貝納所有。（文生‧梵谷基金會／梵谷美術館收藏，阿姆斯特丹）

　　我的運氣不佳。那一帶旅館不是客滿，就是沒有人應門。好吧，至少咖啡館是開著的，我想。我決定走到克里希大道62號，去看看鈴鼓咖啡館的現址，那是文生以前常和「小巷畫家」土魯茲-羅特列克、安格丹（Anquetin）、愛彌兒‧貝納、高更以及左拉等人痛飲的地方。

　　等著我的，卻是失望。那個地址如今是一家色情俱樂部，以及一間名為「Two Notes」裝潢得相當造做的黃色咖啡餐坊所占領。裡面的工作人員甚至沒聽過鈴鼓咖啡館。我看了一下「Two Notes」的後院，看得出來整棟建築物都翻修、重建過了，我不可能找到什麼有價值的東西。

　　我在阿貝賽斯（Abbesses）街上的一家咖啡館稍事休息，重新檢閱訪談邦杰男爵夫人的潦草筆記。

　　當男爵夫人的丈夫安德烈，和文生、西奧一起住在勒皮街54號3樓的那段時間，西奧和一位顯然有精神困擾的女子有感情關係，他們三人都以「S」來代稱這個女人。那不是一段令人滿意的關係，而文生雖然同意他的弟弟應該和那個女人分開，但他不應該對她太殘酷，以免她因此自殺或發瘋。他提出一個非常奇怪的建議，如果西奧和「S」都同意，他可以進行一個「充滿友善的安排」，讓「S」離開西奧。如果有必要，他願意和她結婚。

　　在西奧搬走以後，邦杰仍和文生以及「S」住在一起。他告訴西奧說，他認同文生的想法，但是關於那個結婚的提議，他認為太「不切實際」。他責怪西奧對待那個女人不夠體貼。

　　在他們住在一起的這段時間，兄弟倆有一年（1886年的夏天到1887年的夏天）未留下任何通信紀錄，而在之後的信件裡，從未再出現過那位「S」。我的理論是，這位「S」有可能是西恩（Sien，即克拉西娜），四年前文生曾和她在海牙同居過，後來在1904年自殺；或者，「S」小姐更有可能是亞歌絲蒂娜・西嘉托利（Agostina Segatori），那位經營鈴鼓咖啡館的義大利女人。很明顯地，文生此時曾與她有過一段短暫的關係。

　　梵谷的年輕畫家朋友愛彌兒・貝納後來寫道，文生與西嘉托利曾有一個協議，他可以在鈴鼓咖啡館免費用餐，代價是一週要送她幾幅畫。所以有一段時間，這裡的牆上掛了整排文生的畫；但當咖啡館破產，文生曾為了這些畫，和這裡的經營人員大打出手。在貝納未出版的一份手稿中指出（貝納的第一幅畫便是在鈴鼓咖啡館賣出），文生用手推車載走了咖啡館裡所有他的作品。雖然關係結束

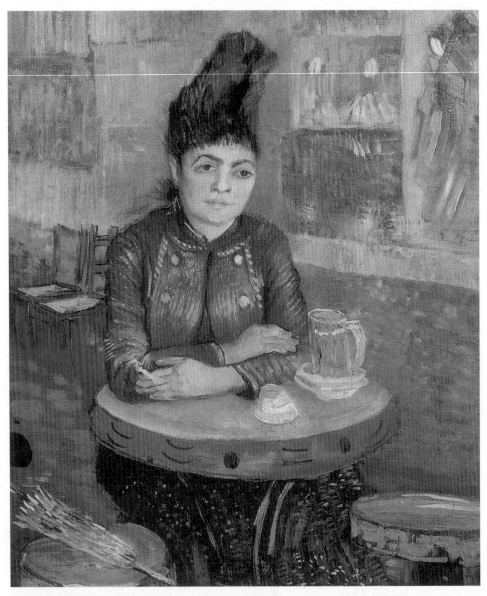

文生筆下亞歌絲蒂娜‧西嘉托利的畫像。1888年，她是巴黎鈴鼓咖啡館的經營者。梵谷在鈴鼓咖啡館裡用餐，代價是一週要送她幾幅畫。

《鈴鼓咖啡館的婦女》　梵谷　1887年2月　畫布、油彩　55.5 × 46.5公分　阿姆斯特丹，梵谷美術館

了，文生寫說他對西嘉托利仍有感情，同時希望她對他也是如此。根據他的描述，她曾因為自然或手術流產而生病。

西嘉托利後來發生了什麼事？我疑惑著。一個鐘頭後，我來到巴黎的檔案室，手中有14筆待查的人名與事件，其中包括科蒙（Cormon）畫室，文生曾在那裡學過幾個月的畫，並且遇到許多藝術同好。

但是，西嘉托利似乎在1888年，隨著她的咖啡館一起消失了。爬梳過一堆又一堆厚厚的登記本，我的結論是她已失去線索－－而事實上，我對此相當高興。此刻，這間密不通風的檔案室裡的狀況，就好像有一隻吃得太多的兀鷹，停在我的肩頭一樣。菲爾凱太太的呼吸，透過一排像舊鋼琴的泛黃琴鍵般的板牙噴出來，傳送出腐爛包心菜的味道。每當我翻一頁舊檔案，味道就飄向我的方向。

接近黃昏的午後，我慢慢踱出檔案室，酣醉在新鮮空氣裡，蹣跚地又晃回蒙馬特。

我覺得自己受夠了巴黎檔案室，需要呼吸新鮮空氣休息一下。我再度走上阿貝賽斯街，瀏覽一間間咖啡館的內部陳設。我最珍貴的信封現在已沾上紅酒和咖啡的印漬，但裡面的東西有瓦楞紙板和防水紙的保護，一切安全無虞。

在我停留的第二間咖啡館裡，我遇到一個法國男孩，一個名叫丹尼爾·瑪黑的布列塔尼人，他曾經住過阿姆斯特丹；另一個是與我年紀相當的愛爾蘭人傑哈·歐紀夫。歐紀夫試著說服我，除了身為一個小有名氣的風笛手之外，他也是七〇年代的約翰·米靈頓·辛格(註1)。他的第一部小說已經在腦海裡蘊釀了15年，正等待著葉慈來訪，發現他的才能。既然他這麼滿口胡扯一通（更別提那些葡萄酒），我玩笑地告訴他，我覺得他適合貝克特的垃圾箱，頗能表現出

《終局》（*Endgame*）一劇的角色特質。這個評論的本意是一種讚賞，可惜他不這麼認為。（註2）

「我會把你釘在他媽的垃圾桶上。」他說，臉上流露令人畏懼的愛爾蘭魅力。他蹣跚地越過桌子，如果丹尼爾沒有把我們拉開的話，他已給我一頓好打了。

我們後來都到了勒哈磊（Les Halles）廣場附近的街上喝洋蔥湯，配上一瓶又一瓶的葡萄酒。那是一個狂野的夜晚。

第二天早上起床，我除了頭痛外，對於說過的那些蠢事，都還有朦朧的印象。到露天咖啡館喝了幾杯咖啡、吃了幾個可頌之後，我準備好再度投入追尋梵谷的旅程。

我先到荷蘭銀行去，安排對方幫我從阿姆斯特丹的戶頭轉一些錢過來。巧的是，這正是西奧不在巴黎時，文生來收取西奧寄來的津貼的同一棟建築物。既然轉帳動作得花上好幾個小時，我乾脆好好利用時間，去拜訪勒皮街54號公寓。

（註1）John Millington Synge，1871-1909年，著名的愛爾蘭劇作家。葉慈欣賞他的才華，曾力勸他辭掉記者的工作，並與他和格雷戈里夫人等人於1902年共同創辦了愛爾蘭民族文學劇院。他的作品多取材自愛爾蘭的民間傳說。

（註2）Samuel Beckett，1906-1989年，旅法愛爾蘭作家，1969年獲諾貝爾文學獎，著名劇作有《等待果陀》等。《終局》是貝克特最滿意的劇本，他將劇中人物「懸置」在一個荒寂的情境裡，藉以呈現人類存在本質的荒謬虛無。全劇只有四位出場人物：主角Hamm是始終坐在輪椅上的瞎子；他的年邁雙親Nell和Nagg則分別住在房間裡的兩個垃圾箱裡；只有僕人Clov行動自如，負責打理這三個人的行動及生活。

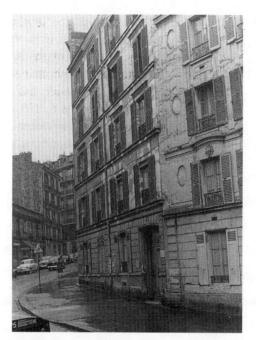

勒皮街54號，文生和西奧同住的公寓就在三樓。（文生‧梵谷基金會／梵谷美術館收藏，阿姆斯特丹）

　　在54號對面作業的行員告訴我，梵谷曾住過的那棟公寓，現在的住戶是一位牟侯（Moreau）太太。

　　「她正在過馬路，你可以趕上她。」行員說：「如果你運氣好的話⋯⋯」

　　牟侯太太是一位健壯的中年女人，她的下巴形成有力的方形，身上二頭肌發達，有點虎背熊腰。她讓我聯想到一部牛仔卡通中強壯的工蟻角色。我飛快地跑過馬路，在她開門前和她攀談：「對不起，這位太太，我的名字是肯‧威基，我是一個⋯⋯」

　　我還沒機會說出「新聞記者」這幾個字，就被她橫過肩膀的冰冷一瞥，當場變成啞巴。

　　「不用說了！」她說。「我知道你想要什麼。你想看看我房子的內部陳設，是吧？噢，它現在是我的房子了，而且我不在乎100年前是哪個死人住在這裡。它是我的，而且我被像你這樣日夜騷擾我的人，糾纏得快煩死了。就連門外那塊銅門牌，這五年內都被偷過兩次了。你知道這件事嗎？」

　　「我無意要打擾您，女士……」我開口，但是她已經提著購物袋，重重地踩上木梯。

　　牟侯太太，我想，相較於文生和他弟弟在同一個屋頂下那些長夜的爭論，她的怒氣絕對不遑多讓。但目前這位住戶的怒氣，與文學或藝術無關；這些年來，那些根據旅遊指南摸上門、想看她房子一眼的觀光客們，早已將她的耐性磨光了。但是我自認彬彬有禮，也沒有任何冒昧的行為。

　　我決定等一下，先讓她冷靜下來，然後再試一次。也許，我只是恰巧在她心情不好的早晨遇見她。我走上三樓，然後按了電鈴。一片寂靜，然後……

　　「你瞧，你愚弄不了我的！」她透過門上的窺視孔看見我，透過大門傳來的聲音，扭曲模糊得像霧角的低號。

　　「真的很抱歉打擾您，女士，但我是否可以拍一張您家內部的照片。只要一張就好，拍完我一定馬上離開。永遠不再出現。」我說。邦杰男爵夫人曾描述過，文生和她的丈夫、那位叫「S」的女孩，以及西奧同住在這個公寓裡的情況，我很渴望可以看看它今日的變化。但擺在眼前的現實是，這位牟侯太太比我想像更難對付，我懷疑自己有沒有能耐處理這個情況。也許，我應該訴諸欺騙，假

裝自己是個管線工？或者，我該對症下藥，直接切入重點？就像西奧在這片屋頂下的發現一樣：每個人的忍耐都是有限度的。我的牛脾氣已然被挑起，我絕對不想向她屈服。

「有夠多美國人來敲我家的門了 ！」她嘶吼著。

「我是蘇格蘭人，不是美國人。」我回答，希望可以引起法國人對蘇格蘭人傳統的好感。

「蘇格蘭人？那你的蘇格蘭裙呢？我猜，該不會是和你的風笛一起放在家裡了吧？」

「事實上，您說對了。如果我穿上裙子，用風笛為您奏一首小夜曲，您會同意讓我拍一張照片嗎？」我問。

「我不知道蘇格蘭人也會用照相機呢。」她回答。

「噢，當然。可以追溯至1835年。」我給她上一課。

這一招奏效了，她用力拉開門，一張臉紅得像甜菜根。我一眼就看出苗頭不對，她絕對沒打算讓我進屋。當下，我馬上轉身跑下樓，她用一條法國長棍麵包敲我的後腦勺－－可真是一條烤得很結實的麵包，一棒打得我失去平衡，整個人滑下樓梯，手裡還緊緊護著信封和相機袋子。她喘吁吁地跟在我後面跑下樓，一邊大聲喊著，揮動她圓滾滾的手臂，就像一個失控的俄國鐵餅選手：「出去！出去！」我跛著腳跑上勒皮街，她還在我後面大吼大叫。

我避難到一家咖啡館喘口氣，一邊讀著男爵夫人關於勒皮街神秘四人生活的描述，我發現，自己不是唯一匆忙離開勒皮街54號的蘇格蘭人。一位來自格拉斯哥的藝術捐客亞歷山大‧瑞德（Alexander Reid），曾經在西奧的公寓，和文生有過共享同一個房間的經驗。瑞德是西奧的同事，也是將印象派繪畫引介給蘇格蘭收藏家的第一人。瑞德顯然不太認真地考慮過自己成為畫家的可能

性，並且很贊同文生狂熱使用蒙提且利（Monticelli）畫中那種鮮活的色彩。

這對蘇格蘭人和荷蘭人朋友，常被看見一起出現在蒙馬特的街上和咖啡館裡。根據另一位他們住在巴黎的蘇格蘭藝術家朋友哈崔克（A.S. Hartrick）的說法：

> 瑞德和梵谷兩人都是瘦弱的小個子，臉上五官瘦長，並且
> 向中心集中。兩人皆紅髮、蓄鬍，擁有淡藍色的眼睛。

他們兩人看來如此神似，以致於經常被誤認為是雙胞胎。文生死後幾十年，他為瑞德所畫的肖像畫，一直被誤以為是文生的自畫像。兩人經常衣著相彷，瑞德顯然經常借給文生某一件哈里斯粗呢夾克。

瑞德和哈崔克都是蘇格蘭人，也是文生的非荷蘭人朋友之中，唯二能夠以正確發音唸出文生姓氏的人。文生之所以在自己的畫作上署名「文生」而非「梵谷」，即是因為除了荷蘭人之外，沒有人能夠準確唸出他的姓氏。

但文生與瑞德的友情，在某一夜有了悲劇性的結束。在與文生同住的時期，瑞德和一位女性之間有了麻煩，而文生自己也處於沮喪情緒中。當瑞德向文生訴苦時，文生提出一條自殺協議，並開始以寫實的細節，生動描述陰森可怖的自殺準備計畫，瑞德因此決定就此開溜。

他們的關係急速冷卻。文生後來寫到他：「他的精神緊張——其實我們兩人都一樣，而且無法控制自己的情緒。但他激躁的神經鼓動他去賺錢，而畫家們卻是要去作畫⋯⋯。」

　　瑞德回格拉斯哥，他隨身帶了兩幅梵谷的畫同行：一幅肖像畫，與文生給他的一幅蘋果靜物習作。瑞德的父親以低價將它們賣給一個法國畫商，目前這兩幅畫皆未被發現。

　　1928年，瑞德的兒子指認，在稜紋綢（De La Faille）畫廊目錄中兩幅所謂的梵谷自畫像，其實是他父親的肖像。據說，文生為亞歷山大‧瑞德所繪的肖像畫，還有一些尚未被找到。

　　文生在巴黎所用的斜紋布皮的寫生簿中，曾經寫下一個位於荷榭特（Rochechouart）街38號的地址。在巴黎1886至1888年的工商名錄上，我查出這是科蒙畫室^{（註3）}的地址。雖然科蒙自己創作的大型史前組畫早已被遺忘，他身為老師的評價卻很高。他是一個五官突出的小個子，行動起來像小鳥一樣輕快，據說他和三個女人住在一起。土魯茲-羅特列克說他是「全巴黎最削瘦、最醜的男人」。蘇格蘭畫家哈崔克也是科蒙畫室的學生，他在巴黎認識了文生。1949年死於85歲高齡之前，他經常回憶起他和高更在布列塔尼艾凡橋度過的時光，以及他與文生在巴黎的日子。

　　哈崔克比文生小11歲，他為文生畫了一張水彩畫，並且是少數以文字敘述文生的人：

　　　　我第一次看到文生，是在澳洲畫家約翰‧羅素(John Russe
　　　　ll)的畫室裡，在克里希的海倫巷。他剛剛畫完一張穿著藍
　　　　色條紋外套、視線越過肩頭的自畫像。那是一張很怡人且

傳神的畫，我得說那是畫室裡面最好的一幅。不幸的是，隨著歲月累積，這張畫的顏色已經變暗了。文生有一種很特別的說話方式，他有時會把荷蘭文、英文和法文混著說，視線越過肩頭回頭看著你，並且透過牙齒嘶嘶做聲。當他處在這種興奮的情況下，他看起來不止是個瘋狂的小個子而已。

哈崔克說到，文生慣用一種直接的方式，表達他對事物欣賞或厭惡的觀感，卻沒有任何敵意，也未意識到自己冒犯了別人。「他穿得相當體面，比科蒙畫室的許多人都好。」哈崔克說。

勒皮街54號的公寓很舒適，擺滿各種藝術品。文生曾帶我去參觀，讓我看印在薄紙上的日本版畫，以及一捆平版印刷，那是他刻畫荷蘭農村婦女在田野上工作的情景。有一張版畫的標題是「憂傷」，那是他在海牙時期的作品，雕出他當時的伴侶西恩裸身、懷孕，並且可能飢餓的情境。我表達對其中一些作品的欣賞，他卻大方地將整束版畫都送給我。也許有點傻，但我拒絕從文生那裡奪走他的畫。我知道他對於別人的讚賞，常常都太衝動也太過度反應了。

哈崔克記得文生對顏色的沉迷。他的油料調得如此厚重，讓其他畫家吃驚不已。「當他描述互補色如黃色和藍色時，他會轉他的眼睛，從牙齒中吸氣。」哈崔克說。

哈崔克也承認，不管是他或其他朋友，都沒想到有一天文生竟會被視為天才。他記得文生有一個習慣，將一枝紅色一枝藍色的粉

哈崔克的自畫像。他對於文生在巴黎時期的描述,為梵
谷在這段時間的生活留下最珍貴的紀錄。(文生·梵谷
基金會/梵谷美術館收藏,阿姆斯特丹)

筆,分別裝在兩邊的外套口袋裡,時時拿出來畫他眼中所見最新的
印象,或是寫藝術的理論。

「他會開始在牆上或任何隨手可及之處塗塗畫畫,我常得在餐
廳的桌上放一或兩張報紙,絕無例外地,他一定會用四分之一吋粗
的線條,開始畫下他腦中最新的構圖⋯⋯。」

在文生死於1890年的一年後,哈崔克看到文生畫的四大幅靜物
畫,展示在克里希街上的某個櫥窗中。「其中一幅是幾顆蘋果放在
一隻籃中,那張畫讓我印象深刻。那些是我見過最美的蘋果,看起

來就像他將整條綠色顏料都擠到蘋果上去了。」

　　所以，即使我從不曾親自進入勒皮街54號，但我相信，透過這幾位來自蘇格蘭的「小巷藝術家」朋友生動的記憶，搭配邦杰男爵夫人對她的丈夫與西奧和文生共同生活的描述，我在一家咖啡館之中，更能重現文生在巴黎生活的片斷。

　　我沒有在巴黎拍到我想要的照片。巴黎曾經發生過那麼多事情，除了取錢離開之外，我不能多做什麼。我沒有選擇。現在已經是星期五的下午，而我希望在週日晚上到達阿姆斯特丹，好能有一夜好眠。

7
黃花

　　我驅車離開巴黎，向北朝彭多斯（Pontoise）的方向走，跟著塞納河來到奧維。這是文生在加賽醫生的照顧下，度過生命中最幾個月的地方。

　　奧維居停期間，文生投宿在一個小小的旅店，屬於高斯塔夫‧哈沃所有，旅館仍然營業，現名是「哈沃的梵谷之屋」(Auberge Ravoux 'Maison Van Gogh')，就位於鎮公所的正對面。我坐在一樓的咖啡座裡，朝著窗外看，設法整理我的思緒。這裡令我想起文生的故鄉，他的出生地也在鎮公所對面。而在奧維，同樣是鎮公所對面的房子，在樓上的一個房間裡，文生死了。

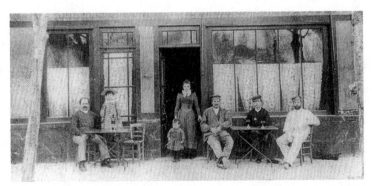

奧維的哈沃旅舍，攝於1890年，大約是文生住在當地的同一時期。主人高斯塔夫‧哈沃遠遠地坐在最左邊，他的女兒亞德琳和小兒子勒維特一道站在門口，文生常以這個小男孩為模特兒入畫。（文生‧梵谷基金會／梵谷美術館收藏，阿姆斯特丹）

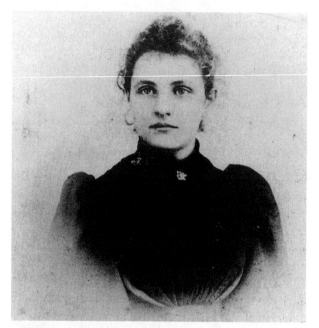

亞德琳‧哈沃，旅館主人的女兒，也在奧維當文生的模特兒。談
到梵谷，她說：「當他開始和孩子們玩在一起時，你馬上就忘了
他缺乏魅力。」（文生‧梵谷基金會／梵谷美術館收藏，阿姆斯
特丹）

　　旅館主人的女兒亞德琳‧哈沃，經常入文生的畫中。在她死
前，她向楚波持博士描述文生自殺的當晚，她所看到的文生。我坐
在咖啡廳裡，讀著我手中楚波持博士那本書的相關段落：

　　　　梵谷先生在中午用過午餐便出去了。沒有人覺得有任
　　何異狀，因為他一向來來去去，我的父母和我也都不覺得
　　他有何異常行為。但是到了晚上，他還是沒有出現。那是
　　一個溫暖的夜晚，我們在用過晚餐後，都到咖啡館外透透
　　氣。

　　然後我看到文生先生在路上蹣跚地大步走著，他的頭向他傷殘的那一耳傾斜，看起來像喝醉了，但事實上，他在奧維從不喝酒。

　　他慢慢走近，就在我們眼前像影子一樣飄過，沒有像他往常一定會做的，向我們道一聲「日安」。母親問他：「文生先生，我們沒看到你，很擔心呢。發生什麼事了？」他先在撞球桌上靠了一會兒，以免失去身體的平衡，然後低聲回答：「沒事，我受傷了。」

　　文生先生緩慢地爬了十七級樓梯，回到他閣樓上的房間。當我走到樓梯附近，我聽到他呻吟的聲音。然後我的父親上樓去，他的房門沒有上鎖。他進房後，發現文生先生躺在他狹窄的鐵床上，臉對著牆壁。我的父親問他發生了什麼事。「我射傷自己……，我真希望自己沒有射偏。」文生先生回答。然後父親看到一條血流由文生先生的胸口細細向下淌著。他記得自己當天把他的槍給了畫家，因為文生先生說他在田野裡畫畫的時候，想嚇嚇那些烏鴉，趕牠們離開他的畫布。警察來了以後追問武器的下落，但文生先生拒絕解釋。「我對身體有自主權，」他說：「可以給我煙斗和煙絲嗎？」我自己也曾上樓去，看到他安靜地抽著煙，兩眼直視著前方。

　　那個房間是否還在？對觀光客開不開放？我向目前的店東自我介紹，他說他很樂於帶我去看那個房間。

　　「它保存得和1890年時一模一樣。」他說。

　　我走上文生也曾走過的、搖晃著吱嘎作響的木造樓梯；文生也

1890年7月29日，文生死在哈沃旅舍的這個小房間裡。（作者攝）

曾搗著受傷的胸口，蹣跚地走過這段路。這個小房間裡唯一的家具，是一張老舊的鐵床，一張破破爛爛的椅子，和附抽屜的五斗櫃。其他還有一盞油燈、畫家的畫架，以及停格在1890年的小日曆。牆上有一排小釘孔，文生曾經親手打釘，用來掛他的畫。

　　就在這個房間裡，文生耐性地抽他的香煙，等待著死亡最終的到臨。而西奧正從巴黎兼程趕來，和他瀕死的哥哥守在一起。

　　在奧維發生了什麼事，導致他採取這個最後毀滅的行動？我想著。我想像西奧留著淚，以及文生的最後遺言：「但願我現在就死去……」

根據各種流傳的說法，文生最後自戕，原因並非精神失常再度發作。文生初到奧維，他曾寫信給西奧：

> 我覺得完全的寧靜，狀態良好。因為戒酒，我工作得比以前更順利了。

我在文生死亡的潮濕閣樓小房間靜默了幾分鐘，為一陣憂傷及沮喪所淹沒。在謝過主人後，我從咖啡館走到陽光下去。我走過平緩的河灘邊的古老茅頂小屋，穿過保存良好、精巧的階梯，走上較高的街道。路上灰塵遍天，兩邊的栗子樹已經開花，這裡有一條路可以下到彷彿補丁般各色的田野，在茂盛的庭園中散步。文生曾畫下這一切。

初到奧維一個月，他即畫下好幾張肖像畫，模特兒包括以順勢療法診療他的醫生兼藝術愛好者保羅‧加賽，以及他的女兒瑪格麗特彈鋼琴的畫像。楚波特博士曾在普羅旺斯談到：1930年代，他曾聽說導致文生自殺的原因，和加賽醫生的女兒有關，這個說法激起我的好奇心。我曾追查到他的初戀，而瑪格麗特也許是他最後一次的戀愛。但是證據何在？楚波特博士唯一能給的名字，是某一位莉伯吉（Liberge）太太，據說她有相關的消息。

我查看鎮公所的紀錄，設法查看莉伯吉太太是否仍有任何在世的子孫，就住在這一區。辦事員讓我看的資料顯示，莉伯吉太太於1947年過世，但她的女兒吉賽兒‧拜茲（Giselle Baize）太太仍住在梵谷街的祖屋－－辦事員告訴我，這個街名的由來，是因為文生常在這條街架起畫架。

拜茲太太家沒電話，所以我只好走到奧維市郊，發現那棟房

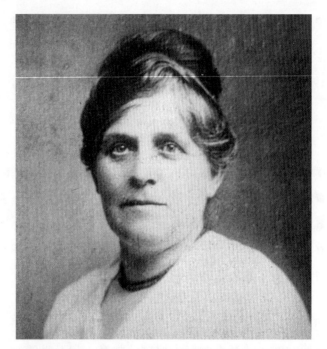

中年的瑪格麗特‧加賽。（文生‧梵谷基金會／梵谷美術館收藏，阿姆斯特丹）

子，就在奧塞河畔的一個懸崖上。我接近的時候，可以看到拜茲太太穿著一身花卉圖案的衣服，正在她的屋門口餵母雞。她是一位五十多歲的女人，有一張寬闊、外擴的高盧臉孔。她在門口向我打招呼，沒有露出任何懷疑或被打擾的樣子。當我解釋來訪的原因後，她請我進去她家的大廚房，招待我喝一大杯牛奶咖啡，然後告訴我她所知道的故事。

「我的母親是瑪格麗特‧加賽最好的朋友，據我所知，她是唯一清楚文生‧梵谷和瑪格麗特之間愛情的人。瑪格麗特是一個驕傲的女孩，卻被她的父親所壓抑。她向我的母親坦白她和文生墜入愛

河，而且文生想娶她，但問題出在瑪格麗特的父親加賽醫生身上。
雖然加賽醫生是自由戀愛理論的擁護者，但他卻強烈反對他的病人
文生和她的女兒結婚。加賽禁止女兒去見那個畫家。」

　　因此，在奧維，文生也可能曾感覺他失去建立家庭的最後機
會。這可能為他早已脆弱不堪的情緒增加負擔，終至最後的崩潰。

　　拜茲太太繼續說下去：「文生自殺後，瑪格麗特精神的沮喪症
狀變得很嚴重，她不再外出，越來越消極退縮。我的母親說，她一
直未能從文生自殺的震撼中恢復過來，而且終其一生都沒有結婚。
她變得消寂遁世，據說只有在提到文生的名字時，她的眼睛才會恢
復生機和光采。」

　　我問拜茲太太是否留著任何她母親的照片，她到樓上去看了一
下，並且帶了……，是的，一瓦楞紙箱古舊的家庭相片。她把自己
母親的照片挑出來，告訴我可以帶走那些我有興趣的照片。我仔細
檢查紙箱的內容，當然，沒有另一張素描……。

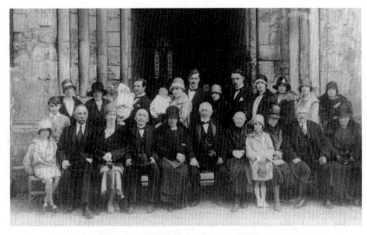

奧維的莉伯吉家族全家福。（作者攝）

「你也許會對我祖父的這張照片感興趣。」拜茲太太說，指著一張賽璐璐照片裡一位儀態高貴的舊時代紳士。

「為什麼？」我問。

「因為他是全奧維鎮唯一知道文生在哪裡射傷自己的人。」拜茲太太說。

「所有書籍都認定文生是在玉米田射傷自己，我們家族的人對此都一直疑惑不解－－也許這種說法比較浪漫吧，玉米田圍繞著他的墓園，而且距離他死前畫的《有烏鴉的麥田》場景不遠。因為某種原因，當地報紙《彭多斯人報》（L'Echo Pontoisien）在報導中模糊地提到梵谷在田裡射傷自己，之後所有的傳記作家，都沿用這個說法。對此，我的祖父覺得很奇怪，他說他無法理解為什麼沒有人說實話。他說，當天他親眼看到梵谷離開哈沃旅店，走向夏彭佛（Chaponval）村的方向（剛好也是往加賽醫生家的方向），之後他看到梵谷走進布樹街一個農莊的院子。我的祖父描述說，然後他聽到一聲槍響，他自己也急忙跑進農莊的院子，但是裡面什麼人都沒有。沒有槍，也沒有血，只有一堆堆的糞肥。那把槍從沒被找到過。」

「你的祖父曾把這一段話告訴警察嗎？」

「沒有。」拜茲太太說。「他說沒必要，他覺得這會讓事情變得複雜。他覺得那個男人在哪裡射傷自己，並不是重要的事。」

拜茲太太強調，任何認識他祖父的人，都會同意他是個值得信賴的人。「以前，從來沒有人問過我這些。」她說，「你可以留下我母親的這些照片，它們對你似乎頗有意義。你瞧，我還有其他的。」

直到最後驚奇不斷，我想著。我謝過拜茲太太，然後直接經過梵谷街，走向山丘上的墓園。

並列的梵谷和西奧的墳墓。

　　我先經過一座哥德式教堂，那正是文生生前最後畫的題材之一。在他的畫中，這座教堂沒有門，而且有一個女人正背向著他走開。雖然穿著荷蘭服飾，她顯然代表了他生命中挫敗的愛情：尤琴妮・羅耶爾、表姐凱・沃絲、克拉西娜・霍恩尼克、瑪歌・貝傑曼以及瑪格麗特・加賽。畫面中有另一條朝上的路，那條路通往墓園。我正是站在文生喪禮隊伍行經的這條路上。我站立著，讀著楚波特的敘述。

　　文生的許多舊日畫家朋友都來奧維參加喪禮，最好的敘述則來自畫家愛彌兒・貝納，文生從巴黎阿尼埃爾來的朋友。

……在他遺體停放的房間裡，所有他最近的畫作都掛在牆
上，在他周圍造成一種像光環的效果。棺材上，只有一條
簡單的白布及大量的花，他最愛的向日葵、天竺葵以及到
處都有的黃色野花——那是他最喜歡的顏色，是光的象徵
，是 他心中最深度的渴望，與繪畫同等重要。

西奧不停地啜泣。外面的驕陽灸人，我們爬上奧維山丘，
一邊談著我們生命中的文生，他在藝術上無畏的衝鋒和幹
勁，他心中念念不忘的計畫，以及他對我們每個人的慷慨
行為。

我們到達墓園，一個小小的墓地，上面點綴了一些新的墓
碑。它就在一個高地上，在那片他應該仍然眷戀的寬闊天
空下，可以看到田間的農作物已經準備好要收割。然後，
他被放低送到墓地裡，那天的天氣太符合他的喜好，他不
可能在那一刻哭泣。我們無法不想到：如果他仍舊快樂地
活著……

好幾個禮拜，西奧因為太過悲傷，以致於沒注意到他之前收到
的那些信。文生死後不久，他即精神失常，被送進烏特列支的一家
療養院，他在那裡度過了最後幾周憂鬱、對外界完全無感的日子。
1891年1月28日，西奧死於療養院，距文生的死不到六個月，時年
33歲。

1914年，西奧的遺孀喬安娜‧梵谷-邦杰，安排將西奧的遺骨送
到奧維，因此今日這對兄弟的遺骨並列，有兩塊醒目的墓碑，是整
座墓園裡最簡單的一處墳地。兩個墓以連緜的常春藤相連，長春藤
正是忠實的象徵。至少在死亡的世界裡，文生並不寂寞。

梵谷的墓和向日葵。

　　我站在文生的墓前，回憶起拜茲太太的話：瑪格麗特‧加賽是少數未出席文生喪禮的朋友。但她在隔日獨自前來，在墓碑旁種下從她的花園裡採來的長春藤，以及兩株向日葵。直到1949年她78歲過世之前，時時有人看見她走上山丘的墓園，手上拿著一束黃花。

8
阿姆斯特丹的時限

　　時間已經是10月1日星期天，我在兩週又六天前離開阿姆斯特丹，而如今我的採訪時限只剩不到20個小時。我稍微計算了一下：如果馬上驅車離開奧維，我可以在午夜到達阿姆斯特丹，那麼就還有大把的時間，足夠我有個像樣的休息和睡眠。很好。我坐在玉米田裡吃法國麵包和乳酪，配上我從巴黎一路帶來剩下的那一點紅酒。太陽正緩緩下山，我覺得很輕鬆舒適。沒有理由，我想著，沒有理由不在長途駕車之前，先小睡個半小時養養神。我懶洋洋地伸伸懶腰，牛群哞哞的鳴聲模糊地在我的耳邊響起。我覺得睏了。

　　一覺醒來，已是晚上九點了，四周一片漆黑。我睡了兩個半小時。現在，我至少得開上六個小時的路，而我預期外的午睡，也沒能真正讓我清醒一些，我的感覺比睡著前更糟。我開車上路，一邊自言自語地咒罵自己。

　　就這樣，大部分的路程都在意識朦朧下進行，面對燈號和其他車子，我都只有下意識地直覺反應，設法讓眼睛睜著，盯視前方。我唯一記得的一件事，就是一路上的好運氣，沒有發生任何事故，直到距離阿姆斯特丹大約10哩遠，我終於發生車禍。週末的交通繁忙，公路上有一小段塞車，而我未能及時煞車，終於撞上前車的車屁股。沒有人受傷，但我的車情況很糟，前保險桿嚴重撞歪，水箱上的風扇皮帶全纏在一起，無法再度轉動。我打電話給道路救援服

務，然後被拖回城裡。

當我終於爬進床裡，已經是週一清晨約4點鐘了。從我找到那幅素描至今，我第一次沒把它放在頭下貼身入眠。早上8點的鬧鐘似乎提早了十個小時響起來，我按掉它，坐起。我體內的每一個細胞都要求我回頭再睡一覺，但我堅決要保守9點鐘的承諾。即使是死，我也要在上午9點死在我的辦公桌前。

當我再度騎著我的兩輪腳踏車到達辦公室時，每個人都在等著我。他們聽說我的發現，正期待著看看我帶回來的東西。我再一次向大家描述發現素描的經過、梅納太太、楚波特博士、巴黎及其他種種細節。對於所有的事，我已經有點厭倦了，但他們高昂的興致又重新鼓舞了我。在描述的過程中，我再一次回味了這段經歷。

上午過了一半，一通來自倫敦的電話打斷了我們的興致。那是維農‧李奧納德的來電，那位堅持要我當天早上回來報到的編輯。他很驚訝我真的辦到了。當我說出我在德汶的發現時，他的回答大為出人意表。

「是，我已經知道這一段故事了。不過這不代表什麼，除非我桌上當真擺了一封來自專家的鑑定信。我會把這部分工作留給你，那是你發現的故事。但是，我不要你在美術館浪費時間，聽見了嗎？你有個故事要寫，而且你是個龜速作家，你知道自己得花多少時間，才能把文章寫出來。你的研究已經結束了，現在你的工作，就是把它寫下來。」

但即使他的勸告言猶在耳，我無法忍著不親自跑一趟梵谷美術館——那是我的旅程開始的地方。那裡的人曾給過我那麼多的協助，我想和他們分享我的興奮之情。在和維農通話後，我好不容易從其他工作人員的包圍中脫身，開車前往美術館。阿姆斯特丹正是

秋天最美的時刻，空氣裡曖曖浮動著光。

　　一到達美術館，我直接衝上去找愛彌兒·梅哲，在我出發前，他對我說的最後一句話是：「你不知道自己會帶回來什麼。」對於我的戰利品，他會有什麼想法？我敲著他的門，心裡有一點緊張。

　　我進他的辦公室，他從椅子上站起來，熱情地歡迎我。我想他本來沒期望會再見到我。他問我事情進行得如何？我是否見到楚波特博士？查克羅夫特是否告訴我什麼有趣的事？至少半打的問題如連珠炮般吐出來。我們兩人都坐下後，我開始描述我的旅程。他一直興趣盎然，但當我給他看尤琴妮的照片和那幅素描時，他激動得差點從椅子上摔下來。

　　「太不可思議了。」他說：「我有點吃驚過度了。」他從書架上拿下一本書，翻出文生在倫敦時期的其他作品，與哈克福路87號的素描進行比對。他一手拿著放大鏡，先看素描，然後對著書，然後又是素描，如是來回看了幾趟。他的手移動得很快，但很小心。在很漫長的幾分鐘後，他終於抬起頭來：

　　「是，我確定這幅畫是同一位藝術家的作品。」

　　一陣輕微的顫慄吞沒了我。我提醒自己，那幅畫得經過正式的鑑定程序才算數，勉強鎮壓自己的情緒。我請教梅哲關於提出鑑定的申請程序。

　　「唔……，這是辛苦的部分。」他說，安靜地凝視窗外許久。「以你的情況來說，我建議你找漢斯·甲斐博士（Dr Hans Jaffe），他是阿姆斯特丹大學的藝術史教授。」

　　「我是否應該先寫信給他？」我問。

　　「不。你必須先到美術館的鑑定部門去，請問他們是否可以指定甲斐博士做正式的鑑定。」梅哲建議，「我們何不上樓去見梵谷

博士?我想他人應該在辦公室裡,我肯定他一定想聽到你的新發現。」

我答應了,當然。透過見他,我可以完成與文生晚年生活脆弱的連繫:一天之前,我還站在這位工程師的父親位於奧維的墓地上。

在特別保留給他的辦公室裡,那位醒目的老人就坐在他的辦公桌前。不管他本來正在做什麼,他很樂於拋開一切,和我談一談。我再一次描述我所經之處及所做所為,而我的觀眾也再次驚嘆不已。對於傳記作家至今仍然將文生的倫敦愛人尤琴妮當成烏蘇拉這一點,梵谷特別感興趣。「我想,母親從西奧那裡聽說文生的戀情時,她大概把尤琴妮和她母親的名字弄錯了。這只是簡單地證明了:關於文生‧梵谷的生活,我們還有太多未知等待釐清。」

他問我是否可以看看那張素描,愛彌兒‧梅哲將它留在樓下的辦公室裡。我們走下去看它,莉莉‧庫貝‧尚波勒和李歐吉也來加入我們。顯然我帶回來某件有趣的東西,而這個消息已經傳遍小小的美術館辦公室,每個人都想來瞧瞧。我又說了一遍保羅‧查克羅夫特、梅納太太以及那幾箱照片的故事,開始覺得自己像一盤跳針的唱片——不過同時,我也在增進自己說故事的技巧。在我的心裡,我已經開始構思我的報導。

離開之前,梅哲和我帶著畫,到附近的波樂斯‧波特街的市立美術館修復及保存部門。素描上面有不知道是咖啡或茶的印漬,因此我們想問問修復部的主管,成功去除印漬的機會有多少。他拿起素描,仔細地貼身檢視。

「依我看,這像是銀筆畫。」他說。「瓦楞紙被上過一層白堊,這讓清潔工作的難度增大許多,不過還是值得一試。順道問一

句，這幅素描是誰的作品？」

「我們覺得可能是梵谷。」

修復員明顯地僵住了。他把素描放回桌上，從胸前的口袋拿出一條手帕，把眼鏡摘下來擦了一下。然後他再度拿起畫，看了幾分鐘後開口：

「不，我不會想去清除它。那塊污漬不算大，它們對素描也不構成任何威脅。再說，」他稍稍壓低聲調：「不值得冒這個險。祝兩位下午愉快，謝謝你們給我看這張畫。」

修復員對於手中素描可能是梵谷作品的反應，讓我覺得有趣且印象深刻。畢竟，我曾用它當了兩個多星期的枕頭。

離開梅哲博士後，我下一個目標是藝術作品調查部門，並且在此提出鑑定申請。幾天後我被通知可以帶著素描，去大學見甲斐博士了。

甲斐是一位友善的小個子男人，他在研究室裡不斷地團團轉，像一隻忙碌的倉鼠。我告訴他引領我到梅納太太位於史托克‧加布列起居室的所有事件，以及那些未被發現的尤琴妮‧羅耶爾及她的家人的照片，然後是關於那張素描。他專注地聽著，臉上沒有流露任何表情。

我說完以後，他開始用放大鏡仔細檢查那幅畫的細部，他的動作和愛彌兒‧梅哲一樣，不斷比較這張速寫與其他文生倫敦時期的作品。「很有趣、很迷人的故事，這是我現在唯一能說的。」

「大約多久才能得到正式的結論？」

「嗯，平常我的工作實在很忙碌。大約要幾週。不過我會試著盡快告訴你結論。」教授說。我離開的時候，他向我眨了一下眼睛。那是什麼意思？甲斐心中已經有想法了嗎？或者他只是突然神

經痙攣，眼睛抽動了一下？

　　其後幾天，時間似乎流逝得特別快。我幾乎把時間都花在分類整理我的筆記上，試著理出這篇文章究竟該如何呈現。終於，我開始動筆。最主要的問題是如何把我的發現，融入文生生平的年表之中。我和維農討論－－我得承認，當我尋求協助時，實事求是的維農是一個很有分量的協助者。最後，我決定將所遇到的人，織入文生的生命情節之中。除了大約占八千字的主文，我也寫了幾篇獨立的小文章，全部加起來約四千字，敘述發現素描的過程、梵谷美術館的介紹、專家的反應、倫敦郵差保羅・查克羅夫特、工程師梵谷博士、阿爾的攝影隊、楚波特博士，以及倫敦和巴黎的門牌故事。

　　梵谷主題預定在隔年二月推出，第八卷第二號，《荷航機上》雜誌第75期。當期文章共40頁，其中就有28頁都是關於梵谷的報導。他的生活占了其中22頁，使用的圖片部分是我自己拍攝的照片，部分是我的發現，其他則是我從梵谷美館檔案室調借的片子。

　　至於那幅素描的發現過程，由於鑑定結果是一大關鍵，我必須等到最後才能動筆。隨著截稿日逐漸接近，我仍未接到甲斐的來信。

　　我幾乎天天打電話給他，問他是否完成鑑定工作。有一次他生病，其他幾次他則是被工作壓得喘不過氣來。我得到的回答總是：「下週吧，威基先生。」我終於忍不住跑去見他，他給我的回答是一再的致歉。「我答應本週內一定給你回覆。」他說。「請在本週五下午四點鐘再來一趟。」

　　星期五下午三點五十五分，我已經在甲斐的研究室門口來回踱步，就像舊荷蘭電影裡即將身為人父者的典型行為。為了讓自己分心，我試著去想一些其他的事，並和學生們交談，不過卻是徒勞無

功。甲斐匆忙走上階梯,看到我:「噢,哈囉!」他說:「請進!請進!請坐!」

「我一向很忙。」他又說了一次:「我很抱歉花了這麼長的時間。真的抱歉。」

「沒關係。」我說,一邊看著窗外晚秋最後的葉子,顫危危地仍懸在枝頭上。我想到素描中那些生長在哈克福路87號外面的樹。我雙手環抱,直接提出我的問題:

「什麼……結論是什麼?」

「請你自己看。」他說,一邊遞給我他的報告。

我的眼睛一頁一頁地搜尋,最後終於停在結論的那一段,它寫著:

> 根據出土的環境證據推論,這幅畫的來源,高度可能來自梵谷的親筆;但特別基於這幅畫的風格,就如上段兩項重要的比對結果來看,我毫不遲疑地認定:這幅畫是文生‧梵谷1873～1874年倫敦時期的作品。
>
> 阿姆斯特丹,1972年12月14日
>
> H.L.C.甲斐

我安靜地坐了一會兒,情緒激動,喉嚨哽塞。然後我問他究竟如何達成這項結論。

「當我看到他畫街燈頂柱的方式時,我的心裡就有譜了。」教授說:「他在倫敦時期其他的速寫中,也有相同的細部表現手法。但這幅畫並非完全使用銀筆畫的技巧,就如別人告訴過你的那樣。如果你以某個角度來看它,你可以看到閃亮的鉛粉。文生在某一些

部位以白色塗過底，我不知道他也曾用過這套技法。真是了不起的發現。恭喜你了。」

我在握手道別後離開，一邊走在長廊上，心思飄回德汶的起居室：那個瓦楞紙盒，那些種種的推測與懷疑。我仍可清楚重現這些懷疑，它們曾經不停地與成功的期待拉鋸拔河。即使我曾試著不要相信這幅畫的真實性，但在我的心中，除了梵谷的親筆，我從來沒把它當成任何別的東西。

現在，帶著手中的鑑定信，所有的疑慮都消除了。回到辦公室，我把信拿給我的同事瑞克‧威爾森看，他正在進行文章的排版。在握手恭賀我之後，我把信留給他和其他圍過來的人群，去打電話給梅納太太。她的反應幾乎和我一樣激動。

「噢，肯，多麼美妙。太好了，幾乎不可能是真的。我真是為你感到高興。但這會兒我們該怎麼辦？我應該把素描給你嗎？賣掉它？還是怎麼辦？」我告訴她，我會查出幾個可能的處理方式，請她自己選擇。但在這段時間內，她是否可能將這個天大的好消息先暫擱心中？

「噢，當然，肯。這件事我至今也只告訴過一兩個人而已。」

下一通電話是撥給在英國的維農‧李奧納德。我告訴他有關甲斐的結論，他的回答一樣死性不改：

「很好，肯。不過，現在我們得把最後一段故事完成。你知道自己寫作的速度有多令人不敢恭維。我給你的時間，已經比其他任何人都多了。」我沒話好說。

下一通電話撥給梅哲。他對整件事已經有點厭煩了。

「我不是告訴過你了嗎？」

「那倒是。不過，也許你可以告訴我，我現在該拿那幅素描怎

麼辦。梅納太太希望完全與你配合，但她不知道該怎麼做。」

　　梅哲說，他當然希望美術館可以擁有這張素描。如果梅納太太也願意讓畫在館裡展出，可以考慮幾個不同的方式：她可以賣掉它；以公開的方式贈送給美術館；或者，同意為期兩年的借展，但屆期開放契約更新的機會。不然，她也可以賣給私人收藏家或公開拍賣。

　　對我而言，可展期的出借契約，似乎是最好的主意。這麼一來，畫還是梅納太太的財產，但可以和文生的其他作品一起陳列在大眾的眼前；同時，如果梅納太太真想賣掉它的話，這幅畫的價值將與時俱增。我打電話給她，她也贊同我的意見。

　　那份鑑定報告，則將我的文章所發動的狂熱氣氛推向高潮。整件事到處流傳，我不認識的人在派對上跑來向我恭賀、致意。許多人從各國打電話到雜誌社來，想知道各式各樣的細節。事情就這麼營營擾擾地過了好幾天。

　　當然，我還有最後一篇文章要寫。就是關於發現這張素描的經過，而那是最難寫的一段。那是唯一一篇我必須將自己寫成參與者的文章，而我不太習慣這種事。

　　終於，所有文章塵埃落定，只剩美術設計和後製。雜誌社全體人員花去整個11月在忙著設計製作這本刊物，並在12月初送廠印刷。全部的製作在聖誕節期間完成，剛好及時趕上大節日，在荷蘭要休息好幾天。我計畫到蘇格蘭去度假，很期待可以離開阿姆斯特丹。

　　新年——在蘇格蘭話叫「霍格曼尼（Hogmany）」，是節慶的時刻。這個假期也持續數日，一連數天，大家逐門訪友、唱歌、跳舞、親吻身邊的隨便什麼人，而且說故事直到累得說不出話來。笛

子、小提琴和風笛天天演奏到黎明。不論什麼時候，純麥威士忌就像蘇格蘭高地河川的洪水氾濫。

那是暫時忘掉文生的最好方法。在這裡，我可以把波里納日、巴黎、阿爾和聖雷米，全都拋在腦後。我開始覺得原來的自己又回來了――一個似乎完全被我所追查的荷蘭畫家所吸引的自己。

回阿姆斯特丹的路上，我和維農·李奧納德在倫敦碰面，我們一起到德汶去看梅納太太，邀請她、她的丈夫和女兒一起到阿姆斯丹參加記者會，預定在2月1日舉行。我們希望由她正式向美術館及世人介紹這幅畫。

記者會是維農的主意，一個同時促銷《荷航機上》和美術館的好方法。美術館館長梅哲博士對這個主意比誰都熱衷，他馬上提議我們使用美術館的場地，即使美術館尚未向公眾開放。當然，他很期待當美術館開幕時，那張畫就好好地掛在牆上。

每個人似乎都有絕佳的理由要辦這個記者會，但是一切都有點過火了。我本以為自己的工作已經完成，而現在是開始規劃下一個任務的時候。但我錯了。我的工作或許已經結束，但是，其他人才正要開始考慮如何將我的發現，做最大的利用。不過，我仍盡最大的努力專注在我的工作上，對身邊的騷動設法視而不見。

記者會的前幾個禮拜，我在寫新的文章，它們花掉我大部分的時間。但即使我自己沒有意識到，我的心其實仍縈繞在文生的調查上。通常在看到一篇文章被印刷、裝訂上雜誌之後，我習慣把我的筆記扔掉。但這次不一樣。有一些記事本上的問題仍繼續困惑著

我，我無法轉身假裝看不到它們。記者的專業變成個人的關心，我發現自己無法完全抽離文生的生活。不是因為我將這個人理想化了，差得遠了。我很清楚他偉大的藝術成就，和他個人太過嚴肅的缺陷密切相關。他的信中傳達了如此強烈的感受，卻完全缺乏任何幽默感。

　　究竟是什麼力量，把我拉進他的生活？我開始思考，勉強尋找我們的相似之處。身為獨子，我的童年過得相當寂寞。我的父親經常旅行，他在我11歲時便過世了；而我的母親，則是間歇性的憂鬱症患者，經常需要照料。

　　我最快樂的時光，是當我和朋友一起加入爵士樂團，前往蘇格蘭高地的狹谷之旅，就在我的家鄉唐迪（Dundee）以北。在那裡，當我們不為羊群表演的時候（牠們是很好的聽眾），我們會去森林和開滿石南花的山丘探險，溯溪至源頭，欣賞水獺在剛解凍的雪水中嬉戲。

　　1962年我19歲，我驅策自己南下倫敦讀英國文學、心理學和傳播學。從此以後，我在世界各地從事不同的行業，最後成為作家。雖然我記得自己從小拿起鉛筆就很樂於書寫，並且從7歲就開始玩相機，但我還是花了很長的時間才變成一名記者。我的專業是藝術家傳略和旅遊故事，同時在阿姆斯特丹為一本英語月刊當編輯。

　　文生也是一隻候鳥，一個追尋者。在他短暫的生命裡，他住過至少20個地方，試過當畫商、教書與傳教人，後來才找到他的天職。可能就是我們共享的這份不安定感，強烈引導著我向他靠近。事實上，是文生寫給西奧的那些信，而不是他的畫，在1968年引起我最初的興趣。我震懾於他受催眠般的感受強度。後來，我發覺這股深刻的憂鬱，深植在與他同名的死產哥哥身上，他的陰影跟隨著

文生的童年，他的墓地一再重現在他的幻覺中。

　　他一直無法成功地與女人建立長久的關係，我可以看到他在無法逃避的拒絕後，陷入沮喪的絕境。為了逃避他的憂傷，他首先將之轉化成宗教的力量，後來則是藝術，以最獨特的文字和形象表達他的感情。在他的藝術作品和信件中，文生的個性皆以一種自然與人類天性奇妙共生的方式，躍然於紙上。他一生用他的弟弟西奧（他的出生想必提醒了文生自己童年的孤寂），作為與人類世界的連結管道。

　　為了這篇文章，我比大部分的人有更好的機會，探索文生的生活。透過拜訪他的許多住所、一再重讀他的信及傳記、訪談與他有關係的人（即使只有一點關係），我對他的性格有了一些掌握。發現一張梵谷的作品，絕對是難以置信又興奮的事，但我並不期待可以再發現另外一幅。

　　事實上，那幅素描不是我的旅程中最重要的元素。比起所有的東西，最重要的仍是人－－那些被遺忘的，有故事想說的人－－我想要找到他們。對於與梵谷有過接觸的人，我掌握的仍然太少，我想盡可能找到更多的人。關於文生某些時期的生活，我心中也仍存有疑問－－他與妓女克拉西娜在海牙的關係、他的病，以及他在巴黎的日子。也許有人可以告訴我關於這些事情的鳳毛麟爪。

　　當記者會日漸接近，我的決心也隨之增強。這場記者會，是我上一趟旅程的頂點，卻只是下一趟旅程的開端。

　　有準備不完的準備工作要完成。我們收集了一個新聞資料袋，裡面包括了一本雜誌、幾張照片，以及一篇關於我如何發現那張素描的新聞稿。美術館則提供房間和茶水點心。

　　《荷航機上》的辦公室洋溢著一股興奮的氣息，每個人額外花

時間安排事情、聯絡媒體，確定每件事如期進行。在記者會前一天，維農和我開車到機場接梅納一家人，他們從倫敦飛來。當晚，我們邀請他們在阿姆斯特丹的希爾頓飯店共進晚餐。

記者會預定在隔天上午10點半舉行，但不到十點鐘，場地就已被塞爆。來自荷蘭、英國、美國、德國和日本的報紙及雜誌記者都出席了。我坐在一張長桌前，同坐的還有工程師、梅哲博士、梅納先生和夫人，以及維農‧李奧納德。我覺得我們好像電視遊戲節目的參賽小組。

記者會由梅哲博士主持。他說了我如何找到素描和照片的故事，很沒有說服力地省略了我的調查技巧，以及這個發現的重要性。然後他介紹梅納太太，她雖然緊張，卻還能力持鎮靜。當她正式將畫交給梅哲博士時，一陣閃光燈亮起。他則回贈她一張裱了框的複製品。

一位記者問道：「它值多少？」沒有人知道。工程師梵谷用肘輕推梅納太太的手臂，說：「任何傻子願意付的價錢。」

當我感到有人輕推我的肋骨時，我正處於安詳滿足的出神狀態。我抬頭看梅哲博士，他正以表情向我示意。他請我上台，在謝過我的所做所為後，也送給我另一幅複製畫－－一幅梵谷的自畫像。我謝謝他，台下又閃了幾次閃光燈，然後我坐下。整個儀式結束了。

散會後，其他記者聚集在我周圍問問題，其中最常出現的一個是：我是否試過佔梅納太太的便宜。「你沒有想過把畫買下來，或是達成某種協議嗎？」

「我從沒那麼想過。我跟著自己的直覺走，沒有任何隱藏。我從沒想到要偷梅納太太所屬的東西。」

　　記者會結束後，梅納夫婦由梅哲博士安排，坐上馬車遊覽阿姆斯特丹。我向眾人道別，準備獨自離開。在出館的路上，我巧遇梵谷博士，他也正要離開。

　　「威基先生，你接下來要做什麼？」

　　「好幾件事，梵谷博士。我的下一件大任務是關於埃舍爾。」

　　「噢，是啊。還有別的嗎？」

　　「我覺得梵谷這部分的工作還沒有完。」

　　「你在計畫另一篇文章嗎？」

　　「沒有。只是第一篇文章還留下一些疑問，我希望有進一步發現。」

　　我們已經走到等待著工程師的車子和司機前面。他把外套拉緊，好把刺人寒風抵擋在外。

　　「你要多做一些梵谷的研究，那真是好事。對於他的消息和新發現，我一向很有興趣。也許我們會再見面。」

　　「我希望如此。」

　　我們握手，向對方微笑，然後各自驅車離開。當時沒有人想到，但我們的確又見面了。而且，這一次不會有那麼多友善的微笑了。

9

兩兄弟與醫生

　　記者會之後幾個禮拜，我的時間完全被雜誌幾篇不同的文章所占去。為了調查埃舍爾，我在荷蘭和華盛頓特區兜了一圈。其他的短篇，也花掉我許多時間旅行，以及坐在打字機鍵盤前面打字。在旅行與打字之間，我沒有空檔留給文生。

　　但我繼續想著他。每一次當我坐在家中的書桌前，我便會看到一張問題清單。那些是所有我想進一步探究的問題的列表，某一個下午，我曾偷空將它們一口氣寫下來，釘在牆上至今。它們一直在提醒我為自己設定的任務－－而且是我現在無力進行的任務。我常常清醒地躺在床上，想著如何進行這項工作。最後，我決定利用週末，那是唯一的辦法。

　　我清單上的第一個問題，和文生的性格有關。1884年居住在努能，乃至兩年後住在巴黎，文生的個性有了一些變化。彼埃特·凡·霍恩所描述的文生，是一個友善但有點古怪的人；而邦杰男爵夫人引述她丈夫的話，卻說文生是一個幾乎無法共同生活的人。他們似乎在講兩個不同的人。到底是什麼原因，導致這種改變？

　　我認為那個解釋，一定就藏在努能與巴黎之間，文生待在安特衛普的那三個多月。那裡是否發生了讓他的性格產生本質變化的事件？

　　我的第一個週末花在梵谷美術館的檔案室，仔細地讀那些信，

搜尋任何我能找到的文件證據。我想要盡可能地收集資料，在心中
畫出文生在安特衛普時的形象。

文生在不愉快的氣氛下離開努能。他的父親死於1885年3月，
這個事件對他造成深刻的影響。他也被捲入一場謠言與醜聞之中：
鄰家的女孩瑪歌・貝傑曼愛上他，並且試圖自殺。在八月，當地的
羅馬天主教神職人員嚴厲地譴責他：「與我教區的居民關係太過親
密。」有一位神父甚至提供金錢獎酬給文生的模特兒，鼓勵他們拒
絕入文生的畫。

在此情況下，文生於1885年11月底到了安特衛普。在此地的早
期信件中，他以歡快語氣描述了港口的景觀。他在那裡耗磨了很多
時間，欣賞港口喧囂繁忙的日常景象，「和幾個把我當成水手的女
孩聊天」，以及觀察投在甲板及建築物上的光影。他有他常存的金錢
問題：模特兒太貴，而顏料的帳單，更有如懸在他頸上的千斤巨
石。但他努力工作，並且有機會到教堂、畫廊及美術館觀摩別人的
畫。安特衛普是魯本斯的城市，文生可以對著他的作品仔細研究。

隨著信件繼續增加，可以看出文生的情緒逐漸變化：他不停地
談到自己健康不佳的問題，並向西奧坦承，他害怕自己在才華被世
人承認之前死去，而且他怕自己會發瘋。他畫了兩幅關於死亡的
畫：一幅畫題名為《香煙骷髏》（Skull with Cigarette），內容是一副
人體骨架在抽煙；另一幅素描是一具上吊的人骨。再者，他的第一
幅自畫像也出現在這個時期，畫面中似乎反射出對疾病的反思。

也許文生的病，和他的自我意識息息相關。也許掌握他的個性變
化之鑰，就是要找出這個疾病的真相。這是我決定追查下去的線索。

我很快發現，我絕對不是第一個想確認文生疾病真相的人。在
我之前，數不盡的前提和假說，指涉的都是一種或另一種形式的癲

癲症、精神分裂症、早發性痴呆、梅毒引起的腦膜炎、腦腫瘤、幻覺、長期慢性中暑、強烈黃色的影響造成的心理瘋狂、松脂中毒，以及創造力異常勃發等。

在這一排令人望而生畏的診斷報告面前，我還能加上什麼？但至少其中有一些和文生在安特衛普的行為無關——長期慢性中暑很難在比利時成為一種疾病，除非所有與此病相關的醫學解釋都是錯的。

我坐在梵谷美術館裡，懷疑下一步該怎麼走。我想起楚波特博士在普羅旺斯告訴我的一些事。當他在做梵谷研究時，於文生1885年在安特衛普使用的某一本速寫本上，曾經看到一個潦草塗寫的名字：「卡文奈爾（Cavenaile）」。楚波特發現在這個名字附近，還寫著看起來像是求診時間的文字。從這一段文字來判斷，他認為卡文奈爾應該是醫生。

我決定追查這段紀錄。我請求借閱文生的速寫本，而且很快便如願了。是的，就在紙板的後面寫著：「Ａ．卡文奈爾，荷蘭街2號。8至9時；1時半至3時。」楚波特認為，卡文奈爾應是某一種醫生，這一點絕非誤判。

我翻閱其他的頁面，試圖找到可以補足這條線索的記載。我的確找到了。其中一頁寫道：「明天中午篦麻油，每隔十小時以20品特的明礬坐浴。」而在這頁最下面的簽名，寫的是「史突凡保格（Stuyvenberg）」。

篦麻油應該是針對胃疾，文生常向西奧抱怨胃痛。但他從未提到明礬或坐浴，就我所知，那是用於治療。他們要治療什麼病？而且，史突凡保格又是什麼？我決定要到安特衛普去找答案。

我第一個有空的週末是在三月中旬，星期天一大早，我就開車上路。一位安特衛普長大的朋友說，「史突凡保格」是城裡一家醫

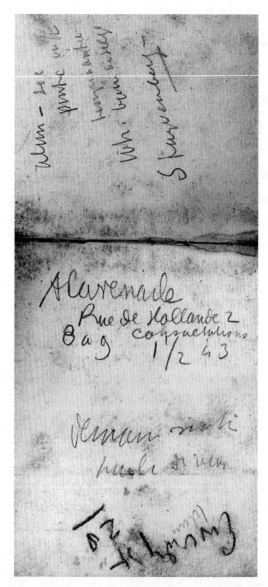

文生使用於安特衛普的速寫簿中,其中一本的封底寫上這段紀錄。這段備忘錄引領作者前往比利時和英格蘭,去找一幅消失的畫像--文生所畫的卡文奈爾醫師肖像。(文生·梵谷基金會/梵谷美術館收藏,阿姆斯特丹。)

院的名字，它位於英瑪吉路的底端，距離文生的房子（以今日而言，街名是朗格‧彼得肯街——Lange Beeldekenstraat）不遠。有了這條線索和卡文奈爾這個名字，我以為自己一定可以發現一些東西－－也許是醫院的診治紀錄，或是文生的診斷報告。

我在上午10點30分到達安特衛普，直接到咖啡館去喝一杯早茶時間的咖啡。我在咖啡館獨坐，研究城市地圖，想找出開到醫院的路線。我渴望將我的手指頭，伸進那些醫療檔案中。但一通打給史突凡保格醫院的電話，卻告訴我上個世紀的醫療紀錄，已經全部在一場火災中喪失。

一直到走回車子，我才猛然想到自己竟忽視了我最擅長的調查方式－－為什麼不看看電話簿裡有關「卡文奈爾」這個名字？雖然希望渺茫，但是既然我人就在這裡……我折回電話亭，翻開電話簿的C字部頭。

我眼前所見到的，讓我完全驚訝不已。的確有一個卡文奈爾的姓氏，他的名字起首字母是A，就像文生記事本的書背所記的一模一樣。而且這位A.卡文奈爾也是一個醫生。

有好一段時間，我無法理解自己看到的究竟是什麼。這可能是一本舊電話簿嗎？還是那位卡文奈爾醫師還活著？我在心裡快速計算了一下：這麼一來，他該有150歲了。這當然不可能。只有一個辦法可以查明真相，而現在我只恨自己撥號的手動作不夠快。電話響了兩聲，暫停，然後是一個緩慢沉穩的聲音：

「我是亞曼德斯‧卡文奈爾（Amadeus Cavenaile）醫生。」

聽起來他真的活了150年。我解釋我自己的身分及目的後，緩慢的聲音再度開口：

「你找的那位卡文奈爾是我的祖父。我的父親也是醫生。我來

自安特衛普的卡文奈爾醫生世家。」

　　他稍停，然後繼續說下去：

　　「我想，我也許有一些對你有用的資料。」

　　「我可以－－我可以去拜訪你嗎？」

　　「當然可以。如果你希望的話。」

　　幾秒鐘後，我在安特衛普鋪了大卵石的街道上加速，朝卡文奈爾醫生辦公室的方向直奔而去。由於處在過度興奮的情況下，我在一個單行道轉錯彎，幾乎直接撞進一個交通警察的懷裡。他在寫罰單時，我的心一直呼呼跳。我這一輩子從來沒有因為要和醫生會面，而如此興奮過。

　　卡文奈爾醫生的辦公室在一棟堅固的19世紀紅磚建築裡。我按了兩次電鈴，等了一下，醫生自己來開了門。他的身材短小厚實，年約50多歲，滿頭銀直髮，眼睛細小，擁有一管優雅的鷹勾鼻。

　　他領我進入他的辦公室，那是由位於一樓的幾個寬敞、陳設有點老舊過時的空間所組合而成。我們進了他的諮詢室，他示意我坐在書桌前那張病患使用的椅子上，他自己則繞過書桌，坐上他自己那張皺痕處處的舊棕色皮椅。他鬆掉頸上的聽診器，然後開始談話。

　　「我祖父的名字是尤貝特‧亞曼德斯‧卡文奈爾（Hubertus Amadeus Cavenaile），1841年在烏登納德鎮出生，那是距離根特約15哩，臨須爾德河的小鎮。1883年，他定居安特衛普。」

　　我試著維持禮貌，但我的心思在別件事上。我設法引導卡文奈爾的話切入重點。

　　「嗯……那是文生‧梵谷搬到安特衛普的兩年前。」

　　「剛好兩年。他在1885年來看過我的祖父幾次。事實上，他可

能就坐在你現在坐的那把椅子上。我從荷蘭街的諮商室把椅子搬了
過來。」

「所以梵谷是你祖父的病患？」

「噢，是的。祖父從不向家族以外的人談起這件事。但他曾經
向父親和我吐露這件業務機密。」

我坐在這張有歷史意義的椅子上，聽著一個世紀以前，老卡文
奈爾醫生診療室內所發生的事。

「梵谷來看我的祖父，是因為港區很接近荷蘭街，他的許多病
患都是水手或甲板工人。」

「第一次看診，梵谷穿著破爛的工人裝，他奇異的表現和不穩
定的性格，立刻令我的祖父吃驚不已。不幸的是，祖父從沒有多談
太多細節。我認為他覺得那些細節不重要。」

「你的祖父是否告訴過你，梵谷生的是什麼病？」

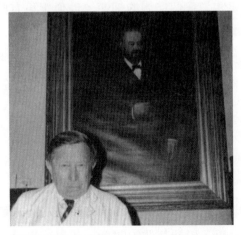

亞曼德斯·卡文奈爾醫生，和一張他祖父的肖像
畫（非出自梵谷之手）。他的祖父尤貝特·亞曼
德斯·卡文奈爾，在1885年曾治療文生的梅毒。
（作者攝）

「是，他認為這一部分很重要。他說，他治療梵谷的梅毒。他的處方是水銀，以及送他到史突凡保格醫院接受坐浴治療。梵谷自己住的地方沒有浴缸。」

我被這個消息震懾住了。我知道1882年時，文生曾在海牙因淋病入院三週。但是——梅毒？我想起楚波特博士在文生的傳記中的確提到這一點，但他並未提出任何證據，而且我對於他談到梅毒的這一段，也沒太留意。我得再檢查一次楚波特的書。

「你的祖父是否說過文生後來痊癒了？」

「他不可能痊癒。」卡文奈爾說。「在那個時代，治療本身並不生效，直至我們發現了盤尼西林。」

「這種病是否對梵谷後來的生活造成影響？」

「毫無疑問。即使現代人得到梅毒，如果沒有及時治療，癒後的情況都很不樂觀。何況在那個年代，情況當然更壞。我的祖父說，梵谷堅持要知道這個疾病的細節，他似乎早有此憂慮。我的祖父告訴他，梅毒可能影響大腦，甚至最終可能致命。」

「你覺得有沒有可能在1888年，當梵谷在阿爾的時候，這個病開始損毀梵谷的腦子？你也知道，他在那裡開始有情緒崩潰的現象。」

「在梅毒第三和最後一個階段，是有這個可能。至少是導致他瘋狂的原因之一。但也許同時有其他因素存在，讓這事件變得太複雜而無法以單一的疾病現象解釋一切。」

之後我們改變話題，開始談到安特衛普的迷人魅力，討論幾種比利時啤酒的特色，以及其他的閒話。我覺得自己在安特衛普找到的資料，比我預期的還要更多。

在開車返回阿姆斯特丹的路上，我思索著從卡文奈爾醫生那裡

聽來的一切。文生在安特衛普的性格變化，現在似乎有了更多的線索。在他早期的自畫像中，突然出現的內省傾向、對死亡的關心，明顯地出現在那些恐怖的骷髏畫中。他向西奧表達的恐懼，害怕自己的才華在被世人認可之前，就將死亡或瘋狂。這些和他發現自己得了梅毒，而且知道這種病最後可能將損毀他的腦子，一定有某種關聯。

但在卡文奈爾醫生所揭露的事件裡，最令我驚訝的是：文生寫給西奧的信，一向看似開放而坦誠，他卻從未向弟弟談起自己的這個病。他談他的胃病、他的牙齒日漸脫落、他虛弱的身體，但卻從未有過任何這個足以致命、最嚴重疾病的暗示。事實上，他曾在信中不只一次請求西奧不要多問關於他疾病的細節。

我一回家，馬上去翻美術館借我的那本由楚波特所寫的梵谷傳。我知道自己一定在某一頁讀過關於梅毒的描述。幾分鐘後，我在第261頁找到我想要的東西，而且我找到的，要比一段參考資料要有趣得多。

楚波特寫著：「而且，文生患了梅毒，可能是在安特衛普的時候，這一定影響了他的身體及心智的狀況……」所以，楚波特已經知道這件事，即使他似乎認為這件事並不重要。

比起楚波特的敘述，一段頁邊的手寫標註，引起我更大的興趣。文章中的「梅毒」這兩個字被打了圈，旁邊則被寫上：「不！楚波特哪來的消息？」而這段標註，簽名是「V.W.V.G」，文生・威廉・梵谷，畫家的侄子，我所認識的梵谷博士，另一個名字是工程師。工程師為何如此確定？他又為何對「梅毒」的指涉，顯得如此激動？

隔天我請假，到美術館去查檔案資料。為了找尋疾病的進一步

線索，我快速翻查文生的信件，終於讓我找到一段文字記載，這或許可以解釋工程師為何對此主題如此急躁、激動。那段文字出現在489號信件中，是文生從阿爾寫給西奧的信。在信中，文生表示他曾在巴黎接受古比醫生的治療，疾病的項目我猜應該是淋病或梅毒。而西奧正接受相同的治療——為了相同的病症。

這封信部分內容如下：

　　　　你在信上說自己去看古比醫生，這件事讓我心痛，但同時我也感到寬慰。他是否向你提到暈眩——極端厭倦、困乏的感受——可能是因心臟屢弱而引起的？在這種情況

大衛・古比醫師，原籍匈牙利，巴黎傑出的自然療法醫生。他住在勒皮街梵谷兄弟的公寓附近，治療兩兄弟的梅毒。
（巴黎醫藥大學圖書館）

下，溴化鉀將和你的虛脫無關？你記得去年冬天我是如何
的昏沉，只除了畫一點畫外，幾乎完全無法做任何事？當
時我並沒有服用溴化鉀。所以如果我是你，當古比醫生
（知名的自然療法醫生）要你不碰溴化鉀時，我會請希維
（家庭醫生）不要開這門藥。我相信不管在任何情況下，你
都能和他們兩位繼續維持友誼。

　　我在這裡常常想起古比。我現在情況良好，但這得歸
功於純淨的空氣和溫暖的氣候。回想巴黎污濁的空氣和鎮
日不停的喧鬧，而希維居然接受一切：沒有試著創造一個
天堂，也不思以任何方式幫助我們痊癒。但他（古比）鍛
造了一個鐵甲，或者他讓對抗疾病的鐵甲更堅硬，並且要
求一個人遵守道德，我相信，他在一個人所患的疾病中照
入一線光。如果你能有一年的時間住在鄉下，現在就處在
完全的自然之中，古比的治療將會更加快速有效。我希望
他會讓你答應除了必要的情況之外，不要和女人有任何瓜
葛。但即使如此，也應盡可能將接觸減到最少……

　　我相信溴化鉀可以純淨血液和全部身體的循環，不是
嗎？……當古比把嘴唇繃緊，並且說：「不要找女人」時
，你注意到他的臉了嗎？那真適合狄嘉的畫。但對方卻不
置一詞……，我想古比也給了你相同的建議：盡量呼吸春
天的空氣，早早就上床，因為你需要睡眠。至於食物，吃
大量的新鮮蔬菜，不要喝任何劣質葡萄酒或烈酒。盡量不
碰女人，還有加上很大的耐心。

　　如果你沒辦法馬上做到也沒關係，古比會給你一個增
強精力的飲食指示……如果下一封信中你說你沒有任何狀

況，我不應該相信你。那也許是一個更重要的變化……

工程師堅持他的伯伯沒有感染梅毒的那股憤怒，突然說得通了。如果那是事實，意思也就是說西奧——工程師的父親，也生這種病；而如果文生的梅毒造成他心智的崩潰，這件事對工程師來說，想必是個警訊。最值得擔心的是，如果西奧在1888年就已身患梅毒，那他在1889年可能深受其苦，並在工程師出生之前，就已傳染給他的妻子。

我知道自己身處在一個敏感地帶，但是，我必須當面向工程師求證答案。當天他人不在美術館個人辦公室內，但我安排幾天內和他在那裡會面。

約好會面的當天，我很緊張。有好幾次我認真考慮要不要取消約會，把整件事忘記算了：我何苦要令他惱怒？但我強迫自己追查到底。為了解開我的疑問，這是唯一的辦法。

因此，在3月22日上午10點30分，我仍舊依約來到工程師的辦公室門前。我口中乾渴，當我輕輕敲門時，手還微微顫抖。工程師喚我進門。

工程師坐在書桌後面，一如往常地穿西裝打領帶。他以一貫的禮貌歡迎我，並請我坐下。我們閒聊了幾分鐘，然後我直接切入主題。

我的記者訓練告訴我，如果我能忍住不要告訴對方已知的事實，我有更多的機會看到某人想隱藏的事情。最好的方式是，簡單地提問，並讓對方有開放的舞台可以談。為了這個原因，我決定不

告訴工程師我在安特衛普的發現。

「關於文生的生活，我又繼續追查了一些問題，希望你可以幫助我解答其中一兩件細節。聽說文生感染梅毒，這件事是真的嗎？」

梵谷博士的反應，可以說是驚訝與懷疑的混合。他的眼睛瞇起，嘴唇似乎往下撇。他暫停了一些緊繃的片刻，然後才回答問題：

「沒有，他從來沒得過梅毒。你從哪裡聽來的？」

「我在某個地方讀到的，一本傳記裡這麼寫過。你真的確定……」

「是的。」他尖銳地回答。「我肯定你有更重要的事要問。」

「在你的父親過世前，他曾短暫地精神失常一段時間。他得了什麼病？」

工程師直接看進我的眼睛裡。他的禮貌還在－－他是一位真正的紳士，我想－－但是他原來的溫暖和熱誠，已經完全消失了。梵谷冰冷地瞪了我好一會兒，然後轉開視線。又是片刻的沉默。我又重覆了一次我的問題，只是措詞不像上次那麼直接魯莽。

工程師還是不看我，但他做了一件奇特的事，將手臂彎成一個笨拙且僵硬的手勢，他的手指著他的雙腿之間，看起來像是很難為情。

「水。」他說，彷彿這個字很難以啟口。「他沒辦法排尿。」

當我進一步追問造成這個症狀的病因，他搖了搖頭。

「我不知道。別問我。」

「你父親的病和文生的病之間，有任何關係嗎？」

他再次投以那種冰冷嚴厲的視線，像一道雷射光般，不偏不倚地射入我的眼中。

「不管你怎麼想，答案是沒有。沒有這方面的證據。」

工程師堅持不透露一丁點的內情，繼續留在這裡面對所有否定

的答覆，已經沒有任何意義。我謝過他願意花時間和我談，然後便離開了。

　　我騎腳踏車回辦公室去，一路想著梵谷博士以否定築起的那道石牆。我能理解，對他而言，要坦承家族的性病史想必是件多麼艱難的事；我也可以理解，他的伯伯甚至他的父親，被學者及各評論家無休無止拿來作文章。身為知名家族的一份子，從來就不是一個輕鬆的負擔。

　　但梵谷博士一味否定的態度，讓我火大。他的家族知名度是一種負擔，但同時也是一項嚴肅的責任。我認為，他不應該選擇性地對新發現感興趣，只願意聽到那些符合他的價值觀、有助於建立家族正面形象的事。

　　我堅持自己不要受到事件中相關的他人所威嚇。關於文生，我將繼續追查自己感興趣的事，無視於他的工程師侄子的對立。

　　對我而言，確認文生曾染患梅毒，對於進一步了解他的生活，是很重要的資訊。

　　1989年夏天，我有機會發現更多關於西奧，以及曾折磨梵谷兄弟的疾病的線索。為了追查真相，我遊歷了巴黎、倫敦、阿姆斯特丹與烏特列支的檔案室。

　　除了顏・胥斯科（Jan Hulsker）所著的《受苦的同伴－－文生和西奧・梵谷》（*Lotgenoten*）之外，傳記作家總是置西奧於他大哥的陰影之下。西奧比文生晚四年出生，他繼承了父親的名字，也較文生得到更多父母的疼愛，這並不是祕密。父母對文生一世的愛，

西奧攝於1887年。

大部分都跳過文生，直接由西奧繼承了。很明顯地，西奧不是一個
代替品，並且從出生的那一刻起，就得到自己在家族中的定位。但
即使如此，他的人生竟也走上了悲劇之路。

　　兩兄弟在童年期便建立了親密的關係。15歲離開學校後，西奧
在叔叔的古皮畫廊任職，先是在布魯塞爾，後來調到海牙分店，最
後到了巴黎。西奧不像文生，他有一股優雅的社交風儀，因此為大
部分的人所喜愛。文生也理解這一點，偶爾還會請求西奧替他去遊
說父母親。

　　1877年，西奧似乎談戀愛了，這件事後來演變成一場家庭鬧

劇，不過，後人未能得到更多資料。因為事關家族隱私，在梵谷書
信全集第一版中，西奧的遺孀喬安娜隱去了關鍵的信件或段落，而
在1953年的版本中，工程師也沒有補全資料。

　　西奧25歲的時候，他已經在大哥身上獲得權力。他曾與父母親
站在同一陣線，反對身在海牙的文生和妓女克拉西娜‧霍恩尼克共
組家庭的計畫。

　　文生後來成為西奧背上一個沉重的精神負擔。他在與尤琴妮的
戀情後經歷第一次精神崩潰，並導致他寄情宗教，對西奧的需求也
增強了。他的繪畫與信件經常流露出一種絕望，企圖與他的弟弟溝
通。他完全依賴西奧，而且非常需索無度，就像個小孩子一樣。如
果西奧威脅要撤回他的支持，文生就會感到極度無助；而且，倘若
他不能得到無條件的協助，即使並非以完全公開的方式，他也會以
尖酸的語言攻擊西奧。文生期望每個人都能無條件幫他，但除了西
奧之外，沒有人買他的帳。

　　1882年，當時文生正在他與克拉西娜的問題中掙扎；身在巴黎
的西奧，則和一位名叫瑪麗的女孩談戀愛。她來自布列塔尼，當時
身上染病，必須接受手術治療。由於她是天主教徒，因此當西奧想
要娶她時，他的雙親並不同意。最後，他未能與瑪麗結婚，除了社
會壓力之外，其實以他當時的經濟情況，也幾乎不可能維持另一個
家庭的開銷，因為他必須支付梵谷家的大部分花費。

　　文生後來離開安特衛普，在沒有被邀請的情況下，自行前往巴
黎和西奧同住，一住就是兩年。當時，西奧和一位被稱為「S」的
女性同居，她也正經歷精神崩潰，很難想像一個情況更嚴重的文生
同住在一個屋簷下，能夠對情況有多少幫助。依兩兄弟的朋友安德
烈‧邦杰所言（由他的妻子轉述），文生不體貼的行為嚴重地折磨著

西奧，西奧甚至一度搬出勒皮街。

　　早在1886年，西奧就已經顯露出為嚴重疾病所苦的癥兆。最近才由梵谷家族公開的一封信中，安德烈・邦杰在當年度12月31日的信裡寫著：

> 他（西奧）處於一種極糟的神經狀態中，嚴重到無法移動的程度。令我極驚訝的是，我昨天看到他回復正常。他看起來很僵硬，似乎曾跌倒，但沒有其他的併發症。現在是他必須好好照顧自己健康的時候了，這是很有需要的。

　　在1887年2月18日的信中，邦杰寫著如果西奧不是這麼固執，他早就應該去找古比醫生。

　　文生從沒有停止與其他人之間產生聯結與親密的渴望，但他的這種親密是一種合併，強度幾乎令人駭怕。為了達成這個目標，他的決心如此堅定、狂熱，表現得如此決斷有力，以至於讓另一方深覺飽受威脅。因為無法獲得親密關係，他無止盡地將自己的全副精力及目標，調整成對藝術的追求。

　　西奧成為他與正常世界唯一的溝通管道。他的一生都在接收文生所傳達的訊息，並為此付出代價。「身為朋友，身為兄弟，是愛打開了監獄的門。」文生寫著。他用「我們的藝術」這個詞彙，但這個被理想化了的關係，只有通過信件或短暫的探訪才能存在。兩兄弟同住勒皮街的那兩年，西奧被逼到絕望的處境之中。他在一封寫給妹妹威兒（維荷明）的信中吐露，他和文生那些關係親密的日子結束了。當文生搬到普羅旺斯，沒有人比西奧更高興－－雖然他仍覺得對文生有責任。

　　西奧終究獲得文生無法得到的妻子和孩子，而這可能掀起文生嫉妒與罪惡感的混合感受，特別是當時西奧處於一種財務困難的窘境中。

　　在文生自殺前一個月，西奧寫了他最情緒化的信給文生。他的寶寶小文生生病了，他在巴黎的公寓太小，而且他和老闆之間的不和已經有好一段時間了。這是他唯一以「我最親愛的哥哥」開頭的信。他問文生：

　　我是否該過著不考慮明天的生活？……當我整天工作，卻

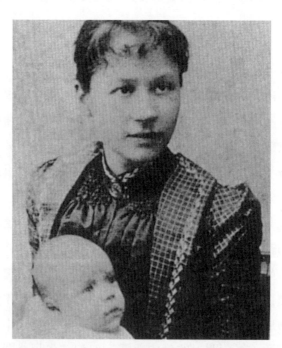

喬安娜‧梵谷-邦杰，西奧的妻子，以及他們的孩子文生。他的伯伯文生‧梵谷在療養院中曾為小文生畫了《開花的巴旦杏樹枝》。（文生‧梵谷基金會／梵谷美術館收藏，阿姆斯特丹）

不能讓親愛的喬安娜免於金錢匱乏的憂慮……，卑鄙的布
梭和凡拉登對待我，就像我是剛進他們公司的新人一樣，
只給我極少的主權。

　　因此，即使在天性樂觀的希維（Rivet）醫生細心診治下，西奧
的健康狀況仍持續惡化。

　　在巴黎醫藥大學圖書館的檔案室中，我找到更多關於梵谷兄弟
的醫生大衛‧古比（David Grüby）的資料。他是一位78歲的鰥夫，
觀念遠遠領先他的時代。1810年，他生於匈牙利的一個猶太家庭，
在維也納學成後，於1814年遷居巴黎。他在聖拉扎爾街執業，自己
則住在文生與西奧住的勒皮街100號（100 rue Lepic）。正如文生信
中所述，古比的醫療方式令許多正統的巴黎醫生大皺眉頭，並曾於
1854年試圖將他逐出法國而未果。他被許多同業批評，但他的病人
卻對他極端忠誠與臣服。許多病患如海涅（註1），都是藝文界人士。古
比的病人崇敬他的觀察力、學養以及高明的醫術。早在巴斯特（註2）
之前，他就已經開始研究微生物學了。

　　古比給予文生和西奧的是一種健康療法，詳細內容包括了節制
性接觸，以及看似勉強開出的溴化鉀藥方。為了得到更多資料，我
聯絡亞力克斯‧凡斯（Alex Vasse）醫生，他是普羅旺斯的一位全
科醫師，剛剛在馬賽大學的醫學圖書館完成一項研究，他的結論足
以告訴我：從1886到1890年的檔案資料顯示，溴化鉀乃是當時用來
治療梅毒的藥劑，而非用來對付淋病。

（註1）Heine，1797-1856年，德國詩人，曾長居巴黎。
（註2）Louis Pasteur，1822-1895年，法國微生物學家、化學家，近代微生物
　　　　學的奠基人。

事情至此變得很明顯：梵谷兄弟都接受梅毒的治療。

倫敦的「維爾康醫史研究所（Wellcome Institute）」，它的特色是收藏了齊全的BBC廣播第四台的資料帶及紀錄，主題則是上個世紀的愛滋病－－梅毒。我在那裡找到一本法文書，1890年出版於巴黎，書名是《梅毒今與昔》（*La Syphilis Aujourd, hui et Chez Les Anciens*），副標是「太陽底下沒有新鮮事」（*Nihil Sub Sole Novum*）。布赫（F. Buret）醫生開宗明義就提到當時社會對這個疾病的一般觀感：「梅毒乃娼妓之女，生於性交，驅逐愛情，在親吻之中交流。」

他寫著：1880年代的巴黎，在當今治療所使用的盤尼西林被發現前數十年，這種疾病的主要治療方式，是投以汞和溴化物，當病情逐漸進展到第三期時，逐漸加重溴化鉀的劑量。

「在梅毒的第二期，」他寫著，「最好的處方，就是『尤貝的糖漿』。裡面包括0.5公克的溴化鉀，以及一毫克的可分解汞化物」；另一種在1890年被運用的方法，就是一劑溴化鉀，以及使用那不勒斯軟膏按摩。

「在第三階段，」布赫醫生繼續說下去，「溴化鉀的分量越來越加重，由一公克、兩公克、三公克加到一天六公克，大約要持續兩個月。」梅毒是當時最嚴重的性交傳染病，嚴重時可能致命。在它的第三期，大腦與脊椎神經皆可能受影響，並由此導致精神失常（General Paralysis of the Insane，或稱GPI）[註3]，並失去肌肉的協調性。事實上，第三期梅毒可能侵入任何器官，並呈現任何其他慢性病的癥候。

就我們所知，文生除了梅毒之外，他也身染淋病。而西奧的情況，可能也與文生相同。因為他後來為尿道狹窄而苦，那是在抗生

素被發現之前，身受淋病感染的後期症狀。而且，淋病也可能散佈
到關節、肌腱、肌肉、心臟及大腦。

　　文生於1890年6月自殺後，西奧健康惡化的速度甚至更快了。
但是我們應該記得，他在1886年冬天，即被目擊到局部麻痺現象。
他早就病了好些年，而且他先天上就沒有像他哥哥那種鐵打的體
格。他開始出現一些無理性的行為－－例如，他寫信給人在布列塔
尼的高更，請他到熱帶旅行，而他願支付所有的費用；此外，他還
經常被發現處於一種肢體麻痺狀態，無法行走或排尿。卡米勒‧畢
沙羅（註4）說，西奧曾經希望他摯愛的妻子和兒子死去，而他在古皮
畫廊的繼任者則表示，他因為攻擊他的妻兒而被拘留。
　　1890年秋，西奧終於被送到巴黎郊區聖丹尼的杜瓦之屋（La
Maison Dubois）。兩天之後，他被送到歐特義（Auteuil）的布隆希
醫生（Dr. Blanche）的診所。依據邦杰的說法，西奧的妹妹威兒
（她自己後來也在療養院度過人生後半的39年），她當時的反應是
「深深地苦惱，但仍鎮靜且樂觀」，但西奧的妻子喬安娜，她則為西
奧所受的待遇而快快不樂，且為了被奪走主導權而憤怒。當時，她

（註3）GPI、Brain Syphilis腦梅毒、Syphilitic Meningoenencephalitis梅毒性
　　　腦膜炎、Dementia Paralytica麻痺性痴呆等，都是梅毒晚期腦組織廣泛
　　　損害所致的精神病。多見於35至50歲的男性。精神症狀包括智能逐漸減
　　　退、人格改變、注意力不集中、判斷力低下、記憶力喪失、妄想、定向
　　　障礙、情感淡漠或易怒；驚厥常見。雖偶見暫時緩解，但不加治療則多
　　　致命。
（註4）Camille Pissarro，1830-1903年，印象派元老之一，鑽研風景畫主題，
　　　散發樸實而帶有抒情詩味的畫風，有「印象派的米勒」之稱。

的哥哥幾乎每天逐事向他們住在阿姆斯特丹的父母報告。後來我也發現，西奧的死亡證明，也是由喬安娜的家人安排的。

家庭醫生希維（Rivet）表示，西奧的情況「比文生更糟，完全看不到一絲希望」。但他指的是什麼情況？在所有的證言和報導之中，除了文生的那封信之外，從未有人實際談到那可憐西奧的病情。一位法國醫生多圖（Doiteau），推論西奧的精神狀態乃是由於腎結石引起尿毒症的結果，但因為兩兄弟都接受相同的治療，因此這個說法仍然存疑；而且，腎臟結石對西奧幾乎不成問題，再說，溴化鉀也不是針對這一類症狀的處方。

西奧生命的最後幾週，因為缺乏可及的資訊，一般人所知不多。我只知道西奧從巴黎被送到「烏特列支某一間收容精神失常者的療養院」，時間是1890年11月18日。而他後來於1891年1月25日去世，享年33歲。

依據克勞斯醫生（G. Klaus）的說法（據說他曾有機會接觸到烏特列支那家醫院的病歷），西奧病歷表上的正式記載是：「慢性病，過度辛勞與憂傷。他的生命充滿了激動、憂煩與辛勞。」對致命的疾病而言，這樣的解釋實在太過於輕描淡寫。

西奧結束生命的精神病院，目前改成一家精神病學中心，名字是威倫‧安亨茲之屋（Willem Arntsz Huis），以紀念1461年創設此中心的創辦人。我致電給院長哈德曼博士（Dr Hardeman），詢問院內是否有西奧多‧梵谷的檔案，同時，我也提供他西奧入院及死亡的日期。哈德曼博士說他會先查檔案，然後再回電給我。兩天後他回電了，我發現他慍怒不已。

「我們的確留有1890及91兩年的病歷紀錄，」他說，「除了西奧‧梵谷的檔案之外，每份病歷都依序收整、排列。他的檔案被某

個不知名的人動過，不可能查出是什麼時候。但我可以告訴你的是，這絕對不會是無心之過。我對此感到非常抱歉，我真的很希望能夠幫上你的忙。可能在很久之前，它就被刻意移走了，在當時的環境下，做這件事要容易多了。」

不過，哈德曼博士還是給了我逃過檔案掠劫者之手的另一份檔案，而它的確給了我可以一試的指引。那是西奧的岳父亨利克‧克里斯提安‧邦杰（Henrik Christiaan Bonger）手寫的一份申請書，他從阿姆斯特丹的維特林斯罕（Weteringschans）寫信給阿姆斯特丹的初級法院，請求在菲德列克‧范‧艾登醫師（Dr Frederik van Eeden）的診斷下，證實西奧為精神病患。菲德列克‧范‧艾登醫師是一位著名的荷蘭作家，他在阿姆斯特丹與凡‧罕特根醫師共同設立了一個精神治療門診；另一張文件則是1890年11月17日發出的法院指令，准許西奧進烏特列支的療養院。

在當時，范‧艾登是一位激進、前衛的年輕精神分析師，他進行催眠治療，並與佛洛依德通信。他是否曾留下任何行醫生涯的診斷紀錄？我懷疑。我已經去查過位於哈倫的國家檔案室，所有與精神失常相關的進一步法律文件，理應完整保留於此。但是那裡的梵谷檔案也被移動過了，這令檔案室的人大驚失色。但這一次，我不像第一次那麼吃驚了。

但是還有范‧艾登。我猜想他在宣布西奧精神失常之前，一定曾旅行到巴黎來診治西奧。而且，我覺得他大有可能記下自己的這趟旅程。范‧艾登的日記曾以四大冊全集的方式出版，幾乎涵蓋了他所有的寫作生涯。讓我驚訝的是，他唯一未以日記形式記載每日事件的年份，便是1890年——我最關心的那一年。事情至此已是極限，甚至超越了可以忍耐的限度。幾天後，我在偶然的機會下得知

1890年日記佚失的原因，消息來自他的孫女，她目前在希維桑（Hiversum）的書店工作，店主是我的朋友。

「祖父那一年沒有寫日記，」她說：「因為那一年他在談戀愛，這件事占去了他大部分的心力。」

下一步該怎麼走？透過任職於海牙文學博物館的安東・科特威格，我找到一位公認研究菲德列克・范・艾登醫師的專家顏・馮提姆（Jan Fontijn），他即將於1990年出版一本相關的新書。

馮提姆饒富興趣地聽完我的故事，但很遺憾地告訴我，據他所知，現存並無任何來自菲德列克・范・艾登醫師或他的搭檔凡・罕特根醫師於1890年的診療紀錄。

「就世人所知，西奧的孀妻喬安娜・梵谷-邦杰，後來成為范・艾登醫師家族的友人，經常打電話去他們魏登（Walden）鄉下的別墅致意。據我所知，菲德列克著作中唯一寫到西奧的一段，就只有他在1891年1月26日寫的：『西奧・梵谷過世了。』，僅此而已。」

我當然也寫信到文生・梵谷基金會，請求了解關於西奧的病情。在1989年9月，我收到一封來自工程師的兒子J.梵谷的信，他後來成為文生・梵谷基金會的繼任董事長。信中回覆如下：

親愛的威基先生：

在您9月4日的信中，您請求了解關於西奧・梵谷疾病的詳情。文生・梵谷基金會認為，這個主題的可能資訊持有人已禁止公開此類資訊，因此這份材料將不會對外公布。我們很遺憾地告訴您，我們無法針對此事提供協助。

您最誠摯的J.梵谷

　　在接下來那一年的5月，就在我發表調查報告的六個星期後，我接到威倫‧安亨茲之屋精神病學中心的哈德曼博士的電話。「你上次離開後，我開始對醫院的檔案室進行地毯式搜索。」他說，「我很高興發現了西奧‧梵谷的檔案。」

　　拼圖開始吻合。我飛到烏特列支，我們一起檢查那十頁的手寫病歷紀錄。那份資料從1891年起，就只有克勞斯醫生曾經看過，他最後一次提到這份病歷，是在1953年。

　　在這份文件中，西奧的主治大夫莫耳醫生（Dr Moll）清楚標註西奧的病情，診斷為麻痺性癡呆（梅毒引發的併發症之一，參見註3）。在1953年，克勞斯醫生應該知道這個病的來源，但他隱瞞了診斷結果，原因可能是為了保護梵谷家族的隱私。

　　哈德曼博士到書架上抽出了幾本早期的精神病學教科書，「艾斯曼（Esmach）和簡森（Jenssen）是最早認為梅毒和GPI有關的人，那是1857年，西奧出生的那一年。但直到1909年，西奧死後的十八年，日本細菌學家野口英世（註5）才在罹患GPI的人腦中，發現了梅毒螺旋菌。」哈德曼博士進一步指出：

> 一直要到1918年，才發展出有效治療GPI的方式。這個病一直被誤解。事實上，父親無法將這個病傳染給小孩，只有在母親也被感染的情況下，胎兒才可能得到這種病。梅毒並非由基因遺傳而來，GPI只是罹患梅毒的外顯症狀之一。人類可能在罹患梅毒的情況下卻不顯出GPI症狀，但GPI

（註5）野口英世，Noguchi Hideyo，1876-1928年。他是一位聞名於世的日本細菌學家，致力於梅毒螺旋體的培植研究。50歲時，遠赴非洲研究黃熱病，感染病毒去世，日本人尊稱他為「醫聖」。

卻一定是梅毒的併發症。

除了終於揭發西奧疾病的真相外，西奧‧梵谷的就醫檔案，也貼身記錄了西奧人生最終幾週憂慘的生活。

1890年的11月18日，西奧被送進威倫‧安亨茲之屋後，莫爾醫生依法律規定，入院前幾週每天都要記錄西奧的病情，之後則是要寫週報表。「這項法律至今仍適用執行中。」哈德曼博士說。

西奧被從巴黎送來之際，他在巴黎的醫生莫希歐（Merriot）描述他的情況是「心智受妄想症所困擾，伴隨漸進的癱瘓症狀，因此需要住院接受專業護理。」

一百年前人類的生活步調不似今日緊湊，手寫的醫療紀錄卻未必比今日詳盡多少。即便如此，以下摘錄仍可勉強勾勒出可憐西奧的退化情況。

> 到達時，莫爾醫生診斷西奧處於一種無法認知時間與地點的困惑情況之中。大部分時間他都很安靜，但當他開口講話，他同時混合好幾種語言，沒人聽得懂他說些什麼。他有步行困難、脈搏微弱、瞳孔擴散，兩邊瞳孔大小也不相同。他臉上的肌肉下陷、無法自行吞嚥，必須以人工餵食。他並且有咳痰及尿失禁的症狀，無法自己穿衣服，同時不斷地試圖想把衣服脫掉。為了戒護，西奧必須穿上特製的束衣，並且需要四個人看護他。據說，他一直處於激動狀態，而唯一能讓他安靜下來的就只有溫水浴，常常能引他進入夢鄉。

11月24日，他從戒護室被送到一般病房，當天喬安娜

　　來探訪過他。他沒有和她講話，但他試著拿房間裡的桌椅丟她，因此又被監禁起來。

　　11月27日，菲德列克‧范‧艾登醫師來看他，他在幾週前曾應喬安娜父親之請求，出示西奧精神失常的診斷證明。范‧艾登醫師認為西奧的情況惡化了，不論是生理或心智上皆然。11月28日，他的舌頭上出現三連晶。

　　之後，西奧的情況顯示出細微的進步。到了12月1日，他能夠清晰地說話。從1月起，每日病歷記錄變成週報。

　　莫爾醫師曾藉著讀報紙上一篇關於文生的文章，想要引起西奧的注意。只有當「文生」的名字出現時，西奧才似乎有理解的反應。悲哀的是，他無法抓住這篇文章的大要，但這卻是荷蘭境內第一次有人認可他哥哥在藝術上的重要成就。文生對自己的信心，終於在家鄉被承認。

　　1月23日，西奧的病連續發作，他因而喪失意識。1月24日，他開始呼吸困難，在未恢復意識前即離開了人世。這個家庭並未要求解剖查驗死因。

　　在西奧的那個年代，梅毒被視為一種禁忌話題，情況就像愛滋病剛剛被發現的時候。「我希望是一種普通的病殺了我。」在易卜生於1880年代早期發表的戲劇《群鬼》中，歐斯華曾有這一段台詞。「令人憎惡的厭物」，這是當時一位倫敦劇評家對這齣戲的評價。

　　據說，哥倫布的部屬在1490年代從新大陸帶回梅毒，義大利人稱它為「法國病」，荷蘭人叫它「西班牙?疹」，而俄羅斯人稱其為「波蘭人的毛病」。就像愛滋一樣，它總是被貶為外國人的責任，人人

柯爾・梵谷，Cor van Gogh，1867-1900年，家中
最年輕的小弟。在婚姻破碎後，他志願加入南非布
爾戰爭，紅十字會的紀錄顯示他自殺而死。（文
生・梵谷基金會／梵谷美術館收藏，阿姆斯特丹）

談之變色。在17、18世紀，它被視為一種自然的疾病，儘管並不宜
人。19世紀下半葉，它被用做道德象徵，帶著恥辱與罪惡的印記。

　　「儘管不適合在體面的社會中談起，病房與治療院卻塞滿了梅
毒病患。」就像愛滋病一樣，它也可能由潛伏的帶原者所傳染，其
症狀很難明確界定，而且很容易和其他疾病混淆。一直到1905年，
才確定它是一種細菌性疾病。

　　「遺傳性因素」也是莫爾醫師寫在西奧病歷上的文字。梵谷・
卡本特家顯然有遺傳性的精神不穩定症狀：文生舉槍自殺，而紅十
字會的紀錄指稱，最年輕的小弟柯爾（Cor）在南非參加布爾戰爭
(註6)時自殺了。但最大的悲劇，也許來自文生和西奧最鍾愛的妹妹威

―――――――――――――――――――――――――――――――――――
（註6）Boer War，全名盎格魯-布爾戰爭。19世紀時荷蘭在南非佔領一省，由
　　　布爾人（指荷裔南非人）統治，後來因英國勢力入侵而爆發布爾戰爭。

維荷明·梵谷，Wilhelmien van Gogh，1862-1941年，
和文生、西奧最親近的家人。威兒（Wil）曾活躍於女性
解放組織，但人生最後的39年卻長住療養院裡。（文
生·梵谷基金會／梵谷美術館收藏，阿姆斯特丹）

兒（Wil），她曾活躍於數個女性主義團體，後來因為強烈的自殺傾
向，被送入位於埃美洛（Ermelo）的威德維克（Veldwijk）療養
院。在那裡，她必須接受強迫餵食。她於1902年被送進療養院，一
直住到1941年過世為止。

　　文生也告訴過聖雷米療養院的培宏醫生（Dr Peyron），他的姨
媽是位癲癇病患，而且家族裡有很多精神困擾的先例。培宏醫師後
來寫道：「在這位病人身上發生的事，將會繼續發生在他家族的部
份成員身上。」在文生的傳記裡，楚波特下了這樣的結論：「遺傳
的可能性似乎壓倒一切。」1964年發表於精神病學與神經醫學會議
的一場會議上，他進一步指出，文生和西奧在心理及生理上的失能
情況，在各方面都有相似之處。

　　就像許多病一樣,我覺得文生被正式診斷的疾病,其實彰顯眾多負面因素綜合的影響:有毒的苦艾酒、煙草、營養不良、遺傳性的新陳代謝不正常,以及梅毒,都產生一定的影響力。全部的負面因素加在一個超級敏感、情緒化且個性不穩定的人身上,再加上他從小就沒有得到母愛,讓他的生命在高峰與谷底之間不斷地追尋擺盪。

　　對於一個活著的時候很少被拍攝的人而言,他的形象散佈得比歷史上任何其他藝術家都還要來得廣泛,這真是一件諷刺的事。

　　市場上有所謂的「文生」洋芋片,外包裝的塑膠袋上有他的臉。法國有梵谷紅酒。梵谷自畫像的問候卡上,寫的是「期望『聽到』你的消息」,而生日卡寫的則是「瘋一下!」也有一個荷蘭巧克力在義大利的廣告片,使用「真實的」巧克力與「假」梵谷的自畫像,其中一張梵谷的手裏在簽了名的石膏裡刮鬍子,另一個梵谷戴上太陽眼鏡,還有一個梵谷的臉上有小丑的紅鼻子。

　　文生產業已經變成大生意,用來行銷所有不合適的產品,如鬍後水、雨傘、運動鞋、T恤、太陽眼鏡和海灘褲。在他去世未滿百年之前,他的形象就被印在郵票上,遠至探戈島、馬爾地夫以及阿拉伯聯合大公國,都可以見到他的影像。有一種設計特別僭越的「梵谷」生日卡,在消費者開啟卡片的時候,便能令卡片上的梵谷微笑。但事實上,文生與安德烈‧葛羅米柯(註7),同為我此生僅見最憂愁的人。

　　至於文生生命後期的外貌究竟長得如何,人們通常必須參考他的自畫像和土魯茲-羅特列克、高更、羅素和哈崔克為他畫的畫像。

(註7)安德烈‧葛羅米柯,Andrej Gromyko,1909-1989年,前蘇聯外交部副部長。

這種情況一直持續到2004年，有人找到一張肖像照，看起來很像文生。那張照片大約在1886年攝於一間工作室，照片中的人臉孔緊繃，嘴唇微開，彷彿他正要說話。他的衣著整潔，但臉上卻有辛勞的風霜所留下的歲月刻痕。

截至目前為止，文生18歲以後唯一被拍到的照片，是他戴著帽子的背影。這張照片是由愛彌兒·貝納於1887年在阿尼埃爾的塞納河畔，用相機的自動計時功能所攝得。

就像許多重要發現一樣，這張新肖像照也是在偶然中被發現的。美國藝術家湯姆·史丹福（Tom Stanford）偶然在麻塞諸塞州一家古董店裡翻閱一本相簿，裡面都是照片，大部分是19世紀穿著制服的神職人員。突然，有一張照片讓他大吃一驚。

「當我看到它，我馬上想到那是梵谷。」他說，「我越是仔細看，我就越確定。」史丹佛花了一美元買下照片，並且把照片送到歷史照片鑑定專家約瑟夫的辦公室去。約瑟夫是一個有經驗的專家，他曾參與辨認林肯和格蘭特(註8)照片的工作。他翻出文生的四十幅自畫像比對，發現這張照片之中，有多過一個顯著的相似之處。某一張自畫像，文生1887年在巴黎做的一張速寫，與這張肖像照特別像。

他接著使用艾倫·菲利普的電腦多層影像技術系統，研究工作由康乃迪克州的紐黑文（New Haven）大學法庭科學研究中心接手。研究中心的主任亞伯特·哈潑博士（Dr Albert Harper）比較照片中的人像與畫像中的人，測量兩張畫像與寫生的臉部比例、鼻形

（註8）格蘭特，Ulysses Grant，1822-1885年，美國第十八任總統，他被譽為是繼華盛頓以來，美國最偉大的軍事英雄人物，林肯曾稱他是「共和國的保護者」。

法庭科學研究支持這是一張文生‧梵谷被攝於1886年的照片,攝影者是人像
攝影藝術家維多‧莫罕。照片為喬‧布貝杰(Joe Buberger)的私人收藏。

和長度、頭髮的細節、眼睛的尺寸與形狀、耳朵的大小與外形。在
每一項比較之中,都得到形態學上的高度相似性。哈潑的結論是:
「不論從哪個角度考慮,這是一張少見的成年梵谷的照片。」

即使有了科學上的證據,拼圖的線索還不齊全。

　　阿姆斯特丹的梵谷美術館對這項認定提出質疑，認為它可能只是一個看起來貌似梵谷的人。事實上，的確還有懸而未決的疑問：這張照片由維多‧莫罕（Victor Morin）所拍攝，1887年到1904年之間，他主要活動於加拿大魁北克的赫雅辛斯鎮（Hyacinthe）上。文生的肖像照，為何會被混在一整盒的神職人員之間？當然，他在倫敦一度是傳道人，後來到比利時去，一直待到1879年。當時，在納姆（Namur）和布魯塞爾都有名為莫罕的攝影工作室，而比利時又是文生度過很多時光的地方。加拿大的莫罕家族是否和歐洲的莫罕家族有關？我們已確知維多‧莫罕在1880年代曾經住過歐洲，但他是如何拍下這張照片的？他是自己拍下這張照片，或者他與朋友交換底片，就像上個世紀許多攝影師一貫的作法？在問題未有解答之前，你也可以先下自己的判斷。

10
被遺忘的外甥女

　　某個週末，在完全突如其來的情況下，我捲入了另一波梵谷家的家務事中。

　　在一個阿姆斯特丹舉行的小型派對中，我遇到一位美籍作家蓋瑞・史瓦茲（Gary Schwartz），他遷居到荷蘭，並且成立一個專門出版藝術史論述的出版社。我告訴他我的研究結果，而他談到他曾聽說一位文生的外甥女，窮困潦倒地住在法國某處一事。他記不得更多細節，但他給我一位阿姆斯特丹律師班諾・史多克維斯（Benno Stokvis）的名字，他覺得這位律師可以幫我。

　　第二天早晨，我致電史多克維斯。他的態度禮貌且堅定：他不願向我或其他任何人談起關於梵谷家族的事。聽起來，他在恐懼某個人或某件事——我懷疑那究竟是什麼。不幸的是，不久之後他便過世了，據我所知，他把他的秘密帶進墳墓裡了。

　　史多克維斯的沉默，只帶給我更多的好奇。它迫使我走回擅長的老地方——梵谷美術館的檔案室。在那裡，我只找到一個很微小的線索：一篇發表於馬賽《普羅旺斯報》（*Le Provencal*）上的文章提要，主題是關於一位名叫尤貝媞娜・羅曼斯・梵谷（Hubertina Normance van Gogh）的女性。那就是蓋瑞・史瓦茲所聽說的那位外甥女嗎？但這篇文章的全文，並不在美術館的圖書室裡。

　　但尤貝媞娜這個名字，的確在我的腦海中響起某種信號。這不

就是文生某一個妹妹的名字嗎？在圖書館的一陣快速搜尋後，我得知那應該和伊莉莎白・尤貝塔（Elisabeth Huberta）有關。我考慮要不要試著直接問工程師，但評估後認定這個行動還言之過早；相反地，我回家後直接打了一通電話到《普羅旺斯報》的辦公室。那篇文章摘要指出，文章由一位雷蒙・居梅（Raymond Gimel）撰稿，因此當報社總機接電話時，我請對方替我轉接居梅先生。

我的運氣不錯。居梅是報社的編輯，而且剛好人就在辦公室裡。他的助理警告我說，居梅先生很忙，只能騰出幾分鐘的時間。就在那幾分鐘內，我得知他曾經幾年前在馬賽，很偶然地遇見文生的小妹伊莉莎白的私生女。她的名字是尤貝媞娜，以挨家挨戶推銷慈善月曆糊口。

「我沒辦法在電話裡告訴你每件細節。」居梅說，「故事很長，而我現在又很忙。」

「我可以去見你嗎？你可以訂個日期。」

我們訂兩個禮拜後見個面，那是我第一個有空檔的週末。

這一次我搭夜車，希望有機會在車上小憩一下－－至少我是這麼想的。即使我特意記得帶上一扁瓶的格蘭利威純麥威士忌與一本保羅・提戶的《鐵路旅行購物指南》，我仍然無法闔眼。更糟的是，火車在尼斯與馬賽之間故障，就暫停在坎城附近。

我們坐在車上等了兩個小時。我找到一位查票員，想知道究竟發生了什麼事，但他知道的和我一樣多。他的職責是收票，而這是他唯一關心的事。我問他，是否可以離開火車下去走一走，我得到的回答是一句加強語氣的：「不行！」

所以，我回我的小客房。我的純釀威士忌幾乎已經見底，那本書也在火車行到北法時就讀完了，此時，我慢慢地快要抓狂了。也

許這趟旅程是一個錯誤，我告訴我自己，我當然可以光憑信件，就得到我想要的資料。

　　但只靠寫信，這違反我的直覺判斷和經驗法則。畢竟，寫信到德汶給梅納夫人，完成不了多少事。似乎我得透過個人的介入，才能得到更多資訊。反正，我一直想看看馬賽的魚市場，那裡的馬賽魚湯，應該是無與倫比的美味。

　　因此我來了，邊想著文生和魚湯，一邊瞪著磚牆。那些魚很快讓位給綿羊。我大概數了數千頭羊，想強迫自己入睡。但我的運氣不佳。

　　三個小時後，火車突然向前晃了一下。幾秒鐘後，我們又開始動了－－這一次是向後。我摒住氣息。沒有動靜，但是然後……又一次向前。之後又是一次向後，就這麼來來回回了二十趟，之後又是一片沉寂。至少司機努力過了。

　　大約過了5個小時，火車這次搖得比較像一回事了，而且它繼續移動。我的情緒馬上大有進步，又回頭去讀我的書，一路直達馬賽。

　　我們在黎明之前到達馬賽。我疲倦地從火車站走到已然喧鬧繁忙的碼頭區。漁人辛勤地工作著，帶回他們的漁獲。數百萬條魚，從最小的沙丁魚到大鮪魚，被堆在市場冰涼的大理石板上。我逛了大約一個小時，才去找適合的咖啡館，喝上一碗我答應自己的馬賽魚湯，滋味果然名副其實。我一邊慢慢吃，一邊繼續瀏覽港區風光，腦中迴盪著文生對安特衛普港區生活的描述。

　　離開咖啡館後，我走向城市的另外一頭。在與居梅見面之前，我有兩個小時要消磨，所以我可以慢慢來，一路停下來喝了好幾杯咖啡。上午10點鐘，我轉向《普羅旺斯報》的辦公室，那時的我已經清醒了，對於和居梅的對話萬分期待。

　　《普羅旺斯報》的辦公室就位於一座頗有規模的大樓之中。後來我才知道，這份報紙是南法最暢銷的報紙。

　　居梅在他的個人辦公室接待我。他是一位體格厚實，衣著入時的男人，身上有一種新聞記者特有的氣息。他從來不問任何沒重點或目的的問題，總是專注地聽著回答。他對我的興趣，似乎比我對他要說的事，還更期待得多。但是我們終於談到重點。

　　「居梅先生，你是怎麼認識尤貝媞娜‧梵谷的？」我想不出更巧妙的方式開始問我的問題。

　　他靠回椅子上，雙眼看著天花板，然後開口。

　　「那完全是個意外，真的。1960年代中期的某一天－－我得再查一下年份，我記不清楚是哪一年了－－我從辦公室回家，發現我的太太看起來極度沮喪。她告訴我，下午稍早有一個老女人來家裡按鈴，兜售慈善月曆以求施捨。她們一起翻月曆，其中有一頁是一張普羅旺斯玉米田的畫，正是梵谷的作品。她們一起凝視著那張畫，那個女人突然說：『我的舅舅畫了這張畫。』」

　　「我的太太當然有點驚訝，問那個女人她是什麼意思。她說：『那張畫是文生‧梵谷的作品。我的名字是尤貝媞娜‧梵谷，文生是我的舅舅。』」

　　「我的妻子請她坐下，她們談了一會兒，她似乎對此求之不得。在她們的對話中，那個女人談到一些她生活的具體細節，那絕不是快樂的生活。所以，當我到家時，我的太太仍然心情低落。」

　　帶著那個女人的名字，以及她住在馬賽專門租給貧窮老人住的房間的資訊，居梅隔天馬上就去追蹤她。直到今天，他對在她屋子見到她的那一幕情景，仍記憶猶新。

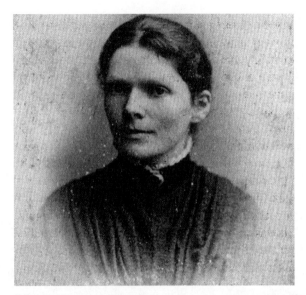

伊莉莎白·尤貝塔·梵谷（1859-1936），文生的另一個妹妹。她在諾曼第的一個小村莊生下私生女尤貝媞娜，後來並遺棄了她。（文生·梵谷基金會／梵谷美術館收藏，阿姆斯特丹）

「她的房子，讓我想到文生在阿爾那個房間的油畫，真的簡樸到空蕩蕩的地步。牆上唯一的裝飾品，只是一個十字架，以及一張印有梵谷油畫的舊月曆。她的衣服又舊又破，但即使已經80多歲高齡，她的身上沒有流露任何令人憐憫的氣氛。她有一對銳利而靈活的眼睛，雖然實際上已經耳聾，但透過助聽器，她還可以聽到一點聲音。她的法文極好，而且臉上分毫不差地表現出梵谷家族的五官特徵。」

「我自我介紹，告訴她我想在《普羅旺斯報》上寫一篇她的故事。她把大部份的生命經歷都告訴我了。我希望自己可以描述得像她親口說的一樣感人。」

　　「1886年夏天，伊莉莎白‧尤貝塔，文生的妹妹，與她未來的丈夫在諾曼第度假。他是一個荷蘭律師，名字是尚‧菲利普‧西奧多‧德‧昆斯‧凡‧布魯紳（Jean Philippe Theodore du Quesne van Bruchem），在他妻子生病後期，伊莉莎白是他的管家。大家都以為他們在度假，事情的真相是，伊莉莎白已經懷孕好幾個月了，她在諾曼第一個小村莊聖舒維-勒-維康莊（Saint-Sauveur-le-Vicomte）生下一個女兒，就是尤貝媞娜。除了她的父母、也許是伊莉莎白的母親之外，沒有人知道這次的生產事件。」

　　「這對夫婦婚後又生了四個孩子：珍妮特（Jeannette）、西奧多（Theodore）、維荷明娜（Wilhelmina），以及菲力克斯（Felix）。但是，小尤貝媞娜一直被留在諾曼第，由一位雜貨店老闆娘名叫巴莉太太的寡婦扶養。

　　「尤貝媞娜告訴我，她相信他的父親德‧昆斯曾經希望帶她回荷蘭，但是她的母親伊莉莎白拒絕了。顯然女方這一方的道德觀，比男方家族更加嚴厲。」

　　「尤貝媞娜想必曾經由某種管道接受教育，因為她後來成為一位老師。她的舅舅開始逐漸廣為人知的那段期間，她正在巴黎工作。1910年，當她母親出版《文生‧梵谷的私人回憶錄》（*Personal Recollections of Vincent van Gogh*）時，她人也在巴黎。」

　　我知道這本書。整本書充斥著不合理的美化粉飾，目的是想洗刷文生性格中不名譽的部分，以挽救整個家族的顏面。毫無疑問地，它在所有上流社會的晚宴上廣泛流傳。

　　「尤貝媞娜一直知道自己的身世，並且對梵谷家人感到懷疑與好奇。」居梅繼續說下去：「她說：『我知道我在荷蘭有弟弟和妹妹，但不知道他們是否知道我的存在。我很希望去荷蘭看他們，但

我提不起勇氣。我對他們而言，可能只是個陌生人，甚至是個恥辱的印記－－梵谷家族做了這些事。』」

居梅說，他試著讓尤貝媞娜解釋最後一句話，但她卻改變話題。

「尤貝媞娜一直能夠賺取舒適的生活所需，但是她35歲那一年，一場嚴重的流行性感冒讓她失去聽力。她必須放棄教職，有好幾年的時間，她一直找不到適合的工作。她變得非常貧困，過著一種她寧願不要談起的生活。『我對於自己為求生存所做過的事，覺得非常可恥。』她不想多解釋。」

「她的父親死後，尤貝媞娜收到一封來自珍妮特的信，就是那位她從未謀面的妹妹。顯然她的父親直到生命的最後一刻，才把尤貝媞娜的存在，告訴他的婚生長女。當珍妮特聽說她有一位非婚生的姐姐時（她在父親的遺囑中並無得到任何遺產），她大為驚愕，寧願將自己所得的一半遺產轉贈給她，她認為這是她至少可以做到的事。」

「『我拒絕了。』尤貝媞娜告訴我。『我感激珍妮特的體貼和心意，但我不想奪走屬於她的東西。在我的母親孀居後，她終於寫信給我，她問我是否願意到她荷蘭的家當女傭。』真是好心啊，你不認為嗎？」

「為了找工作，尤貝媞娜從巴黎搬到土倫，然後向南到尼斯及馬賽，而她在這裡唯一能找到的工作，就是挨家挨戶地賣月曆，乞求一點溫飽。也因此我的太太才遇到她。」

當居梅和一些馬賽的當地藝術家談起尤貝媞娜的困境時，他們都為這個故事的諷刺性而動容不已。因此，有幾位畫家，包括土桑·德·歐吉諾、安東·費拉利與安布吉亞尼兄弟，決定每年捐出

一張賣畫的錢，來幫助文生被遺棄的外甥女。文生將多麼感激這種
行為啊，我想著，這正是文生會做的事情。

　　我問起尤貝媞娜是否曾與文生同名的侄子有所接觸。居梅記得
她談起第一次遇到梵谷博士是在1951年，一場在阿爾舉行的梵谷作
品展覽會上。尤貝媞娜說，工程師送她免費的入場門票，並且請她在
阿爾的餐廳用餐。他也送她一副新的助聽器，有時還會寄錢給她。

　　「我最後聽到的消息是她搬到盧德（Lourdes），不久就過世
了。」

　　這時，敲門聲響起。居梅的助理進來提醒他，下一個約會的時
間已經到了。對於談話被中斷，他似乎覺得很抱歉，但我已經得到
我需要的資料。他請我與他保持聯繫，告訴他任何與梵谷事件相關
的新發展或新線索。而且，令我驚訝的是，他問我可不可以接受訪
問和拍照，他想刊登在隔日的《普羅旺斯報》上。

　　離開居梅的辦公室，我緩緩走在馬賽的後巷，心中反覆咀嚼尤
貝媞娜悲傷的故事。在回尼斯的火車上，我決定一回荷蘭的第一件
事，就是要找梵谷博士，問問他是否知道那位私生子表妹的事。

　　幾天後，我再次坐在工程師位於梵谷美術館的辦公室裡。他友
善地歡迎我，對於上次會面的那些意見分歧，他已經忘記，或者說
似乎是忘記了。他的聲音一直很友善，直到我談到這次來訪的主題
為止。

　　「你知道任何一位名叫尤貝媞娜‧梵谷的女人嗎？」

　　他沉默地坐著，有一點驚訝。我猜他在試著決定要如何回答。

他再一次給我那種凌厲、彷彿要刺穿人的眼神。終於，他開口了：

「是的，我認識她。她已經去世了。」他的聲音很鎮靜。

「你認識她？」

「五〇年代，我第一次遇到尤貝媞娜，在阿爾一場文生‧梵谷的作品展覽會上，一個年紀和我差不多的女人主動接近我。」

「『我是你的表親尤貝媞娜。』她說。我很震驚，我從來不知道有這個人的存在。我們一起在展場上走，她一邊告訴我她的故事。我記得，當我告訴妻子這整件事，她說：『噢，文生，梵谷家曾經是一個怎樣的家庭啊。』」

我向他追問，與尤貝媞娜進一步接觸的詳情。他說，他曾透過荷蘭駐馬賽領事的協助，寄給尤貝媞娜300基爾德（75英鎊）的款項，之後每三個月也寄一些錢去。藉著他的協助及當地畫家的捐獻，梵谷博士說，尤貝媞娜可以離開濟貧院，住到一個膳宿公寓去。

「我繼續送了一陣子的錢，」工程師說，「直到我被勒索……」他突然停下來。

「你說勒索？」我問。

他遲疑了一下，然後開口，聲音裡有不容懷疑的憤怒：「是的，有人試圖勒索我。我把所有信件都交給馬賽警方了。」

「那一種形式的勒索？」

「噢，那是一群騙子，別問我細節。我要說的重點是，我就此退出這整件事。」

他很清楚地表態：他對此事已無話可說。我說我必須離開，然後站了起來。走向門口的時候，我為自己專注挖掘梵谷家族不愉快的一面而致歉。

「噢，沒關係。」工程師回答。「這些事情並不重要。」

　　他也許認為它們「不重要」，但在找到進一步的解釋之前，我
並不想就此打住。我打電話給馬賽警察局，一解釋完來電目的後，
就馬上被轉接給某人。我又解釋了一次，仍被轉接到另一個警官，
他聽完後做了一模一樣的事。在至少向半打馬賽警察局的警官解釋
過後，我終於被轉接到某一個似乎應該知道這一類事情的警官手
上。他安靜地聆聽，然後說他與此案沒有任何接觸，但會替我翻查
檔案。他在大約10秒鐘後回話，顯然他並沒有太努力查過。

　　「抱歉，先生。但我們沒有任何如您所描述的報案紀錄。再見。」

　　就這樣。這個事情到此告終，對每個人都留下一個秘密，只除
了對工程師以外－－他把他的秘密帶進了土裡。還有，馬賽警局內
的某人或許也知道詳情，但為了某種因素，他不想讓這件事曝光。

　　我掛電話時，想起當我談起梅毒及梵谷家族的遺傳性疾病時，
工程師駁回了所有的證據和假設。現在，對於表親尤貝媞娜的事，
他有類似的逃避態度。那件勒索的意圖是什麼？他為何如此抗拒談
到細節？我將永遠無法得到答案。

　　尤貝媞娜‧梵谷的生命，因為她母親的偽善而一生悲慘，她的
生存權被否定，由一個陌生人將她扶養長大。她的母親拒絕承認一
個自己帶到世界上的生命的存在，對伊莉莎白‧梵谷而言，「體面」
才是首要的。類似的堅持和信仰似乎留存到今日，具體的表現，是
工程師拒絕承認文生和西奧疾病的真相。

　　尤貝媞娜死於1969年，據說，沒有人參加她的喪禮。但盧德的
一群藝術家編了一個向日葵花環，放在她的墓地上。那些向日葵，
是她與她舅舅之間血緣的信物。對文生，尤貝媞娜只有一件事想
說，那是在和雷蒙‧居梅的談話中所吐露的心聲：「我們有共通的
寂寞。」

11
小 威 倫

　　一件極諷刺的事情是，當我在文生這個題材上取得成功及注意後，卻反而讓我越來越遠離他。在寫完文生的文章後，我發現自己得到某種「藝術偵探」的名聲，幾週以來，我的信箱塞滿了信件，內容都是人們宣稱他們發現了諸如畢卡索、透納（註1）法蘭斯·哈爾斯（註2）的作品。至於發現的地點，從放工具的小屋到戶外廁所都有，不過，閣樓還是發現「大師佚品」的最熱門地點。我實在沒有精力和時間分給這些錯把我當成鑑定護照的人。各方反應排山倒海而來，我必須列出一張待回電的清單。

　　即使我曾盡全力去阻擋、打消這個封號，但我的名聲同時也讓我在雜誌社內，被賦予更多撰寫藝術家傳記的任務。我那篇關於埃舍爾的文章，讓30幅未出現在任何印刷物上的作品首度曝光。我且找出一封他寫給米克·傑格（註3）一封真情流露的信，伴隨著紐約大都會博物館的埃舍爾回顧展，印在展覽目錄上；然後是一篇關於維梅爾（註4）的文章，以及波希（註5）偽畫大師麥格倫（註6）卡爾·阿拜爾（註7）和威廉·德·庫寧（註8）我變成這些藝術家的速成「專家」。

　　同時，我還得替《荷航機上》雜誌寫幾篇旅遊報導。這個任務帶我遠到印尼、印度西部與南美洲，它們所花的時間，比我能勻出的更多，但那是我的工作。幾個禮拜、幾個月就這麼一閃而逝，我幾乎沒有任何感覺。這期間，唯一一個可能追查梵谷檔案的機會，

是我恰巧在巴黎的某個週末,我來到國家檔案室。那是我在任務開始時全力搜索《鈴鼓咖啡館的婦女》中那個義大利女人亞歌絲蒂娜‧西嘉托利(Agostina Segatori)卻徒勞無功的地點。因此,這一次,我試著追蹤文生在巴黎交往的其他藝術家朋友的後代,文生曾將他們的名字,草草寫在他當時使用的筆記本上──柯林(Collin)、方亭‧拉圖爾(Fantin Latour)、勒飛弗(Lefèvre)、莫依尊德(Moisend)、杜宏(Duran)、羅爾(Roll)、哈平基斯(Harpinguis)、亞貝(Arbey)、布朗西列(Brancelet)、希斯勒(Risler)、杜普雷(Duprè)、吉約曼(Guillaumin),澳洲畫家羅素,以及拉潘特姐妹(Sister Lapointe)。

　　我花了幾天的時間守在檔案室裡,這一次沒有滿口異味的館員與我併肩同坐,但我的運氣仍沒有好轉。除了找到他們在1886年的地址外,我什麼都沒發現,這令我極度消沉。我懷疑何時,如果真

(註1)William Tuner,1775-1851年,英國浪漫主義派畫家。

(註2)Frans Hals ,1580-1666年,尼德蘭畫家,以生動的人物畫知名。

(註3)Mick Jagger,滾石合唱團主唱。

(註4)揚‧維梅爾,Jan Vermeer, 1632-1685年。17世紀荷蘭畫家,名作有《倒牛奶的女傭》、《戴珍珠耳環的少女》、《畫室裡的畫家》等。

(註5)赫羅尼姆斯‧波希,Hieronymus Bosch,1453-1516年。波希超凡的幻想式創作,讓超現實畫家視他為創作始祖,名作有《樂園》、《聖安東尼的誘惑:中間畫板》、《最後的審判》。

(註6)Han Van Meegeren,20世紀荷蘭畫家,曾偽造梅維爾的畫,因技巧高超,真假莫辨而名噪一時。1945年,他因通敵(納粹)罪名被拘入獄,主動坦承製偽畫,1947年改判製造偽畫罪,同年心臟病發死於獄中。

(註7)Karel Appel,1921年生於荷蘭的阿姆斯特丹。他是眼鏡蛇藝術群(COBRA)的創建者之一,該畫派用色鮮明,筆觸強烈,大膽扭曲人類的自然造形,其實驗創造的風格堪稱現代繪畫史上重要的一環。

(註8)Willem de Kooning,1904-1997年,抽象表現主義畫家。

的有可能發生的話，何時我才能有機會找到我下一步的線索。

　　直到一年後的馬賽之旅，事情才算出現了轉機－－而且轉機是透過厄運而來。大約五年前，我曾在穿過全阿姆斯丹交通最繁忙的玫瑰運河街（Rosengracht）之際，被一輛車撞倒。事實上，我差點就在林布蘭於1669年去世的房子前面送命了。那場車禍，撞斷我的鎖骨和七條肋骨，造成我的右腿兩處骨折，並且讓我一邊的肺臟暫時萎縮。我花了三個月的時間，直挺挺地躺在醫院病床上，離開的時候，我的右腿多了一片金屬板接住我的斷骨。

　　就是這片金屬板，給了我進一步研究文生的機會。1976年3月，我回醫院去取出金屬板，一個簡單的小手術而已。但就在我離開醫院的那個週末，我在派對上拄著拐杖跳了一晚的舞，第二天早上，我的腿比我的頭還痛。我直接到醫院去，他們強制我留院三週。

　　我請人將所有文生的資料帶給我，把時間全花在讀這些資料上。我出院後該做什麼？我如何才能有時間做這些事？我希望有機會再回英格蘭，上更多的閣樓去翻箱倒櫃，找出那些文生認識的人的子孫，但這太花時間了。不行。看來，我似乎得守在離家近一點的地方。翻著我上一趟旅遊留下的日誌，我判斷文生在尼德蘭留下最有趣的問號，與他的海牙時期有關。

　　當時，他和妓女克拉西娜・瑪麗亞・霍恩尼克（Clasina Maria Hoornik）（也被稱做西恩Sien、克麗絲汀Christine或克麗絲汀娜Christina），以及她的兩個小孩住在一起－－5歲的瑪麗亞・維荷明娜（Maria Wilhelmina），以及1882年7月2日出生的小嬰兒威倫（Willem）。在離開父母家之後，這是文生唯一一次體驗到類似家庭生活的感受。

　　他在1881年11月28日搬到海牙，之前，他在艾登的父母家住了

幾個月，並在那裡愛上表姐凱‧沃絲，但表姐仍在為她過世的丈夫守喪。她就像尤琴妮‧羅耶爾一樣，堅決地拒絕了文生的追求。尤琴妮的拒絕，讓文生的熱情轉移到《聖經》；而表姐凱‧沃絲的一句：「不，不，決不！」，驅使他去接近被社會逐出的邊緣人，對於他們，他感到一股由憐憫所驅動的關心。

　　他曾在信中告訴西奧，他對妓女有一種情感和愛，因為在生命的處境與經歷上，她們是他的姐妹。「我被這些模糊的臉孔所吸引，我在她們的臉上看到：生命曾在這裡留下記號。」當克拉西娜‧瑪麗亞‧霍恩尼克搬到他的住處之際，他正處於生命中另一個重要的轉捩點。

　　文生被這個女人所吸引，因為她可以滿足他的性需求。但是，事情不只如此，她代表了他曾在波里納日試著想拯救的那種貧窮與悲慘，以及從那時起他一直想表現在作品裡的形象。

　　好幾個月來，文生不曾在信中向西奧談起與克拉西娜同居之事。當他終於坦承一切，他向西奧解釋她是他的模特兒，而且他打算娶她。

　　當結婚計畫傳到梵谷父母的耳中，文生父親的反應卻是考慮將文生送到安特衛普附近，位於根勒（Gheel）的精神收容所去。即使是在海牙的熟人如畫家安東‧莫佛和畫商泰斯提格，當他們發現文生和這個女人住在一起時，態度都非常震驚。泰斯提格到處放話說文生發瘋了，但文生毫不在意。

　　克拉西娜住院產下威倫的期間，文生也入院治療淋病。一待文生可以出院，他馬上去列登的醫院看克拉西娜和小孩。他的情緒氾濫，無法控制。

　　「最令我驚訝的是那個孩子，」他寫道，「雖然他是被產鉗夾

出，卻一點都沒有受傷。他躺在搖籃裡，臉上有一種世故的表情。」

　　為了供養他那逐漸變大的家庭，文生用西奧給他的津貼，搬到海牙另一個較大的公寓去。這種家庭生活的體驗，讓他陷入狂喜的狀態。之前，他便常向西奧說，他一直想要一個放著搖籃的工作室。

　　「我從一大早就工作到半夜，克拉西娜當我的模特兒。」對文生而言，這是他自己的家，他有一種熱情和渴望，想要相信一切可以永恆。他無法在看著搖籃時不流露出感情，在他為嬰兒威倫所畫的素描中，觀畫者可以分享他的感情。在這個看不見太多未來的家庭，他得到家庭生活熱情的灌溉，啟發他畫出某些最動人的早期作品。

　　接連幾封信，西奧全力以赴試著說服他的哥哥不要娶克拉西娜，而文生則不斷懇求西奧不要收回他賴以維生的財務支援。他寫著：

　　　　僅是在不久之前，當我回家時，我面對是一個房子，而不
　　　　是一個真正的家。沒有現在我所擁有的情緒流動與牽連，
　　　　沒有妻子，沒有小孩，家只是兩個裂隙，日以繼夜地瞪著
　　　　我。

　　無視於家人為了要逼他離開克拉西娜而逐漸加重的壓力，文生繼續寫給信西奧：

　　　　我和他們在一起，小男孩搖搖晃晃地爬向我，高興地咯咯
　　　　笑。我的心中沒有一絲懷疑，一切如此美好。那個孩子經
　　　　常這樣撫慰我的心……我在家的時候，他一刻都不願離開

我。當我工作時,他拉著我的外套,或是沿著我的腿爬上
來,直到我把他放上膝蓋⋯⋯他對每件事歡呼,一片紙、
一個線頭或一把舊刷子,就可以讓他安靜地玩上一陣子。
那個孩子永遠那麼快樂。如果他能夠終身保有這種性情,
他會比我更聰明。

　　但是,梵谷家族堅持文生必須恪守道德,以回報他所得的津
貼。一年半之後,文生離開克拉西娜,以及她的女兒和兒子。這看
似是一個沒有人性的決定,但若仔細看他在這個時期的信件,便可
知原因其實更為複雜。

　　瀏覽文生與西奧的通信,他不是在請西奧寄錢,就是在感謝他
的匯款。從他成為全職畫家以來,他一直就完全依賴西奧的財務支
持維生,並購買工作所需的材料。

　　在和克拉西娜以及她的家人同住後,他開始催促西奧提高津貼
的金額。西奧解釋,他的收入必須至少分成六份,以供給不同的
人,而文生的回答是:

　　不管是直接或間接,你的收入分成六份,這是相當了不起
的。但給我的那一份150法郎,我卻要用在四個人身上,
還要支付所有模特兒的費用、素描與繪畫的材料費、房租
,加起來也是相當驚人的,不是嗎?如果這份150法郎明
年可以提高——我從你明年的探訪開始算起——那將是令
人愉快的事。我們一定可以找到解決的方法。

　　西奧然後提出明確的建議:為什麼文生不試著賣掉一些自己的

作品，好解決困境？其後並馬上提醒他的哥哥，他襤褸的外觀是得到尊敬的一大阻礙。他告訴文生，正因為他的外觀，他和父親都認為和他一起出門散步，是一件丟臉的事。

當然，西奧沒有寄更多錢來。可能就是因為這場經濟危機，讓克拉西娜重回娼妓行業，這違反了文生的意願。到了這個時候，他決定離開。

在這之後，文生在德倫特北方的一省，度過淒涼的三個月。他為失去克拉西娜及孩子而悲泣。他寫著：

> 我沒有辦法向你隱瞞，我正受著憤怒、沮喪與不知名的消沉所煎熬，痛苦的程度遠非筆墨所能形容。如果我不能找到慰藉，我將被淹沒……那個女人、我那可憐的親愛的小男孩和另一個孩子的命運，把我的心切成碎片。

雖然他把拋棄克拉西娜看成是他自己的決定，但在接下來的幾個月內，他仍一再責怪西奧在他背上壓下的經濟重擔，造成這次的破裂；他也對神職人員進行刻薄無情的攻擊，特別是對他的父親，說他缺乏人類的溫情。他拿他們和豬相比，宣稱豬還與環境有更多和諧的互動。

克拉西娜·瑪麗亞·霍恩尼克和她的孩子，後來發生了什麼事？她現在當然已經過世，但孩子們仍然活著嗎？他們是否有後代子孫？他們可知道自己的背景？我渴望得到這些問題的答案。

出院後，我請了半天的假，到梵谷美術館去讀文生在海牙和德倫特所寫的信，卻發現這階段似乎有更多未找到的整封或部分信件。而且，比起其他的時間，信件日期也更混亂。這是件怪事－－

因為大部分的信件都會經過細心的會合與排序，但為了某些原因，文生在海牙時期停止在信上標註日期。

　　美術館的某一位工作人員建議我可以去找藝術史家顏‧胥斯科（Jan Hulsker），他是荷蘭最重要的梵谷權威。胥斯科排出並重排這個階段的信件，根據他的意見，梵谷書簡全集的信件順序有誤。他以下列的順序，重排了這個階段的信件：191，195，196，192，194，197，198，193，199，200，202，203，204，201，205。

　　第193號信件引起我特別的興趣。在193和194號信件之間有另一封信──193a──西奧的遺孀喬安娜‧梵谷-邦杰前幾次出版這些信件時，未將這封信收入。但當193a終於匯入其他的信件中，依工程師的說法，第一段不見了──它面世的今貌依然如此。

　　這封信最值得注意之處，是因為它寫於文生與西奧畢生衝突最嚴重的高峰期。衝突的主題是克拉西娜，西奧催文生離開她，威脅要截斷他的津貼。文生甚至考慮到中止他與西奧的情誼。

　　如果我想發掘的問題存在任何答案，顏‧胥斯科一定知道那是什麼。但當我們在電話中交談時，我卻向他解釋我想要請教一件完全不同的事，未向他提到文生和克拉西娜‧瑪麗亞‧霍恩尼克的關係。幾個月前，我曾聽說某一位藝術收藏家，手中擁有未公開的梵谷作品。我循線索找到這個人，他告訴我事實上他有幾幅梵谷，全部都散放在不同的國家，他計畫在幾年內逐步公開這些畫作。不過，他特別指出顏‧胥斯科已經看過其中一幅，正在進行鑑定。我問顏‧胥斯科，是否方便談到這些神秘的油畫，他因此請我到他位於海牙的家中作客。

　　幾天後，我開車去看他，他是一位和藹的銀髮長者，態度禮貌且拘謹。我們坐下來一同喝雪莉酒，並且談了一會兒關於那位收藏

家的話題。他確實曾安排其中一幅油畫接受正式鑑定，但傾向於不接受它的真實性。我說了梅納夫人的閣樓裡那幅素描的故事，我們因此談起鑑定的話題。

喝到第二杯雪莉酒，我才把話題轉到來訪的真正目的。我告訴胥斯科我對文生的海牙時期深感興趣，卻得不到想要的資訊。

「和他一起住的妓女－－克拉西娜・霍恩尼克，她的背景如何？」

胥斯科告訴我，她在1850年2月22日出生，是11個小孩中的長女。當她搬進申克維格（Schenkweg）街和文生同居時（這棟建築物目前已經被拆除），她的女兒瑪麗亞已經五歲。女孩的父親不詳。

我問胥斯科，是否知道文生離開後，克拉西娜和她孩子們的下落。他曾對這件事進行調查。「我認為他們的關係逐漸惡化，」他說，「文生到德倫特去悲悼這次的分離，克拉西娜則將女兒瑪麗亞交給母親照料，並且把威倫過繼給她的弟弟，彼埃特・安東尼・霍恩尼克（Pieter Anthonie Hoornik）。」

「克拉西娜自己呢？」

「她從海牙搬到台夫特（Delft），然後是安特衛普，最後到了鹿特丹。她的生命是一場悲劇。為了讓她的孩子取得合法身分，她和阿諾德斯・法蘭西瑟・范・維克（Arnoldus Franciscus van Wijk）結婚，那是1901年的事，她當時51歲。20年前，她曾告訴文生，總有一天她會投河自盡，為她的人生劃下句點。1904年，這個預言成真，她自盡溺斃於須爾德河。文生曾為她畫的那幅動人的素描，名字就叫《憂傷》。」

胥斯科告訴我彼埃特・安東尼・霍恩尼克，克拉西娜的弟弟，他自己有一個孩子，後來成為荷蘭最知名的詩人艾德・霍恩尼克（Ed Hoornik）。

　　「我曾問過艾德，知不知道文生在海牙同居的妓女，就是他的姑姑。」他回憶著，「他很吃驚，他一點都不知情。但我不知道他是否曾就這件事追查下去。」

　　艾德‧霍恩尼克於1970年去世，但是他的孀妻——荷蘭作家與廣播記者米斯‧霍恩尼克-布海（Mies Hoornik-Bouhuys），仍住在阿姆斯特丹。我與她約了會面時間。她住在普林生運河街（Prinsengracht）臨運河的房子裡，距離我自己位於布魯瓦斯運河街（Brouwersgracht）的房子，只需步行10分鐘。霍恩尼克家的窗戶，鑲上厚厚的象牙框，在鄰人之間顯得突出。

　　米斯-布海是一位聰明而迷人的女性。我們一起喝茶，一邊談話。當我談起我正在追查克拉西娜‧瑪麗亞‧霍恩尼克的後代，她的眼睛似乎突然閃起一道光。我告訴她，我去看過胥斯科，他表示她過世的丈夫艾德，是一個妓女的侄子。

　　「噢，是的，的確是。胥斯科在大約20年前把這個消息告訴艾德，艾德似乎覺得整件事很有趣。

　　「我記得，當時我們在參加一個雞尾酒會，胥斯科將艾德拉到一邊，說他有『男人對男人的私事要說』。艾德笑了，他說他對太太沒有任何秘密。」

　　「艾德當然很驚訝－－特別他的確擁有那幅《憂傷》，文生為克拉西娜畫的肖像畫，這麼多年來，就裱框掛在我們臥室的牆上。當然，他無法得知這個哀愁的影像，便是他自己的姑姑！」

　　「艾德很好奇——就像你現在一樣——想知道自己表哥的下落。他的年紀應該比艾德更長一些。他和威倫已經失去聯絡，我們試著要去找他。」

　　我問米斯他們如何進行。

「艾德曾聽說,多年前威倫是水利局聘雇的工程師,透過這個機構,他終於在南方林堡省(Limberg)馬斯垂克(Maastricht)的聖賽維斯・波依維特(Saint Servaas Bolwerk)老人之家找到他。」

我把名字抄下來。

米斯和艾德決定去那裡探望威倫。1957年的秋天,他們利用一個週末南下。在找到威倫住的老人之家後,一個職員帶他們去他的房間。

「我們走進威倫的房間時,他背向我們坐在桌前。那個房間很清潔,幾乎沒有任何裝飾。正當向他接近的時候,我們看見威倫面前有大約半打削尖的鉛筆和一些紙張,他非常專注地在畫素描。幾分鐘後,他才發現我們就站在他幾呎之遙。」

「他一看見我們,整個人嚇得跳起來。他看起來符合他的年紀――他那時75歲――但他的五官強烈,角度分明,透過由窗戶射進來的日光,我在他的臉上,看到某一種熟悉的東西。」

「起初,威倫並不認識我們,當艾德自我介紹,他明顯地受到了感動。兩個表兄弟互相擁抱,艾德自己也很激動。他們上次最後一次見面時,艾德還只是個小男孩。」

「我們都坐定後,威倫和艾德開始交談。艾德告訴威倫,他在戰時發生的事(他是達豪Dachau集中營的倖存者)以及寫作生涯。」

「威倫專注地聽著。他似乎很高興能重新和霍恩尼克家族的親人取得聯繫。顯然他覺得他與自己的過往脫節,而這次的會面,則把那種聯繫重新接上了。」

我感覺米斯-布海正準備要告訴我某些重要的事,我向椅子的前端豎直身體,結果竟撞翻了茶杯。這段插曲打斷了她的敘述,我站

起來拼命道歉，她則堅持要我別放在心上。

「艾德問威倫他的經歷，他怎麼會到水利局工作，以及他是否結婚等問題。威倫看起來不太自在，彷彿他有秘密想說，但不確定自己是否該講出來。他凝視地面，把腳前後移來移去。然後，他以一種嚴肅的聲調告訴艾德，他要說一件從未向任何人提起的事。我聽得那麼用心，至今，我幾乎還可以一字不漏重覆他說的話。你知道，我們做記者這一行的本能，當他開口，我在大腦裡也同時打開了一個小錄音機的錄音鍵。即使從那天後，我就很少想到這件事，但我永遠不會忘記那些字眼。」

在引述威倫的話時，米斯半閉著眼睛。

我一直有一種印象，我的母親並非心甘情願把我交給她的哥哥照顧。她常偷偷到海牙的學校來找我，給我一些糖果。我記得，有一天我的繼父帶我到鹿特丹去看她，那應該是在1990年。他怕我從軍後會遭到歧視，堅持讓我有個合法的姓氏是件重要的事。他問我的母親是否願意結婚，那我就可以有一個法律上的父親。

「可是，我知道他的父親是誰，」我的母親說，「他是我20年前在海牙同居過的一位藝術家，名字是梵谷，文生·梵谷。」她轉頭向我：「你繼承了他的名字。」她說，「他的中名是威倫。」

我一定是發出了什麼聲音，因為米斯轉頭看我，臉上表情怪異。不過她沒說什麼，只是繼續她的故事：

「當然，」威倫說，「當時文生・梵谷這個名字對我沒有任何意義。我記住這個名字，只因為他是我的父親。我一點也沒想過他後來會變得那麼有名。」

總之，我的繼父說服我的母親嫁給一個名叫范・維克的水手。范・維克得到300基爾德的報酬後便回到海上了，我猜。這就是我正式變成威倫・范・維克的由來。但是我一直知道，我是文生・梵谷的私生子。

至於威倫為什麼將這個秘密一直深藏心中，他的回答是：

我年輕時常常告訴自己，有一天我要將一切公諸於世。但隨著我逐漸年長，我愈來愈不想這麼做。我一直生活在一個保守的環境及人群之間，我承認我不希望旁人及我的家人知道我的母親是一個妓女。如果旁人知道這件事，我的生活想必會變得難以忍受。即使是我過世的太太，都不知道這件事。

過去幾年來，我從一個房間搬到另一個房間，並不太快樂。我不常見到我的兒子和女兒。但我很喜歡畫畫。有時我拿著鉛筆坐上半天，懷疑著……。

米斯臉上的表情改變了，她似乎回到了現實。她沉默地坐著，然後繼續說下去：

「在威倫說完這些話後，我終於了解為什麼他的臉看起來那麼熟悉。他和文生・梵谷的畫像之間，有如此強烈的相似性——高額頭、鷹勾鼻、若有所思的嘴唇。當他的頭轉向某個角度時，他們看起來更相像。」

威倫‧范‧維克（1882-1958年），克拉西娜的私生子。
（羅伯特‧范‧維克私人收藏）

「威倫因為這些回憶而沮喪，所以我們安靜地離開，並答應他一定會再回來。在開車回阿姆斯特丹的路上，我們都沒有說話。」

「你們有再回去嗎？」我問。

「艾德一年後又回去了一次，時間大約是1958年初，威倫去世的幾個月前。艾德告訴我，威倫談到他母親，而且當場哭了起來。他最後想到的是她。」

我問艾德是否發表過相關的文章。

「他一直想寫這件事，但他從沒真的這麼做。他一向那麼忙碌。」

「妳呢？」我說，「妳也從沒與任何人討論過這件事，或寫進文章裡嗎？」

　　她的回答，其實在我整個調查行動中已經聽過好幾回：

「從來沒有人問過我。」

「我很高興我問了。」

「關於我告訴你的這一切，你打算怎麼處理？」

「我會發表出來，不過，我還不知道會用什麼形式。」

「如果你希望我在那之前不要向任何人談起這件事，我很樂於配合。我已經保守秘密這麼久，繼續保持沉默，應該不是太困難的事。」

「妳真是體貼。是的，我會感激妳暫時不向別人談起這件事。謝謝妳願意和我談。」

　　離開米斯的房子後，我花了兩三個小時漫步在運河區，整理我的思緒。海牙時期佚失的部分信件、它們原本混亂的排序，都有了新的意義。它們是蓄意被從原始的信件中刪去的嗎？家族中的某人，是否想隱藏文生與克拉西娜的交往真相？我覺得這個發現的重要性，可能超過梅納夫人家的那一幅素描。

　　威倫和艾德‧霍恩尼克多年後的重逢，令我感動。想到威倫大半生懷抱著一個他覺得不能向任何人洩露的秘密，我心中便無法平靜。但最令我難過的，卻是文生的處境，他是如此渴望能得到愛，建立一個屬於自己的家。他曾描述，他看到小威倫爬過地板，那喜悅之情是如此美麗動人。但這一切卻從他的手中被奪走，被他家庭嚴厲的道德觀，甚至被他的朋友所剝奪。

　　我一定走了好幾個小時，因為當我再度仰頭看著天空時，才發現黑夜已經降臨。當我離開米斯-布海家，太陽仍明亮高掛著。該是回家的時候了。我必須找出處理這份新資訊的下一步做法。

　　首先，我向顏‧胥斯科請益，他告訴我在1958年那次的調查之中，他也曾仔細考慮過小威倫是文生親生骨肉的可能性，而他的結論是否定的。

　　但我仍想找出更多關於威倫‧范‧維克（或威倫‧梵谷）的詳情，因為他的真實身分仍有可能是後者。米斯沒有告訴我他埋骨何處。

　　我也想找出威倫的孩子，問問他們對自己的父親及祖父知道多少。米斯對他們一無所知，我得自己想辦法。

　　而且，在找到我想找的東西後，我會去找梵谷博士一晤。

　　當晚，我寫信給馬斯垂克當局，詢問他們是否有一位威倫‧范‧維克的資料，我並解釋他生於1882年，死於1958-60年之間，生前住在馬斯垂克的聖賽維斯‧波依維特老人之家。寫完後，我馬上外出寄信，我沒法等到第二天早上。

　　我想先到威倫埋骨的墓園，拍下他的墓碑。我不確定自己為什麼想做這件事，也許是因為上次我為雜誌出任務時，第一件事就是拍下死產的文生‧梵谷的墓碑。或者，也許那只是最容易做的事。在我的旅程裡，我已經習慣了墓園。

　　馬斯垂克墓園對一座十萬居民的城市而言夠大了。夠大了，我想著，足夠全省使用。墓園廣植拂動的泣柳與高大的絲柏樹－－文生眼中的死亡象徵，數千個墓地從最簡單的墓碑到最大的家族墓室，因此免受陽光的侵擾。

　　我大聲敲著守墓小屋的門。一片沉默。我再度敲門，這一次，我聽到屋內響起一陣拖曳的腳步聲，以及一陣金屬撞擊聲，聽起來如鐵鍊般陰森不祥。然後在門的另一側，我聽見鑰匙被插入門鎖中，緩緩地轉動著。終於，門被拉開來。門後站著一個高大的人，暗沉的眼珠似乎浮在頭的後方。我無法判斷他是在看著我、視線越

過我，或是直接看透了我。我花了一點時間才回神，說出我要找的墓地。他以一種低沉而緩慢的自言自語聲調回答：

「范・維克，范・維克……我好像不記得有這個名字……請進來。我看一下平面圖。」

我跟隨他進屋，一個陰暗且微微嗅得到潮氣的地方。他從勾子上取下一大串巨大而鏽蝕的鑰匙，用來打開一個櫃子，從裡面慢慢拿出一本沾滿灰塵的登記簿，看起來那本簿子已好幾個世紀沒有人動過了。他開始翻查書頁，我也湊到他的肩膀後面看。他先找到正確的頁面，然後快速往下瞄。

「你要找的墓地在GG區186號，威倫・范・維克，1958年11月8日下葬。」他宣布：「那是在墓園的另一頭，你自己絕對找不到。等我一下，我陪你走過去。我在那裡也有點事要做。」

我們一路走，墓園看守人談著他的工作，以及他多麼少見到有人來。「你是范・維克先生第一位有登記的訪客。你是他的親戚嗎？」

「不是，不是親戚。」

「家族友人吧，我想……」

「可以這麼說。」

在一條漫長的小路盡頭，他指給我看GG區186號的位置。我謝過他，他走開去忙自己的事。

就像文生在奧維的墓地一樣，威倫的墓碑也是整個墓園中最簡單的一個。一陣毛毛雨落下，我把衣領拉高到耳朵上方。我站在墓碑前，文生信中的某一個句子又來到我的心中：「我親愛的小男孩，將面臨什麼樣的命運？」我再次想到關於那一段描述，那個幼兒「對每件事歡呼」，並且在文生畫畫的時候用力拉他的罩衫。現

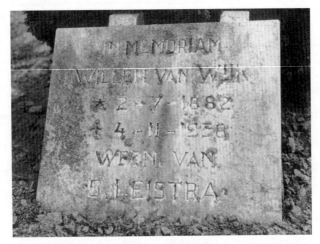

威倫‧范‧維克的墓碑，位於馬斯垂克。（作者攝）

　　在，那個小男孩就躺在這裡，沒有人來探訪，似乎被遺忘了。我的呼吸哽在喉頭。

　　那個快樂的小男孩，是他父親眼中看到威倫的最後形象。他後來發生了什麼事？即使身懷秘密，他是否仍擁有快樂的人生？他的秘密是否影響了他？他的性格如何？

　　想得到問題的解答，必須追蹤他的家人和朋友。也許他們會回答文生關於這位「可憐的小男孩」的問題。我拍了幾張墓地的照片，然後離開了。

　　我開車回馬斯垂克，先到威倫以前住過的聖賽維斯‧波依維特老人之家。那裡的女總管，是一位穿黑色束腰外衣、好管閒事的女

人，她告訴我這裡沒有人記得威倫。但她的確檢查了紀錄，告訴我他是死於胃癌。

我的下一個目標是水利處，威倫曾在那裡當製圖人。這個地方的外觀看來極不友善，一個荒涼的新哥德式監獄，在陽光下看起來極不合宜。它的內部甚至更糟，塞滿了又長又黑的走廊和吱嘎作響的門，顯然人氣全無。

幾經詢問，我走上一條走廊，從那裡通往一樓的服務台。我問服務台，是否有任何仍在此工作的人曾經認識威倫‧范‧維克。桌子後面的人滿臉狐疑地看著我。

「你是范‧維克的親屬嗎？」

「不是。我是新聞記者，正在研究他的家族。」

「范‧維克已經過世20年了，你不知道嗎？不過，我看看我能做些什麼。」

「謝謝。」他拿起電話，撥了幾個號碼，然後開始講林堡的方言，我聽不太懂。幾分鐘後，他放下話筒，轉頭向我說：「到137號房去，那裡也許有人可以幫你。」

在137號房等著我的是兩位老先生，他們的名字是安東尼‧巴特森（Anthonie Balthusen）和維多‧科克郭恩（Victor Koekkelkoren），兩人直挺挺地坐在一片沉默之中。我自我介紹，並且解釋自己的目的。

「范‧維克，」他們幾乎是同時說出這句話。顯然這裡的人習慣上只稱別人的姓氏，即使是像我眼前的這兩位，他們已經在一起工作25年了。

「范‧維克。」他們又說了一次。我可以從他們說這個名字的方式看出，他們的相關記憶並不愉快。科克郭恩首先發言。

「如果你問我好事，我沒有太多什麼可以說的。」

我問他，是否記得發生哪些特別的事件，讓他不喜歡范‧維克。他在他的椅子上緊張地挪動著，但一個字也沒說。我轉向他的同事。

「你有任何關於范‧維克的記憶嗎，巴特森先生？」

「可以說的很多，但我不會講出來。」

又是一片沉寂。我覺得他們不願合作的態度，簡直莫名其妙。

「是否有其他人可以告訴我一些關於范‧維克的事情？畢竟，我大老遠從阿姆斯特丹來？」

兩個人良久無言。然後巴特森說了：

「我們有一個老同事，現在已經不在這裡工作了。他的名字是尤哈尼斯‧菲易（Johannes Feij）。我想，他比其他人更熟悉范‧維克。我不知道他現在住哪裡，不過應該還在馬斯垂克。去找他談。他也許可以告訴你一些事。」

我可以看得出來，他們已經把所有願意提出來的資料都給我了。我站起來，忍不住說：「非常感謝你們的協助，兩位紳士。」他們沒聽出我的諷刺。我放棄，離開了。

我停在第一個電話亭，查尤哈尼斯‧菲易的電話，他就住在我拜訪過的墓園附近。我本來想先打電話，後來決定還是出奇不意地造訪他。人們似乎不願談威倫……，也許如果我來個出奇不意的拜訪，尤哈尼斯‧菲易會容易多說一些。因此，我依電話簿裡的地址開車找過去。

幸運的是，尤哈尼斯‧菲易正好在家。他是一個七十多歲、像鬼魂一樣瘦削的人。他很願意有人談談話，殷勤地邀我進他的房子。在喝茶吃餅乾後，他告訴我有關威倫‧范‧維克的事。

「1924到1938年，我在威倫的手下工作，之後也還保持了一段時間的聯絡。他是一個消極退縮的人，甚至可說是嫉世憤俗，而且絕對不好相處。他不太與別人往來。」

「戰爭期間，他是國家共產黨的一員，也是納粹的支持者。在德國占領期間，德國人可以盡情出入他家，當然，這讓很多人疏遠了他。我記得大戰剛結束後，看到他被送到維赫特（Vught）的集中營，和其他可疑的通敵者關在一起。不過，他沒有被關太久，我想。他的妻子莎吉·萊斯塔（Saakje Leistra）在戰爭期間離開他。我聽說她在那之後，很快就自殺了。」

「我一直覺得威倫的心中有事情在折磨他，但他從沒和我談起那是什麼。我也注意到一件奇怪的事情，他的簽名總是一長串的『威倫·范·維克，法律上稱霍恩尼克』，這在尼德蘭是很不尋常的習慣。」

菲易覺得威倫的童年並不快樂。

「我記得他說他小時候被迫走三小時的路去上鋼琴課。我想，他對他的家庭懷有憤怒。是的，我相信他的確有。有一次，他告訴我作家艾德·霍恩尼克是他的親戚，我記得每次霍恩尼克的新書一出版，他總是興趣濃厚。但就我所知，威倫與他沒有任何接觸。」

菲易對威倫的母親一無所知，也不知道他的兒子和女兒住在那裡。但至少他給了我一個名字－－多斯·范·戴克（Toos van Dijk）太太，他是威倫在搬到老人之家前的鄰居。我接著就去拜訪她。

多斯·范·戴克太太說：「威倫有一種略顯刻薄的幽默感，有一點挖苦人。但是他有一種貴族氣派，顯得很迷人。他畫得很好，信也寫得很美。」

她沒辦法多告訴我有關威倫的事。他們是好鄰居，但彼此並不

太熟悉。她也不能提供我其他可能認識威倫的人的名字。

　　我決定下一步要找到威倫的兒子和女兒。

　　我沿用保羅‧查克羅夫特和我在倫敦追查卡特琳‧梅納時的相同方式，直接從多斯‧范‧戴克太太的房子開車到馬斯垂克的檔案室，去查威倫的死亡證明。死亡證明書上有兩個名字：威利‧范‧維克（Willy van Wijk）和約斯塔‧厄倫-范‧維克（Yosta Eerens-van Wijk）。我影印了一份死亡證明，直接去找電話簿。

　　我面臨一個新的問題：如果威倫和米斯告訴我的是實話，而他們真是文生的孫子，我要如何告訴對方？他們又會說什麼？我就像整個調查過程中的任何時刻一樣緊繃。

　　范‧維克在荷蘭是一個很普遍的姓氏，就像美國的史密斯，或英國的鍾斯一樣。因此，我先試試約斯塔‧厄倫-范‧維克，我判斷機會要大一些。我在馬斯垂克沒找到這個名字，但在進一步翻查附近幾個城鎮的資料後，幸運的是，我在赫登（Herten）看到這個名字。赫登是馬斯垂克郊外的一個村莊。提起勇氣後，我撥了號碼。

　　一個女人接電話，我很緊張地出聲：

　　「哈囉，請問是厄倫-范‧維克太太嗎？」

　　「是的，請說。」

　　「午安，我的名字是肯‧威基，我正在做一些霍恩尼克家族的研究，很希望可以得到一些關於您父親的資料。」

　　她的回答迅速而且直接。

　　「你想知道任何關於我父親的事，請你自己去想辦法。你不會從我這裡得到任何消息。」

　　然後她掛了電話。

　　我馬上又撥了一通電話：

「厄倫-范‧維克太太，我……」

我又試了一次。這次，她讓我有機會問完她是否可以給我五分鐘。我很希望……

電話又被切斷了。

我又試了一次。這次由她的丈夫接電話，他只說了一句：「你不會從這個家找到任何東西。」

我不懂。約斯塔‧厄倫-范‧維克的反應，暗示著她在懼怕某事，或者隱瞞了什麼－－到底是什麼？我希望在約斯塔的兄弟威利的身上，我的運氣會好一些。

尤哈尼斯‧菲易曾告訴我，他聽說威利搬到鹿特丹的某處，但他也不確定這個資訊的真實性如何，不過，反正總比什麼都沒有要好。我找到鹿特丹的電話簿，找出所有的 W. 范‧維克（當然有好幾打這種名字）。我到附近的咖啡廳喝一杯啤酒，然後帶了一口袋的零錢回到電話亭。我知道，我可能得花上一小時打電話，才能找到正確的 W. 范‧維克。

我想的沒錯，或是差不多沒錯。我試過很多名字和號碼，每一次都問相同的問題：

「您父親是否於1958年在馬斯垂克過世？他的名字是威倫，而且生於1882年嗎？」

沒有人對我不禮貌，但有些人很明顯地覺得我很怪異。終於，有人對這一連串的問題有了正面的回應。他似乎視此為稀鬆平常。我向他解釋，我正在對他的家族進行研究，而且應該有一些有趣的消息可以告訴他－－如果我可以去拜訪的話……。

「當然，當然，下週六歡迎到我的辦公室來。我整個早上都會在，而且很高興能和你見面談一談。」

　　我們安排好約會時間，然後我掛上電話。他和他姐姐的反應截然不同，令我驚訝而且不解。我渴望見到他。兩個小時開回阿姆斯特丹的車程，我一路歡欣鼓舞。

　　我去馬斯垂克是在星期三，所以我得等上個兩天。我回辦公室工作，但腦子一路想著開車去鹿特丹的行程。週六來臨，我黎明即起，即使開往鹿特丹的路程很近，而且我和威利約在上午10點見面。我試著慢慢做每件事－－早上的淋浴、遛狗、讀報紙－－好殺一點時間。我甚至刻意慢慢開車到鹿特丹。

　　威利‧范‧維克的辦公室，位於三線道的馬登尼斯路（Mathenesserlaan），第二次世界大戰時倖免於納粹轟炸的街道之一。我按電鈴後靜靜等待著。

　　對方開門，我當場嚇了一大跳。那位自我介紹是威利‧范‧維克的男人，擁有如此明顯的梵谷家族特徵－－高額頭、長而瘦削的鷹勾鼻、長臉。我們握手，我將自己的驚訝之情隱藏起來。他領我進他的辦公室，為我準備咖啡，我們漫無邊際地閒聊天氣狀況，我暗暗專注觀察他的臉。

　　「你是否介意在咖啡裡加一點干邑白蘭地？」他試探地問我。

　　「我不介意加一點。」

　　我們在沉默中喝了幾口加料咖啡。他很友善，絕對不像她姐姐那般有如驚弓之鳥。但是，我想他可以看出來我有話想說。終於，我問他是否認識自己的祖父。他說他沒見過。

　　我放下咖啡杯：「范‧維克先生，我對霍恩尼克家族的興趣，

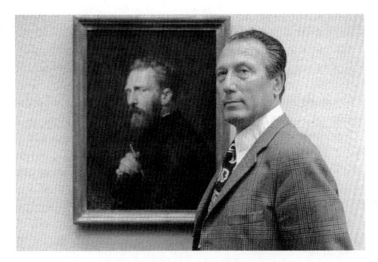

威利‧范‧維克晚年時。他是威倫的兒子。這張照片攝於梵谷美術館，背景是澳洲畫家約翰‧羅素所畫的梵谷肖像。（泰德‧達克攝）

事實上，和另一個家族有重要的關係。我現在要說的話，你是否可以答應我不向任何人說出去？」

「為什麼？噢，是的，當然，請告訴我吧。」

「有證據顯示，你的祖父是文生‧梵谷。」

威利跌回他的椅背。他的下巴往下垂，雙眼大睜，一句話都說不出來。

我解釋他的父親向艾德‧霍恩尼克說的故事，而霍恩尼克的遺孀又轉述給我。我說明文生在海牙的經濟環境，以及他和妓女克拉西娜之間的關係，威利似乎並不擔心家族裡出過一個妓女。我給他看文生為小威倫所做的素描複本，那正是威利的父親。威利還是說不出話來，他凝神看那些畫，良久終於開口：

「我的父親從沒有告訴過我任何相關的事。太驚人了,我沒辦法相信。」

當最初的驚嚇平息淡去,他開始爬梳記憶,找尋線索。

「我一直覺得父親的家族裡藏著祕密,但我從來不知道那是什麼。說老實話,我和父親的關係,從來沒有親近到可以問他私人的事情。……我想再來一點白蘭地。」

他倒了一點白蘭地在我們兩人的咖啡杯裡,然後繼續說下去。「我記得父親有一幅很珍愛的素描,是一個勞工的畫像。我記得上面有簽名,很有可能是簽『文生』。」

「你確定嗎?」我問。

「我記得他說,這幅畫對他代表特別的意義,但他不願意解釋那是什麼。」

「那幅畫現在在哪裡?」我問。

「在我的姐姐約斯塔位於赫登的家。」

「你真的記得你看到文生這個名字簽在畫上?」我不願驟下結論,因為文生‧梵谷突然闖入他的生活,極可能混淆他的記憶。

「噢,我可以打電話直接問她。」

他拿起電話,撥了姐姐的號碼。

「哈囉,約斯塔嗎?是威利。你記得爹地很喜歡的那幅畫嗎?就是現在掛在妳牆上的那幅畫?妳是否可以幫我檢查一下上面的簽名?」

我們一起等待約斯塔重回電話那一頭,時間如此漫長難捱。我試著不要抱希望。如果文生真的給過克拉西娜一幅畫,而她把畫傳給她的兒子,然後……

然後威利向著話筒繼續說:

「哈囉？是。是……噢，謝謝。是。不是，我只是想確認一下。我以為是別的名字。是……是……再見。謝謝。」

他把話筒放下。

「她說是別人的名字，不是文生。我搞錯了，對不起。我這會兒腦子不太清楚。」

「沒關係。你的腦子裡大概塞滿了梵谷。」我繼續問威利他父親的背景。

「他在霍恩尼克家濃厚的基督教氣息中成長，但是他娶的女人沙吉‧萊斯塔（Saakje Leistra），卻是從北方省弗萊斯蘭來的新教徒。我就只知道這些。他們在1941年離婚，她四年後就死了。」

我覺得冒昧追問她是否自殺並不恰當，雖然尤哈尼斯‧菲易是這麼說的。

威利繼續說下去：「你知道，爹地是一個很有創造力的人。我記得我還小的時候，他為我設計並且製造了電動火車和戰艦。我的兒子一個27歲一個32歲，看起來都沒有什麼藝術傾向。我自己也沒有。」

我問威利是否有父親的照片，他只有證件照，以及兩三張拙劣模糊的快照。但從護照上的照片，至少我可以對威倫晚年的相貌，有了一點概念。有趣的是，他的兒子威利，看起來比他還像文生。

威利很高興地給我照片，並且再次答應在我同意之前，不將這次的談話內容外洩。我們又喝了一點白蘭地（這次不加咖啡），我便告辭離開了。

開車回阿姆斯特丹的路上，我想著自己的發現。

威倫‧范‧維克，威倫‧霍恩尼克，或是威倫‧梵谷－－他到底是誰？一個在戰時選擇當納粹同路人的人；一個有秘密的人，從

不與他的兒子談到私人的事情;一個不受歡迎的人,看起來,至少對與他一同工作的人而言;一個有天份的藝術家;還有,對他少數朋友的其中一位而言,是個憂愁而憤世嫉俗的人。

我永遠不會如我期望般地了解他。他的生命如此漫長,卻只告訴兩個人他的秘密,但至少那個秘密沒有隨他而逝。現在他遺留下來的,只是在認識他的人的心中的一串記憶。

但是他的孩子,至少還有一個不知道她可能的祖父的身分。包括威利的兩個兒子和不管約斯塔擁有的幾個孩子,他們都是威倫的家人。但是也有工程師梵谷博士,他可能是威倫的堂弟。他知道威倫的存在嗎?如果是,他並未公布這項事實;而且,他絕對沒有為威利——梵谷的孫子,提供來自梵谷龐大財產的任何安排。法律上也許沒有任何條文可以要求工程師這麼做,但就道德層面而言,難道他沒有職責公開承認梵谷家族分支的存在嗎?難道工程師不該知道我查到的這一切嗎?

我決定去見工程師。他常在星期六進他設在美術館內的辦公室,也許我會在那裡找到他。

毫無疑問地,這是我整個調查行動中最困窘的一環。我清楚記得,當我質疑梵谷感染梅毒以及家族精神疾病時,工程師激烈的否定反應。我沒有理由相信他對目前的這個消息,會多麼地熱情以對。

我將車停在美術館附近,徒步穿越美術館廣場。我的手掌不斷滲汗,有如我即將在課堂上當眾朗讀般緊張。工程師一如往常地,穿著他的條紋蝴蝶領結,以他一貫的禮貌接待我。也許他不能相信這個煩人的記者,真的打算給他帶來新的麻煩;但是在他熱誠的態度之中,我想著,是否較以往多了一點壓力的痕跡?

在慣常的幾句寒暄後,我開始向梵谷博士解釋來意。

「就如你所知的，先生，我仍持續追查幾個和文生・梵谷生平有關的問題。最近，我的興趣集中在他的海牙時期，他和妓女克拉西娜・瑪麗亞・霍恩尼克同居的那段時間。」

在我說「妓女」這個名詞時，他的眼睛瞇了一下。我大口吸氣，繼續說下去。

「我想追查文生離開後，那個女人和她的孩子的下落。就像你知道的，家族的壓力強迫文生遺棄了克拉西娜和她的孩子們。」

「我見過顏・胥斯科，你也認識他。他告訴我，克拉西娜和作家艾德・霍恩尼克是親戚，霍恩尼克的孀妻則是作家米斯・布海。」

我一邊說，工程師聽著，臉上沒有流露出任何表情或情緒。我繼續告訴他米斯・布海告訴我的全部故事、我在馬斯垂克的旅程，以及我和威利・范・維克的對話。我的結論，則是問他是否早就知道威倫的存在，以及他是否計畫要和威利・范・維克接觸。

工程師繼續安靜地坐著。當他終於開口，他的聲音如此激動，是我第一次聽到。

「現在，我們把話說清楚：我對這件事完全一無所知。我的消息來源只有那些信，除了一些不重要的便條及備忘錄之外，我已經出版我繼承的所有信件。我的母親從沒有向我提過霍恩尼克的名字，她可能也不知道這件事，否則她應該會告訴我。」

「那你呢，」我問，「你怎麼看這件事？」

「就我個人而言，我不認為這位范・維克是文生的孩子，否則他應該會寫在信裡……」

我打斷他：「但是他從海牙寫的信，有一些段落不見了。」

「那並不能證明什麼。我認為比較可能的情況，是克拉西娜想要在他的兒子眼中保持形象，才會說文生是他的父親。她也許不希

望讓他知道,她曾有過那麼多男人。」

「如果你對這個時期有更多認識,你也許會理解,為什麼克拉西娜可能沒說實話。1880年代的海牙,上層與下層階級的人的道德觀都很寬鬆,只有中產階級實踐道德的戒律。」

「我承認1914年版的文生書信全集中,許多信件被抽掉了,那是因為文生的妹妹們仍然在世。但在1953年,我出版了我手中所有的東西。如果仍有部分或完整的信沒有出版,我真的不知道那些信在何方。」

在談話之際,工程師的身體在他的椅子上向前傾。突然間,他又坐回椅子上,並且改變話題。我們談了幾分鐘文生在倫敦的生活,和其他不相干的事。顯然工程師不想和我再說下去了。我禮貌地告辭了。

工程師拒絕我的方式,相當具有啟發性。他不相信克拉西娜,就因為她是一個妓女。伴隨著他那一番在海牙下層階級道德寬鬆的言論,似乎更進一步加強了我們在討論文生的疾病時,他那種單純清教徒般的反應。

也有可能文生自己甚至不知道他是威倫的父親。畢竟,除了女兒瑪麗亞和小威倫之外,克拉西娜在遇到文生之前,曾有過另外兩個私生子,他們都在幼年時就夭折了。但文生從未在信中提到他們,我猜克拉西娜從沒告訴文生這件事。

另一個可能,是文生覺得這件事如此私密,他將之藏在自己心中,就像他對待他的疾病的方式。向自己家族宣告這件事,可能讓

梵谷父親履行那個將他送到收容所的威脅。文生可能也感覺到，並且他大有理由這麼覺得，讓身為這個妓女之子的父親一事曝光，可能意味著來自西奧的津貼將會被切斷，而這將割斷對他而言最重要的兩件事：他的繪畫，以及他對自己所選擇的家庭的支持。

胥斯科覺得這個想法仍有爭議，因為以文生給西奧的信件中那種完全的坦誠直率，他無法相信在這件事情上，畫家會選擇特意欺瞞他的弟弟。事實上，當文生終於告訴西奧他從去年1月就和克拉西娜同居，他證明了他已經欺騙了他的弟弟－－他沒有盡快向弟弟坦白，他這幾個月來一直利用西奧送來的錢，支持克拉西娜和她的女兒。文生了解在安東‧莫佛或泰斯提格（古皮畫廊在海牙公司的負責人）把消息傳到巴黎之前（他們兩人和西奧都有聯絡），他必須告訴西奧這件事。

文生和克拉西娜可能早有接觸的線索，出現在164號信件，文生從艾登寫給西奧的信。文生在信中描述：經過11月底到阿姆特丹試圖挽回凱的心未果後，他在海牙碰見另一個女人。

「她不再年輕了，」他寫著：「而且有一個孩子。」

他進一步寫道：「當你醒來的時候，發現自己不是獨自一個人；在晨光中看見另一個人就在你旁邊，它讓世界變得友善多了，比起神職人員所鍾愛的宗教日誌及教堂洗白的牆面要更友善……」他繼續：「我並非最近才開始對那些被神職人員所譴責及拋棄的女人懷有愛，這種感情，甚至比我對凱的愛發生得更早。」

我們也從一封更早的信（149號）中得知，文生在1881年8月就到過海牙，去見畫家莫佛，那是他後來的繪畫老師。在信中，他詳述自己將在短時間內回來見莫佛的安排。

這意味著文生大有可能早就遇見克拉西娜，成為孩子的父親。

在克拉西娜‧霍恩尼克的就醫紀錄上，記載著威倫於列登的教學醫院出生，父親欄上則無署名。克拉西娜自稱是克麗絲汀娜，職業欄填的是女裁縫師。小孩在產鉗的協助下拉出來，重3.42公斤，高53公分。推算起來，克拉西娜的受胎時間，是9月底或10月初。如果克拉西娜告訴文生他是孩子的父親，文生可能會有所懷疑，原因當然和她的謀生方式有關。

　　我在這件事上如此深入探討，重點是要算出米斯-布海告訴我的故事，現實上是否可能成立。我的答案是可能，雖然我必須承認同時有一些反證出現。但不像胥斯科排除了威倫‧范‧維克是威倫‧梵谷的可能，我不認為這件事就這麼定案了。對我而言，仍有未解之謎。

　　無論如何，身處二十一世紀，我們是否可以透過法庭醫學技術，以基因追蹤血緣？我記得不久前在美國曾有類似案例，追查湯瑪斯‧傑佛遜的子嗣。也許一次DNA檢驗，可以解決小威倫事件，並讓整個疑問從此塵埃落定？如果我能找到威倫‧范‧維克的後代，他們的DNA是否可以和文生的弟弟西奧的後代比較，並且得到可信的結論？

　　2003年秋天，我透過網路，試著找出血統能否透過基因追查？如何追查？我的路徑引我向研究基因遺傳學的彼得‧德‧科耐孚（Peter de Knijff）博士請教。他任職於尼德蘭列登大學的人類基因臨床研究中心。

　　我撥電話到該中心，德‧科耐孚博士正在不丹進行DNA研究。但是他的同事特爾莎‧凱恩布林克（Thirsa Kraayenbrink）給了我所需的資訊。

　　「臨床上的確可能使用Y染色體，去追蹤男性的家系血緣。這條

染色體直接從父親傳給兒子。」特爾莎告訴我。

　　所以，用西奧的曾孫和可能是文生曾孫的人的DNA進行比對，他們的Y染色體，將是通往真相最接近的一條路。如果Y染色體證明是符合的，則代表這兩個男人有父系的血緣關係。

　　另一個更精確的測定方式，則是檢驗文生遺體的DNA，來和可能是他兒子的威倫做比較。但後者已經不可能。數年前，威倫·范·維克在馬斯垂克的墳墓已經被開挖清除，好讓位給其他遺體。尼德蘭空間短缺，不管對於生人及死者皆同。在此情況下，這是相當普遍的事。

　　對於我心中的懷疑，最好的檢驗方法，仍是Y染色體測試。這個正式的檢驗，可以在列登大學的法庭醫學實驗室，由DNA研究小組進行。他們要求以特殊的方式親自採取血液樣本，而被採樣人員當然必須事先填具同意書。

　　我的下一步，是去追蹤威倫·范·維克的男性後代。他的兒子威利，我在書中曾經詳述我們的會面過程，但他已於1999年過世於鹿特丹，享年82歲，我不知道他的兩個兒子住在哪裡；他的姐姐約斯塔·厄倫-范·維克，幾年前曾經連續幾次掛我的電話，今日是否仍在世？我打了8通電話給林堡省的厄倫家族，才在維恩默特（Roermond）小鎮找到約斯塔。她的個性似乎隨著歲月而磨圓，這一次，她馬上就告訴我弟弟威利有兩個兒子羅伯特和彼得，住在鹿特丹的某處，但她不確定在哪裡。至少我得到一些東西：我確定男性的范·維克仍有傳承。

　　透過線上電話簿，我查到鹿特丹有12個R.范·維克。但只有一個R.W.范·維克。那個W是否代表威倫？的確是。那個W.直接帶我找到正確的羅伯特。

　　羅伯特‧威利‧范‧維克（Robert Willy van Wijk），一位為殘障孩童服務，時年59歲的計程車司機。他向我確定他的確是威倫‧范‧維克的孫子。我去探望他和他的妻子提妮，她是鹿特丹的一位社工。我向他解釋了整個故事。幾年前，他已經從他的父親那裡聽到一小部分，也很願意接受血液測試，好了結這個血緣疑雲－－不問結果如何。

　　羅伯特給我他弟弟彼得的電話，我在電話裡解釋了一樣的故事，當然，他也興致盎然。他告訴我，他女兒出生的時候，一邊的耳朵就少了下耳垂。但我指出阿爾的割耳事件，是在他和西恩的關係結束後好幾年，而且再怎麼說，這種身體外傷不會由基因遺傳。

　　現在，輪到梵谷家族了。

　　西奧‧梵谷的曾孫，是曾獲獎的電影製片西奧‧梵谷。我寫信給阿姆斯特丹的西奧，解釋了整件事，並問他是否願意參加這場DNA測試。他馬上打電話給我，說他對此沒有異議，但如果測試的結果是肯定的，而范‧維克家族因此提出認定請求的話，他不希望老父親在風燭殘年之際，仍要面對法庭案件的壓力。因此，情況變成范‧維克家族必須簽署一份法律文件，同意他們在這兩個家族的血緣測試事件後，將不會向梵谷家族提出任何申告。

　　我就這個情況與羅伯特和彼得兩兄弟溝通。基於額外的法律糾葛，我必須讓事情就此打住－－至少對目前而言。我期望在此事件中找尋科學證據，這個希望至今仍懸而未決。

12
挖 掘

　　幾年前，我終於有機會在英國繼續追查，目標是一幅佚失的梵谷作品－－他於1885年在安特衛普畫的肖像畫。我已經在前文描述過我與卡文奈爾醫師（在安特衛普為文生治療梅毒的醫生之孫）的對話。他給了我許多資訊，都是文生在努能與巴黎之間性格急遽轉變的重要線索。我問到，他的祖父是否談過其他與梵谷有關，可能有價值或有趣的事。

　　「噢，我的祖父告訴我，在他治療梵谷之前，畫家警告過他沒有辦法付現金。唯一的付款方式，是為他畫肖像畫。我的祖父同意了。」卡文奈爾醫師向我解釋。

　　「那幅肖像畫現在在哪裡？你還保存著嗎？」我問。

　　「不。」醫生回答。「不幸的是，那幅畫遺失了，但不是在我手上遺失的。我記得小時候的確看過那幅畫，那是一幅小號的油畫，上面簽署的名字是『文生』。幾年後，我看到梵谷為他的法國醫生加賽大夫所繪的肖像畫，才讓我想起祖父的那幅畫。」

　　我想知道那幅肖像畫是怎麼遺失的。

　　「我的阿姨安・珍妮（Aunt Jeanne）繼承了那幅畫。」他說，「她嫁給一位原籍俄國的猶太玉米商人，名字是亞道夫・克來伯（Adolph Kleibs）。第一次世界大戰前，他們為了躲避德國人而逃亡到英國，當時他們帶著那幅肖像畫上路。我好幾次試著追查她的行

蹤，但都徒勞無功。我們最後一次聽到她的消息是在1930年代，她仍住在倫敦。」

「你知道是倫敦的哪一帶嗎？」

「什麼丘上。瑪榭（Mussel）丘吧，我猜。」

「也許是穆斯威丘（Muswell）？」

「是了，穆斯威丘，是這個名字沒錯。但是她後來又搬家了，這一次一點也沒有留下可以追蹤的線索。我們從此沒再聽說過她的消息。」

「他們有其他家人嗎？」

「有，我記得有兩個兒子和三個女兒。我聽說，其中一個兒子去了加拿大，而一個女兒，娜迪亞（Nadia），從事醫學工作。不過，我不知道她目前身在何方。他們其中一個人家中的牆壁上，可能就掛著梵谷為祖父畫的肖像，卻不知道它的來歷。我希望可以知道娜迪亞表姐的下落……」

我決定深入挖掘。倫敦的電話簿上，並沒有「克來伯」這個姓。我找到一個包伯・克來堡（Bob Kleiber），但他與這一家人無關。他們是否改變了姓氏的拼法？我猜想著。有兩位姓「Kleibe」，一位住在E17區（東17區），一位住在SE2區（東南2區），他們都有來自中歐的祖先，但不是來自比利時，名字也不是「亞道夫」。我覺得在戰爭的年代裡，如果克來伯拋棄「亞道夫」這個名字，應該不是太令人驚奇或不解的事。也許他把「K」字改成比較英國化的「C」字。但在倫敦的電話簿仍找不到「Cleibs」、「Cleib」、「Cliebs」、「Cliebe」或「Clieber」等相近的姓氏。

事情就此打住，至少我已經盡力試過了。卡文奈爾醫師死後，我讓整件事暫歸沉寂，但事情還沒完。在應邀參加英國國家廣播電

台《四海一家》的節目錄音中,我告訴約翰‧史賓塞(John Spicer)自己在穆斯威丘找尋梵谷的佚品,卻徒勞無功的故事。

節目播出的第二天早晨,我在阿姆斯特丹的家中淋浴,卻被電話聲匆匆打斷。那是約翰‧史賓塞從倫敦的來電。

「我們聯絡上你在找的那個家族了,肯。」他解釋,「你可以馬上到附近任何一個錄音間去嗎?」

「我連內衣都還沒穿上哩,約翰。」我回答。

「好,沒關係。別掛電話,我們會來個三方通話。我馬上幫你連上克里維太太。她說,她是克來伯家的親屬,她的丈夫從克來伯(Kleibs)改名為克里維(Clives)。」

幸好《世界一家》不是直播的電視節目,我可以光著屁股,身上還滴著水,就問起克里維太太住在哪裡。

「穆斯威丘。」她說,「珍妮的女兒娜迪亞,是我的小姑。如果不是鄰家的太太昨天來敲我家的門,我永遠也不會知道這些事。她問我:『朵倫,賽吉(Serge)是不是原來姓克來伯,後來改姓克里維?我剛剛聽BBC,有人在荷蘭要找妳們家族,據說是為了一幅梵谷佚失的畫⋯⋯』」

「你知道,在1914年流亡英格蘭之際,克來伯家族是否隨身帶著一幅畫,一幅男人的肖像畫?」我問她。

「沒有。」克里維太太說,「我確定他們沒有這麼做。他們走得很匆忙,幾乎沒帶什麼隨身物品。」

BBC的訪問有時間限制,但我還是記下克里維太太的地址和電話,計畫下次有機會去探訪。現在,就在幾年後,我終於上路了。

倫敦的巴士辛勤地行駛到湯瑪斯村的邊緣,然後一路爬上穆斯威丘,一個我從沒來過,卻在多年前聽過史派克‧密利根(Spike

Milligan）生動揶揄過的地點。

朵倫・克里維（Doreen Clives）是一位活力十足的84歲老太太，住在一個陽台寬敞的房子，可以俯瞰整個亞歷山大公園。一杯雪莉酒後，她的心專注投入往事之中。「我的丈夫賽吉1905年出生於安特衛普，在1979年過世。他的父親是一個俄籍猶太人，1914年德軍入侵比利時，為了生存，全家人必須逃亡。」

克里維太太讓我看一張文件，上面的日期是1940年5月31日。那是一張申請書的副本，她的丈夫希望在他居住倫敦長達26年之後，得以在1940年的那次外國僑民疏散命令中，得到豁免權。從這份文件，我讀到賽吉的父親是麥可・亞道夫・克來伯（Michael Adolph Kleibs），生於俄國的尼可拉維（Nicolaiev），母親是生於安特衛普的珍妮・瑪莉・柯列特・卡文奈爾（Jeanne Marie Colette Cavenaile）。賽吉有一個兄弟羅伯特・約翰（Robert John），也生於安特衛普，並在1940年歸化加拿大籍。他的姐姐娜迪亞・密雪琳（Nadia Micheline）和一位住在肯特郡的醫師結婚，妹妹瑪格莉特・穆希爾・法蘭契婭（Marguerite Muriel Frankia）生於倫敦，也被稱佩姬（Peggy）。

「亞道夫過世後，珍妮帶佩姬一起回比利時去。」克里維太太說。「然後第二次世界大戰爆發，德軍再次入侵比利時，並且圍捕所有猶太人。佩姬當時在納姆（Namur）教英文，在入侵後的混亂之中，珍妮費盡千辛萬苦，一時卻找不到她。我們都希望佩姬能想辦法逃回英國，但是她沒有回來過。我們從此沒有她的消息，不管是在納姆或在集中營裡，我們猜她已經被殺了。珍妮本來是一個甜美善良的人，卻因兩次的逃亡及失去小女兒，情況變得很糟。在戰爭前期，她和我們同住，當轟炸頻率變得太密集，她搬去和女兒娜

迪亞同住。之後她又住到昂斯洛（Onslow）花園的一間公寓。1964年，她在蘇樹士（Sussex）過世。」

「亞道夫到倫敦時，幾乎身無長物，後來卻在股票交易市場取得相當大的成功。他的孩子都很聰明，娜迪亞是小兒科醫生，包伯（Bob）搬到昂塔瑞奧（Ontario），我的丈夫賽吉則是一個建築師。不過，他們現在都已經過世了。」

在了解家族的背景後，我開始尋問克里維太太那幅遺失的卡文奈爾醫師肖像畫。

「我可以相當確定地告訴你，克來伯家族沒帶任何畫來倫敦。」她說，「他們常感嘆自己是多麼幸運，才能保命逃了出來。戰後，當我照顧珍妮時，她曾告訴我：當你為了生命而逃亡，你不會去想到那些值錢的東西；而且，另一個事實是，1914年時梵谷仍然沒沒無名，家族的人當然也不會意識到這幅畫未來的價值。肖像畫共有兩幅，你知道這件事吧？」

「我在卡文奈爾醫師的診療室看到一幅大油畫，大約有及膝的高度。不過，那不是梵谷的作品，而且畫中醫生的年紀，也遠早於1885年他治療梵谷之前。」我說。

「娜迪亞說，梵谷畫了兩張卡文奈爾醫師的肖像畫。」克里維太太說。「大幅的那張掛在醫生公館一樓的用餐室，另一幅掛在房子其他某處。他們必須丟下那些畫和其他有價值的物品，因為它們攜帶起來都太笨重了。」

「留在荷蘭街2號嗎？」

「是的，在他們的家，荷蘭街2號。」

我告訴克里維太太，我會去一趟安特衛普，把事情查得更週全一些。現階段，我最感興趣的是卡文奈爾醫師大約在1885年的照

片,那是梵谷為他畫肖像的那一年。我問她家裡是否有任何相本。

「我在樓上有一些老的快照,放在一只盒子裡。」她說,「我拿來給你看。」那疊照片的最上面是克里維太太自己的祖父,「他是一個石匠,參與過亞伯特紀念碑的建造。」她說。下面是亞道夫和珍妮·克來伯的照片,剛到英國不久後拍的。一張佩姬很美麗的護照照片,照片中她大約十多歲。還有一張是娜迪亞、賽吉、包伯以及小妹維拉(Vera)童年時期的合照。維拉很年輕就過世了。

「有家族相本嗎?」我不死心地問。

「有,有一本。」克里維太太說。「娜迪亞死後,她的女兒珍繼承了家族老相本。珍和她的家人在斐濟群島住了幾年……」

「家族相本在斐濟群島?」

「噢,不是的。珍已經回英格蘭了。她住在肯特郡一個小村子裡。」

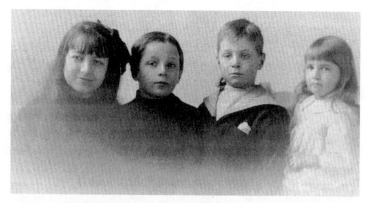

亞道夫·克來伯和珍妮·卡文奈爾的孩子們。從左至右:娜迪亞、羅伯特、賽吉、維拉。這張照片在第一次世界大戰前攝於安特衛普。最小的孩子佩姬,則在他們流亡倫敦後才出生。(私人收藏)

　　我這次停留英格蘭的行程，唯一可能去看珍的機會，是在6月28日星期三，全國性鐵路大罷工的日子。我很幸運能向我長住倫敦的可憐朋友吉姆和妮爾・梅勒借到一部車。如果問我消磨上午時間最不愉快的方式，我可以很有把握地回答你：從倫敦西部穿過市中心，往東南方的肯特郡前進。尤其切記選在鐵路罷工、熱氣蒸騰的季節。我花了三個小時才離開倫敦。

　　我到達珍的房子的時候，沒有人在家。不過，珍釘在牆上的紙條，馬上緩和了我的沮喪。紙條上寫著她正在附近的某一個地址，我很樂意應珍和她的朋友約翰之邀，一同共進午餐。我初進約翰美麗的古老別墅大門時，感覺自己是個不速之客，後來又因為撞到他家天花板古色古香的木樑，更是窘得無以復加。但在午餐過後我融入氣氛，那種感覺很快就被驅散了。

　　我們的話題談到後代繼承時，約翰指著牆上一幅小尺寸的畫。「那是撒姆爾⁽註1⁾的妻子。」他說，「我是她的直系後代。你瞧，那是不是一張精緻的小畫像呢？」

　　我接下來聽到的話，則讓我摒住呼吸。我向珍解釋我從文生・梵谷一本寫生簿背後一個醫生的名字，一路追蹤到她。

　　「我的家庭相本裡有一張卡文奈爾醫師的相片。」她說，「跟我來，我們看看還有些什麼。」

　　我們從約翰的老房子出發，穿過教堂花園，來到珍的房子。然後，她在桌上放了一本我畢生僅見最美麗的老相簿。相本上有一個過度裝飾的花體字「安佛」，那是安特衛普的法文名字。

　　相本一打開，就是一張少見的俄國攝影沙龍照，內容是克來伯

（註1）Samuel Pepys，17世紀著名的日記作者，住在英國倫敦。

家族的肖像。比起19世下半葉歐洲的攝影技術及偏好，它看起來充滿更強烈的戲劇性及異國風情。有一張亞道夫（珍的祖父）很特別的相片，他在一面大鏡前擺姿態；也有一位無手臂畫家的肖像照，他是卡文奈爾醫師的朋友，用腳趾頭夾著畫筆在帆布前作畫；有一張是卡文奈爾醫師來自阿姆斯特丹的太太；最後一張則是卡文奈爾醫師本人。有趣的是，那張照片中他明顯看得出約四十多歲，而1885年文生畫他的肖像畫時，他大約44歲。推算起來，我眼前的這張醫師肖像照，應該就是他在佚失的肖像畫中的模樣。

　　珍的母親娜迪亞，是克來伯家最大的小孩。珍告訴我，她的母親明確地記得有一幅她祖父的肖像，上面的簽名是「文生」，就掛在安特衛普的荷蘭街2號（2 rue de Hollande in Antwerp）的起居室內。

　　「是的，它被遺忘了。克來伯家族幾乎留下所有的東西。不過，他們把畫和其他帶不走的值錢東西，一同埋在花園裡了。」

　　「你說，他們埋了那幅畫？」

　　「是。媽媽告訴過我好幾次，他們在離開前，把畫埋在土裡。」

　　「但是在戰後，他們從來沒想到要去開挖？」

　　「沒有。珍妮祖母在第二次大戰前回到比利時，但沒有回荷蘭街2號，因為那已經不是她的產業了。然後，她在1940年又回倫敦，一直住到她過世為止。」

　　珍不知道那幅畫被埋時，是裝在那一類的容器中。

　　「就你所知，文生畫的那張祖父的肖像畫，可能仍埋在安特衛普的花園裡嗎？」我總結我們的談話。

　　「是的，很有可能。」

　　看來我追查梵谷的任務，注定要轉向實際的挖掘行動。我花了

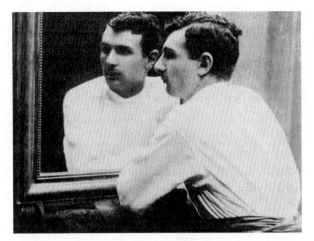

亞道夫‧克來伯，他在烏克蘭所拍的沙龍照。（私人收藏）

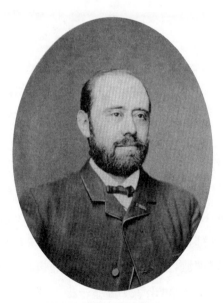

在安特衛普為文生治梅毒的尤貝塔斯‧亞
曼德斯‧卡文奈爾醫師。這張照片約與文
生為他畫肖像畫同時期。（私人收藏）

五個小時開車回倫敦取行李、還車,並搭上最後一班飛往阿姆斯特
丹的飛機,其間有大把時間考慮我的下一步。那是一個忙亂、有
趣,而且收穫豐碩的日子。珍借給我需要的照片,包括卡文奈爾醫
師的肖像照,如果我當真找到的話,那將是指認梵谷肖像畫的依
據。

在兩次世次大戰之際及之前,人們在逃離德軍前將值錢的東西
埋入地下,並非罕見之事。就以繪畫而言,林布蘭的《夜巡》被藏在
一個地道中,梵谷的作品被埋進沙堆,而我在尼德蘭住過的一個古老
小村落,在地下可能還埋有那些被德軍迫離的家族的貴重物品。

但是,荷蘭街2號的那棟建築物是否仍然存在?它也有可能被
破壞或拆除了。畢竟,那是位於市中心的建築。

幾天後,我來到安特衛普,拿著地圖要找荷蘭街。我很欣慰地
看到,這個世紀以來,這一區似乎未經歷過任何大規模的都市更新
或重建工程。

這次的大膽行為,我帶了兩個同伴隨行:諷刺作家兼我的鄰居
基斯・凡・庫登(Kees van Kooten),以及我在《荷航機上》雜誌
一起工作的記者同僚羅德列克・萊特(Roderic Leigh)。他們是少數
我信任的人,而且都自願提出要幫助我。車子的後車廂裝了三把鐵
鍬,以及一個金屬探測器——看起來龐大而挺專業的一型,就是電
視上看到美國人用來把加州海灘的那一種。雖然我們要找的是一幅
遺失的畫,不過,既然消息來源指出,文生的畫和銀器或其他高價
的金屬埋在一起,一支金屬探測器就是基本配備了。

　　我們站在荷蘭街的一頭，跟著門牌上的雙數號前進：30、28、26、24、22、20、18……12、10、8……我們快要走到盡頭了。我祈禱著最後那棟房子不要被開闢成道路了。很幸運的是，我擔心的事沒有發生。我們到了：荷蘭街的第一棟房子，位於與聖胡馬利斯街（St Gumarisstraat）相交的轉角，一棟三層樓的典型小鎮建築，19世紀中期風格。沿荷蘭街的外牆上有一塊銅牌，題獻給安特衛普卡文奈爾家代代相傳的醫師家族，我馬上確信自己找對地方了。

　　銅牌上寫著：「亞曼德・朱爾・卡文奈爾，1882年7月13日。（Armand Jules Cavenaile，13 Juillet 1882）」起始的A和C兩個字母，以過度裝飾的花體字，鏤刻在角落一度當成入口的山牆上。文生的醫生尤貝塔斯・亞曼德斯・卡文奈爾醫師，自1883年開始在此處執業，兩年後為文生治療梅毒。

　　從外面看過去的第一眼，這棟房子的上面幾層樓，似乎在1914年（諷刺的是，那也是梵谷在安特衛普第一場展覽的同一年）克來伯家族流亡後，至今沒有人使用。建築物外牆灰白的油漆已經班駁，從一扇沾滿了污垢、沒有窗簾的窗戶後面，我看到一隻黑貓朝下看著我們，顯然很不習慣有人這樣盯著牠的髒窗戶看。

　　這個地方荒涼的外觀，大大增加了被遺忘的事物存在的可能性；另一個同樣鼓舞我們的情況，則來自看似不再使用的入口，一扇雙片大門上沒有電鈴，重門深鎖著，上面掛著一個塞爆了的信箱。門邊的外牆上，有兩個鐵製的金屬箍，1885年11月文生可能一度使用過它們，以刮除他從英瑪吉路224號（224, Longue Rue des Images）的家走來，一路附上靴底的泥土。

　　這棟房子沿荷蘭街的那一面仍維持原貌，但靠聖古馬利斯塔街那一面的房子，則經過重新整修。它現在是一個地毯與畫店－－要

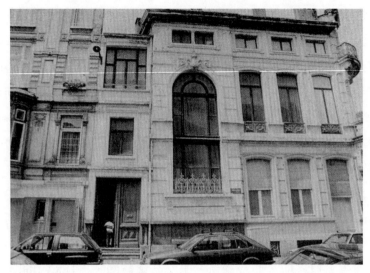

荷蘭街2號，卡文奈爾醫師曾在此執業。這棟建築大致維持它在1885年的原貌，一樓有一部分變成地毯店。（作者攝）

在它的地下找一幅畫，倒是很相得益彰。

　　我們都認同這個行動的進行方式，端賴屋主的想法而定。我很擔心，如果我解釋整個故事－－可能至少有一幅梵谷的畫就被埋在後院裡－－屋主可能會拒絕讓我們接近，自己進行開挖；另一方面，如果那幅畫仍在地底下，而且依然完整，這片物業的主人應該就是它的合法主人，但我認為如果真的將克來伯家族後代的權利刻意排除，那在道德上是不正確的。畢竟，克來伯家族在第一次世界大戰時，曾因身為俄國人的身分橫遭德國人迫害，復又在第二次世界大戰時因猶太人的身分而流亡。

　　1914年，德俄間有過一場戰爭，俄國人在8月26日的坦能堡之役中被德軍擊敗，9月6日從東普魯士開始反擊。當德軍來到安特衛

普,如果他們真的見到克來伯一家,他們大有可能直接就射殺他、他的妻子珍妮‧卡文奈爾和三個小孩。

　　首先,我們必須決定自己要如何向現任屋主自我介紹。既然基斯和羅德瑞克都是天分卓越的演員,我大可扮演一個不擅言詞的鉛管工學徒,三個人圓鍬在手,上前敲門:「早安,我們是來自歐洲鉛管標準局的研究團隊,針對貴住戶於1993年所埋設的鉛管,我們要進行一些數據測量的工作……」就這麼製造機會,也許。

　　我們後來仍決定以一種「嚴謹、保守、小心,甚至天真無邪」的態度上門。(這句話的意思是,我們記者慣用的衝動及開門見山的態度。)我們一起互相點頭,喃喃自語:「我們到時看著辦吧。」然後就進了地毯與畫店。

　　店裡沒有點燈,只有兩位男士在波斯地毯堆中悄聲交談,他們的聲音被到處堆疊的地毯層層隔音,隱約傳到我們的耳中。基斯和羅德瑞克緊張地在亞麻地氈上敲手指,我胡亂地拼湊字句,解釋來意,直到終於看到對方的反應,我的緊張才稍稍止住。我解釋我們的身分,並說明我們的來意不是為了買地毯——我想對方大概一看就心裡有數了。

　　兩個男人一個是佛萊迪‧弗瑞森(Freddy Freyssen),他是這個地址的新主人;而另一位羅伯特‧凡森(Robert Vansant)則是店經理。我們到的時間很湊巧,因為弗瑞森當晚就要到義大利去,而凡森則剛度完假回來。我開始解釋文生‧梵谷曾由卡文奈爾醫師診治的故事。他們都知道這棟房子之前曾屬於卡文奈爾家族,但對於他與梵谷的關係則一無所知。幾分鐘內,弗瑞森和凡森兩家人全都一起過來加入我們。當然,他們都認得基斯,就像基斯自己說的,他在比利時「舉國聞名」;不過,他向他們保證,轉角並沒有一架攝

影機在等著偷拍，請他們仔細聽我說故事。

　　佛萊迪‧弗瑞森的母親也在場。她說，她已經在鄰近地區住了至少35年，但她也不知道文生‧梵谷曾在此接受治療的事。空氣中洋溢著歡樂的氣息。當老弗瑞森太太聽說我在蘇格蘭出生，她衝口說出一句蘇格蘭方言：「It's a braw bricht moonlicht nicht the nicht.（It's a fine bright moonlight night tonight.）」，完全沒有任何發音困難。因為法蘭德斯語中，「g」的輕音，幾乎就是蘇格蘭語中的「ch」，而梵谷名字中的「g」，也是一樣的情形。

　　「英國人沒辦法讀這個句子，是吧？」老弗瑞森太太問。

　　「沒辦法。就像德國人沒辦法正確讀出Scheveningen漁港的發音一樣。」

　　就在這種歡樂的氣氛中，我繼續解釋在英國及比利時的連串人物與事件，如何把我領進他們的地毯店。我出示卡文奈爾醫師家族的照片，以及亞道夫‧克來伯凝視著鏡子的俄式沙龍照。然後，時機似乎已經夠成熟，我告訴他們：「亞道夫在英格蘭的家人告訴我，當他的家族匆忙離開安特衛普之際，文生所畫的那幅卡文奈爾醫師的肖像畫，被從起居室的牆面取下，和其他帶不走的值錢東西，一起被埋在花園裡。而且，就他們所知，從沒有人嘗試取回這些東西。」

　　每個人面面相覷，一陣短暫的沉默，然後是迅速的行動。每個人彷彿都不需要指示，即心知肚明自己該做什麼。

　　「我去拿荷蘭街那一頭入口的鑰匙。」羅伯特說。「從那裡可以進後花園。噢，它應該算是後院。就我記得，那裡一直荒置，沒有人整理或使用。」

　　在羅伯特和鎖頭搏鬥的那十來分鐘，我和基斯及羅德瑞克拿著

鐵鍬和金屬探測器，耐心地站著等。對樓上那隻好奇的貓而言，我們看起來一定像極了來自前線的地雷清除小組。

「不可能。」羅伯特說，一邊在鑰匙洞裡亂鑽。「這把鎖已經完全鏽掉了，而且我的鑰匙似乎也不對。」

雖然我們進不去，但是看著這一側的建築物荒涼閒置的景像，卻讓我的心跳加速。它似乎增加了找到寶物的機會。

「別擔心！」羅伯特激動地大喊。「從屋後的樓梯間，還有另一個辦法可以進後院。跟我來。」

我們在他後面列隊前進，工具各自扛在肩上。這所謂「另一個辦法」是安特衛普村屋的特色，它帶著我們迂迴繞過這個古老建築物的每一個現存部分。

「在那個時代，它是一棟美麗的建築物。」我說，透過部分的樓梯間，陷入那時代的氛圍之中。

「是啊，看它美麗的細部裝飾。」基斯說，手則撫著欄杆。

樓梯間覆著舊亞麻油氈、被棄置的地毯和五花八門的各種傢俱。羅伯特遠遠地跑在前面，羅德瑞克才是我們三人在樓梯間的嚮導。

「跟著我就是了。」他說，當時一捆亞麻油氈正好滑下來，差點砸在他的頭上，他蹣跚地閃過了。我的情況也好不到那裡去，就在我專注欣賞著樓梯間窗戶的細部雕飾時，一個外套掛勾勾住了我的相機帶，差點把我勒死。

我們在樓梯的每一個轉折處停留，搜尋房間裡的東西。幾乎每個地方都是空的，連一隻貓都看不到。從屋子的頂樓，我們走上另一個通道，通往後樓梯間，可以進入小後院。

後院的入口另有一道通往地下室的樓梯，這道樓梯如此腐朽，

即使看著它，都可以感到它在搖晃。在樓梯底端的一片陰暗之中，我只能勉強看到底下有一塊床墊和小塊家具，一半露出水中。我聞到一股陰冷的腐殖土令人毛骨聳然的味道，但它顯然喚起羅德瑞克的本能。他帶著一個手電筒，消失在潮濕的地下洞穴裡。

　　後院是呈方形的一小塊地，大部分的地面都覆著已然龜裂且骯髒的黃色瓷磚，可能有一百年歷史，也可能只有四十年－－屋主一家沒有人知道答案。靠牆邊雨水排水管的地面曾經被掘開過，然後又填上水泥。有個角落堆了一疊磚塊，院子的另一頭有一個大的石製下水道人孔蓋，羅伯特說那通到棄置不用的污水坑，不過，污水坑的入口已經被封住了。後院的側面是塗著灰泥的高磚牆，那些灰泥部分已經剝落成粉末。

　　偵察員基斯‧凡‧庫登開始掃描地底下出現任何金屬物的跡象。那個機器對鐵如此敏感，就連一點掉落的鐵鏽，都能引起它高聲的尖叫。基斯像個水源探測者般，從一片瓷磚移動到另一片瓷磚，我注意到那隻黑貓蹲在屋頂上，仍從高處看著我們。

　　突然，在後院正中心的附近，金屬探測器發出一陣高昂的嗶嗶聲。我們在沉默中交換了興奮的一眼，一時呆住了。基斯終於打破沉默，說下面有某種金屬物，他建議我們是否該翻開瓷磚，看看下面是否有泥土？

　　我們徵詢羅伯特的意見，畢竟這是他的院子。但他已經消失了，幾秒鐘後才現身。原來一聽到嗶聲，他就馬上進屋去找出鋤頭和鑿子。

　　我們很小心地翻開並移走第一片瓷磚，毫不驚訝地看到下面覆有泥土。第二片瓷磚移開了。然後是第三片。基斯的圓鍬每一次往下鏟，所用的力量越來越大；其他人則用鑿子和鐵鏟協助，把洞挖

得更大。石頭的碎片到處飛濺。對於在我們上方監視的貓（這會兒已變成三隻了）而言，我們看起來肯定像是為了骨頭而瘋狂的狗。

弗瑞森家族該出發往義大利去了，他們過來道別，並祝我們在他們後院的開挖工程，能有幸運出現。「不難想像他們這段假期的聊天話題。」基斯說。

金屬探測器的訊號變得越來越強，突然，基斯的鐵鍬碰到平坦光滑的黑色硬物。我們互相交換了一個「就是這個」的表情，汗珠從眉毛往下直滑到洞裡。這是裝那些貴重物品的容器嗎？文生那幅卡文奈爾醫師的肖像畫即將出土了嗎？橫陳在我們的眼前，是一塊黑色的大理石板。所有人的頭都在洞口擠著撞在一起，我們一起把它舉起來。

基斯的臉變得灰白，彷彿看到鬼。他從大理石片下面的泥土裡，撿起某個東西。

「是什麼？是什麼？」我問。為了搶看他手裡的東西，我差點失足掉到洞裡去。

他的手心裡是一個小孩用的塑膠手錶，沾了泥土的黃色錶面上有貓耳朵、藍眼睛、紅鼻子和咧開的嘴巴。指針仍然走動著，被一只金屬別針扣在貓鼻子上－－那就是探測器發出嗶聲的主因。

「不可思議的巧合。」基斯說。他解釋道：「幾年前，我們的貓死了，我的太太在後院埋葬了牠。當她將鐵鏟收回放工具的小屋時，就在她的眼前，她看到一個塑膠手錶，形狀是一隻貓的圖案，上面也有兩隻塑膠耳朵，就像這只一樣。它不是我小孩的東西，也不屬於任何他們的朋友，或是隔壁學校的任何學生……」

這個故事後來被寫入基斯賣得最好的書《庫特挖到牠自己》（*Koot Digs Himself*）之中，而故事的最終章，〈我的貓死了〉，內

容如此描述著：

> 「牠還在動嗎？」
>
> 「是的」，她說。「很奇怪，指針還指著正確的時刻。」
>
> 我們無言以對，看著那隻貓的臉。然後我抓住她的手腕，
>
> 把錶貼在我的耳朵上……
>
> 手錶正發出像貓滿足時低沉的呼嚕聲。

　　那是一個炎熱潮濕且塵土漫天的日子。莫妮卡·凡森和她的女兒端了一些檸檬水給我們，我們稍事休息。我們試著猜測，這個笑臉貓咪究竟是何時又是如何被埋進去的。依據我們搬開的舊瓷磚來看，這個手錶應該是塑膠剛發明時的產品，甚至早在第二次世界大戰之前，不過也可能是較近代的東西。

　　「我想不通為什麼會有人挖這個地區？」我問。

　　「也許要修理管線。」基斯說，一邊抹掉一截石製污水管上的泥土。這條地下水管連上污水坑，我們剛才已經留意到它的蓋子。

　　「這個水坑，」我說，「如果它已經很久沒有使用，也許1914年時，亞道夫·克來伯考慮到德國人害怕細菌，不喜歡檢查這一類的地方，有可能把畫藏到裡面。我覺得值得一看，你怎麼說？」

　　「我們動手吧。」基斯說。

　　大塊的石製人孔蓋將地下坑洞密閉，我必須用盡全身的力氣敲鄉頭，才能對抗底下真空的吸力。當我敲破封印，濃密的惡臭猛烈往上冒，我的耳中彷彿可以聽到拔尖的「嘶」聲。毒瓦斯從我的腳邊往上竄，流過我的鼠蹊部及胸腔管，衝入我的鼻黏膜，癱瘓了我的意識和判斷力。我以慢動作慢慢倒下，虛弱地對著基斯微笑。

「你有沒有聞到瓦斯味？」朦朧中，我似乎問了這一句話。

「沒事的，肯。你的情況還好。再等幾道氣流過去，我們就可以把蓋子撬開了。」他回答。味道漸漸被驅散，正當我們要抬起蓋子時，我想到考古挖掘者奧古斯特・馬希耶特（Auguste Mariette），他曾於1851年在埃及的沙卡拉挖開亞庇墓室。那是西元前19世紀，被雷姆斯二世（Ramses II）封固起來的墓，馬希耶特開挖後看到的第一件事，便是顯現在沙面上、最後一位祭師在三千年前所留下的腳印。倘若一個腳印可以在一個美麗的墓室中保存三千年，為何一張梵谷的作品不可能在一個封閉了的污水坑中保存75年？

基斯用鐵鏟，羅伯特用鑿子，我則伸展全身的肌腱，抬起人孔蓋的石頭。

我們從邊緣往下看。坑洞是圓形的，相當深。底部有一些水，但是很淺，如果真有東西，大可一覽無遺。裡面有一堆雜亂的網子，上面有一個看起來是中空的瓶子。

「那可能是一個沖洗液的空瓶子。」基斯說。而這可能代表這個坑從內部就被封住了⋯⋯。

我的眼睛適應黑暗之後，我看到某一件木製的東西。

「基斯！那看起來像是一個木框。也許是畫框！」我喊著。

「羅伯特，抓住我的腳。」基斯說，他跪在污水坑的邊緣。「我會頭上腳下進去看看。」

羅伯特夾住基斯的小腿，後者就這麼潛了下去。他倒掛著揮動雙手，卻摸不到木頭框。

「低一點，羅伯特。」他說。他抓到木框邊緣，輕輕地從那堆網中抽出來。「不是框，」他下了個結論，「那是圍籬的一部分。

拉我上去，羅伯特！」

「我拉不動。」羅伯特說。

「我得抓著人孔蓋，不然它會砸到你。」我說。

「羅德瑞克！羅德瑞克在哪裡？他不是還在地下室吧？從地下室之後就一直不見他的影子。」

羅伯特快速改變了他抓住基斯的方位及力道，然後用力一提，把基斯從坑口提出來。我們把蓋子放低，掩回洞口。

我回到地下室樓梯的入口查看，遠遠即聽到地下室深處傳來遙遠的呼救聲。

「別擔心，我們可以聽見你的聲音。」

「手電筒沒電了，我看不到回去的路。」

「聽我的聲音，試著順著來源的方向回來！」我吼著。

五分鐘內，他從黑暗中出現，看起來像獨自被囚禁了一個月後的矬樣。

雖然很不情願，但我不得不考慮那幅畫已經被挖出來的可能性。也許是過去75年中，來此施工的某個工人，他偶然得到畫，又將它賣掉、丟掉、拿到另一個家裡去，或者放在某一處閣樓裡。我們已經搜索過這棟房子的每一個房間、每一處角落，只除了閣樓以外。羅德瑞克這會兒混身髒兮兮、活像個迷彩偽裝的大兵，他說他看到頂樓天花板上開了一個洞，很像是閣樓的入口。但是那裡沒有樓梯。

「這棟房子一定有閣樓。」羅伯特很肯定，「但我從沒上去過。我去找個梯子，我們一起上去看看。」

基斯和我把泥土和石塊鏟回後院的泥洞裡。我注意到貓兒觀眾已經離開牠們的牆頭。表演結束了。

我們像波里納日的礦工出坑一樣，髒兮兮地列隊走上樓梯。我們到達頂樓時，地下室的海狸（羅德瑞克）已經在屋橡附近附近大呼小叫。上面沒有電，因此羅德瑞克使用打火機。

「明信片和信封！」他試著用塞滿了灰塵的肺大叫。「舊紙牌。」

「卡片是寄給誰的？」我問。

「看不見，打火機的煤氣快用完了。我幾乎可以摸到空氣中的灰塵。」

基斯聽到這些話後，便消失了。不一會兒，他帶回來兩隻新手電筒。店舖已經關門，他去哪裡找到這些東西，至今仍是個謎。閣樓沒有窗戶，上面黑黝黝的一片，就連外面的自然光，也被一層塗在牆面及縫隙的柏油阻絕了。我們走路的響聲，全部被腳下一層厚厚的、如天鵝絨地毯般的灰塵所吸收。灰塵從上個世紀這個房子建好後開始堆積。對於這次的咳嗽與噴嚏偵探三人小組的入侵行動，這裡的主要居民——蜘蛛，大概嚇得心臟病都要發作了。我們被鬆脫的磚頭和樑絆倒，好幾次把頭砸進牠們的網裡。

我們每摸一樣東西，就製造出更多的灰塵，或者那個東西就在我們的手中化成灰。我們找到古老的藥瓶、細繩，以及半頂氈帽。有一個軍用背包覆滿了灰塵，看起來就像一個巨大的毛毛蟲繭。翻開裡面，我們找到一套第一次世界大戰時替換的軍服。我們從袋子中取出衣服，大部分布料在我們手中化成碎片。

這裡沒有寄給卡文奈爾或克來伯家族的郵件。所有的明信片都是寫給安特衛普的朱利阿斯・弗來登塔爾，沒有街名或門牌號碼；至於卡片的內容，與弗來登塔爾先生的繩索生意有關（雖然他的郵件甚至沒有用繩子綁起來），大部分的郵件於1889至1923年間寄自

德國。我們搜索閣樓的每一個角落，檢查每一片亞麻油氈和木頭，但是沒有找到任何一幅畫。

莫妮卡·凡森邀我們到他們隔壁的房子喝一杯咖啡，我們在那裡活像三個艾爾·喬森[註2]的替身，置身於羅伯特的曾祖母不滿的目光，以及牆上那幅法蘭斯·哈爾斯冷笑著的複製自畫像的盯視下。當然，我們沒找到我們想找的東西，但即使瀰漫著漫天的灰塵和泥土，現場仍找不到一絲悲觀的氣氛。情況剛好相反。

「明天去翻魯本斯的房子嗎，肯？」基斯鬥志高昂地說。

凡森的貓（我相信牠一定知道上哪兒去找我們要的東西）慢慢地踅上桌，檢查過桌上那只貓臉的手錶，便慎重地離開了。

幾週後，我在荷蘭接到羅伯特·凡森從安特衛普打來的電話。

「你找到那張畫了嗎？」

「還沒有。不過，我昨天才從一位老鄰居羅斯太太那裡聽說，在角落的卡文奈爾宅和隔鄰的房子，原來是屬於同一棟房子。兩家都是荷蘭街2號。」

「你別告訴我隔壁的房子有個大花園。」

「的確有。」

「噢，我最好是貨真價實的挖地工人。」

「恐怕這沒有什麼用了。」羅伯特說。「花園完全被填起來，

（註2）Al Jolson，1886-1950年，20世紀初期百老匯舞臺和後來銀幕上最有名的黑人歌星和演員之一。

擴建成地毯店的附屬了。」

「所以，你大有可能正在梵谷的畫上工作。」我說，「你現在的打算呢？有計畫要重新裝修嗎？」

「我不知道。」羅伯特說，「你怎麼說？」

「睡在那上面。」我說，「畢竟，畫的價值只會隨著時間而增加。」

當然，我不能排除文生所畫的卡文奈爾醫生的肖像，已經在多年前出土的可能性；但是，這幅畫從未被公開，它很可能仍靜靜地躺在某處，尚未被人認出來。而卡文奈爾醫生的外孫女娜迪亞，堅持她在荷蘭街看過兩幅文生為醫師畫的肖像畫，也堅持它們都被埋在花園裡。

在我們那一次值得紀念、甚至是頑固的挖掘工程後，一通來自英國的電話，讓肖像畫被埋在花園的理論得到更多的支持。那通電話來自退休的陸軍中校雨果·曼寧頓（Hugh Mannington），已故的娜迪亞·克來伯的丈夫。曼寧頓中校以一種軍人式的條理明晰，向我敘述整件事：

> 娜迪亞從來沒有忘記過這件事。戲劇性？是的，我會說整件事的確充滿戲劇性。那是1914年的8月，克來伯的大家長——順道一提，我們都叫他米契爾（Michael），而非亞道夫——米契爾在一個週日下午，向他的家人宣布：「德國人明天就會入侵安特衛普，我們必須離開，隨行只能帶輕便的東西。」克來伯家族隔天就搭上最後那一批船，離開安特衛普，隨身沒有任何行李。但在他們離開前，米契爾把梵谷畫的卡文奈爾醫生肖像埋在花園裡，其他還有一

些他們帶不走的東西。娜迪亞對此記憶完全沒有懷疑，威
基先生。我可以向你保證。娜迪亞生動地記得每個細節。
他們原來的想法，當然是希望有一天能回來。但娜迪亞從
沒回來過。在戰後，她一直恐懼著不敢回安特衛普。

　　簡直就像為這個祕密增加傳奇色彩般，有一晚，我接到一通聲
音壓得很低的電話，那個男人自稱是「韋恩・卡特」（Wayne
Carter）。
　　「我是否在和肯・威基先生說話？」
　　「是的。」
　　「是關於梵谷。東西在我手上。」他開門見山地說。
　　「什麼東西？」我回答。想著答案要不是一張畫，就是一個神
經病。
　　「我有那張消失的卡文奈爾醫生。你在找的那一張。」
　　「是嗎？我們方便見個面，讓我看一下嗎？」
　　「不行。」他害羞地回答。
　　「那麼，你可以告訴我一些細節嗎？」
　　「是的。我的母親來自比利時的特維根（Tervuren），而父親在
第一次世界大戰時，是一個英國空軍飛行員。他在1920年買了這張
畫，我想是在倫敦。我在1938年從母親那裡繼承了它。」
　　「你方便描述畫的樣子嗎？」我問道。
　　「那是一幅小號的畫，畫中人的下巴上有山羊鬍，卻不是八字
鬍。畫面是22吋乘8英吋，狀況良好，簽名部分歪歪斜斜地寫上「文
生」；畫的背後也有寫字，是法文和荷蘭文，但是很難辨識，看起
來像是「獻給卡文奈爾醫生」（to Dr Cavenaile）。

卡特表示,他想把畫送去鑑定,然後送給美術館。他有八成五的把握,這應該是梵谷的真蹟。

但是,他拒絕再給我更詳細的資訊,也不願利用他在阿姆斯特丹的時間和我見面。從那之後,我沒有再聽過他的消息。

我也懷疑,卡特是否就是他的真名。他聽起來年紀不小,大可能利用已逝的電影明星約翰‧韋恩和美國前任總統吉米‧卡特,捏造一個假名。

所有我能說的,卡特先生,如果你或你的後代,不管他們是布萊德‧柯林頓或喬治‧W‧史瓦辛格,如果你們仍有文生‧梵谷所畫的那幅卡文奈爾醫生肖像,請打個電話給我。

13

曼哈頓的男人

　　水磨，煤礦坑，客廳，療養院，積滿灰塵的閣樓，咖啡廳，郵局，星空下度過的夜晚，英國國家廣播電台的錄音室，魚市場，倫敦西區的劇場，大宅邸，墓園，醫院，下水道，未開啟的檔案。梵谷的足跡領我去到未曾預期的地點，通常遠離現代藝術，但卻與文生的生活相關，且未曾被探索。我的旅程經常顯出極端，就像我一路上遇見的那些人的個性。

　　不管我喜不喜歡，文生已經是公共財產；而因為我目前擁有某種藝術偵探的名聲，我同時成為某種焦點。許多人相信自己擁有梵谷的作品，他們因此接近我，希望得到意見、協助或忠告。有許多人宣稱他們擁有梵谷的畫作或素描，也有一些較奇異的如：「我知道某棵樹上有梵谷的簽名。」、「梵谷的鬼魂就在我的房間裡。」、「我家的維多利亞式馬桶座後面，有一幅梵谷畫的靜物……」

　　大部分的時候，我必須回絕每個人的請求，但偶爾也有例外的情況。而這次，它領我到紐約中央公園大街一張心理醫生的躺椅上，整個故事很有梵谷的味道。

　　有一晚，我接到紐約一位心理醫生來電，他說，他有某件與梵谷相關的東西，保證值得一看。他會為我支付來回的飛機票，以及我在紐約的全部花費，還非要我住瓦道夫・阿斯托利亞飯店（Waldorf Astoria）不可。他的態度非常堅持，我想，他應該是認真

的。我向一位駐紐約的特派員查證,他向我保證此人的確是一位相
當受尊敬的心理醫師,因此我決定飛一趟紐約。

兩天後,我坐一張舊皮椅上。那張椅子明顯地接待過一些有名
的屁股,放在一個看起來和醫師一起安詳地變老的房間裡。對方是
一位小個子的苗條老紳士,應該年近七十,光滑的禿頭,鼻樑上架
了一副造型簡單、角質框架的圓框眼鏡,下面是一綹修整齊的灰色
八字鬍,蓋住他的上唇。他穿著一件鬆垮的花呢夾克、格紋襯衫、
羊毛領帶與很多口袋的燈芯絨長褲。

他的模樣,讓我聯想到以前看過卡爾・容格(註1)的照片,或是
1950年代的《紐約客》雜誌(*The New Yorker*)長期坐鎮的號召編
輯。他坐在一個有裂痕的巨大舊皮椅上,看起來,和他背後的木製
嵌板配合得完美無缺。他面前是一張大書桌,讓他看起來更顯矮
小。桌上的電話,一個1960年代早期米黃色的電木製品,在會談過
程中不斷響起,都是病患的來電。我心中已經準備好隨時看到伍
迪・艾倫(註2)因記錯約會日期,冒冒失失地晃進來。

在兩通電話之間,我得以和醫生談話,友善地談到個人的工作
和生活(大部分是我的工作和生活)。我很高興自己不用為了這些時
間付診療費用。他身上有一種祖父式的關懷、慈祥與睿智的舉止風
度。

(註1)容格,Carl Jung,1875-1961年,瑞士心理學家,其中提出「集體潛意
　　　識」的觀念,而神話最能反映人類的集體潛意識。曾經是佛洛依德的門
　　　徒,後因兩人對於許多議題觀點分歧,導致決裂。
(註2)伍迪・艾倫,Wood Allen,1935年12月1日出生於紐約布魯克林,身兼
　　　導演、劇作家、演員、爵士樂手,為喜劇片注入新元素,代表作有《安
　　　妮霍爾》、《漢娜姊妹》、《百老匯上空子彈》以及《非強力春藥》等。

　　直到他開始談起他的「梵谷作品」，我才注意到他最初的溫和態度，開始蒙上一層幻想的光輝。我也是第一次看到他的牙齒（或是假牙），似乎在口香糖中向各個方向閃著光芒，就彷彿他的牙醫是從後期印象派狂野的點描筆觸中獲得靈感。

　　這個男人描述他如何得到他的「梵谷」，那是一個又長又複雜的故事，地點不清楚，情節也遮遮掩掩的。我的結論是，那是一個漫長的虛構。

　　終於，他凱旋式地宣布：「我今早把畫從銀行保險箱提領出來了。」然後從櫃子裡拿出一個巨大的包裹。

　　那張畫被層層包裹在可能想像得到的各種保護中。當他終於揭開來，我不敢相信自己的眼睛。眼前是一張唐吉訶德在馬背上的畫，旁邊是他的僕人桑科。這張畫的技巧拙劣，畫風媚俗。它和梵谷的距離，就像和安迪‧沃侯 ^(註3) 一樣。它和梵谷作品的唯一共同點，就我所見，就是它們都是畫作。

　　這麼聰明傑出的人，怎會犯下這種錯誤？

　　一陣難堪的沉默。我真希望自己不在場。

　　「噢，那是什麼？」我想我說了這句話，極虛弱地。

　　「你覺得如何？你覺得如何？」他很興奮地問我。就在我沉吟著該如何回答時，他開始說出過度延伸、完全不正確的鑑定理論。他說，關於畫中模糊的細節，他已經用紅外線強光照射過。

　　這個男人已經遠遠地越界，藉著放大的畫的細節，牽強地和梵谷扯上關係，完全說服自己相信它的真實性。

（註3）安迪‧沃侯，Andy Warhol，1928-1987年，著名的普普藝術家。

　　我告訴他我非常懷疑，但仍預備代表他送交給一位在尼德蘭的專家去做鑑定。我信守承諾，而結果一如預期，答案是否定的。故事到此結束。

　　恐怕這個男人只是許多人的其中一個。這樣理性、聰明而負責任的人，當事情扯到關於相信自己擁有藝術家的佚品時，竟會變如此盲目，實在是一件令人難過的事。我應該去找一位心理醫師，問一問事情的根由。

14
布 列 達 的 盒 子

　　市面上有那麼多偽作，還有許多可疑的作品在畫廊門階上排著隊，正式鑑定因此遭受比以往更嚴厲的分析檢證。不幸的是，這也導致了一些作品未受到應得的關注。鑑定的關鍵，必須是嚴格檢驗作品中所有的證據以及歷史痕跡，但同時也應保持一顆開放的心。因為在被視為偽作的表層之下，仍有一些未被發掘的梵谷真蹟，特別是他早期的作品。

　　在密集的研究追蹤之後，一隊由尼德蘭南部布列達（Breda）美術館專家所組成的小組，於2003年11月集合了一些有爭議的所謂偽品，其中有一些極可能被認定為梵谷真蹟。他們可能終於掀開了神祕的布列達盒子。

　　文生1885年離開努能，前往安特衛普。他將早期的作品－－數百張畫、素描與水彩，全部留給他的母親。事實上，它幾乎包括了梵谷自1870年代中期開始畫畫後的所有作品。

　　這些畫後來的下落，則成為藝術世界的最大謎團之一。

　　文生動身前往安特衛普後六個月，梵谷太太即從努能遷居到布列達。她將文生所有的作品捆好後，收在好幾個木盒裡，並且交由史塔溫（Schrauwen）搬家公司保管。1889年，她從布列達搬到列登（Leiden），那些盒子並沒有隨同一起搬過去。這一次的搬家行動，一般認為是由巴倫・丹・胡特（Barend den Houter）協助進

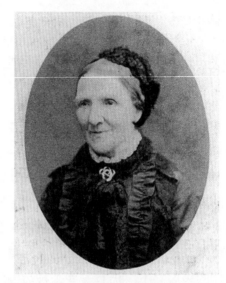

文生的母親安娜‧科娜莉亞‧梵谷－卡本特斯（Anna
Cornelia van Gogh-Carbentus，1819-1907年）。她自己也畫
花朵靜物，卻將兒子文生的作品悉數送人。（文生‧梵谷基
金會／梵谷美術館收藏，阿姆斯特丹）

行。巴倫的叔叔擁有梵谷太太在列登即將入住的房子，而文生的母
親則將兒子的作品全部送給巴倫，顯然他對繪畫有興趣。

　　40年就這麼過去了，直到1939年，在布列達的巴倫家閣樓上找
到一捆畫作，部分畫作被送去進行專業鑑定，有些被認定是偽作。

　　在1889年至1939年之間，布列達之盒發生了什麼事？

　　1902年，一個在市場擺攤的顏‧庫佛勒（Jan Couvreur），從史
塔溫搬家公司手中收購了一批畫，包括60張裱框的畫，150張未上框
的油畫，以及一個卷宗，裡面夾了大約80張鉛筆畫和100張蠟筆畫。
在一位鹿特丹的畫商宣稱這些作品毫無價值後，庫佛勒將一些油畫

釘在攤車兩側作為招徠之用，車上則裝滿素描，然後以一張幾分錢的
價格全數賣掉。這些年來，偶有梵谷真品重現，但多數偽畫皆假托為
梵谷早期的作品。例如，荷蘭畫家魏樂敏娜‧文生（Wilhelmina
Vincent）的油畫，原來署名為W.文生，但卻被有心人將「W.」塗
去，以假的文生簽名，誤導世人以為那是梵谷的作品。

　　布列達美術館的館長朗‧迪文（Ron Dirven）和他的同事基
斯‧胡特（Kees Wouters）及蕾貝卡‧耐勒文（Rebecca
Nelemans），他們合力從500張號稱梵谷的作品中，選出40張值得研
究的作品。「在這40張中，我肯定至少有25張還有爭議。至少10張
可能是梵谷的作品。有一些畫的特徵，比其他的更明顯易辨。」

　　早期梵谷畫作的鑑定困難，通常甚至是不可能的事。主因是梵
谷當時仍在實驗各種不同的風格和技巧，尚未找到個人明確的表現
方式。而且，他的早期作品大部分都已佚失，聲稱是他的作品的，
都被稱為是偽作。

　　不過，布列達之盒中的一幅畫，的確被認可是梵谷真蹟：《海
牙附近的房子》作於1882年，迪文表示，這幅畫除了符合梵谷的風
格外，以X光檢驗時，也顯示出底層他為一個席凡寧根
（Scheveningen）女人所畫的習作。「在那個時代，文生是所知唯一
對此主題投入、並且以那個方式描繪的畫家。」迪文說，「這是一
項重要的發現。文生在海牙時期的70幅畫作，至少還有27幅沒被發
現。」

　　另一幅在布列達出土的作品，特別引起我的興趣。那是一幅題
名為《拾穗女子》的油畫，畫中的女人在撿拾玉米穗之際，中途停
下來休息。此畫於1911年在安恆（Arnhem）的賈柯‧德‧維瑞
（Art gallery Jacob de Bries）畫廊首次曝光，並且在稜紋網畫廊

《海牙附近的房子》，1882年，油畫。被視為是梵谷作品重要的新發現。
（私人收藏）

（The Bart de la Faille）目錄所出版的梵谷全集前二版中，被指認是
梵谷的作品。

　　1937年，藝術專家瓦爾特·范比斯黎特（Walther Vanbeselaere）
認定這幅畫作於1883年8月或9月，並且認為畫中的女性應該是西
恩·霍恩尼克，當時她和文生住在一起，並且當他的模特兒（見第
10章）。這個鑑定結果於1958年受到質疑，但是質疑的理由前後矛
盾。

　　雖然它不像其他文生以西恩為題材的寫實畫，並未將西恩表現
成家庭形象，或呈現沮喪悲傷的狀態，但是朗·迪文認為文生受到
米勒的啟發，為了他「心愛的」西恩，可能特意選擇浪漫的畫法。
「它的目的並非寫實。」他說，「文生在海牙曾實驗各種風格，而
且這張畫的簽名看起來正確。畫家在畫面上塗上一層薄薄的棕土顏
料，並以此顏料作畫。《拾穗女子》使用的顏料，來自派拉德

（Paillard）繪畫材料店，而這和文生在1883年7月30日的信中寫到他
買了派拉德的顏料符合。在1883年8月的信中，他進一步說，自己
對色彩的使用更加得心應手了。」

　　看來，布列達美術館的研究計畫，將導向更進一步的研究，以
及文生早期荷蘭作品的再定位與再發現。想要解開一個備受爭議的
話題，多少得賭一把碰運氣。布列達的盒子可能像潘多拉之盒一
樣，裝滿了難解的疑問。

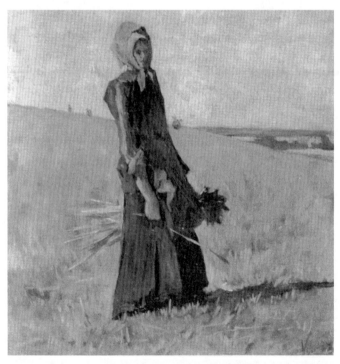

《拾穗女子》，油畫，一度被鑑定為真蹟，後來則被質疑。新的證據顯
示，它可能是文生在在米勒畫風影響下，1883年為克拉西娜・霍恩尼克
所做的肖像畫。（私人收藏）

15
布蘭斯貝瑞的時光

　　並非所有關於注意、意見和勸告的請求，最後都無疾而終。某天，我接到一通來自倫敦的電話，對方是英國劇作家兼小說家史威爾‧史陶克（Sewell Stokes）。史威爾告訴我，他是湯瑪斯‧史拉德-鍾斯（Thomas Slade-Jones）牧師的後代，而文生在1986年，曾經寄宿過牧師太太安妮在艾爾華斯（Isleworth）的家。史威爾說，他曾從他的阿姨手中，繼承了一本史拉德-鍾斯太太（Mrs Slade-Jones）的簽名簿。而他的阿姨，則是史拉德-鍾斯太太的媳婦。他說，這本書寫滿了文生的字跡，我想去看看嗎？

　　幾十年來，史威爾‧史陶克一直住在博物館大廈頂樓的公寓，一棟位於「偉大羅素（Great Russell）」街的19世紀複合式公寓建築，可以俯瞰大英博物館。這是布蘭斯貝瑞（Bloomsbury）的中心區，是1920年代維吉妮亞‧吳爾芙^{（註1）}以及文學先鋒布蘭斯貝瑞派（Bloomsbury Set）^{（註2）}領地。

（註1）維吉妮亞‧吳爾芙（Virginia Woolf）是二十世紀出色的意識流小說家之一。她的小說《自己的房間》被視為重要的婦運宣言，其作品《歐蘭朵》跨性別、同性情欲之間的書寫，改編為電影《美麗佳人歐蘭朵》。

（註2）二十世紀初，英國的布蘭斯貝瑞藝文圈，成員除了吳爾芙，還包括小說家福斯特（E.M. Forster）、經濟學家凱因斯（John Maynard Keynes）等人。

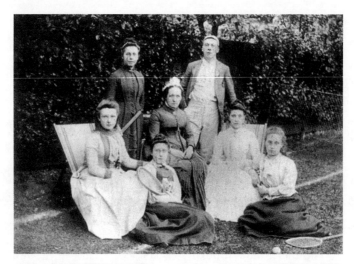

安妮‧史拉德-鍾斯及她的家人。1876年,文生曾在艾爾華斯任助理牧師,並和這家人住在一起。安妮請文生在她的簽名簿上留言,他將整本冊子寫滿了詩作,以及來自《聖經》的摘錄。(文生‧梵谷基金會／梵谷美術館收藏,阿姆斯特丹)

　　距此三戶人家之遙,即是一家古董書店,專賣特殊題材的書籍。裡面的許多書,都可以延伸那些最專注於市場利基的出版商的想像力。眼前店鋪的窗外,是像這樣的舊書:《痔瘡治療詳細圖解》與《孿童癖與性變態》。

　　我搭乘維多利亞式自動金屬鳥籠式升降機,上到史陶克的住所。這位劇作家以西區(倫敦的音樂劇區)諾埃‧卡沃特[註3]劇作中某個角色的派頭歡迎我,因為他也曾參與演出。史威爾七十多歲,他是一個劇場人,擁有優美的五官及照料良好、優雅整潔的銀髮。他的夜間軟料襯墊便服上束了一條金色的流蘇總帶,看起像是

─────────────────────

(註3)Noel Coward,1899-1973年,二十世紀前葉重要的英國劇作家及製作人,在West End曾有過他的二十部戲同時上演的紀錄。

舞台上的布幕。一條相配的絲質領巾，襯得他的領子更優雅。他一手持象牙鑲銀的煙嘴，另一手則以手勢引我進客廳。

「多麼高興你能來。我不常接待客人。」他說，聲音像絲絨般柔滑。他的手一揮，門就被輕輕地關上了。

我進到一個大可以被當成諾埃‧卡沃特的舞台的奇異空間，舉目都是紅色天鵝絨窗簾和法式貴妃椅。史威爾在窗邊準備了一張喝酒的桃花心木桌，他知道我是蘇格蘭人：「高地（Highland）或是島嶼（Island）[註4]？」

「島嶼，謝謝。」

金黃的酒色盛在水晶玻璃瓶裡，在陽光下閃閃發光。史威爾倒了一杯威士忌給我，他隨後告訴我，這是一瓶十年的拉加福齡（Lagavullin）。

「你抽煙嗎？」他問我。

「不，謝了。」

「你介意我抽煙嗎？」

「不會。」

「我今年抽煙。」他說。我有沒有聽錯？

「今年？」

「是的，我只在隔年抽煙。」

我問起牆上那幅維吉尼亞‧吳爾芙的肖像，它開啟了史威爾的記憶。「我在那個年代真是一頭年輕的雄獅。」他笑著，「但卻是一頭無知的獅子。不是那麼世俗，當然。就像維吉尼亞和她周遭的一切。」

（註4）兩者皆是蘇格蘭重要的威士忌產區，所生產的威士忌味道有細微差異。

劇作家兼小說家史威爾·史陶克，曾從史拉德-鍾斯太太
（一位他覺得「挺無趣的老女人」）處繼承了一本簽名簿。她
曾因逮到房客長期喝酒，因而向對方丟擲《聖經》。那本簽
名簿，後來被賣掉了。（瓦特·波德Walter Bird攝）

　　壁爐架上，有一系列裝了銀框的相片，內容是史威爾與著名舞
者伊莎多拉·鄧肯（Isadora Duncan）的照片，大部分都是在南法
拍的。在1920年代中期，他們曾經當了兩年的密友。「我們有時會
到蔚藍海岸過冬。」他說，「伊莎多拉很迷人，但她有時也會完全
失控。我記得，我們曾經在坎城的一間電影院看電影，後來被趕出
去。原因是伊莎多拉不斷對著畫面上，為了某些原因而不喜歡的場
景大吼大叫。」史威爾寫過伊莎多拉的傳記，也為肯·羅素拍的
《伊莎多拉》寫劇本。那部片由凡尼莎·瑞葛（Vanessa Redgrave）
主演。

　　當我的注意力轉向牆上的奧斯卡·王爾德（註5），史威爾向我描述說，他在1936年為了一部劇作，曾下苦功研究王爾德的生平與作品，也導致一場奇妙的會面。「事實上，我拜訪的是王爾德的朋友亞爾弗烈·道格拉斯爵士，你知道，就是波昔（Bosie）。我記得，波昔給我看一本即使是以今天的標準來看，都絕對算傷風敗俗的男子學校攝影相本。」

　　除了寫作，史威爾說，他是波爾街馬格麗特法庭的緩刑犯觀護員，因為這個工作，他也開始對監獄產生興趣，並導致他成為湯尼·李察森的電影《長跑者的寂寞》的劇作家和顧問。這部片由湯姆·寇特尼主演。

　　聽著史威爾的故事，以及他和朋友珍·寇托（Jean Cocteau）的冒險，我差點忘了自己的目的。

　　我問起他繼承的那本簽名簿，請他給我看上面文生的塗鴉。他從一個沾滿灰塵的書架上撈出本子。

　　文生住在湯瑪斯·史拉德-鍾斯牧師家的時候，身分是教師與見習牧師。1876年，在文生回尼德蘭之前，他們同住在艾爾華斯的荷姆園（Holme Court），他被允許在此地佈道。

　　史威爾放在我面前的那一本湯瑪斯·史拉德-鍾斯牧師的簽名簿，完全可以看出文生當時對《聖經》的那股狂熱勁。文生一頁又一頁地填上整齊的小字，內容摘自舊約的〈詩篇〉、卡萊爾（註6）的語錄，並翻譯成英、法、德文及荷蘭文的段落，以及亨利·華滋華

（註5）Oscar Wilde，1854-1900年，英國十九世紀唯美主義代表人物。他創作詩歌、童話、小說、評論和戲劇，《莎樂美》即為其戲劇代表作。

（註6）Thomas Carlyle，1795-1881年，蘇格蘭作家、史學家。

斯・朗費羅(註7)一首悲傷的詩,詩中暗示著死亡與宗教的救贖。

　　書中唯一的一張畫是《瓶中魔鬼》,將酒精指為惡魔,那是1860年喬治・克魯申(George Cruikshank)的作品,他也為查爾斯・狄更斯(註8)的書畫插圖。如果史拉德-鍾斯太太本來只期望文生在簽名之外,加寫幾個句子,那麼,她所得到的遠遠超過她的預期。文生絕不是半途而廢的人,對於有心的事情,他總是堅持到底。對宗教的那份熱情,則是一年以前在哈克福路87號求愛被拒之後的轉化。

　　「在英國艾爾華斯的講道壇上佈道,對一個剛滿二十歲的荷蘭年輕人而言,恐怕是相當艱苦的事,你不認為嗎?」史威爾指出:「而且,你可以感受到,他的心裡恐怕是相當沮喪的。」

　　史威爾一直將這本簽名簿留在身邊,卻直到最近才注意到一個他猜測是拼錯了的名字,Vincent van Hock,寫在書上其中一頁的底部,出自史拉德-鍾斯牧師太太的筆跡。

　　文生顯然很受史拉德-鍾斯太太的鍾愛,雖然她曾因為受不了文生煙斗的味道,而要求他到室外去抽煙。「如果你必須抽煙,到外面的花園去抽。」據說,她曾這麼對文生說。他出去後,戲劇性地帶回一朵紫羅蘭給她。

　　「我有一本相本,裡面是史拉德-鍾斯牧師家族的照片。」為了讓我高興,史威爾說。「我想沒有人認識他們。」他從書架高處拿下一本舊家族相本,裡面有兩張1864年攝於曼徹斯特和哈洛格特,

（註7）Henry Wadsworth Longfellow,華滋華斯的詩歌摒棄十八世紀的矯揉風格,開創浪漫主義新詩風,1843年被選為英國桂冠詩人。

（註8）Charles Dickens,1812-1870年,英國文學浪漫時期的小說家,其著名小說有《塊肉餘生錄》、《孤雛淚》。

另兩張是1878年攝於艾爾華斯，文生和他們同住的一年後。

　　史威爾給我們各倒了一杯麥芽威士忌，他告訴我，聽說史拉德-鍾斯太太在家族中素有「利舌」之名，並且強烈反對飲酒。據說，當她逮到其中一位房客慣性飲酒時，她朝他的頭上丟過一大本《聖經》。

　　「我記得在她過世前，曾到她家去見她。」史威爾回憶著。「而我必須承認，我覺得她是一個無趣的老太太。但她相當有錢。她的遺囑裡留下5萬英鎊，以及她在艾爾華斯的安妮皇后式美麗華廈。」

　　我問史威爾，當他在簽名簿上發現這個Vincent van Hock簽名後有何反應。

　　　我帶著本子到維多利亞與亞伯特博物館，想得到鑑定。我
　　　告訴對方，我擁有一本簽名簿，上面可能有超過五千字梵
　　　谷的手寫真蹟。我想，他們大概把我當成某一類奇怪的老
　　　瘋子，所以我乾脆演出這種角色。你知道，我演戲和寫劇
　　　本的功力不相上下。接待我的女孩禮貌地微笑著，她幾乎
　　　是在同情我。當我出示文生・梵谷真的在英國住過的證據
　　　時，她勸我回家。她的確建議我去查文生在倫敦繳稅的紀
　　　錄。繳稅！我問你，你還能得到什麼更文不對題和無知的
　　　建議？我和來的時候一樣客氣地離開了。我讓他們活在無
　　　知中，一輩子無緣見到我懷中藏著的小小寶物。

　　史威爾請梵谷專家羅納德・皮克文斯（Ronald Pickvance）鑑定簽名簿上的字跡。他也容許我逐頁翻拍，每一頁的複本將可以收存在梵谷美術館的檔案室裡，和文生的信放在一起。

　　根據後來發生的事情來看，我的這個行為是明智的。史威爾死後，這本簽名簿在倫敦的蘇富比拍賣會上以550英鎊賣出，還不到一千美元。買方是私人收藏家，蘇富比不願向我透露對方的身分。之後，則是這個故事病態的部分：2003年9月，我在梵谷美術館看到一封郵件，寫著那本簽名簿的每一頁都被割下來，成為32片小作品。一家位於洛杉磯自稱「歷史側影」（它宣稱：我們收購、販賣、估價信件、手稿、文件以及罕見書籍。）的公司出價，願以每一片一萬二千美元收購！這個令人不快的提議，當然馬上被梵谷美術館拒絕了。

　　沒想到如史拉德-鍾斯的簽名簿這般歷史的一部分，每一頁寫滿了文生美麗的字跡，卻只為了商業上的貪婪，而遭如此的破壞。

　　一件藝術作品並沒有所謂合理的價格，價格只是慾望的象徵。世界上沒有比慾望更具有操控人心的力量。

　　文生活著的時候只賣掉一張畫，相對於今日世界這種數千萬、數億美元買一件藝術品的喧擾景象，他會怎麼想？藝術顧問快速繁殖，他們就像穿上亞曼尼華服的老鼠，穿梭於紐約和東京之間；狡詐、貪婪的上流社會的鬧劇，就在如文生這樣的人的骨頭上升起。文生，身為文生，他不會希望自己的作品成為階級象徵，也不會希望讓那些金錢多到不知道怎麼花的人以如此的方式近身，成為授予他們精神卓越或文化責任的光環。

　　相反地，文生必定會將他作品的收益，找到一個可以實際幫助困苦的人的方式。

　　「他所擁有的夢，」愛彌兒‧貝納這麼寫到他的朋友文生，「是大型的展覽、藝術家的互助共同體，以及說服媒體，請他們對大眾進行再教育，喚起他們過去曾知曉的藝術之愛……。

梵谷年表

1851
松丹特（Zundert）
5月：西奧多勒斯・梵谷牧師，來自烏特列支附近的班斯霍普，他在當年與來自海牙的安娜・科娜莉亞・卡本特結婚。

1852
3月30日：大兒子文生出生，隨即死亡。

1853
3月30日：未來的畫家文生出生。

1857
5月1日：西奧出生。

1864
列文伯根（Zevenbergen）
10月1日：文生上寄宿學校。

1866
蒂爾堡（Tilburg）
9月15日：換到另一家學校。

1869
海牙（Hague）
7月30日：成為叔叔所經營的古皮公司與畫廊的學徒。

1872
8月：開始和正在歐依斯特（Oisterwijk）上學的西奧通信。那是位於新家哈霍夫特（Helvoirt）附近的一個小鎮。

1873
布魯塞爾（Brussels）
1月1日：在古皮的布魯塞爾分店工作。
倫敦（London）
6月13日：調到位於科芬花園的古皮倫敦分店。租住在哈克福街87號的莎拉・烏蘇拉・羅耶爾太太家。

1874
6月：向羅耶爾太太的女兒尤琴妮求愛被拒，因此變得憂鬱，轉而尋找宗教慰藉。
巴黎（Paris）
10月：調到古皮在巴黎的總公司。
倫敦（London）
12月：回到古皮倫敦分店。

1875
巴黎（Paris）
5月15日：被強迫調回古皮在巴黎的總公司。

1876
巴黎（Paris）
4月1日：從古皮離職。
藍斯蓋特（Ramsgate）
4月17日：成為威廉‧史陶克先生的
助理。
倫敦（London）
6月：從藍斯蓋特走70哩路到倫敦。
7月1日：在艾爾華斯成為湯瑪斯‧
史拉德-鍾斯牧師的見習牧
師。
11月：在李奇蒙進行第一次講壇上
的正式布道。
12月：回到父母位於艾登的家。

1877
多德列支（Dordrecht）
1月：成為書店店員。
阿姆斯特丹（Amsterdam）
5月：隨曼德士‧達‧寇斯塔學習神
學。

1878
艾登（Etten）
7月：放棄學習希臘文及拉丁文，回
到艾登。
布魯塞爾（Brussels）
8月25日：進入傳道人學校。

1879
瓦斯梅（Wasmes）
1月：未能取得傳道人資格，搬到比
利時南部的波里納日地區，以

福音傳教士的身分向礦工家庭
傳教。
7月：因為他不合常規的行為被解除
任命。
庫斯美（Cuesmes）
8月：以自己的收入繼續傳道工作。

1880
布魯塞爾（Brussels）
9月：在皇家現代藝術學院註冊。結
識凡‧哈帕德。

1881
艾登（Etten）
4月：回到家中。愛上表姐凱‧沃絲
-史崔克，但被拒絕。
海牙（Hague）
8月：拜訪他的表兄安東‧莫佛，海
牙畫派的健將。
11月28日：在海牙住了一個月，隨
莫佛習畫。
12月25日：和父親激烈爭吵，離開
艾登的父母家。

1882
海牙（Hague）
1月：和克拉西娜‧瑪麗亞‧霍恩尼
克與她的女兒同住。
4月：與莫佛決裂。
6月7日：住院三週治療淋病。
7月2日：克拉西娜生下一個男孩威
倫。
8月4日：梵谷的父母及家人從艾登
搬到努能。

1883
德倫特（Drenthe）
9月11日：離開克拉西娜及其家人，
　　　　專心繪畫。

1884
努能（Nuenen）
1月：再訪克拉西娜；照顧受傷的母
　　親；遇到鄰居的瑪歌‧貝傑
　　曼，瑪歌愛上文生。
8月：瑪歌和文生在一起的時候，試
　　圖以番木鱉鹼自殺。

1885
3月29日：父親在文生的生日當天下
　　　　　葬。
4月：開始畫《吃馬鈴薯的人》。
安特衛普（Antwerp）
11月：在醜聞之中離開努能；接受
　　　卡文奈爾醫師的梅毒治療，
　　　以至少一幅肖像畫作為診療
　　　費；開始畫自畫像。

1886
1月：學習魯本斯的技法。
1月18日：在皇家學院入學。
巴黎（Paris）
2月27日：搬進西奧和他的女友「S」
　　　　　的住處。
3月：加入柯蒙的畫室。認識愛彌
　　兒‧貝納、土魯茲-羅特列
　　克、高更、畢沙羅、秀拉、狄
　　嘉、吉約曼等人。在鈴鼓咖啡

館展出作品，那裡的經營者是
義大利女人阿戈斯媞娜‧西嘉
多莉。

1888
阿爾（Arles）
2月21日：他打算在普羅旺斯設立一
　　　　　個「藝術家合作社」。
5月29日：遊歷蔚藍海岸的聖瑪麗‧
　　　　　德‧拉梅爾漁村。
9月18日：搬進黃屋。
10月20日：高更到達並搬進黃屋。
12月23、24日：在精神崩潰的情況
　　　　　　　下割掉部分耳垂；
　　　　　　　住院治療；高更離
　　　　　　　開；西奧宣布和喬
　　　　　　　安娜‧邦杰訂婚的
　　　　　　　消息。

1889
1月17日：畫雷伊醫師的肖像。
4月17日：西奧結婚。
聖雷米（Saint-Rémy）
約5月8日：志願入聖保羅‧德‧莫
　　　　　索療養院。

1890
1月：亞伯特‧歐西耶（Albert
　　Aurier）在《法國水星報》
　　（Mercure de France）上讚
　　揚文生的作品。
2月1日：西奧的兒子文生出生。
2月14日：西奧以400法郎賣掉一幅
　　　　　文生的畫《紅色葡萄

園》，買主是安娜‧波希
（Anna Boch）。

5月17日：文生到巴黎探訪西奧、喬
安娜和小文生。

奧維（Auvers-sur-Oise）

5月21日：投宿在高斯塔夫‧哈沃所
經營的旅店。

6月4日：開始加賽醫生的肖像畫。

6月20日：畫醫師的女兒瑪格麗特彈
琴的肖像。

7月6日：到巴黎探訪西奧、歐西耶
（Aurier）和土魯茲-羅特
列克。

7月27日：射傷自己的胸口，仍然蹣
跚地步行回到住處。

7月29日：黎明時死亡。

巴黎（Paris）

10月：因為梅毒及嚴重的心理創
傷，西奧精神崩潰，被送到
巴黎附近歐特依的一家診
所。在菲德列克‧范‧艾登
醫師出示證明的情況下，西
奧被診斷為精神失常，被送
到烏特列支的一家精神病
院。

1891

烏特列支（Utrecht）

1月25日：西奧死於麻痺性痴呆。

1914

喬安娜‧梵谷-邦杰將西奧的遺骨移
靈到文生位於奧維的墓旁邊。

1978

拉倫（Laren）

西奧的兒子文生去世，享年88歲。